LES

MÉDAILLEURS ITALIENS

DES

QUINZIÈME ET SEIZIÈME SIÈCLES

Tous droits de traduction et de reproduction réservés.

Cet ouvrage a été déposé au ministère de l'intérieur (section de la librairie) en février 1883.

PARIS. — TYPOGRAPHIE DE E. PLON ET Ce, RUE GARANCIÈRE, 8.

LES
MÉDAILLEURS
ITALIENS

DES QUINZIÈME ET SEIZIÈME SIÈCLES

PAR

ALFRED ARMAND

ARCHITECTE

DEUXIÈME ÉDITION

REVUE, CORRIGÉE ET CONSIDÉRABLEMENT AUGMENTÉE

TOME PREMIER

PARIS

E. PLON ET Cie, IMPRIMEURS-ÉDITEURS

RUE GARANCIÈRE, 10

M DCCC LXXXIII

Tous droits réservés

AVERTISSEMENT

Le goût du public pour les médailles italiennes qui font l'objet de nos études s'est développé d'une manière sensible pendant ces dernières années, ainsi qu'on en peut juger par l'empressement avec lequel ces médailles sont recherchées et par l'élévation croissante de leurs prix.

Ce mouvement, auquel a pu contribuer la publication de notre livre sur les médailleurs italiens des quinzième et seizième siècles (janvier 1879), a été secondé par d'importants travaux sur le même sujet qui ont paru plus tard.

Nous voulons parler surtout du très-remarquable ouvrage que le savant conservateur du Cabinet Royal de Berlin, M. Julius Friedlaender, a fait paraître sous ce titre : *Die italienischen Schaumünzen des fünfzehnten Jahrhunderts*, et dont la publication, commencée pendant le premier trimestre de 1880, s'est terminée récemment. L'ouvrage de M. J. Friedlaender

s'étend depuis l'époque de Pisanello jusque vers 1530. L'histoire des médailleurs et la description de leurs ouvrages sont traitées avec autant d'érudition que de sagacité, et le texte est accompagné d'excellentes reproductions des médailles les plus intéressantes. Nous avons étudié cet ouvrage avec une attention toute particulière, comme on le verra par les nombreuses citations que nous nous sommes permises et par les emprunts que nous lui avons faits, sans négliger jamais d'en indiquer la source.

M. Aloiss Heiss, l'auteur d'excellents travaux sur la numismatique espagnole, n'aura pas moins contribué que M. J. Friedlaender à répandre la connaissance et le goût des médailles italiennes, grâce à son bel ouvrage intitulé : *les Médailleurs de la Renaissance,* qu'il est en train de publier, et qui nous a fourni la matière de citations et d'emprunts trop peu nombreux. Trois livraisons seulement ont paru jusqu'à présent. La première, qui porte la date de 1881, contient une monographie de Pisanello aussi remarquable par l'abondance que par la valeur artistique des documents. M. A. Heiss s'est attaché à donner, dans des planches parfaitement exécutées, la reproduction de toutes les médailles dont se compose l'œuvre du maître.

Nous ne devons pas oublier le catalogue abrégé des médailles italiennes du British Museum, publié en 1881

Avertissement.

par M. C. F. Keary. Ce petit volume, dans lequel sont décrites trois cents médailles de la célèbre collection anglaise, et où l'on trouve de bonnes reproductions, est plein de renseignements intéressants. Nous lui avons emprunté un certain nombre de pièces inédites, particulièrement dans l'œuvre de Pastorino.

Les grands et beaux ouvrages de M. J. Friedlaender et de M. A. Heiss sont destinés à briller au premier rang dans les bibliothèques numismatiques; mais il y restera encore, nous l'espérons, une place pour des livres plus modestes et plus pratiques tels que le nôtre. C'est ce qui nous a décidé à faire paraître une nouvelle édition de notre travail.

Conformément aux désirs de plusieurs collectionneurs et des rédacteurs de catalogues qui ont bien voulu adopter notre livre comme guide, nous avons tâché de faire de cette seconde édition une sorte de manuel dans lequel toutes les médailles italiennes des quinzième et seizième siècles se trouveraient réunies. Nous n'osons pas nous flatter d'avoir atteint complétement ce but, mais nous espérons en avoir beaucoup approché. Les explications qui vont suivre donneront à nos lecteurs une idée des efforts que nous avons faits pour venir à bout de notre tâche.

La seconde édition diffère surtout de la première par le nombre des médailles qui y sont décrites. La

première édition comprenait environ 750 médailles ; la seconde en contient près de 2,600.

L'ouvrage est divisé en deux parties, dans chacune desquelles entre un nombre à peu près égal de médailles.

PREMIÈRE PARTIE.

La première partie, qui correspond au volume unique de la première édition, est consacrée, comme l'était ce volume, aux médailleurs qui se sont fait connaître en inscrivant sur leurs ouvrages leur nom, leurs initiales ou leur marque, ainsi qu'aux artistes notoirement connus comme auteurs de médailles, bien qu'ils n'en aient signé aucune. Le nombre de ces médailleurs s'est accru de plus de moitié — 178 au lieu de 116 — et le nombre total de leurs médailles est monté de 750 à 1,300 environ.

Outre l'augmentation considérable dont nous venons de parler, la première partie a reçu les modifications qui vont être exposées.

Le classement chronologique des médailleurs a été revisé avec soin. Sans nous préoccuper, comme nous l'avions fait d'abord, de placer les artistes, — nous parlons de ceux qui ont été en même temps peintres ou sculpteurs, — au point culminant de leur carrière,

nous nous sommes attaché à les considérer uniquement comme médailleurs, et c'est d'après les dates de leurs médailles qu'ils ont été rangés. Même à ce point de vue restreint, la place qu'on leur assigne peut varier suivant que l'on se règle sur l'une ou sur l'autre des dates de leurs ouvrages. Ces dates, en effet, laissent parfois entre elles un écart considérable; c'est ce qui arrive pour Sperandio, dont l'œuvre embrasse une étendue de trente années (de 1465 à 1495). Nous avons tranché la difficulté pour ce maître en le mettant à la date de 1480, qui forme la moyenne entre ces deux extrêmes. Nous avons opéré de même pour tous les artistes dont les pièces présentent plusieurs dates différentes.

Le classement des pièces dont se compose l'œuvre de chaque médailleur a également attiré notre attention. Il peut être fait de deux manières : par ordre alphabétique, ainsi que cela a eu lieu dans notre première édition, ou par ordre chronologique, système adopté par M. J. Friedlaender. L'ordre chronologique serait certainement préférable si toutes les médailles portaient des dates, ou si elles représentaient des personnages historiques. L'âge apparent ou les titres de ces personnages fourniraient le moyen de suppléer aux dates absentes. Par malheur, ces circonstances favorables existent rarement. Prenons encore pour

exemple Sperandio. Sur ses quarante-huit médailles, sept seulement sont datées, et, parmi les autres, il n'y en a guère que la moitié qui nous montre des personnages historiques pouvant se prêter à un classement chronologique plus ou moins précis : quant à l'autre moitié, les renseignements font défaut, et il n'y a guère de raison plausible pour leur assigner une place plutôt qu'une autre. Le classement par ordre alphabétique, s'il est moins rationnel, a le double avantage de s'opérer sans aucune incertitude et de faciliter beaucoup les recherches. Nous n'avons pas hésité à le maintenir.

Dans notre première édition, nous avions traduit en français les prénoms des personnages italiens. En cela nous nous conformions à un usage généralement suivi. Mais cet usage nous semble moins admissible aujourd'hui qu'il ne pouvait l'être à une époque où les noms de famille italiens étaient eux-mêmes francisés : nous avons donc cru pouvoir y déroger, et nous ne pensons pas qu'on nous blâmera d'avoir conservé aux prénoms italiens, de même qu'aux noms de famille, leur physionomie originelle.

Nous avons donné plus de développement au texte qui accompagne les légendes, et nous avons joint à la description des revers des médailles celle des droits qui manquait dans la première édition. Cette addition

était nécessaire pour éviter la confusion entre deux médailles d'un même personnage portant les mêmes légendes avec des bustes différents.

La description de chaque médaille est complétée par l'indication des reproductions figurées qui en ont été faites et des ouvrages où ces reproductions se trouvent; ces indications existaient déjà dans la première édition, mais elles y occupaient une place moins favorable aux recherches.

Lorsqu'il s'agit de médailles inédites, nous indiquons une des collections publiques ou privées qui les possèdent. Parmi les collections privées, on remarquera, comme étant fréquemment citée, celle de M. Gustave Dreyfus, la plus riche en médailles de premier ordre que nous connaissions.

La question de la mesure du diamètre des médailles, question dont nous avons déjà signalé l'importance, parce que cette mesure fournit un des moyens de reconnaître les épreuves obtenues par le surmoulage, n'a pas cessé d'attirer notre attention, et nous a valu la communication d'un certain nombre de belles pièces. Nous en avons profité pour rectifier en plusieurs endroits les diamètres donnés dans la première édition. Nos mesures continuent à être exprimées en millimètres, et nous faisons des vœux pour que cet usage, adopté en Italie et en Allemagne, devienne général.

DEUXIÈME PARTIE.

La deuxième partie, entièrement nouvelle, comprend les ouvrages des médailleurs anonymes italiens des quinzième et seizième siècles. Nous y avons réuni environ 1,300 médailles, qui ne le cèdent en rien comme intérêt historique et artistique à celles de la première partie.

Ces médailles sont décrites de la même manière, avec les noms, prénoms et dates des personnages représentés, le diamètre des pièces, les légendes du droit et du revers, l'explication du sujet de chaque face, les références relatives aux reproductions, et, pour les médailles inédites, l'indication de collections, soit publiques, soit privées, où elles se trouvent.

Le classement des personnages nous a causé une certaine préoccupation. Devait-il être fait suivant l'ordre chronologique ou suivant l'ordre alphabétique? On a vu que, pour la première partie, nous avions adopté l'ordre alphabétique. Ici, au contraire, c'est l'ordre chronologique qui nous a paru préférable. Appliqué à un nombre si considérable de personnages répartis dans un espace d'un siècle et demi, l'ordre alphabétique eût placé souvent côte à côte les personnages les plus éloignés au point de vue du temps et des

lieux, et, par suite, les médailles les plus disparates. L'ordre chronologique, au contraire, combiné avec l'ordre géographique, comme nous l'expliquerons au début de la deuxième partie, nous a permis de grouper ensemble les personnages qui ont vécu dans les mêmes temps et les mêmes lieux, et, par conséquent, de rapprocher l'une de l'autre des médailles exécutées à la même époque. La comparaison de ces médailles provoquera certainement des observations intéressantes et peut-être aussi d'heureuses découvertes.

La difficulté des recherches, seule objection sérieuse contre l'emploi du système que nous avons suivi, sera écartée grâce à la table alphabétique des personnages que l'on trouvera à la fin de l'ouvrage.

La formation des groupes dont il vient d'être question ne s'est pas opérée partout avec une égale facilité. S'il nous a été possible de placer sans hésitation les personnages historiques dans les époques et dans les lieux auxquels ils appartiennent, il n'en a pas été de même pour tous les autres. Plus d'une fois nous avons hésité à classer tel personnage dans un quart de siècle plutôt que dans un autre. Nous avons dû aussi créer des groupes sans indication de localité pour des personnages dont le lieu d'origine nous était inconnu; seulement les cas dont nous parlons sont des exceptions qui ne balancent pas les avantages du système général.

Une difficulté beaucoup plus sérieuse s'est présentée.

On sait que les médailleurs italiens ont travaillé non-seulement pour des compatriotes, mais aussi pour des étrangers. C'est ainsi que dans la première partie on trouve les médailles de François I^{er} par Cellini, de Charles-Quint par Leone Leoni, de Philippe II par Trezzo et Poggini, de Sigismond, roi de Pologne, par Caraglio et Mosca, des princes de la Maison d'Autriche par Abondio, de Catherine de Médicis, de Marie Stuart et d'Élisabeth d'Angleterre par Primavera. Il n'est pas douteux que les médailleurs anonymes aient agi de même, et que, parmi les médailles qui représentent des personnages allemands, espagnols ou français, il s'en trouve un nombre plus ou moins grand d'origine italienne. L'embarras est de les reconnaître. Nous ne pouvons nous flatter de l'espoir d'avoir toujours réussi dans l'accomplissement d'une tâche si difficile. Nous sommes donc obligé de ne présenter à nos lecteurs cette partie de notre travail qu'avec de grandes réserves.

La deuxième partie est suivie d'un Appendice consacré à des additions et à des rectifications provenant surtout de renseignements survenus pendant le cours de l'impression.

L'ouvrage se termine par les Tables. Nous appelle-

rons particulièrement l'attention de nos lecteurs sur celle qui contient, rangés par ordre alphabétique, les noms des personnages représentés sur les médailles, avec la mention des médailles qui les concernent et les indications de pages et de numéros d'ordre nécessaires pour les trouver. Ces indications sont accompagnées, pour les médailles appartenant à la première partie, du nom de leur auteur; pour celles de la deuxième partie, de la mention « anonyme ». Cette table a pris un développement considérable, en raison du grand nombre des médailles décrites dans l'ouvrage. Nous nous sommes efforcé de la rendre aussi complète et d'un usage aussi facile que possible.

C'est également afin de faciliter les recherches que nous avons ajouté à cette édition une Table alphabétique des légendes des revers. Elle servira à retrouver les médailles lorsque l'on rencontrera des revers séparés de leur droit, ou lorsque la légende du droit contenant le nom du personnage sera difficile à déchiffrer, soit à cause de l'oblitération des caractères, soit à cause des abréviations. Quand ce dernier cas se présente, la légende du droit prend également place dans la table.

Nous avons signalé, dans le cours de l'ouvrage, des exemples de certains revers qui ont servi à plusieurs médailles différentes. Ces associations sont toutes

naturelles quand il s'agit de deux faces dues au même médailleur, mais elles s'expliquent moins facilement quand le droit et le revers appartiennent, soit en réalité, soit en apparence, à des médailleurs différents. Il y a là des problèmes dont la solution est intéressante à chercher. Notre table des légendes en fournira les éléments, en donnant pour chaque revers l'indication des diverses médailles auxquelles il a été appliqué.

Il nous reste à remplir le très-agréable devoir de payer le tribut de notre reconnaissance à tous ceux qui ont bien voulu faciliter l'accomplissement de notre tâche. Nous devons commencer par les personnes qui nous ont accordé leur obligeant concours dès le début de nos travaux, et à qui, au moment de faire paraître notre première édition, nous rendions hommage dans les termes suivants :

« Grâce à la bienveillance de MM. A. Chabouillet et H. Lavoix, de M. G. Campani, de M. V. Promis, de M. J. Friedlaender, nous avons pu mettre à contribution les célèbres médailliers des cabinets de France, de Florence, de Turin et de Berlin.

« Nous avons trouvé aussi un accueil empressé auprès de plusieurs de nos amateurs les plus distingués. M. Eugène Piot, M. Gustave Dreyfus, M. Prosper Valton, nous ont gracieusement ouvert leurs médail-

liers; M. Aloïss Heiss a bien voulu également mettre sa collection à notre disposition, et, de plus, nous faire profiter des matériaux qu'il avait recueillis dans un but analogue à celui que nous poursuivions.

« Mais l'hommage de notre gratitude la plus affectueuse est dû à celui de nos amis qui, naguère encore, figurait au premier rang des amateurs et des collectionneurs parisiens, dont il avait été le précurseur actif et passionné dans la recherche des œuvres d'art. Au milieu des trésors recueillis avec le goût le plus fin et le plus éclairé, M. His de La Salle aimait à montrer un choix de médailles italiennes d'une grande beauté. C'est en présence de ces merveilles de l'art du médailleur, et sous l'influence de l'admiration communicative de leur possesseur, qu'a pris naissance et que s'est développé en nous le goût de leur étude. M. His de La Salle nous a encouragé de ses conseils, et si ce livre offre quelque intérêt, c'est à lui surtout que l'honneur doit en revenir. »

Ces lignes que nous écrivions il y a quatre ans, nous nous faisons un plaisir de les répéter ici, en ajoutant que les personnes dont les noms viennent d'être rappelés n'ont pas cessé d'accorder à nos nouveaux travaux l'appui prêté par elles aux premiers, et qu'elles ont acquis ainsi de nouveaux droits à notre gratitude.

Nous devons également un souvenir reconnaissant

à ceux qui ont bien voulu faciliter les recherches et les études d'où est sortie cette seconde édition. Nous mentionnons, en leur adressant tous nos remercîments :

A Paris : M. E. Müntz, qui nous a donné des preuves nombreuses de l'intérêt qu'il portait à nos travaux, et qui nous a fait profiter des ressources d'une érudition aussi étendue que pleine de goût; MM. Rollin et Feuardent, M. L. Courajod, M. Fau, M. Gavet, M. A. Goupil, M. Spitzer, M. Vasset, qui nous ont libéralement permis de puiser dans leurs collections;

A Lyon : M. Natalis Rondot, qui a eu la bonté de nous indiquer des travaux exécutés dans le Lyonnais par des médailleurs italiens;

En Angleterre : M. T. W. Greene, de Winchester, qui nous a fourni de nombreuses et très-intéressantes informations; M. J. C. Robinson, M. C. F. Keary, M. Addington, M. Mitchell, qui nous ont fait connaître plusieurs médailles inédites;

A Francfort-sur-Mein : M. Adolf Hess;

A Florence : M. Gaëtano Milanesi, le savant éditeur de Vasari, le mieux informé des érudits sur tout ce qui concerne les artistes italiens, à qui nous devons de précieux renseignements et d'utiles rectifications;

A Milan : M. Biondelli et M. le marquis Carlo Visconti, qui ont bien voulu nous mettre à même

d'étudier plusieurs belles médailles du Musée Brera et de l'ancienne collection Taverna. Nous ne pouvons oublier, en parlant de Milan, de rendre hommage à la mémoire de M. le marquis Gerolamo d'Adda, pour les bienveillantes communications dont il nous a honoré.

Nous avons tenu à placer en tête de cette seconde édition, comme nous l'avions fait pour la première, le nom de M. His de La Salle, qui fut notre initiateur dans l'étude des médailles, et qui, plus que tout autre, mérite de figurer parmi ceux qui nous ont rendu les plus signalés services. Nous terminerons en nommant, à côté de M. His de La Salle, M. Prosper Valton, qui fut aussi son ami et en quelque sorte son élève. Amateur et connaisseur éminent des choses d'art, M. P. Valton a été pour nous le plus intelligent et le plus affectueux des collaborateurs. C'est avec un vif plaisir que nous lui exprimons ici notre bien cordiale reconnaissance.

Janvier 1883.

LISTE DES OUVRAGES

MENTIONNÉS A LA SUITE DES DESCRIPTIONS DES MÉDAILLES COMME CONTENANT DES REPRODUCTIONS FIGURÉES DE CES PIÈCES.

Ces ouvrages sont désignés par les abréviations suivantes :

AH. ALOISS HEISS. *Les Médailleurs de la Renaissance.* Paris, 1881 et suiv.

BB. *Berliner Blætter fur Münz-Siegel und Wappenkunde.* Berlin, 1863-1873.

BE. BELLINI. *Delle monete di Ferrara.* Ferrare, 1761.

BG. BERGMANN. *Medaillen auf berühmte und ausgezeichnete Mænner des oesterreichischen Kaiserstaates.* Vienne, 1844.

BO. BONANNI (P.). *Numismata pontificum Romanorum.* Rome, 1716.

BZ. BOLZENTHAL (H.). *Skizzen zur Kunstgeschichte der modernen Medaillen-Arbeit.* Berlin, 1840.

C. CICOGNARA. *Storia della Scultura.* Venise, 1813.

CH. CHABOUILLET (A.). *Notice sur Primavera.* 1875.

DP. DOMENICO PROMIS (ouvrages de).

GM. Les citations que nous avons empruntées à M. GAETANO MILANESI sont désignées par ces initiales.

H. HERAEUS (C. G.). *Bildnisse der regierenden Fürsten und berühmter Mænner vom vierzehnten bis zum achtzehnten Jahrhunderte.* Vienne, 1828.

HG. HERCOTT. *Nummotheca principum Austriæ.* Fribourg, 1752.

JF. JULIUS FRIEDLAENDER. *Die italienischen Schaumünzen des fünfzehnten Jahrhunderts.* Berlin, 1880-1882.

Liste des ouvrages.

KO. Kœhler (J. D.). *Historische Münz Belustigung.* Nuremberg, 1729-1750.

L. Litta. *Famiglie celebri d'Italia.* Milan, 1819 et suiv.

LO. Lochner (J. H.). *Sammlung merkwurdiger Medaillen.* Nuremberg, 1737-1744.

LU. Luckius. *Sylloge Numismatum elegantiorum.* Argentinæ, 1620.

M. *Museum Mazzuchellianum.* Venise, 1761.

MF. Maffei. *Verona illustrata.* Vérone, 1732.

NZ. *Numismatische Zeitschrift,* par C. V. Huber. Vienne, 1869-1871.

PN. *Periodico di Numismatica e Sfragistica, per la Storia d'Italia.* Florence, 1868-1874.

RN. *Revue numismatique.* Paris, 1836 et suiv.

RZ. Raczinski (E.). *Le Médaillier de Pologne.* Breslau, 1838.

TN. *Trésor de Numismatique et de Glyptique.*
 Médailles coulées et ciselées en Italie. Paris, 1834. 1836.

TN. Méd. all. — *Médailles allemandes.* Paris, 1841.

TN. Méd. franç. — *Médailles françaises.* Paris, 1836.

TN. Méd. pap. — *Médailles des papes.* Paris, 1839.

TN. Monn. — *Monnaies.* Paris, 1846.

VL. Van Loon (G.). *Beschryving der nederlandsche Historipenningen.* La Haye, 1723.

VM. Van Mieris (F.). *Histori der nederlandsche Vorsten.* La Haye 1732.

PREMIÈRE PARTIE

COMPRENANT

LES OUVRAGES DES MÉDAILLEURS

DONT ON CONNAIT LES NOMS, LES INITIALES
OU LES MARQUES

LES
MÉDAILLEURS ITALIENS

DES

QUINZIÈME ET SEIZIÈME SIÈCLES

PISANELLO (Vittore PISANO, dit)
PEINTRE ET MÉDAILLEUR VÉRONAIS

Né vers 1380 + 1455 ou 1456.

Auteur de peintures vantées par Vasari à l'égal de celles des meilleurs maîtres de l'époque, le Pisanello doit surtout à ses travaux comme médailleur la célébrité dont il jouit de notre temps. Ses peintures ont péri presque complétement, et une partie de ses médailles a éprouvé le même sort; mais celles qui se sont conservées jusqu'à nos jours suffisent pour nous donner la plus haute idée de son mérite. Véritable créateur d'un art dans lequel il n'a pas été surpassé, le Pisanello reste le premier des médailleurs italiens par le talent, comme il est le premier en date.

C'est à la dernière partie de sa vie qu'appartiennent les médailles du Pisanello. On y relève les dates de 1444, 1445, 1447, 1449. Parmi les pièces qui ne portent pas de date, quelques-unes ont pu être faites dans l'intervalle qui s'est écoulé entre 1449 et 1455, époque probable de sa mort; d'autres sont antérieures à 1444, et notamment celle de l'empereur d'Orient Jean VII Paléologue, laquelle doit être de 1438 ou 1439. Nous ne croyons pas qu'on puisse remonter beaucoup plus haut, et que sa carrière artistique comme médailleur puisse embrasser une durée totale de plus de vingt années.

La production du Pisanello pendant cette période, sans atteindre les proportions fabuleuses dont parlent les poëtes contemporains, a dû être considérable. Cependant, si l'on réunit aux médailles certaines

du maître toutes celles qui lui ont été attribuées de son temps ou depuis avec plus ou moins de vraisemblance, on n'arrive pas au delà d'une cinquantaine. Nous avons tenu à les mentionner toutes, rien ne pouvant être négligé de ce qui touche à un artiste de cette valeur. La liste que nous en avons dressée les divise en trois groupes.

Le premier renferme toutes les médailles qui portent la signature de Pisanello. Ces médailles, au nombre de vingt-quatre, forment la partie certaine, indiscutable, de l'œuvre du maître.

Le second groupe est formé de médailles non signées, mais dont quelques-unes pourraient appartenir à Pisanello. Les pièces de ce groupe sont au nombre de douze.

Dans le troisième groupe, nous avons réuni, au nombre de treize, des médailles mentionnées par divers auteurs, mais dont aucune n'est arrivée jusqu'à nous.

MÉDAILLES PORTANT LA SIGNATURE DE PISANELLO.

AVALOS (DON INIGO D'), marquis de Pescaire. Il accompagna Alphonse V d'Aragon à la conquête du royaume de Naples en 1442.

1. Dia. 83. « DON . INIGO . DE . DAVALOS. — ℞ « PER . VVI . SE . FA. — OPVS . PISANI . PICTORIS. »

Au droit : Buste à droite de don Inigo d'Avalos, jeune encore ; la tête couverte d'un bourrelet de fourrure, avec double draperie dont partie retombe sur son épaule gauche. — Au revers : Un globe dont la moitié inférieure forme une sorte de corbeille ; la moitié supérieure représente un paysage montueux surmonté d'un ciel étoilé. Au-dessus, un écu entre deux tiges de rosier. — M. A. Heiss a retrouvé et reproduit dans son ouvrage un dessin conservé au Musée du Louvre, lequel paraît être une étude faite par Pisanello pour la composition du revers de cette médaille. — *TN.*, I, VI, 3. — *JF.*, V. — *AH.*, VIII.

BELLOTI DE COME.

2. Dia. 59. « BELLOTVS . CVMANVS. » — ℞ « OPVS . PISANI . PICTORIS MCCCCXLVII. »

Au droit : Buste à gauche de Belloti jeune, coiffé d'un bonnet, vêtu d'une robe. — Au revers : Une hermine courant vers la gauche. — *TN.*, II, II, 2, — *AH.*, VIII.

DECEMBRIO (Pietro Candido), de Vigevano, né en 1399. Il fut mis à la tête de la République milanaise en 1447 ✝ 1477.

3. Dia. 80. « P . CANDIDVS . STVDIORVM . HVMANITATIS . DECVS. » — ℞ « OPVS . PISANI . PICTORIS. »

Au droit : Buste à droite de Pietro Candido, cheveux courts, coiffé du mortier, vêtu d'une robe. — Au revers : Un livre ouvert, au-dessous duquel pendent des signets. — *TN.*, I, vi, 2. — *M.*, I, xxxiv, 2. — *AH.*, ii.

ESTE (Leonello d'), fils naturel de Niccolo III, né en 1407. Il devint seigneur de Ferrare en 1441 ✝ 1450.

4. Dia. 69. « LEONELLVS . MARCHIO . ESTENSIS. » — 1er ℞ « OPVS . PISANI . PICTORIS. »

Au droit : Buste à droite de Lionel, tête nue, couvert d'une armure formée d'écailles. — Au revers : Masque d'enfant à trois visages, entre des pièces d'armures suspendues à des branches d'olivier. — *TN.*, I, iii, 1. — *M.*, I, xii, 4. — *L.*, Este, 7. — *H.*, li, 5. — *AH.*, iii.

5. 2e ℞ « OPVS . PISANI . PICTORIS. »

Deux hommes nus assis se faisant face; entre les deux, s'élève un mât portant une voile gonflée par le vent. — *H.*, li, 4. — *AH.*, iii.

6. Dia. 69. « LEONELLVS . MARCHIO . ESTENSIS. » — ℞ « OPVS PISANI PICTORIS. »

Au droit : Buste à gauche de Lionel, tête nue; couvert d'une armure formée d'écailles. — Au revers : Deux hommes nus, debout, se faisant face, portant de grandes corbeilles remplies de rameaux d'olivier. A leurs côtés, on voit deux vases fermés sur lesquels semble tomber la rosée. — *TN.*, II, vi, 1. — *L.*, Este, 4. — *H.*, lii, 8. — *AH.*, iii.

7. Dia. 42. « LEONELLVS . MARCHIO . ESTENSIS. » — ℞ « D . FERAR . REG . ET . MVT. — PISANVS . F. »

Au droit : Buste à gauche de Lionel, tête nue, couvert d'une armure formée d'écailles. — Au revers : Un vase en forme d'aiguière, garni de fleurs, avec deux anses auxquelles sont suspendues des ancres, dont une est brisée. — *TN.*, II, i, 6. — *M.*, I, xiii, 3. — *H.*, li, 7. — *AH.*, iii.

8. Dia. 101. « LEONELLVS . MARCHIO . ESTENSIS. —

D . FERRARIE . REGII . ET . MVTINE. — GE . R . AR. » — ℞ « OPVS . PISANI . PICTORIS. — MCCCCXLIIII. »

Au droit : Buste à gauche de Lionel, tête nue. Il est couvert d'un vêtement richement brodé. — Au revers : Un petit Amour nu, ailé, développe sous les yeux d'un lion tourné vers la droite, un parchemin sur lequel on distingue des notes de musique. Au fond, s'élève un pilier sur lequel est figurée en relief une voile attachée à un mât. A gauche, est un oiseau penché sur la branche d'un arbre mort. — Cette médaille, qui porte la date de 1444, année du mariage de Lionel avec Marie d'Aragon, paraît avoir été faite à l'occasion de cet événement. Il est rappelé dans la légende du droit par le titre de Gendre du roi d'Aragon « GEner Regis ARagonum », selon l'interprétation donnée par M. A. Heiss. M. J. Friedlaender voit une autre allusion au même événement. Le morceau de musique tracé sur le parchemin serait le chant nuptial de Lionel. — *TN.*, I, III, 2. — *M.*, I, XII, 1. — *L.*, Este, 3. — *H.*, LI, 1. — *JF.*, IV. — *AH.*, IV.

9. Dia. 69. « LEONELIVS . MARCHIO . ESTENSIS . D . FERRARIE . REGII . 7 . MVTINE. » — Ier ℞ « PISANVS . PICTOR . FECIT. »

Au droit : Buste à gauche de Lionel, tête nue, avec une armure formée d'écailles. — Au revers : Un lynx les yeux bandés, assis sur un coussin carré, tourné à gauche. — *TN.*, II, 1, 4. — *M.*, I, XII, 2. — *H.*, LI, 2. — *AH.*, IV.

10. 2e ℞ « PISANI . PICTORIS . OPVS. »

Un homme nu, étendu à terre, tourné vers la droite ; derrière lui, sur un rocher, un vase garni de rameaux, aux deux anses duquel sont suspendues des ancres, dont une brisée. — *TN.*, II, 1. 3. — *M.*, I, XIII, 1. — *L.*, Este. — *H.*, LI, 3. — *AH.*, IV.

GONZAGA (GIANFRANCESCO), premier marquis de Mantoue ; né en 1394 ; devint seigneur de Mantoue en 1407 ; marquis de Mantoue en 1433 + 1444.

11. Dia. 104. « IOHANES . FRANCISCVS . DE . GONZAGA — PRIMVS . MARCHIO . MANTVE — CAPIT . MAXI . ARMIGERORVM. » — ℞ « OPVS . PISANI . PICTORIS. »

Au droit : Buste à gauche de Jean-François de Gonzague, coiffé d'un chapeau de forme évasée, orné de cannelures, avec bord formant un bourrelet saillant. Il est couvert d'un vêtement richement brodé. — Au revers : Jean-François, en armure, sur un cheval marchant à gauche. A droite, on voit la croupe d'un cheval que monte un petit page. — *TN.*, II, 1, 2. — *L.*, Gonz., 2. — *AH.*, VI.

GONZAGA (Cecilia), fille de Gianfrancesco, née en 1425; elle prit le voile en 1444 + 1451.

12. Dia. 88. « CICILIA . VIRGO . FILIA . IOHANNIS . FRANCISCI . PRIMI . MARCHIONIS . MANTVE. » — ℞ « OPVS . PISANI . PICTORIS . MCCCCXLVII. »

Au droit : Buste à gauche de Cécile de Gonzague; les cheveux rejetés en arrière et soutenus par un ruban; corsage montant jusqu'à la naissance du cou; manches larges. — Au revers : Jeune fille demi-nue, tournée à gauche, assise sur un rocher, la main posée sur la tête d'une licorne couchée à ses pieds. A droite, un pilier portant l'inscription. En haut, le croissant. — *TN.*, I, II, 3. — *L.*, Gonz., 75. — *KO.*, xvii, 73. — *JF.*, v. — *AH.*, vii.

GONZAGA (Lodovico III), deuxième marquis de Mantoue; né en 1414; devint marquis de Mantoue en 1444 + 1478.

13. Dia. 103. « LVDOVICVS . DE . GONZAGA . MARCHIO . MANTVE . ET . CET — CAPITANEVS . ARMIGERORVM. » — ℞ « OPVS . PISANI . PICTORIS. »

Au droit : Buste à gauche de Louis III de Gonzague; tête nue, cheveux courts; cuirassé. — Au revers : Louis III en armure sur un cheval marchant à droite; au-dessus de la tête du cheval, une large fleur de tournesol avec sa tige; à gauche, le soleil brillant. — *TN.*, I, II, 2. — *L.*, Gonz., 5. — *JF.*, vi. — *AH.*, vii.

MALATESTA (Sigismondo Pandolfo), né en 1417; devint seigneur de Rimini en 1432 + 1468.

14. Dia. 105. « SIGISMVNDVS . DE . MALATESTIS . ARIMINI . 7C . ET . ROMANE . ECLLESIE . CAPITANEVS . GENERALIS. » — ℞ « OPVS . PISANI . PICTORIS. — MCCCCXLV. »

Au droit : Buste à droite de Sigismond-Pandolphe; tête nue; cuirassé. — Au revers : Sigismond-Pandolphe en armure, le bâton de commandement à la main, sur un cheval richement caparaçonné marchant à gauche; au fond, on voit un château fort avec une tour carrée portant l'écusson des Malatesta. — *TN.*, I, iv, 3. — *M.*, I, xv, 1. — *JF.*, iii. — *AH.*, v.

15. Dia. 90. « SIGISMVNDVS . PANDVLFVS . DE . MALATESTIS . ARIMINI . FANI . D. » — ℞ « OPVS . PISANI . PICTORIS. »

Au droit : Buste à droite de Sigismond-Pandolphe; tête nue; cuirassé. —

Au revers : Sigismond-Pandolphe debout, en armure complète et visière baissée, entre deux arbustes. Celui de gauche porte son casque, avec cimier à tête d'éléphant; à celui de droite est suspendu son bouclier, orné de ses armoiries et d'un monogramme formé d'un S et d'un I. — *TN.*, I, iv, 1. — *M.*, I, xv, 2. — *L.*, Mal., 3. — *AH.*, v. (Voir la note A.)

MALATESTA NOVELLO (Domenico Malatesta, dit), frère de Sigismond-Pandolphe, né en 1418; devint seigneur de Césène en 1429 + 1465.

16. Dia. 85. « MALATESTA . NOVELLVS . CESENAE . DOMINVS — DVX . EQVITVM . PRAESTANS. » — ℞ « OPVS . PISANI . PICTORIS. »

Au droit : Buste à gauche de Malatesta Novello; tête nue; encore jeune. — Au revers : Malatesta Novello, en armure, est agenouillé devant un crucifix dont il baise les pieds. A gauche, vu de croupe, se tient son cheval attaché à un arbre; à droite, un arbre mort au milieu de rochers. — *TN.*, I, iii, 3. — *L.*, Mal., 1. — *JF.*, ii. — *AH.*, vi.

NAPLES (ALFONSO V d'Aragona, roi d'Aragon, de Sicile et de), né en 1394; il devint roi d'Aragon et de Sicile en 1416; en 1435, il prétendit au royaume de Naples, dont il devint possesseur en 1442 seulement + 1458. (Voir la note B.)

17. Dia. 110. « DIVVS . ALPHONSVS . REX — TRIVMPHATOR . ET . PACIFICVS. — MCCCCXLVIIII. » — ℞ « LIBERALITAS . AVGVSTA . — PISANI . PICTORIS . OPVS. »

Au droit : Buste à droite d'Alphonse V; tête nue; couvert d'une cotte de mailles et d'une cuirasse; devant lui est une couronne; derrière lui un casque sur lequel est figuré un livre ouvert; sur la couverture du livre on lit ces mots : vir sapiens dominabitvr astris. — Au revers : Un aigle perché sur une branche d'arbre. Au-dessous de lui, le corps d'un chevreuil; à ses côtés, quatre vautours attendant la proie qui va leur être abandonnée. — *TN.*, I, i, 2. — *KO.*, xxii, 129. — *JF.*, vii. — *AH.*, ix.

18. Dia. 110. « DIVVS . ALPHONSVS . ARAGO . SI . SIVA . HIE . HVN . MA . SAR . COR . REX . CO . BADVAT . ETN . C . R . C . » - ℞ « VENATOR INTREPIDVS. — OPVS . PISANI . PICTORIS. »

Au droit : Buste à droite d'Alphonse, tête nue, costume civil; au-dessous est une couronne. — Au revers : Un jeune chasseur, nu, s'apprête à frapper

d'une courte épée un sanglier courant à gauche et retenu par deux chiens. — *TN.*, II, xliii, 5. — *AH.*, x.

19. Dia. 110. « DIVVS . ALPHONSVS . ARAGONIAE . VTRIVS-QVE . SICILIAE . VALENCIAE . HIE . HVN . MAIO . SAR . COR . REX . CO . BA . DV . AT . ET . NEO . AC . CO . RO . ET . C. » — ℞ « FORTITVDO . MEA . ET . LAVS . MEA . DOMINVS . ET FACTVS . EST . MICHI IN SALVTEM. — OPVS . PISANI . PICTORIS. »

Au droit : Buste à droite d'Alphonse, tête nue, couvert d'une cotte de mailles et d'une écharpe. Au bas, une couronne. — Au revers : Un Génie ailé dans un char traîné par quatre chevaux marchant vers la droite, et accompagnés par deux pages. — *TN.*, I, v, 3. — *AH.*, xi.

PALEOLOGOS (IOANNES VII), empereur d'Orient, né en 1390; devint empereur en 1425 + 1448.

20. Dia. 104. « ΙΩΑΝΝΗС . ΒΑСΙΛΕΥС . ΚΑΙ . ΑΥΤΟΚΡΑΤΩΡ . ΡΩ-ΜΑΙΩΝ . Ο . ΠΑΛΑΙΟΛΟΓΟС. » — ℞ « OPVS . PISANI . PICTORIS . ΕΡΓΟΝ . ΤΟΥ . ΠΙСΑΝΟΥ . ΖΩΓΡΑΦΟΥ. »

Au droit : Buste à droite de Jean VII Paléologue, barbu, les cheveux bouclés; coiffé d'un chapeau en forme de dôme élevé, avec visière saillante. — Au revers : L'empereur, les mains jointes sur un cheval tourné à droite, priant devant une croix. A gauche, un cheval vu de croupe, sur lequel est monté un page; des rochers au fond. — *TN.*, I, v, 1. — *H.*, xi, 1. — *JF.*, i. — *AH.*, i.

Cette médaille, probablement la première en date de l'œuvre de Pisanello, fut faite pendant le séjour de Jean Paléologue en Italie, de février 1438 à octobre 1439. Il était venu assister au concile qui se tint d'abord à Ferrare, puis à Florence.

PICCININO (Niccolo), condottière pérugin, né en 1380 + 1444.

21. Dia. 88. « NICOLAVS . PICININVS . VICECOMES . MAR-CHIO . CAPITANEVS . MAX . AC . MARS . ALTER. » — ℞ « N . PICININVS. — BRACCIVS. — PISANI . P . OPVS. — PERVSIA. »

Au droit : Buste à gauche de Piccinino, coiffé du mortier, portant une cuirasse par-dessus une cotte de mailles. — Au revers : Un Griffon ailé tourné à gauche, portant un collier sur lequel se lit le mot « pervsia »; deux enfants nus (Braccio et Piccinino:) sont suspendus à ses mamelles. — *TN.*, I, vi, 1. *JF.*, ii. — *AH.*, ii.

SFORZA (Francesco), quatrième duc de Milan, né en 1401; devint duc de Milan en 1450 + 1466. Il reçut le surnom de Visconti et la seigneurie de Crémone en 1441, à l'occasion de son mariage avec Marie Visconti.

22. Dia. 90. « FRANCISCVS . SFORTIA . VICECOMES . MARCHIO . ET COMES . AC . CREMONE . D. » — $R\!\!\!/$ « OPVS . PISANI . PICTORIS. »

Au droit : Buste à gauche de François Sforce, coiffé du mortier; cuirassé. — Au revers : Une tête de cheval tournée à gauche; au-dessous, trois volumes; au bas, une épée nue. — *TN.*, I, II, 1. — *L.*, Sf., II, 1. — *H.*, LVI, 2. — *AH.*, II.

VISCONTI (Filippo-Maria), troisième duc de Milan, né en 1391; devint duc de Milan en 1412 + 1447.

23. Dia. 102. « PHILIPPVS . MARIA . ANGLVS . DVX . MEDIOLANI . ETCETERA . PAPIE . ANGLERIE . QVE . COMES . AC . GENVE . DOMINVS. » — $R\!\!\!/$ « OPVS . PISANI . PICTORIS. »

Au droit : Buste à droite de Philippe-Marie Visconti, la tête couverte d'un bonnet. — Au revers : Trois cavaliers : celui à gauche est le duc en armure, casqué avec grand cimier à la guivre de Milan, tenant une lance; à droite, un page sur un cheval se dirigeant à droite; au milieu, un troisième vu de face, en armure et tenant une lance. Au fond, les édifices d'une ville que domine une figure de femme nue. — *TN.*, I, I, 3. — *L.*, Visc. — *H.*, LVI, 10. — *AH.*, I.

VITTORINO da FELTRE (Vittorino Rambaldoni, dit), célèbre érudit et professeur; né en 1379 + 1447.

24. Dia. 67. « VICTORINVS . FELTRENSIS . SVMMVS. » — $R\!\!\!/$ « MATHEMATICVS . ET . OMNIS . HVMANITATIS . PATER . — OPVS . PISANI . PICTORIS. »

Au droit : Buste à gauche de Victorin de Feltre, la tête couverte du mortier; vêtu d'une robe. — Au revers : Un pélican sur son nid nourrissant ses petits de son sang. — *TN.*, II, II, 1. — *M.*, I, x, 4. — *JF.*, III, — *AH.*, VIII.

MÉDAILLES SANS SIGNATURE

ATTRIBUÉES A PISANELLO.

PISANELLO (Vittore PISANO, dit).

25. Dia. 57. « PISANVS . PICTOR . V . » — ℞ « F . S . K . I . P . F . T . »

Au droit : Buste à gauche de Pisanello, la tête couverte d'un bonnet élevé. — Au revers : Sur le champ et au centre d'une couronne, les sept lettres, F. S. K. I. P. F. T., formant deux lignes. M. Froehner, le premier, en a donné une interprétation qui ne semble pas contestable. Ces lettres rappellent, selon lui, les sept vertus : *Fides, Spes, Karitas, Justitia, Prudentia, Fortitudo, Temperantia*. — *TN.*, I, 1, 1. — *JF.*, 1.

26. Dia. 33. « PISANVS . PICTOR . » — ℞ « F . S . K . I . P . F . T . »

Au droit : Buste à gauche de Pisanello, tête nue, plus âgé que dans la médaille précédente. — Au revers : Mêmes lettres que sur la médaille précédente, disposées en deux lignes séparées par une branche d'olivier, et entourées aussi d'une couronne. — *TN.*, II, 1, 1.

L'absence de signature, qui ne nous a pas permis de donner place à ces deux médailles dans le premier groupe, n'a pas empêché des connaisseurs très-autorisés, et en particulier M. J. Friedlaender, de les classer parmi les ouvrages certains de Pisanello. Cette opinion, que nous partagions à l'époque où la première édition de ce livre a paru, nous semble maintenant plus difficile à soutenir, et, après mûr examen de la question, nous sommes plutôt disposé à adopter l'opinion contraire. (Voir la note C.)

AURISPA (Giovanni), érudit sicilien, né vers 1369 + 1459.

Il fut secrétaire des papes Eugène IV et Nicolas V.

27. Dia. 53. « IOANNES . AVRISPA . SIC . OR . » — ℞ Sans légende.

Au droit : Buste à gauche d'Aurispa, coiffé d'une calotte. — Au revers : Un écusson sur lequel sont figurés trois monticules surmontés d'un arbre. — On sait, par le témoignage de Basinio, que Pisanello a fait une médaille d'Aurispa; mais cette médaille ne semble pas être venue jusqu'à nous, car on ne peut reconnaître la main de Pisanello dans la pièce que nous venons de décrire d'après Mazzuchelli. Celle-ci paraît appartenir au seizième siècle. — *M.*, I, x, 6.

DANTE ALIGHIERI, poëte florentin, né en 1265 + 1321.

28. Dia. 33. « DANTES . POETA . VVLGARIS . PRIMVS. » — ℞ « F . S . K . I . P . F . T. »

Au droit : Buste à droite de Dante, la tête couverte d'un bonnet. — Le revers est semblable à celui de la médaille n° 26. — *TN.*, II, xxxiv, 4.

29. Dia. 33. « DANTES . POETA . VVLGARIS. » — ℞ Sans légende.

Au droit : Même buste que sur la médaille précédente. — Au revers : Une sphère armillaire. — *TN.*, II, xxxiv, 3. — *M.*, I, vii, 2.

La similitude que nous signalons entre le revers de la première médaille de Dante et celui de la plus petite des deux médailles à l'effigie de Pisanello, est de nature à faire penser que ces médailles sortent de la main d'un même artiste. C'est ce qui explique comment les médailles de Dante sont entrées à la suite des médailles à l'effigie de Pisanello, dans la liste que M. J. Friedlaender a dressée de l'œuvre de ce maître. Nous ne croyons pas que cette attribution soit suffisamment justifiée, et qu'il faille classer les médailles de Dante autrement qu'avec les nombreuses pièces de restitution qui ont été faites à la fin du quinzième siècle ou même au siècle suivant.

ESTE (NICCOLO III D'), né en 1384; il devint seigneur de Ferrare en 1393 + 1441.

30. Dia. 54. « NICOLAI . MARCHIO . ESTENSIS . FER. » — ℞ « N. — III. »

Au droit : Buste à droite de Nicolas III, tête nue, les cheveux rasés aux tempes et sur la nuque. La légende est gravée en creux. — Au revers : L'écusson de la maison d'Este avec l'aigle et les fleurs de lis. — *I N.*, I, xxx, 1. — *L.*, Este, 1 et 2. — *H.*, liv, 2.

31. Dia. 54. « NICOLAI . MARCHIO . ESTENSIS. » — ℞ « N. — III. »

Au droit : Buste à droite de Nicolas III, la tête couverte du mortier. — Au revers : Même sujet que sur la médaille précédente, mais entouré d'une couronne. — *L.*, Este, 2.

M. Friedlaender, d'accord avec Bernasoni, conjecture que ces deux médailles peuvent appartenir à Pisanello.

MEDICI (COSIMO DE'), surnommé le Père de la Patrie, né en 1389. Il gouverna Florence de 1434 à sa mort, arrivée en 1464.

32. Dia. 36. « COSMVS . MEDICES . DECRETO . PVBLICO .

P . P. » — R̸ « PAX . LIBERTAS . QVE . PVBLICA . — FLO-RENTIA . »

Au droit : Buste à gauche de Cosme l'Ancien, coiffé du mortier. — Au revers : Une femme drapée tournée à gauche, tenant d'une main une branche d'olivier et de l'autre une patère (?); elle est assise sur un siége à l'antique posé sur un joug. — *H.*, LXI, 2.

Cette médaille, mentionnée par les éditeurs de Vasari comme devant être l'ouvrage de Pisanello, représente Cosme à la fin de sa vie, c'est-à-dire plusieurs années après la mort de l'artiste.

MEDICI (Filippo de'). Il fut fait archevêque de Pise en 1471 + 1472.

33. Dia. 55. « PHILIPPVS . DE MEDICIS . ARCHIEPISCO-PVS . PISANVS . — VIRTVTE . SVPERA . » — R̸ « ET . IN . CARNE . MEA . VIDEBO . DEVM . SALVATOREM . MEUM . »

Au droit : Buste à gauche de Philippe de Médicis, la tête rasée avec une étroite couronne de cheveux; vêtu d'une robe. — Au revers : Le Jugement dernier. — *M.*, I, xxv, 3. — *L.*, Méd., 15.

Cette médaille, mentionnée par Vasari au nombre des ouvrages de Pisanello, ne peut appartenir à cet artiste, qui était mort depuis plusieurs années, à l'époque où Philippe de Médicis fut fait archevêque de Pise.

NAPLES (ALFONSO V d'Aragona, roi de). Voir plus haut.

34. Dia. 25. « ALFONSVS . REX . ARAGONVM . » — R̸ « VICTOR . SICILIE . P. REGI . »

Au droit : Buste à droite d'Alphonse V, tête nue. — Au revers : Un Génie ailé dans un char attelé de quatre chevaux galopant vers la droite. — Cette médaille nous semble, comme à M. Friedlaender et à M. Heiss, être l'ouvrage de Pisanello. — *TN.*, I, v, 2. — *AH.*, x.

STROZZI (Tito Vespasiano), poëte florentin, né en 1422 + 1505.

35. Dim. 175 × 111. « TITVS . STROCIVS . » — Sans R̸.

Buste à droite de Tito Strozzi, la tête couverte d'une calotte; vêtu d'une robe. — *M.*, I, xiii, 2. — *L.*, Str., iii, 5.

Dans une élégie latine adressée à Pisanello, Tito Strozzi parle d'un portrait que l'artiste désirait exécuter d'après lui. Il est probable que ce projet ne se réalisa pas. En tout cas, la présente médaille ne pourrait être l'ou-

vrage de Pisanello. Elle représente, en effet, le poëte à l'âge d'environ cinquante à soixante ans, tandis qu'il n'en aurait eu que trente-trois à l'époque de la mort de l'artiste.

VISCONTI (Giangaleazzo), premier duc de Milan, né en 1354; il devint duc de Milan en 1395 + 1402.

36. Dia. 97. « IO . GZ . P . DVX . MEDIOLANI. » — Sans $R\!\!\!/$.

Buste à gauche de Jean Galéas Visconti; tête nue, cheveux longs, barbiche; vêtu d'une robe. — *T.N.*, II, xxi, 4. — *H.*, lvii, 1.

Cette médaille, mentionnée par Vasari comme l'un des ouvrages de Pisanello, est une pièce de restitution faite beaucoup plus tard. Nous connaissons deux répétitions de cette pièce, de grandeurs différentes, qui sont également des restitutions.

MÉDAILLES INCONNUES ATTRIBUÉES A PISANELLO.

(Voir la note D.)

BASINIO, poëte parmesan.

37. — Dans un poëme adressé à Pisanello, Basinio mentionne sa propre médaille au nombre de celles que l'artiste a exécutées. Cette médaille n'est pas venue jusqu'à nous.

BRACCIO DI MONTONE, célèbre condottière.

38. — Médaille mentionnée par Vasari. Peut-être l'auteur a-t-il été trompé par le nom BRACCIVS qu'on lit au revers de la médaille de Piccinino.

CARACCIOLO (Giovanni).

39. — Médaille mentionnée par Vasari. Peut-être l'écrivain a-t-il eu en vue la médaille de Marino Caraccioli, qu'on trouvera plus loin dans l'œuvre de Sperandio.

ESTE (Borso d').

40. — Médaille mentionnée par Vasari. Il existe plusieurs médailles de Borso; mais nous n'en connaissons aucune qui puisse être attribuée à Pisanello.

ESTE (Ercole Ier d').

41. — Médaille mentionnée par Vasari. Nous ne connaissons pas de médaille d'Hercule Ier d'Este qui le représente à l'âge où Pisanello aurait pu le voir.

GIROLAMO

42. — Cette médaille, mentionnée par Basinio, nous est restée inconnue.

GONZAGA (Carlo).

43. — Médaille mentionnée par Basinio et restée inconnue.

GUARINO VERONESE.

44. — Médaille mentionnée par Basinio. Peut-être s'agit-il de la médaille de ce personnage faite par Matteo de' Pasti, contemporain de Pisanello, dont il sera question plus loin.

MAHOMET II.

45. — Médaille mentionnée par Paul Jove. La description qu'en donne cet écrivain nous fait reconnaître qu'il a eu en vue la médaille de Mahomet II, signée « opvs constancii ». Cette pièce ne peut donc appartenir à Pisanello. Ajoutons qu'elle a été faite en 1481, c'est-à-dire vingt-six ans après la mort de cet artiste.

MALATESTA (Carlo).

46. — Médaille mentionnée par Vasari. Nous n'en connaissons aucune de ce personnage.

Le pape MARTIN V.

47. — Médaille mentionnée par Paul Jove. Nous ne connaissons de ce pape que des médailles de restitution postérieures à l'époque où vivait Pisanello.

PORCELLIO PANDONE.

48. — Auteur d'un poëme en l'honneur de Pisanello. Il mentionne sa propre médaille comme l'un des ouvrages de cet artiste. Cette médaille n'est pas venue jusqu'à nous.

TOSCANELLI (Paolo dal Pozzo), de Florence.

49. — La médaille de ce personnage est l'une de celles mentionnées par Basinio comme étant l'ouvrage de Pisanello. Elle n'est pas venue jusqu'à nous.

NOTES.

A. — Ici se plaçait, dans notre première édition, une médaille de Sigismond-Pandolphe Malatesta ayant au revers le buste d'Isotte de Rimini avec la signature de Pisanello. Nous avons cru devoir la supprimer.

Cette pièce a quatre-vingt-dix millimètres de diamètre. La face qui porte le buste de Malatesta avec la légende « sigismvndvs . pandvlfvs . de . malatestis . arimini . fani . d. », est identique avec le droit de la médaille n° 15 de Pisanello; l'autre face, dont la légende est : « isote . ariminensi. — opvs . pisani . pictoris », nous montre le buste à droite d'Isotte de Rimini, la tête couverte d'un voile. Ce buste est l'exacte reproduction de celui que l'on voit sur la médaille n° 17 de Matteo de' Pasti, où il est accompagné de la légende

« ISOTE . ARIMINENSI . FORMA . ET . VIRTVTE . ITALIE . DECORI. » Nous ne voulons pas en conclure que Pisanello ait copié Matteo de' Pasti, ou réciproquement; mais bien que la médaille à l'effigie d'Isotte avec la signature de Pisanello doit être l'œuvre d'un faussaire. Les exemples de médailles composées avec des faces empruntées à des artistes différents ne sont pas rares, et ici le faussaire a pu créer une nouvelle médaille de Pisanello sans autre peine que celle de modifier la légende d'Isotte. En résumé, à notre avis, cette pièce doit être regardée comme apocryphe.

On objectera sans doute que Paul Jove a mentionné parmi les œuvres de Pisanello une médaille représentant Sigismond-Pandolphe Malatesta et Isotte. Si l'assertion de cet historien n'est pas une erreur de sa part; si elle n'a pas trait à quelque autre médaille qui se serait perdue; si, enfin, elle vise réellement la médaille dont nous discutons l'authenticité, nous n'en conclurons qu'une chose : c'est qu'au temps de Paul Jove, l'œuvre de faussaire que nous venons de signaler était déjà accomplie. Cela ne paraîtra pas extraordinaire à quiconque réfléchira qu'à l'époque où Paul Jove écrivait, les médailles de Pisanello, aussi bien que celles de Matteo de' Pasti, étaient en circulation depuis un siècle. Aurait-on attendu tant d'années avant d'en faire des surmoulages et des falsifications ?

B. — Le titre de « roi de Sicile » que portent sur leurs médailles Alphonse V d'Aragon et ses successeurs au trône de Naples, et que porte également le roi René d'Anjou, pourrait induire le lecteur en erreur s'il oubliait qu'il s'agit ici, non de la Sicile au delà du détroit, mais bien de la Sicile en deçà. Nous avons cru utile, pour prévenir toute confusion, de remplacer le nom peu usité de « roi de Sicile en deçà du détroit » par celui plus connu de « roi de Naples », qui a la même signification.

C. — L'attribution des deux médailles qui nous ont transmis le portrait de Pisanello est d'autant plus intéressante à examiner, que ces médailles, en prenant place dans l'œuvre de ce maître, y feraient entrer à leur suite les deux pièces sur lesquelles se trouve le portrait de Dante. Quelque valeur qu'ait à nos yeux l'opinion de M. J. Friedlaender, nous ne croyons pas qu'elle soit à l'abri de sérieuses objections. La conviction du savant numismate est fondée sur une ligne que Pomponius Gauricus ait consacrée à Pisanello. « *Pisanus pictor in se celando ambitiosissimus.* »

Il en résulte évidemment que Pisanello a ciselé son propre portrait; mais quel est ce portrait ? Est-ce l'un de ceux représentés sur nos médailles ? Car il ne faut pas oublier que les deux pièces diffèrent assez pour qu'on puisse y voir le travail de deux artistes différents. Maintenant, qu'on les mette à côté des belles médailles, ouvrages incontestés de Pisanello, et qui ont fait sa réputation, et l'on verra qu'elles n'occupent qu'une place très-secondaire dans cette réunion de chefs-d'œuvre. N'est-ce donc pas accorder à ces deux pièces une importance exagérée que de voir en elles l'objet des critiques de Gauricus, et ne se rapprocherait-on pas davantage de la réalité des choses en admettant que la grande ambition de Pisanello a dû se donner carrière dans une œuvre plus éclatante, mais qui ne sera pas venue jusqu'à nous ?

Enfin, admettons un instant, contre toute vraisemblance, que Gauricus ait eu réellement ces deux médailles en vue quand il taxait Pisanello d'une ambition exagérée; est-il bien certain qu'il ne se soit pas trompé en les attribuant à Pisanello lui-même, tandis qu'elles appartiendraient à quelque artiste moins célèbre, et dont le nom se sera perdu pendant les cinquante années qui forment la seconde moitié du quinzième siècle? Il n'y a pas, en effet, moins de distance entre l'époque où florissait Pisanello et celle où Gauricus écrivait son livre.

D. — Basinio et Porcellio, contemporains et amis de Pisanello, ont composé en son honneur et lui ont adressé des poésies latines dans lesquelles ils célébraient ses talents en mentionnant les personnages dont il a reproduit les traits. Leur témoignage mérite toute confiance, et l'on ne peut douter que les cinq médailles que nous indiquons d'après Basinio, et celle de Porcellio qu'il nous fait connaître lui-même, n'aient existé. Malheureusement on ignore ce qu'elles sont devenues.

Paul Jove et Vasari, le premier, amateur distingué; le second, juge très-compétent des choses d'art, ne semblent pas avoir apporté une attention suffisante dans l'examen des médailles. Il leur arrive même de confondre les ouvrages d'un maître avec ceux d'un autre. Les indications qu'ils fournissent sur plusieurs des pièces inconnues de Pisanello ne doivent être accueillies qu'avec réserve.

NICCOLO.

MÉDAILLEUR.

Peut-être ce médailleur est-il le même que Niccolo Baroncelli, surnommé « del Cavallo », sculpteur et fondeur florentin, l'un des auteurs de la statue équestre en bronze de Niccolo III d'Este, exécutée en 1443. Le même artiste fit en 1450 celle de Borso d'Este, et mourut en 1453. (G. M.)

ESTE (Leonello d'), fils naturel de Niccolo III, né en 1407; devint seigneur de Ferrare en 1441 + 1450.

Dia. 86. « LEONELLVS . MARCHIO . ESTENSIS. » — ℞ « QVAE . VIDES . NE . VIDE. — NICHOLAVS . F. »

Au droit : Buste à gauche de Lionel, tête nue. — Au revers : Un lynx les yeux bandés, assis sur un coussin carré et tourné à gauche. — *L.*, Este, 6. — *BE.*, l, 1. — *JF.*, ix.

AMADIO DA MILANO.

ORFÈVRE ET MÉDAILLEUR MILANAIS.

Cet artiste est probablement le même que l'orfèvre Amadio d'Antonio Amadio da Castronago (Milanais), qui habita à Ferrare et y obtint le droit de bourgeoisie. Il est mentionné de 1456 à 1487, époque où il fit son testament. (Voir *L. N. Cittadella. Notizie di Ferrara.*) Il ne faut pas le confondre avec le célèbre sculpteur et architecte milanais Giannantonio Amadeo ou Omodeo, né en 1447 + 1522.

ESTE (Leonello d'), fils naturel de Niccolo III, né en 1407; devint seigneur de Ferrare en 1441 + 1450.

1. Dia. 49. « DOMINVS . LEONELLVS . MARCHIO . ESTENSIS. » — ℞ « AMAD . MEDIOLAN . ARIFEX . FECIT. »

Au droit : Buste à droite de Lionel, tête nue. — Au revers : Un lynx les yeux bandés, assis sur un coussin carré, tourné à gauche. La légende du revers est gravée en creux. — *T.N.*, I, xi, 3. — *M.*, I, xii, 2. — *L.*, Este, 8. — *H.*, li, 6.

Le même droit se rencontre accolé à un revers exécuté probablement au seizième siècle, représentant Léda avec le cygne et deux Amours. (Voir *T.N.*, II, i, 5.)

ESTE (Borso d'), premier duc de Ferrare, fils naturel de Niccolo III, né en 1413; devint seigneur de Ferrare en 1450, duc de Modène et Reggio en 1452, duc de Ferrare en 1471 + 1471.

2. Dia. 51. « DOMINVS . BORSIVS . MARCHIO . ESTENSIS. » — ℞ « AMAD . MEDIOLAN . ARFEX . FECT. »

Au droit : Buste à gauche de Borso, tête nue, cheveux longs, cuirassé. — Au revers : Une large fleur accompagnée de deux feuilles; du centre de la fleur s'élève une tige carrée autour de laquelle s'enroule un dragon. La légende du revers est tracée en creux comme dans la médaille précédente. — *T.N.*, II, xv, 1. — *L.*, Este, 18. — *H.*, lii, 3. — *JF.*, ix.

PASTI (Matteo de')

PEINTRE, ARCHITECTE, SCULPTEUR ET MÉDAILLEUR VÉRONAIS

La plupart de ses médailles portent la date de 1446.

L'œuvre de Matteo de' Pasti que nous allons décrire se compose presque entièrement de médailles faites en l'honneur de Sigismond-Pandolphe Malatesta, seigneur de Rimini. Toutes, à l'exception de trois, portent la date de 1446. Cette date nous paraît marquer les débuts de Matteo à la cour de Rimini. Il y fit un long séjour, jouissant de la faveur et de la confiance de Sigismond-Pandolphe à un degré dont on se formerait difficilement une idée, si l'on n'avait comme preuve une lettre adressée par le seigneur de Rimini au sultan Mahomet II, dans laquelle les qualités et les mérites de notre artiste sont attestés de la manière la plus flatteuse. Cette lettre, sur laquelle nous reviendrons plus loin, a été probablement écrite vers 1460. Matteo était à Rimini à cette époque. Il s'y trouvait encore en 1464, suivant un document que M. E. Muntz veut bien nous communiquer. Les renseignements nous manquent pour le suivre plus loin. Nous ne sommes guère plus informés sur les travaux qu'il a faits avant son arrivée à Rimini. On sait seulement, grâce à une lettre publiée par M. G. Milanesi, lettre adressée de Venise à Pier di Cosimo de' Medici par Matteo lui-même, qu'à cette époque (1441 ?) l'artiste travaillait à des peintures relatives aux triomphes de Pétrarque.

On voit que les talents de Matteo de' Pasti ne se bornaient pas à l'art du médailleur. La lettre qui vient d'être citée prouve qu'il était peintre également. Il était aussi architecte, comme il résulte d'une lettre de Léon-Baptiste Alberti (1450), d'après les plans duquel Matteo dirigeait l'édification du temple de Saint-François à Rimini, en même temps qu'il y laissait des traces irrécusables de son talent comme sculpteur.

ALBERTI (Leon-Battista), architecte florentin, né en 1405 † 1472.

1. Dia. 93. « LEO . BAPTISTA . ALBERTVS . » — R' « OPVS . MATTHAEI . PASTII . VERONENSIS . — QVID . TVM . »

Au droit : Buste à gauche d'Alberti, tête nue, les cheveux bouclés, vêtu d'une robe. — Au revers : Au milieu d'une couronne de feuillages, un œil

vu de face, entouré de rayons sur trois côtés et garni de deux ailes dans sa partie supérieure. — *TN.*, I, viii, 2. — *M.*, I, xxvii, 1.

GUARINO, célèbre helléniste véronais, né en 1370 + 1460.

2. Dia. 93. « GVARINVS . VERONENSIS. » — R^{\prime} « MATTHEVS . DE . PASTIS . F. »

Au droit : Buste à gauche de Guarino âgé, tête nue, les tempes dégarnies, vêtu d'une légère draperie à l'antique. — Au revers : Au milieu d'une couronne de laurier, une fontaine à double vasque, surmontée d'une boule portant la figure d'un enfant nu. — *TN.*, II, ii, 3. — *M.*, I, xxvii, 2. — *KO.*, XVII, 49. — *MF.*, II, 144.

JÉSUS-CHRIST.

3. Dia. 93. « IESVS . CHRISTVS . DEVS . DEI . FILIVS . HVMANI . GENERIS . SALVATOR. » — R^{\prime} « OPVS . MATTHAEI . PASTII . VERONENSIS. »

Au droit : Buste à gauche de Jésus-Christ tête nue, barbu, longs cheveux, vêtu d'une tunique, une auréole au-dessus de la tête. — Au revers : Le buste de Jésus mort, nu, vu jusqu'à la ceinture, les bras pliés, la tête inclinée sur l'épaule gauche. Il est accompagné de deux petits anges en pleurs. Derrière lui s'élève une croix. — Collection G. Dreyfus, à Paris.

MAFFEI (Timoteo), célèbre prédicateur véronais. Il fut fait archevêque de Raguse en 1467 + 1470.

4. Dia. 92. « TIMOTHEO . VERONENSI . CANONICO . REGVL . DEI . PRAECONI . INSIGNI. » — R^{\prime} « MATTHAEI . PASTII . VERONENSIS . OPVS. »

Au droit : Buste à gauche de Timoteo encore jeune, la tête et les épaules couvertes du froc. — Au revers : Une colombe, les ailes déployées, étendue sur son nid d'où s'échappent des rayons. — *TN.*, I, viii, 1. — *M.*, I, xviii, 2. — *MF.*, II, 426.

5. Dia. 28. « TIMOTHEO . VERONEN . CANONICO . R. » — Sans R^{\prime}.

Buste à gauche, réduction de la médaille précédente. — *M.*, I, xviii, 3. — *MF.*, II, 426.

MALATESTA (Sigismondo Pandolfo), né en 1417. Il devint seigneur de Rimini en 1432 + 1468.

ISOTTA ATTI de Rimini, maîtresse, puis troisième femme de Sigismondo Pandolfo; mariée en 1456 + 1470.

6. Dia. 83. « SIGISMVNDVS . PANDVLFVS . DE . MALATESTIS . S . RO . ECLESIE. CAPITANEVS . G. » — ℞ « CASTELLVM . SISMVNDVM . ARIMINENSE . MATHEVS . PASTVS . V . FECIT. »

Au droit : Buste à gauche de Sigismond-Pandolphe, tête nue, les cheveux coupés droit sur le front, formant par derrière une masse bouclée. — Au revers : Le château de Rimini, composé de plusieurs tours carrées et d'une enceinte de murailles avec porte et poterne. Tous ces ouvrages sont garnis de créneaux. — *TN.*, I, vii, 1.

Les médailles comprises sous les numéros 6 à 11 présentent au droit le même buste de Sigismond-Pandolphe Malatesta, avec deux sujets différents pour les revers. Ces six médailles se réduisent donc à deux types seulement : l'un se compose du buste de Sigismond-Pandolphe, avec le château de Rimini; l'autre est formé du même buste avec la femme à la colonne brisée. Ces deux types se répètent avec des différences qui n'existent que dans les légendes, différences parfois peu importantes, telles que le changement de l'v en o dans les mots Sigismundus et Sismundum. Nous avons cru devoir, au risque de faire longueur, signaler toutes celles de ces variétés qui sont venues à notre connaissance. Nous avons opéré d'une manière analogue pour les médailles de petit module du même personnage, ainsi que pour les médailles de grand et petit module d'Isotte de Rimini, dont nous avons noté les variétés, moins nombreuses toutefois que celles relevées dans les médailles grand module de Sigismond-Pandolphe Malatesta.

7. Dia. 83. « SIGISMONDVS . PANDVLFVS . DE . MALATESTIS . S . RO . ECLESIE. CAPITANEVS . G. » — ℞ « CASTELLVM . SISMVNDVM . ARIMINENSE. — MCCCCXLVI. »

Les sujets du droit et du revers de cette médaille sont les mêmes que ceux de la médaille précédente.

Nous empruntons cette médaille à la collection Friedlaender. Elle diffère de la précédente en ce que le premier v du mot SIGISMVNDVS est changé ici en o. Une partie de la légende du revers a disparu. — Collection Friedlaender, à Berlin.

8. Dia. 83. « SIGISMVNDVS . PANDVLFVS . DE . MALATESTIS . S . RO . ECLESIE . C . GENERALIS. » — 1er ℞ « CASTELLVM . SISMONDVM . ARIMINENSE . MCCCCXLVI. »

Les sujets du droit et du revers sont pareils à ceux des médailles précédentes. Dans la légende du revers, le premier v de SISMVNDVM est changé en o. — *M.*, I, xiv, 3.

9. 2ᵉ R/ « MCCCCXLVI. »

Une femme couronnée et couverte d'une armure, assise sur un siège formé de deux petits éléphants. Elle tient dans ses mains une colonne brisée. — *M.*, I, xiv, 4.

10. Dia. 83. « SIGISMONDVS . PANDVLFVS . DE . MALATES-TIS . S . RO . ECLESIE . C . GENERALIS. » — R/ « MCCCCXLVI. »

Mêmes sujets au droit et au revers que sur la médaille précédente. Dans la légende du droit, le premier v de sigismvndvs est changé en o. — *TN.*, II, iii, 1.

11. Dia. 83. « SIGISMVNDVS . PANDVLFVS . MALATESTA . PAN . F . PONTIFICII . EX . IMP . » — R/ « MCCCCXLVI. »

Mêmes sujets au droit et au revers que sur les deux médailles précédentes. — *L.*, Malat., 5.

12. Dia. 83. « SIGISMVNDVS . PANDVLFVS . MALATESTA . PAN . F . » — R/ « CASTELLVM . SISMVNDVM . ARIMINENSE . MCCCCXLVI. »

Au droit : Buste à gauche de Sigismond-Pandolphe, tête nue, coiffure comme les précédentes, mais couvert d'une armure sous laquelle se montre une cotte de mailles. — Au revers : Le château de Rimini, comme précédemment. — *TN.*, I, iv, 2. — *M.*, I, xiv, 5. — *JF.*, viii.

13. Dia. 90. « SIGISMVNDVS . PANDVLFVS . MALATESTA . PAN . F . POLIORCITES . ET . IMP . SEMPER . INVICT. » — Sans R/.

Le buste est semblable à celui de la médaille précédente ; mais il porte en plus une couronne de laurier. — *JF.*, viii.

14. Dia. 43. « SIGISMONDVS . P . D . MALATESTIS . S . R . ECL . C . GENERALIS. » — Iᵉʳ R/ « MCCCCXLVI. »

Au droit : Buste à gauche ; réduction de celui que l'on voit sur les premières médailles de ce personnage. — Au revers : Une femme assise sur un siège élevé et tournée à gauche ; elle tient d'une main une colonne brisée. — *TN.*, II, iii, 3. — *L.*, Malat., 6.

15. 2ᵉ R/ « MCCCCXLVI. — O . M . D . P . V. »

Écusson avec les initiales de Sigismond et Isotte, surmonté d'un casque ayant pour cimier une tête d'éléphant. — *M.*, I, xiv, 2. — *L.*, Malat., 9.

16. 3ᵉ R/ « MCCCCXLVI. »
Même sujet qu'au revers de la médaille précédente. — *TN.*, II, III, 2.

17. Dia. 40. « SIGISMVNDVS . PANDVLFVS . MALATESTA . PAN . F. » — R/ « PRAECL . ARIMINI . TEMPLVM . AN . GRATIAE . V . F. MCCCCL. »
Au droit : Buste à gauche de Sigismond-Pandolphe, couronné de laurier; réduction de celui que l'on voit sur la médaille n° 13. — Au revers : Le temple de Saint-François à Rimini, couvert d'un dôme. Cette médaille montre la façade du temple complète, conformément aux projets de Léon-Baptiste Alberti. Cette façade est restée inachevée. — *TN.*, II, III, 4. — *M.*, I, xiv, 1. — *L.*, Malat., 8. — *KO.*, I, 9. — *JF.*, viii.

18. Dia. 32. « SIGISMVNDVS . PANDVLFVS . MALATESTA. » — R/ « PONTIFICII . EXERCITVS . IMP . MCCCCXLVII. »
Au droit : Buste à gauche de Sigismond-Pandolphe, réduction de celui que l'on voit sur les premières médailles de ce personnage. — Au revers : Un bras couvert d'une manche sortant d'un nuage. La main tient une poignée de palmes. — *TN.*, II, III, 5. — *M.*, I, xiv, 6. — *L.*, Malat., 7.

19. Dia. 84. « D . ISOTTAE . ARIMINENSI. » — R/ « MCCCCXLVI. »
Au droit : Buste à droite d'Isotte, la tête couverte d'une coiffe maintenue par deux rubans croisés; du fond de la coiffe s'échappent les cheveux qui tombent en arrière, formant deux touffes finissant en pointe. Elle porte un corsage montant orné de fleurs en relief. — Au revers : Un éléphant marchant à droite sur un terrain parsemé de fleurs et de coquillages. — *M.*, I, xvi, 3. — *L.*, Malat., 15. — *KO.*, I, 417.

20. Dia. 84. « ISOTE . ARIMINENSI . FORMA . ET . VIRTVTE . ITALIE . DECORI. » — 1ᵉʳ R/ « OPVS . MATHEI . DE . PASTIS . V. — MCCCCXLVI. »
Au droit : Buste à droite d'Isotte, la tête couverte d'un voile qui tombe sur les épaules et descend en pointe sur le front en laissant à découvert les côtés de la tête, où l'on aperçoit les cheveux relevés. Elle a un corsage montant et plissé. — Au revers : Un éléphant comme sur la médaille précédente. On remarque en plus, à droite et à gauche, une rose (?) s'élevant de terre sur une tige garnie de deux feuilles. — *TN.*, I, vii, 2. — *M.*, I, xvi, 1. — *L.*, Malat., 14. — *JF.*, viii.

21. 2ᵉ R/ « MCCCCXLVI. »
Même revers que la médaille précédente, avec cette différence que l'espace

laissé libre par la suppression du reste de la légende est occupé par un soleil sortant des nuages. — Nous empruntons cette médaille à la collection Friedlaender.

22. 3ᵉ R̸. Sans légende, avec le monogramme ᑕᗅᐯᐃ.

Sur ce revers est gravée en creux une grande rosace montée sur une courte tige avec deux feuilles étroites et ondulées, rappelant la fleur que nous avons signalée sur le revers de la médaille n° 20. Au bas, on voit la signature en monogramme de Matteo. Ce monogramme est gravé comme la rose. La date de 1446, gravée également, a été ajoutée au droit. — Collection Taverna, à Milan.

4ᵉ R̸.

Le quatrième revers, que nous mentionnons pour mémoire seulement, présente le buste de Sigismond-Pandolphe Malatesta, précédemment décrit dans l'œuvre de Pisanello sous le n° 15. Nous nous sommes déjà expliqué sur cette pièce hybride dont les faces sont empruntées à deux maîtres différents, et nous avons dit comment la légende qui accompagne le buste d'Isotte avait été falsifiée en remplaçant les mots « FORMA . ET . VIRTVTE . ITALIE . DECORI » par ceux-ci : « OPVS . PISANI . PICTORIS. »

23. Dia. 43. « D . ISOTTAE . ARIMINENSI. » — R̸ « ELEGIAE. »

Au droit : Buste à droite d'Isotte; répétition réduite de celui qui est sur la médaille n° 19. — Au revers : Un livre dont la couverture est ornée de clous avec fermoir. — *TN.*, II, III, 6. — *M.*, I, XVI, 2.

24. Dia. 43. « D . ISOTTAE . ARIMINENSI. — MCCCCXLVI. » R̸ « ELEGIAE. »

Au droit : Buste à droite d'Isotte voilée; répétition réduite de celui qui est sur la médaille n° 20. — *M.*, I, XVI, 4. — *L.*, Malat, 10.

25. Dia. 45. « ISOTE . ARIMINENSI . FORMA . ET . VIRTUTE . ITALIE . DECORI. » — R̸ « OPVS . MATHEI . DE . PASTIS . V. — MCCCCXLVI. »

Au droit : Buste à droite voilé, comme sur la médaille précédente. — Au revers : Un ange, tourné à gauche, descend du ciel tenant une couronne. — *TN.*, II, III, 7. — *L.*, Malat., 13.

26. Dia. 43.

Médaille semblable à la précédente, si ce n'est que la légende du revers ne porte plus que la date, les autres mots ayant été effacés. — *M.*, I, XVI, 5. — *L.*, Malat., 12.

PASTI (Benedetto de'), Véronais, frère de Matteo.

27. Dia. 91. « BENEDICTVS . DE . PASTIS. — C. V. » — ℞ « MATTHEVS . DE PASTIS. »

Au droit : Buste à gauche de Benedetto de' Pasti, coiffé d'un bonnet en forme de calotte, vêtu d'une robe. — Au revers : Au milieu d'une couronne de laurier, un adolescent vêtu d'une tunique décochant des flèches qui se brisent sur un rocher. — *TN.*, II, II, 1. — *M.*, I, xx, 1. — *MF.*, II, 144.

MÉDAILLES ATTRIBUÉES A MATTEO DE' PASTI.

ALBERTI (Leon Battista). Voir la note A.

28. Dia. 198 × 135 ovale. « L. BAP. » — Sans ℞.

Buste à gauche d'Alberti, plus jeune que dans la médaille n° 1. La tête est nue; les cheveux coupés très-courts, et rasés sur les tempes et sur la nuque, rappellent la coiffure que portent sur leurs médailles Nicolas III et Lionel d'Este. Le cou est découvert et sort d'une draperie nouée négligemment. Au-dessous du menton est figuré l'œil ailé, emblème que nous avons déjà signalé sur le revers de la médaille n° 1. — Collection G. Dreyfus, à Paris.

29. Dia. 155 × 116 ovale. Sans légende. — Sans ℞.

Buste à gauche d'Alberti offrant un type très-rapproché de celui de la médaille précédente. La coiffure est la même et la draperie analogue. Il n'y a pas d'emblème. — Musée national du Louvre.

30. Dia. 35 × 27 ovale. Sans légende. — ℞ « LEO . BAPTISTA . AL. »

Le buste à droite est analogue aux précédents. — L'inscription du revers est entourée d'une couronne. — *TN.*, II, xxxv, 7.

MAHOMET II, empereur ottoman, né en 1430; empereur en 1443 + 1481.

31. Dia. 87. « MAGNVS . PRINCEPS . ET . MAGNVS . AMIRAS . SVLTANVS . DNS . MEHOMET. » — ℞ « IEHAN . TRICAVDET . DE . SELONGEY . A . FEYT . FAIRE . CESTE . PIECE. » (Voir la note B.)

Au droit : Buste à gauche de Mahomet II, jeune encore. La barbe est peu accentuée; la tête coiffée d'un turban orné d'une plume, couvrant le

front jusqu'aux sourcils; il se relève par derrière, de manière à laisser découvert l'occiput, qui est rasé. Le Sultan est vêtu d'un burnous en étoffe à grands dessins. — Au revers : On voit trois têtes d'aigles sur un plateau circulaire saillant qu'entoure la légende; celle-ci est en lettres gothiques gravées en creux, tandis que la légende du droit est en caractères romains et en relief. — *TN.*, I, XVIII, 2.

MALATESTA (SIGISMONDO PANDOLFO). Voir plus haut.

32. Dia. 119. Sans légende. — Sans $R\!\!\!/$.

Buste à gauche de Sigismond-Pandolphe; tête nue; cuirassé. Médaille de fort relief. — Collection A. Armand.

NOTES.

A. — En tête de la liste des ouvrages de Matteo de' Pasti, on a vu une médaille qui représente le grand architecte florentin Léon-Baptiste Alberti. Nous présentons ici trois autres médailles du même personnage, exécutées vers la même époque, et qui nous paraissent dignes d'être mises à côté des meilleures productions de Matteo. Il ne serait pas étonnant qu'elles fussent de sa main. La nature des relations qui existaient entre ces deux artistes permet de penser que le médailleur a dû rechercher les occasions de rendre cet hommage à son maître. On sait en effet que Matteo était, à Rimini, le représentant d'Alberti, chargé de faire exécuter les plans que cet architecte avait conçus pour la construction du temple de Saint-François.

B. — Dans l'exemplaire en argent que possède le Cabinet de France, cette médaille présente un aspect relativement moderne, dû sans doute au travail du ciseleur; mais on ne peut méconnaître qu'elle doit être la reproduction d'un portrait fait d'après nature. A en juger par l'âge apparent du personnage, ce portrait a pu être fait vers 1455 ou 1460.

C'est vers cette époque que Matteo de' Pasti dut se rendre à Constantinople. Sur la demande de Mahomet II, Sigismond-Pandolphe Malatesta envoya au Sultan son artiste favori pour faire son portrait. « *Ad te pingendum effingendumque* », ainsi s'exprime la lettre du seigneur de Rimini en réponse à la demande du Sultan. Cette lettre, qui nous a été conservée, donne une haute idée de la faveur dont Matteo jouissait à la cour de Rimini; elle témoigne du soin jaloux avec lequel Sigismond-Pandolphe se réservait le monopole de ses talents, malgré les sollicitations des princes italiens et français. Il y a tout lieu de croire que Matteo se conforma aux ordres de son seigneur, et qu'il eut le premier l'honneur de faire le portrait de Mahomet II, — les trois autres portraits en médailles que nous connaissons sont postérieurs de vingt à vingt-cinq ans. — Ce portrait fait par Matteo serait-il l'original de la médaille du Cabinet de France? Nous n'oserions l'affirmer; mais au moins on conviendra, après les détails dans lesquels nous sommes entrés, que nous n'avons pas excédé les limites de la vraisemblance en accordant

à cette médaille une place parmi les ouvrages que l'on peut attribuer à Matteo de' Pasti.

Le travail de ciselure que nous signalions en commençant comme ayant dû altérer le caractère du modelé, n'est pas la seule opération dont cette pièce ait eu à souffrir. Le revers présente un aspect insolite qui dénote tout un remaniement. La partie centrale avec ses trois têtes d'aigles doit appartenir à la composition primitive; mais le renfoncement circulaire qui l'entoure a dû être pratiqué plus tard, de manière à faire disparaître la légende en relief et à y substituer la légende actuelle. Il serait curieux de savoir quel est ce « Jehan Tricaudet qui a fait faire cette pièce », c'est-à-dire, — à notre avis, — qui l'a fait remanier. Les investigations qu'a bien voulu faire, sur notre demande, M. Garnier, archiviste du département de la Côte-d'Or, lui ont fait seulement constater l'existence d'un Jean Tricaudet, qui habitait le bourg de Selongey en 1460. Nous n'en savons pas plus long sur le compte de ce personnage.

A N.

Signature d'un médailleur qui devait travailler vers 1450.

VENISE (Francesco **FOSCARI**, doge de), né en 1373; élu doge en 1423 + 1457.

Dia. 46. « FRANCISCVS . FOSCARI . DVX. » — ℞ « VENETIA . MAGNA. — A N. »

Au droit : Buste à droite du doge Foscari avec la corne et la robe ducales. — Au revers : Une femme drapée personnifiant Venise, vue de face, assise sur un siége formé de deux lions; elle tient un bouclier et une épée. — *TN.*, I, xxvii, 2. — *L.*, Fosc.

On trouvera le même revers appliqué à une médaille du doge Cristoforo Moro, dont le droit porte la signature ANT. Peut-être ces deux signatures AN et ANT désignent-elles un même artiste; mais nous en doutons beaucoup. Les bustes des deux doges ne présentent en effet aucune conformité de style. Quant au revers, il a dû être fait pour la médaille de Foscari, et s'accorde difficilement avec celle de Cristoforo Moro.

AVERLINO (Antonio), dit FILARETE
ARCHITECTE ET SCULPTEUR FLORENTIN
Né vers 1400 + vers 1469.

AVERLINO (Antonio), dit FILARETE.

Dia. 80 × 67. « ANTONIVS . AVERLINVS . ARCHITEC-TVS. » — ℞ « VT . SOL . AVGET . APES . SIC . NOBIS . COMODA . PRINCEPS. »

Au droit : Buste à droite d'Averlino, tête nue; cheveux très-courts, rasés sur les tempes et la nuque. Autour de ce buste voltigent trois abeilles. — Au revers : Un homme assis, tourné à droite, armé d'un marteau et d'un ciseau, ouvre le tronc d'un arbre qui renferme une ruche. Autour voltigent des abeilles; en haut le soleil rayonnant.

Cette médaille, dont les inscriptions sont gravées en creux, nous paraît être l'ouvrage de Filarète lui-même. — Collection du South Kensington Museum.

PAOLO de Ragusio
MÉDAILLEUR
Il devait travailler vers 1451.

MONTEFELTRO (Federigo del), premier duc d'Urbin, né en 1422; comte d'Urbin en 1444; duc en 1474 + 1482.

1. Dia. 45. « FEDERICVS . CO . MONTIS . FERETRI . VRBINI . DVRANTIS . QVE. » — ℞ « REGIVS . CAPITANEVS . GENERALIS . — OPVS . PAVLI . DE RAGVSIO. »

Au droit : Buste à gauche de Frédéric de Montefeltro, coiffé du mortier, cuirassé. — Au revers : Une hermine marchant à gauche. — *TN.*, II, xv, 4.

NAPLES (ALFONSO V d'Aragona, roi d'Aragon, de Sicile et de), né en 1394; il devint roi d'Aragon et de Sicile en 1416; en 1435, il prétendit au royaume de Naples, dont il devint possesseur en 1442 seulement + 1458.

2. Dia. 45. « ALFONSVS . REX . ARAGONVM. » — ℞ « OPVS . PAVLI . DE . RAGVSIO. »

Au droit : Buste à droite d'Alphonse V, tête nue. — Au revers : Une

femme drapée, debout, tournée à gauche, tenant de la main droite une bourse, et de la main gauche un bâton autour duquel s'enroule un serpent. — *T.N.*, I, xviii, 3. — *H.*, xxxi, 2.

NOTE.

Les deux médailles de Paolo de Ragusio ont été certainement faites en même temps : c'est la même grandeur, la même lettre, le même air de tête. Nous sommes porté à croire qu'elles ont été exécutées vers 1451, parce que c'est dans cette année que Frédéric de Montefeltro, engagé au service d'Alphonse V, reçut pour la première fois le titre de capitaine général de son armée. Frédéric avait alors près de trente ans, et le portrait que nous présente sa médaille ne dément pas cette opinion. Toujours est-il qu'il y paraît plus jeune que sur la médaille de Clemente d'Urbino faite en 1468, et, à plus forte raison, que sur celle de Sperandio faite au plus tôt en 1474.

Ce serait donc une erreur que d'assigner à la médaille de Frédéric, et par suite à celle d'Alphonse, — la contemporanéité de ces deux pièces étant évidente à nos yeux, — une date rapprochée de 1474, comme on pourrait le faire si l'on voyait dans l'hermine qui est au revers de la médaille n° 1 une allusion à l'ordre de chevalerie de ce nom. Frédéric de Montefeltro reçut en effet cette décoration des mains du roi de Naples, Ferdinand I^{er} d'Aragon, peu de temps avant d'obtenir du pape Sixte IV le titre de duc d'Urbin (1474); mais l'emblème de l'hermine se rencontre assez fréquemment sur les médailles pour que sa présence sur celle de Frédéric puisse être admise sans une telle explication, et, d'ailleurs, les conjectures auxquelles elle servirait de base ne sauraient prévaloir contre le résultat de la comparaison que nous venons de faire entre les trois médailles qui nous ont transmis les traits de Frédéric de Montefeltro.

PIETRO da Fano

MÉDAILLEUR

Il devait travailler vers 1452.

GONZAGA (Lodovico), deuxième marquis de Mantoue, né en 1414; il devint marquis de Mantoue en 1444 † 1478.

Dia. 95. « LVDOVICVS . DE . GONZAGA . MARCHIO . MAN- TVAE . AC . DVCALIS . LOCVMTENENS . GENERALIS . FR .

SFORZIA. » — ℞ « NOLI . ME . TANGIERE. — OPVS . PETRI . DOMO . FANI. »

Au droit : Buste à gauche de Louis III, coiffé du mortier, cuirassé. — Au revers : Un enfant nu, assis, tenant un arc de la main gauche et une flèche de la droite, tourne la tête vers un porc-épic placé à gauche. — *TN.*, II, xvii, 5.

MARESCOTTI (Antonio)

SCULPTEUR ET MÉDAILLEUR FERRARAIS

Les dates de ses médailles sont comprises entre 1446 et 1461 (date moyenne, 1453).

BERNARDINO (San), de Sienne, né en 1378 ou 1381 + 1444.

1. Dia. 79. « COEPIT . FACERE . ET . POSTEA . DOCERE. » — ℞ « MANIFESTAVI . NOMEN . TVVM . HOMINIBVS. — ANTONIO . MARESCOTO . DA . FERARA . F. — INRI. »

Au droit : Buste à gauche de saint Bernardin, la tête couverte du froc; il tient un livre sur sa poitrine. — Au revers : Le monogramme du Christ au milieu d'un cercle entouré de rayons. — *TN.*, II, xiii, 4. — *M.*, I, ix, 1. — *JF.*, x.

2. Dia. 96. « IN NOMINE . IHE . OMNE . GENV . FLECTATVR . CELESTIVM . TERESTRIV . INFERNO. » — Sans ℞.

Buste à gauche de saint Bernardin, semblable au précédent. — *M.*, I, ix, 2.

ESTE (Borso d'), premier duc de Ferrare, né en 1413. Il devint seigneur de Ferrare en 1450, duc de Modène et Reggio en 1452, duc de Ferrare en 1471 + 1471.

3. Dia. 62. « DIVVS . BORSIVS . DVX . PRI.... NAE . ET . REGII . PRINCEPS . FERRARIAE . MARCHIO . Z . AC . COMES . RODIGE. » — ℞ « OPVS . ANTONII . MARESCOTI . DE . FERRARIA . MCCCCLX. »

Au droit : Buste à gauche de Borso, cheveux longs, coiffé d'une toque, cuirassé. — Au revers : Une licorne assise, tournée à gauche, plongeant sa corne dans une source; derrière elle s'élève un palmier. — *TN.*, II, xiii, 2. — *H.*, lii, 6.

MARESCOTTI (Antonio), de Ferrare + 1448.

4. Dia. 44. « ANTONIO . MARESCOTO . » — ℞ « MEMORIA . DE . ANTONIO . MARESCOTO . DA . FERARA. — IESVS 1448. »

Au droit : Buste à gauche d'Antonio, coiffé d'une toque, — Au revers : Inscription sur le champ, surmontée d'une croix. Toutes les inscriptions de cette médaille sont gravées en creux. — *T.N.*, II, xiii, 1.

MARESCOTTI (Galeazzo), noble bolonais, né en 1407 + 1503.

5. Dia. 98. « D. GALEAZ . MARESCOTI . VR . PATRICI . INSIGNIS . EQVESTRIS . ORDINIS . » — ℞ « LOIALMENT . SENS . DOTIER. — MAI . PIV. — ANTONIVS . MARESCOTI . F. »

Au droit : Buste à gauche de Galéas coiffé du mortier. — Au revers : Au milieu d'une natte de cheveux roulée en cercle, une colonne se brisant sous l'effort de la tempête. — *T.N.*, I, xv, 2. — *L.*, Marescot.

PAOLO VENEZIANO (Paolo ALBERTI, dit Fra), moine servite vénitien, né vers 1430 + 1475.

6. Dia. 102. « M . PAVLVS . VENETVS . OR . SVOR . MEMORIE . FONS . » — ℞ « HOC . VIRTVTIS . OPVS . — OPVS . ANTHONII . MARESCOTO . DE . FERRARIA . — MCCCCLXII . »

Au droit : Buste à gauche de Fra Paolo couvert du froc. — Au revers : Fra Paolo assis, tourné à gauche, en méditation devant une tête de mort. — *M.*, I, xi, 3.

SFORZA (Galeazzo-Maria), cinquième duc de Milan, né en 1444; devint duc de Milan en 1466 + 1475.

7. Dia. 54. « DIVI . AC . INCLITI . GALEAZ . SFORCIE . VICECO . PAPIE . COMITIS . » — ℞ « OPVS . MARESCOTI . FERRARIENSIS . MCCCCLVII. »

Au droit : Buste à gauche de Galéas-Marie, jeune, tête nue. — Au revers : Le soleil représenté par un visage humain dans un globe entouré de rayons. — *T.N.*, II, xiii, 3. — *H.*, lvi, 4. — *L.*, Sfor., ii, 6. — *JF.*, x.

TAVELLI (Giovanni), de Tossignano, né en 1386. Il devint évêque de Ferrare en 1432 + 1446.

8. Dia. 90. « IOHANES . EPS . FERRARIENM . DEVOTISSIMVS . PAVPER . PR . D . » — ℞ « EGO . SICVT . OLIVA .

FRVCTIFICAVI . SVAVITATE . ODO . I . DO . DI. — MARESCO-
TVS . F. — MCCCCXLVI. »

Au droit : Buste à gauche de Jean Tavelli; tête nue rasée, avec une couronne de cheveux; vêtu d'une robe; à gauche, sur le champ, une petite mitre; des rayons partent de dessus sa tête. — Au revers : L'évêque à genoux, tourné à gauche, les mains jointes, la tête levée vers le ciel d'où l'inspiration descend sur lui sous forme de rayons. Au-dessus de sa tête s'élève un palmier; on voit à terre devant lui des souliers, et derrière lui son vêtement de dessus. — *M.*, I, ix, 3. — *KO.*, XIX, 21. — *JF.*, x.

MÉDAILLE ATTRIBUÉE A MARESCOTTI.

PAVONI (Vittore). Il était chancelier ducal à Ferrare en 1463.
TADDEA, femme de Vittore Pavoni.

9. Dia. 89. « VICTOR . PAVONIVS . SCRIBA . ET . ORATOR . DVCALIS . IN . AMANTISS . CONIVGEM . TADEAM. — EGREGIE . PIVS. » — $R\!\!\!/$ « TADEA . PAVONIA . PII . CONIVGIS . VICTORIS . AMANTISSIMA. »

Au droit : Buste à droite de Victor Pavoni coiffé d'une toque, vêtu d'une robe; les cheveux sont rasés aux tempes et sur la nuque. — Au revers : Buste à gauche de Taddea, la tête couverte d'un voile qui tombe sur ses épaules. — *TN.*, II, xxx, 2.

Cette médaille, attribuée peut-être à tort à Marescotti, est au moins contemporaine de cet artiste. Elle a acquis récemment une certaine notoriété pour avoir atteint en vente publique un prix considérable. Cette pièce ne se distingue ni par la beauté du travail, ni par la rareté, ni par l'attrait des personnages représentés.

GEREMIA (Cristoforo)

SCULPTEUR ET MÉDAILLEUR MANTOUAN

Mentionné en 1460 par Filarète comme l'un des meilleurs sculpteurs contemporains, Cristoforo travaillait encore en 1468. Il y a tout lieu de croire que sa médaille d'Alphonse V d'Aragon a été faite vers 1455.

NAPLES (ALFONSO V d'Aragona, roi d'Aragon, de Sicile et de), né en 1394. Il devint roi d'Aragon et de Sicile

en 1416; en 1435, il prétendit au royaume de Naples, dont il devint possesseur en 1442 seulement + 1458.

1. Dia. 75. « ALFONSVS . REX . REGIBVS . IMPERANS . ET . BELLORVM . VICTOR. » — R^{\prime} « CORONANT . VICTOREM . REGNI . MARS . ET . BELLONA. — CHRISTOPHORVS . HIERIMIA. »

Au droit : Buste à droite d'Alphonse V, tête nue, cuirassé. Au-dessous du buste, la couronne royale. — Au revers : Le roi en costume romain, une épée à la main, est assis sur son trône entre Bellone et Mars, qui tiennent une couronne sur sa tête. Bellone est à gauche debout, drapée et ailée; Mars est représenté sous la figure d'un soldat nu, casqué, marchant vers la droite et portant un trophée. — *TN.*, II, xvii, 1. — *H.*, xxxi, 3. — *JF.*, xxii.

AUGUSTE (C. Julius Cæsar Octavianus Augustus), empereur romain, né en 63 av. J. C. Il devint empereur en 29 av. J. C. Il mourut l'an 14 de notre ère.

2. Dia. 73. « CAESAR . IMPERATOR . PONT . PPP . ET . SEMPER . AVGVSTVS . VIR. » — R^{\prime} « CONCORDIA . AVG. — S . C. — CHRISTOPHORVS . HIERIMIAE . F. »

Au droit : Buste à droite d'Auguste couronné de feuilles de chêne, cuirassé, avec manteau et agrafe au-dessus de l'épaule droite. — Au revers : Auguste et l'Abondance debout, se donnant la main. Auguste tient de la main gauche le caducée ailé; l'Abondance drapée, la tête couverte d'une sorte de turban, tient la corne d'abondance de la main gauche. — *JF.*, xxii.

Le pape PAUL II (Pietro BARBO), Vénitien, né en 1418; élu pape en 1464 + 1471.

3. — Au dire de Raphaël de Volterre, Cristoforo Geremia fit une médaille du pape Paul II. Cette médaille nous est inconnue; peut-être est-elle au nombre des ouvrages des médailleurs anonymes que nous décrirons dans notre deuxième partie.

NOTE.

Les doutes que nous exprimions dans notre première édition sur le nom de cet artiste, sa patrie et l'époque à laquelle il travaillait, ont disparu, grâce à l'excellent ouvrage de M. E. Müntz, *les Arts à la cour des Papes*. A l'aide de documents nouveaux, le savant écrivain a démontré que les noms de « Christophorus Hierimia, Christophorus Hierimiae, Christophorus de Geremiis de Mantua », s'appliquaient à un même artiste. Il nous a, de plus,

fait connaître que cet artiste était employé en 1468 par le pape Paul II à divers travaux de sculpture. Il faut joindre à ces renseignements le témoignage de Filarète, qui, dans sa lettre à François Sforce, écrite en 1460 (V. *Carteggio de Gaye*, I, 204), mentionne Cristoforo au nombre des meilleurs sculpteurs contemporains.

En résumant ces renseignements, nous dirons que notre artiste se nommait Cristoforo Geremia, de Mantoue; qu'il était déjà célèbre comme sculpteur en 1460, et qu'il travaillait encore en 1468.

Comme médailleur, Cristoforo n'a laissé, à notre connaissance, que les deux pièces d'Alphonse V et d'Auguste, dont la première suffirait à placer cet artiste au meilleur rang parmi les médailleurs du milieu du quinzième siècle. Rapproché des portraits que le Pisanello a laissés sur ses célèbres médailles du roi de Naples, le buste d'Alphonse V par Cristoforo soutient cette comparaison sans infériorité. On remarque seulement que ces bustes n'ont pas été faits à la même époque. Celui de Cristoforo, par l'affaissement des traits et la rareté de la chevelure, trahit un âge plus avancé. La médaille de Pisanello portant la date de 1449, celle de Cristoforo doit avoir été faite entre 1449 et 1458, mais plus près de la dernière date que de la première, probablement vers 1455.

Cette date n'est pas en désaccord avec les renseignements que nous avons exposés ci-dessus. Il n'est pas étonnant, en effet, que le sculpteur, qui était en réputation en 1460, ait pu faire vers 1455 la belle médaille d'Alphonse V.

Adopter cette date, comme nous le faisons, c'est convenir que la date de 1445 assignée à l'œuvre de Cristoforo dans notre première édition était inexacte. Cette erreur a déjà été relevée par M. J. Friedlaender, et nous nous empressons de reconnaître la justesse de son observation; mais nous ne pouvons accepter aussi facilement la rectification qu'il propose.

Préoccupé d'une certaine ressemblance qui existe entre les médailles de Cristoforo et d'autres médailles signées *Meliolus*, M. Friedlaender voit dans les auteurs de ces pièces deux artistes tellement rapprochés l'un de l'autre qu'ils sont tout prêts à se confondre en un seul, s'ils ne se confondent pas réellement. Or les médailles signées *Meliolus* sont comprises entre 1474 et 1489 (il n'y a pas de désaccord entre M. Friedlaender et nous à cet égard). Les ouvrages de Cristoforo devraient donc se placer à la même époque. De là la conséquence que la médaille d'Alphonse V aurait été faite environ seize ans après la mort de ce prince, ce qui, on en conviendra, manque de vraisemblance.

Nous croyons être plus près de la vérité en disant que Cristoforo et Meliolus sont deux artistes différents dont les travaux sont séparés par un intervalle d'environ vingt ans en moyenne. Rappelons-nous, en effet, que Cristoforo était déjà célèbre en 1460, tandis que le groupe des médailles de Meliolus se place moyennement en 1480.

Nous parlerons plus loin de ce dernier, dont l'existence à Mantoue et les travaux pour les Gonzague sont attestés par des documents qui vont jusqu'à la date de 1500. Dans notre opinion, Meliolus a pu être l'élève de Cristoforo, Mantouan comme lui et chef, suivant Raphaël de Volterre, d'une nombreuse

école. Ainsi s'expliquerait la ressemblance que M. Friedlaender signale entre les ouvrages de ces deux maîtres, ressemblance dont, à vrai dire, nous n'avons pas été frappé au même degré que lui.

LIXIGNOLO (Jacopo)

MÉDAILLEUR FERRARAIS

Il travaillait en 1460.

ESTE (Borso d'), premier duc de Ferrare, né en 1413. Il devint seigneur de Ferrare en 1450, duc de Modène et de Reggio en 1452, duc de Ferrare en 1471 + 1471.

Dia. 82. « BORSIVS . DVX . MVTINE . ET . REGII . MARCHIO . ESTENSIS . RODIGII . COMES . ET . C. » — ℞ « OPVS . IACOBVS . LIXIGNOLO . MCCCCLX. »

Au droit : Buste à droite de Borso, coiffé d'une toque, les cheveux longs. — Au revers : Une licorne assise, plongeant sa corne dans un ruisseau qui coule entre des rochers élevés; en haut, le soleil rayonnant. — *T N.*, II, XV, 2. — *L.*, Este, 12. — *H.*, LII, 5.

PETRECINI

MÉDAILLEUR FLORENTIN

Il travaillait en 1460.

« Ce Petrecini est peut-être Pietro di Neri Razzanti, Florentin, excellent graveur en pierres fines, né en 1425. Rentré dans sa patrie en 1477, après une absence de plusieurs années, il obtint une exemption de charges pendant dix ans, à la condition d'ouvrir une école pour l'enseignement de son art. Il vivait encore en 1480. » (*G. M.*)

ESTE (Borso d'), premier duc de Ferrare, né en 1413. Il devint seigneur de Ferrare en 1450, duc de Modène et de Reggio en 1452, duc de Ferrare en 1471 + 1471.

1. Dia. 95. « BORSIVS . DVX . MVTINE . Z . REGII . MAR-

CHIO . ESTENSIS . RODIGII . Q . COMES. » — ℞ « OPVS . PETRECINI DE FLORETIA . MCCCCLX. »

Au droit : Buste à gauche de Borso, cheveux longs, coiffé d'une toque. — Au revers : Au milieu d'un site montueux, un coffret hexagonal entr'ouvert laissant voir à l'intérieur un anneau ; en haut, le soleil rayonnant. — *TN.*, II, xv, 3. — *L.*, Este, 9. — *H.*, lii, 4. — *KO.*, XVIII, 41. — *JF.*, xi.

PICO della MIRANDOLA (Gianfrancesco) + 1467.

2. Dia. 53. « COMITIS . ZANFRAN . DE . LA . MIRANDVLA. » — ℞ « OPVS . PETROCINI . DE FLORENTIA . MCCCCLX. »

Au droit : Buste à gauche de Gianfrancesco, coiffé d'un bonnet. — Au revers : Inscription dans une couronne. — *JF.*, xi.

Cette médaille, que nous avons mentionnée dans notre première édition sans l'avoir vue, d'après le dire de Bolzenthal, appartient à la collection royale de Berlin. Nous l'empruntons à l'ouvrage de M. J. Friedlaender, qui a joint à la description de sa pièce une reproduction photographique dont la vue nous cause une certaine surprise. Nous y retrouvons en effet, avec le nom de Gianfrancesco, le portrait exact d'un personnage représenté sur une médaille de la collection royale de Turin avec la légende : « AVDAX . ANTO-NIVS . SALVA . LAIO. » Au revers de cette médaille, on voit un dragon avec la légende : « DATVR . A . CELO . FORTVNA. » — Il est à croire que l'auteur de cette médaille, destinée sans doute à célébrer quelque exploit de guerre ou de chasse, profitant d'une ressemblance plus ou moins prochaine entre son héros et le seigneur de la Mirandole, aura voulu économiser sa peine en copiant simplement l'effigie de ce dernier.

GUIDIZANI (M.)

MÉDAILLEUR VÉNITIEN (?)

Il travaillait vers 1460.

COLLEONE (Bartolommeo), condottiere bergamasque, né en 1400 + 1475.

1. Dia. 86. « BARTHOL . CAPVT . LEONIS . MA . C . VE . SE. » — ℞ « IVSTIZIA . AVGVSTA . ET . BENIGNITAS . PVBLICA. — OPVS . M . GVIDIZANI. »

Au droit : Buste à gauche de Colleone, coiffé d'une toque, cheveux courts, cuirassé. — Au revers : Un homme nu tourné à gauche, assis sur une cui-

rasse; de la main gauche il tient l'extrémité d'un fil à plomb qui passe par un anneau, et dont le poids tombe auprès de son genou droit. — *TN.*, I, xxi, 2. — *JF.*, xiv.

GIUSTINIANI (Orsato), Vénitien. Il fut procurateur de Saint-Marc en 1459 + 1464.

2. Dia. 94. « ORSATVS . IVSTINIANVS . P . VENETVS . ET . D . EQVES. » — ℞ « VOLONTAS . SENATVS . — OPVS . M . GVIDIZANI. »

Au droit : Buste à droite d'Orsato, coiffé d'une toque, vêtu d'une robe. — Au revers : Un ours debout embrassant un arbre derrière lequel un lion est couché; en haut, à gauche, une feuille de lierre. — *TN.*, II, xxvi, 3. — *L.*, Giust., ii.

VENISE (Pasquale MALIPIERI, doge de), né en 1385, élu doge en 1457 + 1462.

3. Dia. 63. « PASQ . MARIPE . VENETVM . DIGNISS . DVX . ET . P . P. » — ℞ « PAX . AVGVSTA. — OPVS . M . GVIDIZANI. »

Au droit : Buste à droite de Pasquale Malipieri, coiffé de la corne et vêtu de la robe ducales. — Au revers : Une femme debout, demi-nue; elle tient dans la main droite une palme; à ses pieds sont un bouclier et une épée. — *JF.*, xiv.

MÉDAILLE ATTRIBUÉE A GUIDIZANI.

Le doge Pasquale MALIPIERI et Giovanna DANDOLO, sa femme.

4. Dia. 91. — « PASQVALIS . MARIPETRVS . VENETVM . D. » — ℞ « INCLITE . IOHANNE . ALME . VRBIS . VENEZIAR . DVCISSE. »

Au droit : Buste à gauche de Pasquale, coiffé de la corne et vêtu de la robe ducales. — Au revers : Buste à gauche de Giovanna, coiffée d'une toque d'où pend un voile en arrière. — Collection royale de Turin.

Nous suivons l'exemple de M. J. Friedlaender en donnant place à cette pièce dans l'œuvre de Guidizani.

BOLDU (Giovanni)

PEINTRE ET MÉDAILLEUR VÉNITIEN

Les dates de ses médailles sont comprises entre 1457 et 1466
(date moyenne, 1462).

BOLDU (Giovanni), peintre et médailleur vénitien.

1. Dia. 85. « IωANHC . MΠωANTOV . BENAITIA . » — R^{\prime} « OPVS . IOANIS . BOLDV . PICTORIS . VENETVS . XOGRAFI . — MCCCCLVIII. »

Au droit : Buste à gauche de Boldù jeune, la tête nue, couronné de lierre, la poitrine et les épaules nues. — Au revers : Un jeune homme nu, tourné à droite, assis sur un rocher, cache son visage dans ses mains; à droite, un enfant ailé nu, assis à terre, le bras droit appuyé sur une tête de mort. — *T N.*, I, x, 2.

2. Dia. 86. « IωANHC ציד MΠωANTOY מוג יצייא ZωΓPAΦOY יוהנן · מלדו . » — R^{\prime} « OPVS . IOANIS . BOLDV . PICTORIS . VENETI. — MCCCCLVIII. »

Au droit : Buste à gauche de Boldù jeune, la tête couverte d'un bonnet. — Au revers : Un jeune homme nu assis, tourné à gauche, la tête appuyée sur sa main droite. Au-dessous de lui, une tête de mort; derrière lui, une vieille femme le fustigeant avec un fouet; devant lui, un Génie ailé debout, tenant une coupe. — *T N.*, II, xii, 3. — *JF.*, xv.

BRUZELLI ou BURZELLI (Pietro Bono), musicien ferrarais, attaché à Borso d'Este. Il est mentionné en 1452 et 1475.

3. Dia. 56. « PETRVS . BONNVS . ORPHEVM . SVPANS. » — R^{\prime} « MCCCCLVII . OPVS . IOANIS . BOLDV . PICTORIS. »

Au droit : Buste à gauche de Pietro Bono, cheveux longs et bouclés, coiffé d'une toque. — Au revers : Un Génie ailé et nu jouant du luth; il est assis sur un socle dont la face porte l'inscription : « omnivm princeps. » — *M.*, I, xxiii, 2.

On trouve dans les *Notizie relative a Ferrara* de curieux renseignements sur ce personnage d'origine flamande (son nom le prouve) qui, grâce à son talent de « citariste », parvint à un haut degré de faveur auprès de Borso d'Este.

CARACALLA (Antoninvs), empereur romain, né à Lyon en 188. Il devint empereur en 211; tué en 217.

4. Dia. 91. « ANTONINVS . PIVS . AVGVSTVS. » — $R\!\!\!/$ « IO . SON . FINE. — MCCCCLXVI. »

Au droit : Buste à gauche de Caracalla enfant, tête nue, couronné de laurier. — Au revers : Un jeune homme, un Génie et une tête de mort, comme sur la médaille n° 1. — *TN.*, I, x, 3. — *JF.*, xiv.

MASERANO (Filippo), poëte vénitien. Il vivait en 1457.

5. Dia. 70. « PHILIPPO . MASERANO . VENETO . MVSIS . DILECTO. » — $R\!\!\!/$ « VIRTVTI . OMNIA . PARENT. — MCCCCLVII. — OPVS . IOANIS . BOLDV . PICTORIS. — ARIONI. »

Au droit : Buste à gauche de Maserano jeune, tête nue, cheveux abondants et bouclés. — Au revers : Arion couvert en partie d'une draperie flottante, assis sur un dauphin. — *TN.*, I, xi, 1. — *M.*, I, xi, 6. — *JF.*, xvi.

SCHLIFER (Nicolas), musicien allemand. Il vivait en 1457.

6. Dia. 81. « NICOLAVS . SCHLIFER . GERMANVS . VIR . MODESTVS . ALTER . Q . ORPEHEV. » — $R\!\!\!/$ « MCCCCLVII . OPVS . IOANIS . BOLDV . PICTORIS. »

Au droit : Buste à gauche de Schlifer, tête nue, chevelure épaisse. — Au revers : Apollon debout, la partie inférieure du corps couverte d'une draperie; il tient sa lyre de la main gauche. — *TN.*, I, xi, 2. — *JF.*, xv.

VADI (Filippo), médecin pisan. Il vivait en 1457.

7. Dia. 71. — « PHILIPPVS . DEVADIS . DE . PISIS . CHIRONEM . SVPANS. » — $R\!\!\!/$ « MCCCCLVII . OPVS . IOANIS . BOLDV . PICTORIS. »

Au droit : Buste à gauche de Filippo jeune, tête nue, cheveux abondants et bouclés. — Au revers : Un homme armé à l'antique, debout, tenant dans les deux mains une épée, les pieds posés sur une sorte de plateau circulaire. Au bas, on voit à droite le modèle d'une forteresse; à gauche, le soleil rayonnant. — *TN.*, II, xii, 4. — *BZ.*, 44. — *JF.*, xv.

MÉDAILLE ATTRIBUÉE A BOLDU.

LAMBERTINI (Eganus), Bolonais.

8. Dia. 81. « EGANVS . LAMBERTINVS . BONIENSIS . VMANITATE . PLENVS. — MCCCCVII. » — Sans $R\!\!\!/$.

Buste à gauche d'Eganus Lambertini.

Nous empruntons à M. Friedlaender cette médaille de la collection royale de Berlin. Elle nous est inconnue, et nous ne pouvons qu'admettre sans contrôle l'opinion du savant conservateur de cette collection, qui l'attribue à Boldù.

PIETRO da Milano

ORFÉVRE ET MÉDAILLEUR MILANAIS

On trouve sur ses médailles les dates de 1461 et 1462. Il travaillait encore en 1485.

ANGLETERRE (MARGUERITE d'Anjou, femme de Henri VI, roi d'), fille du roi René, mariée en 1444 + 1482.

1. Dia. 86. « SAGAX . IMBVTA . FVLGET . VIRTVTIBVS . AVDIAS. » — $R\!\!\!/$ « PRVDENTIA . EST . SVPER . ONIA . VIRTVS. — OPVS . PETRI . DE . MEDIOLANO. »

Au droit : Buste à droite de Marguerite d'Anjou, la tête couverte d'une couronne fermée, les cheveux en bandeaux; corsage coupé carrément. — Au revers : Une femme drapée, debout (la Prudence), tenant de la main droite un bâton sur lequel un serpent s'enroule, et de la gauche un miroir. — Collection de M. le baron J. Pichon, à Paris. — *A H.*, v.

M. A. Heiss a, le premier, reconnu dans le personnage représenté sur cette médaille la reine Marguerite d'Anjou. Nous nous rangeons à son opinion, qu'il a développée dans son bel ouvrage sur les « Médailleurs de la Renaissance », en cours de publication.

LORRAINE (Ferry II de), comte de Vaudemont + 1470. Il était gendre du roi René, dont il avait épousé la fille Iolande en 1444.

2. Dia. 80. « FEDERICVS . D . LOTORINGIA . COMES . VAVLDEMONTIS . SENESCALLVS . PROVINCIE. — OPVS . PETRI . DE . MEDIOLANO. » — $R\!\!\!/$ Sans légende.

Au droit : Buste à droite de Ferry II, coiffé d'un chapeau de haute forme

à petits bords; vêtu d'une robe. — Au revers : Ferry en armure, tenant le bâton de commandement, sur un cheval marchant à gauche. — Cabinet national de France. — *AH.*, v.

NAPLES (RENÉ d'Anjou, roi de), né en 1409. Il devint roi de Naples en 1435, fut dépossédé en 1442 + 1480.

JEANNE de LAVAL, seconde femme du roi René; mariée en 1454 + 1498.

3. Dia. 84. « RENATVS . DEI . GRACIA . IHERVSALEM . ET . SICILIE . REX . ET . CETERA . » — $R\!\!\!/$ « MCCCCLXI. — OPVS . PETRVS . DE . MEDIOLANO. — R . I. — EN . VN. »

Au droit : Buste à droite du roi René, coiffé d'une calotte, vêtu d'une robe boutonnée. — Au revers : Au milieu d'une couronne de laurier, une bourse (?) suspendue par quatre cordons. — *TN.*, II, xiv, 2. — *AH.*, iv.

4. Dia. 104. « CONCORDES . ANIMI . IAM . CECO . CARPIMVR . IGNI . ET . PIETATE . GRAVES . ET . LVSTRES . LILII . FLORES . » — $R\!\!\!/$ « OPVS . PETRI . DE . MEDIOLANO . MCCCCLXII. »

Au droit : Les bustes à droite superposés de René et de Jeanne. René est coiffé d'une toque avec une petite plume; la coiffure de Jeanne est ornée de deux rangs de perles. Tous deux portent des colliers. — Au revers : Devant la façade d'une église ou d'un palais, le roi René (?) est assis au milieu d'une foule de personnages en costumes civils; à ses pieds est un chien. — *TN.*, II, xiv, 3. — *AH.*, iv.

Le pape SIXTE IV (Francesco d'Albescola della ROVERE), né en 1414; élu pape en 1471 + 1484.

5. Bolzenthal mentionne, parmi les ouvrages de Pietro da Milano, une médaille de Sixte IV avec la date de 1472. Cette médaille nous est inconnue.

MÉDAILLE ATTRIBUÉE A PIETRO DA MILANO.

NAPLES (RENÉ d'Anjou, roi de). Voir plus haut.

6. Dia. 86. « HIC . RENATS . LIVS . REGVM . SCICILIE . AVDIACIOR . AVO . ET . CETERA . » — Sans $R\!\!\!/$.

Buste à gauche du roi René, la tête couverte d'un bonnet en forme de calotte, revêtu d'une armure. Sur le champ, à gauche, on voit la couronne royale; à droite, un casque ayant pour cimier une grande fleur de lis. — *TN.*, II, xiv, 1. — *H.*, xxxii, 1. — *AH.*, v.

Nous suivons l'exemple de M. A. Heiss en plaçant cette médaille à la suite de l'œuvre de Pietro da Milano.

LAURANA (Francesco)
SCULPTEUR ET MÉDAILLEUR ITALIEN

On trouve sur ses médailles les dates 1461, 1463, 1464 et 1466.

La plupart des médailles de Francesco Laurana ont pour objet le roi René d'Anjou et les personnages de sa cour. C'est aussi un travail fait sur l'ordre du roi René qui nous fournit la dernière date que nous connaissons de la vie de cet artiste; nous voulons parler du retable de Saint-Didier à Avignon, terminé en 1481. Dans l'intervalle compris entre 1466 et 1481, on rencontre un Francesco Laurana occupé de travaux de sculpture à Palerme et à Noto (Sicile). Les documents relatifs à ces travaux (dont nous devons la connaissance à M. E. Muntz) portent les dates de 1468, 1469 et 1471. Il y a tout lieu de croire que ce Francesco Laurana est le même que notre médailleur.

ANJOU (Charles d'), comte du Maine, frère du roi René, né en 1414 + 1472.

1. Dia. 70. « KROLVS . CENOMANIE . COMES . FILIVS FR . REGVM . ALVPNVS . REGIS . PATER . REGNI . PRVDETIA. — COSILIOO. — K . VII . IMP . ANTE. » — ℞ « FRANCISCVS . LAVRANA . FECIT. — EVROPA. — ASIA. — AFRICA. — BRVMAE. »

Au droit : Buste à droite de Charles d'Anjou, coiffé d'un bonnet en forme de calotte, vêtu d'une robe avec un collet de fourrure. — Au revers : Une mappemonde. — Cabinet national de France. — *AH.*, II.

COSSA (Giovanni), Napolitain, comte de Troya + après 1483. Il servit le roi René d'Anjou et son fils Jean à Naples et en Provence. Il est mentionné avant 1438.

2. Dia. 80. « ECCE . COMES . TROIE . VICEREX . QVOQVE . COSSA . IOHANNES. » — ℞ « FRANCISCVS . LAVRANA . FECIT . ANNO . DNI . MCCCCLXVI. — I. — C. »

Au droit : Buste à droite de Giovanni Cossa à l'âge d'environ soixante

ans, coiffé d'un bonnet en forme de calotte, vêtu d'une robe. — Au revers : Au milieu d'une couronne de laurier, deux fers à cheval entre-croisés et brisés par le milieu. — Musée royal de Dresde. — *AH.*, III.

FRANCE (LOUIS XI, roi de), né en 1423. Il devint roi en 1461 + 1483.

3. Dia. 86. « DIVVS . LODOVICVS . REX . FRANCORVM. » — ℞ « CONCORDIA . AVGVSTA. — FRANCISCVS . LAVRANA . FECIT. »

Au droit : Buste à droite de Louis XI, coiffé d'un chapeau de haute forme. — Au revers : Pallas drapée, assise, tournée à droite. Elle tient dans la main gauche un rameau d'olivier, et de la main droite un sceptre fleurdelisé. Devant elle est un casque. — *VM.*, I, 91. — *KO.*, VI, 171. — *AH.*, II.

Nota. Le Cabinet national de France possède une autre médaille de Louis XI dont le droit offre un buste du roi qui est la reproduction exacte de celui de la médaille de Laurana. Au revers on voit les armes de France surmontées de la couronne royale et entourées du collier de Saint-Michel. Cette médaille, bien que portant la date de 1469, est un ouvrage du seizième siècle. Elle a 65 millimètres de diamètre, avec les légendes ci-après. Au droit : « DIVVS . LVDOVICVS . REX . FRANCORVM. » — Au revers : « SANCTI . MICHAELIS : ORDINIS . INSTITVTOR . 1469. » — *TN.*, Méd. franç., I, III, 4. — *AH.*, III.

NAPLES (RENÉ D'ANJOU, roi de), né en 1409. Il devint roi de Naples en 1435, fut dépossédé en 1442 + 1480.

JEANNE DE LAVAL, deuxième femme du roi René, mariée en 1454 + 1498.

4. Dia. 90. « DIVI . HEROES . FRANCIS . LILIIS . CRVCEQ . ILLVSTRIS . INCEDVNT . IVGITER . PARANTES . AD . SVPEROS . ITER. » — ℞ « PAX . AVGVSTI . MCCCCLXIII. — FRANCISCVS . LAVRANA . FECIT. »

Au droit : Les bustes à droite superposés de René et de Jeanne. René coiffé d'un bonnet en forme de calotte, avec un vêtement à collet de fourrure; Jeanne coiffée d'un bonnet. Elle porte un collier. — Au revers : Une femme drapée, debout, tenant une branche d'olivier et un casque. Auprès d'elle est une cuirasse. — Cabinet national de France. — *AH.*, I.

5. Dia. 90. « DIVA . IOANNA . REGINA . SICILIE . ET . CETERA. » — ℞ « PER . NON . PER . MCCCCLXI. — FRANCISCVS . LAVRANA . FECIT. »

Au droit : Buste à gauche de Jeanne coiffée d'un bonnet en forme de

casque, orné, en guise de cimier, d'une crête découpée en orfévrerie. — Au revers : Deux colombes accolées, tournées à gauche. Elles portent des colliers réunis par un lien. Leurs pattes posent sur un rameau garni de feuilles et d'épis. En haut, un ruban portant la devise. — Collection royale de Turin. — *AH.*, I.

NAPLES (JEAN d'Anjou, roi de), fils aîné du roi René, né en 1427; il prétendit au royaume de Naples en 1458 + 1470.

6. Dia. 87. « IOHANES . DVX . CALABER . ET . LOTHORINGVS . SICVLI . REGIS . PRIMOGENITVS . » — $R\!\!\!/$ « MARTE . FEROX . RECTI . CVLTOR . GALLVSQ . REGALIS . — MCCCCLXIIII. — FRANCISCVS . LAVRANA. »

Au droit : Buste à droite de Jean, la tête couverte d'un bonnet élevé en forme de calotte, cheveux longs. — Au revers : Un temple rond d'ordre corinthien, dont on voit six colonnes. Il est couvert d'une coupole surmontée d'une figure de saint Michel (?) armé de la lance et du bouclier. — *TN.*, I, XVII, 3. — *AH.*, II.

TRIBOULET (?), fou du roi René. Il est mentionné en 1447 et 1466.

7. Dia. 79. « ME . REGIS . INSONTEM . CVRA . ET . IMAGINE . LVDIT . » — $R\!\!\!/$ « ET . ME . PRELVDIIS . REGVM . TEGIT . REGIA . VESTIS . — FRANCISCVS . LAVRANA . F . — MCCCCLXI. »

Au droit : Buste à droite, vu à mi-corps, de Triboulet, barbu, la tête petite et presque sans crâne. Il est vêtu d'une robe, et tient des deux mains une sorte de massue. — Au revers : Un lion couché, tourné à gauche. — Cabinet national de France. — *AH.*, I.

MÉDAILLE ATTRIBUÉE A Fr. LAURANA.

INCONNU.

8. Dia. 81. « HIC . IN . TERRIS . MERVIT . SIBI . NOMEN . OLIMPI. » — Sans $R\!\!\!/$.

Buste à droite d'un homme de quarante ans environ, sans barbe, coiffé d'un bonnet en forme de calotte, vêtu d'une robe. — Collection Taverna, à Milan. — *AH.*, III.

ENZOLA (Gianfrancesco)
DIT
GIANFRANCESCO PARMENSE

Les dates de ses médailles sont comprises entre 1456 et 1475
(date moyenne, 1465).

MANFREDI (Taddeo). Il devint comte de Faenza et seigneur d'Imola en 1449. Il vivait encore en 1493.

1. Dia. 44. « TADEVS . MANFREDVS . COMES . FAVENTIE . IMOLE Q . D . AC . INCLITI . GVIDATII . VNICVS . GENITV . — V. — F. — 1461. » — R' « SOLA . VIRTVS . HOMINEM . FELICITAT. — AC . CE . DA. — OPVS . IO . FR . PARMENSIS. »

Au droit : Buste à gauche de Taddeo, tête nue, cheveux longs, cuirassé. — Au revers : Une femme demi-nue tournée à droite, assise sur un cippe. Elle tient d'une main une épée, et de l'autre une roue. Derrière elle est un petit Génie debout. — *TN.*, II, xviii, 2. — *L.*, Manf., 1.

ORDELAFFO (Francesco IV, dit Cecco), seigneur de Forli, né en 1435; il devint seigneur de Forli en 1448 + 1466.

2. Dia. 48. « CICVS . III . ORDELAPHVS . FORLIVII . P . P . AC . PRINCEPS. — V. — F. — MCCCCLVII. » — R' « SIC . MEA . VITALI . PATRIA . EST . MICHI . CARIOR . AVRA. — IO . FR . PARMENSIS. »

Au droit : Buste à gauche de Cecco, tête nue, cheveux bouclés, cuirassé. — Au revers : Cavalier en armure sur un cheval marchant vers la gauche. Devant lui, des flammes sortant de terre. — *TN.*, I, xvi, 4. — *L.*, Ordel.

ROSSI (Piermaria), comte de Berceto, condottiere parmesan, né vers 1402 + 1482.

Bianca PELLEGRINI, de Côme, maîtresse, puis femme (?) de Piermaria Rossi.

3. Dia. 44. « PETRVS . MARIA . RVBEVS . BCETI . CO . AC . TVRIS . CLARE . FONR. » — R' « DEVS . NOBIS . ADIVTOR . IOANNIS . FRANCISI . PARMEN. — MCCCCLXXI. »

Au droit : Buste à droite de Pierre-Marie Rossi, cheveux bouclés, la tête couverte d'un bonnet, cuirassé. — Au revers : Rossi en armure, l'épée à la

main, sur un cheval richement caparaçonné galopant vers la droite. — *TN.*, II, xviii, 3. — *L.*, Rossi, 3. — *JF.*, xxi.

4. Dia. 35. « PETRVS . MARIA . RVBEVS . BCETI . CO . AC . TVRIS . CLARE . FONDATOR. » — ℞ « DIVE . BLANCHINE . R . SIMVLACRVM . C . B. »

Au droit : Buste à droite de Pierre-Marie Rossi, tête nue, cheveux bouclés, cuirassé. — Au revers : Buste à gauche de Bianca, la tête couverte d'une coiffe attachée derrière la tête avec une grosse épingle.

Nous empruntons à M. J. Friedlaender cette médaille frappée dont l'original, en argent, appartient à la collection royale de Berlin. M. Friedlaender n'hésite pas à la placer dans l'œuvre d'Enzola, bien qu'elle ne soit pas signée. — *JF.*, xxi.

5. Dia. 42. « DIVAE . BLANCHINAE . CVMANAE . SIMVLA-CRVM . MCCCCLVII. — V. — F. » — ℞ « IO . FRANCISCI . PARMENSIS . OPVS. »

Au droit : Buste à droite de Bianca, la tête couverte d'un voile qui tombe sur ses épaules. — Au revers : Une tour carrée munie de créneaux, sur laquelle un oiseau est perché. Elle est entourée d'un mur avec porte. — *L.*, Rossi. — *JF.*, xxi.

SFORZA (Francesco), quatrième duc de Milan, né en 1401; devint duc de Milan en 1450 + 1466.

SFORZA (Galeazzo-Maria), cinquième duc de Milan, fils de Francesco Sforza, né en 1444; devint duc de Milan en 1466 + 1476.

6. Dia. 43. « FR . SFORTIA . VICECOMES.. MLI . DVX . IIII . BELLI . PATER . ET . PACIS . AVTOR . MCCCCLVI. — V. — F. » — 1ᵉʳ ℞ « IO . FR . ENZOLAE . PARMENSIS . OPVS. »

Au droit : Buste à droite de François Sforce, tête nue, cheveux bouclés, cuirassé. — Au revers : Un lévrier tourné à gauche, assis devant un arbre. Derrière sa tête, on voit une main entourée de rayons qui semble le retenir. — *TN.*, I, xvi, 1. — *H.*, lvii, 4. — *L.*, Sfor., ii, 3. — *JF.*, xxi.

7. 2ᵉ ℞ « GALEAZ . MARIA . SFORTIA . VICECOMES . FR . SFORTIAE . MLI . DVCIS . IIII . PRIMOGENTS. — MCCCCLVIIII. — V. — F. »

Buste à gauche de Galéas-Marie Sforce adolescent, tête nue, cheveux bouclés, cuirassé. — *TN.*, I, xvi, 3. — *H.*, lvii, 3. — *L.*, Sfor., ii, 5. — *M.*, I, xi, 2. — *VM.*, I, 123. — *JF.*, xxi.

SFORZA (Costanzo), fils d'Alessandro, né en 1448. Il devint seigneur de Pesaro en 1468 + 1483.

SFORZA (Alessandro), né en 1409. Il devint seigneur de Pesaro en 1445 + 1468.

8. Dia. 81. « CONSTANTIVS . SFORTIA . DE . ARAGONIA . DI . ALEXAN . SFOR . FIL . PISAVRENS . PRINCEPS . AETATIS . AN . XXVII. » — 1er $R\!\!/$ « SYDVS . MARTIVM . — MCCCCLXXIIII. — IO . FRAN . PARMENSIS . OPVS. »

Au droit : Buste à gauche de Constant Sforce, tête nue, cheveux épais et bouclés, cuirassé. — Au revers : Une troupe de cavaliers passant sur un pont défendu par deux tours, dont l'une porte l'inscription : « CO . SF . PISAVRI . D. » — *L.*, Sfor., I, 3.

9. 2e $R\!\!/$ « INEXPVGNABILE . CASTELLVM . CONSTANTIVM . PISAVRENSE . SALVTI . PVBLICAE . MCCCCLXXV. — IO . FR . PARMEN. »

Vue de la citadelle de Pesaro. La signature est en creux. — *TN.*, I, vii, 3. — *L.*, Sfor., I, 4. — *H.*, lviii, 2. — *JF.*, xxi.

10. 3e $R\!\!/$ « QVIES . SECVRITAS . COPIA . MARTIS . HONOS . 7 . SALVS . PATRIAE . MCCCCLXXV. — IO . FR . PARMEN. »

Constant Sforce en armure avec le cimier à l'emblème des Sforce, l'épée à la main, sur un cheval galopant vers la gauche, au milieu d'une campagne fleurie. — *L.*, Sfor., I, 5. — *JF.*, xxi.

11. Dia. 80. « CONSTANTIVS . SFORTIA . DE . ARAGONIA . FILIVS . BENEMERITO . PARENTI . D . D . MCCCCLXXV. » — $R\!\!/$ « ALEXANDRO . SFORTIAE . DIVI . SFORTIAE . FILIO . IMPERATORI . INVICTISS. »

Au droit : Buste à gauche de Constant Sforce, semblable à celui des médailles précédentes. — Au revers : Buste à gauche d'Alexandre Sforce, tête nue, cheveux bouclés, cuirassé. — *TN.*, II, xviii, 1. — *L.*, Sfor., I, 1. — *H.*, lvi, 1.

REVERS DE MÉDAILLES
DONT LES DROITS NOUS SONT INCONNUS.

12. Dia. 63. « IHOANNIS . FRANCISI . PARMESIS . OPVS . MCCCCLXVIII. »

Combat d'un cavalier contre deux fantassins; l'un de ceux-ci, agenouillé, plonge son épée dans le ventre du cheval. — South Kensington Museum.

13. Dia. 63. « IHOANNIS . FRANCISCI . HENZOLE . AVRIFICIS . PARMENSIS . OPVS . 1467. »

Quatre enfants nus, ailés, jouant ensemble; un d'eux est assis. — *Periodico di numismatica e sfragistica.*

ANT.

Signature d'un médailleur qui travaillait à Venise vers 1465.

« Peut-être Antonello Veneziano, qui était à la même époque Maestro della Zecca à Venise. » (G. M.)

VENISE (Cristoforo MORO, doge de); élu doge en 1462 † 1471.

1. Dia. 42. « CRISTOFORVS . MAVRO . DVX. — ANT. » — 1er R/ « RELIGIONIS . ET . IVSTICIAE . CVLTOR. »

Au droit : Buste à gauche de Cristoforo Moro, avec la corne et la robe ducales. — Au revers : Inscription dans une couronne de feuilles de lierre. — *TN.*, I, xxvii, 5. — *VM.*, I, 87.

2. 2e R/ « VENETIA . MAGNA. — AN. »

Une femme drapée personnifiant Venise, vue de face, assise sur un siège formé de deux lions. Elle tient un bouclier et une épée. — Collection A. Armand.

Ce second revers est emprunté à la médaille du doge Francesco Foscari, pour laquelle il a dû être fait. Il s'accorde mal avec le droit de Cristoforo Moro. Par contre, il y a accord parfait entre ce droit et son premier revers.

VELLANO

SCULPTEUR ET FONDEUR PADOUAN

† vers 1492.

Vellano travailla aux ouvrages en bronze entrepris par Donatello pour la décoration du « Santo » de Padoue, et resta chargé de leur achèvement. Établi ensuite à Rome, sous le pontificat de Paul II, il prit part, comme sculpteur et même comme architecte, à la construction du palais de San Marco. C'est à cette époque qu'au dire de

Vasari il fit beaucoup de médailles, et notamment les trois dont nous allons parler.

Le pape PAUL II (Pietro BARBO), Vénitien, né en 1418; élu pape en 1464 + 1471.

1. Nous ne connaissons pas la médaille de Paul II, dont, selon Vasari, Vellano est l'auteur; peut-être est-elle au nombre des ouvrages de médailleurs anonymes que nous avons réunis dans notre deuxième partie.

PLATINA (Bartolommeo SACCHI, dit), érudit crémonais, né en 1421 + 1481. Il fut garde de la bibliothèque Vaticane.

2. Selon Vasari, Vellano fit une médaille de Platina. Cette pièce nous est inconnue.

ROSSELLI (Antonio), jurisconsulte arétin, né en 1381 + 1466.

3. Dia. 47. « ANTONIVS . DE . ROYZELLIS . MONARCHA . SAPIENTIE. — 91. » — ℞ « CELITVM . BENIVOLENTIA. — C . V. »

Au droit : Buste à gauche de Rosselli très-âgé, coiffé d'une toque, vêtu d'une robe. — Au revers : Un homme assis vu de face, vêtu d'une draperie flottante; il tient la main droite levée. — *M.*, I, xxiv, 2. — *JF.*, xiv.

CLEMENTE da Urbino

MÉDAILLEUR

Il travaillait en 1468.

MONTEFELTRO (Federigo del), premier duc d'Urbin, né en 1422; comte d'Urbin en 1444; duc en 1474 + 1482.

Dia. 94. « ALTER . ADEST . CESAR . SCIPIO . ROMAN . ET . ALTER . SEV . PACEM . POPVLIS . SEV . FERA . BELLA . DEDIT. » — ℞ « MARS . FERVS . ET . SVMHVM . TANGENS . CYTHEREA . TONANTEM . DANT . TIBI . REGNA . PARES . ET . TVA . FATA . MOVENT. — INVICTVS . FEDERICVS . C . VBINI . ANNO . D . MCCCCLXVIII. — OPVS . CLEMENTIS . VBINATIS. »

Au droit : Buste à gauche de Federigo coiffé du mortier, cuirassé. — Au

revers : Au centre, une boule ; à gauche, une épée et une cuirasse ; à droite, un instrument en forme de cloche (?) et une branche d'olivier. Dans le haut, trois étoiles ; au bas, un aigle, les ailes déployées. — *TN.*, II, xvi, 1.

GUAZZALOTTI (Andrea)
dit aussi
ANDREA G. PRATENSE

MÉDAILLEUR DE PRATO

Né en 1435 + 1495. Il était déjà en 1464 chanoine de la cathédrale de Prato. On trouve sur ses médailles les dates de 1455 à 1481 (date moyenne, 1468).

L'identité d'Andrea Guazzalotti et d'Andrea G. Pratense a été établie par M. J. Friedlaender.

NAPLES (ALFONSO II d'Aragona, roi de), fils de Fernando I°, né en 1448. Il devint roi de Naples en 1494 + 1495.

1. Dia. 60. « ALFONSVS . FERDI . DVX . CALABRIE. » — 1er ℞ « NEAPOLIS . VICTRIX. — OB . ITALIAM . AC . FIDEM . RESTITVTAM . MCCCCLXXXI . OP . AND . G . PRATENS. »

Au droit : Buste de trois quarts à gauche d'Alphonse étant duc de Calabre ; il est coiffé d'une toque avec les cheveux longs et bouclés, et couvert d'une armure. — Au revers : Alphonse assis sur un char de triomphe, et accompagné d'une troupe de cavaliers et de fantassins que précèdent des Turcs captifs, fait son entrée dans une ville. Les inscriptions du revers sont en creux. — *H.*, xxx, 6. — *JF.*, xxiv.

2. 2e ℞ « NEAPOLIS . VICTRIX . ITALIAQVE . RESTITVTA . 1481 . OPVS . AND . G . . PRATEN. »

Même sujet que le premier revers. — *TN.*, II, xvii, 2.

3. 3e ℞ « ALFOS . POTES. — PARCERE . SVBIECTIS . ET . DEBELLARE . SVPERBOS. — CONSTANTIA. — MCCCCLXXXI. »

Une femme nue, debout, tenant une haste ; son bras gauche s'appuie sur une colonne au pied de laquelle sont des captifs de petite proportion, ainsi que des boucliers et armes diverses. — *H.*, xxx, 5.

4. Dia. 60. « ALPHONSVS . ARAGONIVS . DVX . CALA-

BRIAE. » — ℞ « SVPER . MONTE . IMPERIALI . VI . EXPV-
GNATO. — SACRVM . MARTI. »

Au droit : Buste à gauche d'Alphonse, coiffé d'une toque, les cheveux longs et bouclés, couvert d'une armure. — Au revers : Alphonse assistant à un sacrifice au dieu Mars. — *TN.*, II, xvii, 3. — *VM.*, I, 264. — *H.*, xxxii, 2.

PALMIERI (Niccolo), Sicilien, né en 1402; fait évêque d'Orte en 1455 + 1467.

5. Dia. 63. « NVDVS . EGRESVS . SIC . REDIBO. — NICO-
LAVS . PALMERIVS . SICVLVS . EPS . ORTAN. » — ℞ « AN-
DREAS . GVACIALOTVS. — CONTVBERNALIS . B . F. — VIX .
AN . LXV . OBIIT . A . D . MCCCCLXVII. »

Au droit : Buste à gauche de Niccolo Palmieri nu, la tête rasée, avec une petite couronne de cheveux. La première partie de la légende est en relief; la seconde est gravée en creux. — Au revers : Figure d'un homme nu, debout, tourné à gauche, tenant dans la main droite un sablier, et s'appuyant de la main gauche sur un long bâton. Cette figure est placée sur un support saillant. Les deux premiers mots de cette légende sont en relief, et tout le reste est gravé en creux. — *TN.*, I, xvii, 2. — *M.*, I, xvii, 4. — *J. F.*, xxiv.

Le pape NICOLAS V (Tommaso da Sarzana), élu pape en 1447 + 1455.

6. Dia. 77. « NICOLAVS . PPA . QVINTVS. — TOMAS. » —
℞ « SEDI . ANNO . OCTO . DI . XX . OBIT . XXV . MAR .
MCCCCLIIII. — ECLESIA. — ANDREAS . GVACIALOTIS. »

Au droit : Buste à gauche de Nicolas V, tête nue et chauve, couvert de la chape. — Au revers : Une barque voguant sur la mer. A l'avant, le Pape en habits pontificaux, assis, tenant un étendard sur lequel sont figurées deux clefs; devant lui, un ciboire avec couvercle conique. — *TN.*, I, xvii, 1. — *BO.*, I, 49, 7.

Le pape CALISTE III (Alfonso BORGIA), né à Valence (Espagne), élu pape en 1455 + 1458.

7. Dia. 42. « CALISTVS . PAPA . TERTIVS. » — ℞ « AL-
FONSVS . BORGIA . GLORIA . ISPANIE. »

Au droit : Buste à gauche de Caliste III, coiffé d'une mitre, vêtu de chape. — Au revers : L'écusson des Borgia, surmonté des clefs et de la tiare. — *TN.*, I, xxii, 5. — *BO.*, I, 57, 2. — *JF.*, xxiv.

Le pape PIE II (Enea-Silvio PICCOLOMINI), né à Corsignano (Toscane) en 1495; élu pape en 1458 + 1464.

8. Dia. 56. « ENAEAS . PIVS . SENENSIS . PAPA . SECVNDVS. » — ℞ « ALES . VT . HEC . CORDIS . PAVI . DE . SANGVINE . NATOS. »

Au droit : Buste à gauche de Pie II, la tête nue et rasée avec une mince couronne de cheveux, vêtu de la chape. — Au revers : Le pélican s'ouvrant la poitrine pour nourrir ses petits de son sang. — *TN.*, I, xxii, 4. — *BO.*, I, 65, 4. — *JF.*, xxiv.

9. Dia. 56. « PIVS . PAPA . SECVNDVS — ENEAS . SENEN. » — ℞ « MCCCCLX . PONT . ANNO . SECVNDO. »

Au droit : Buste à gauche de Pie II, pareil à celui de la médaille précédente, sauf de légères différences dans la chape. — Au revers : L'écusson des Piccolomini, surmonté de la tiare et des clefs. — *TN.*, I, xxii, 2. — *BO.*, I, 65, 2.

Le pape SIXTE IV (Francesco d'Albescola della ROVERE), né en 1414; élu pape en 1471 + 1484.

10. Dia. 60. « SIXTVS . IIII . PON . MAX . SACRI . CVLT. » — ℞ « SIXTE . POTES. — PARCERE . SVBIECTIS . ET . DEBELLARE . SVPERBOS. — CONSTANTIA . — MCCCCLXXXI. »

Au droit : Buste à gauche de Sixte IV, coiffé de la tiare, vêtu de la chape. — Au revers : Figure d'une jeune femme nue, debout, la tête tournée à gauche et s'appuyant sur une colonne. Elle tient un long bâton à la main droite. Au pied du pilier s'agitent de petites figures de Turcs captifs. — *L.*, Rov., 4. — *VM.*, 1, 114. — *BO.*, 1, 91, 9. — *JF.*, xxiv.

MÉDAILLES AU REVERS DE LA CONSTANCE
ATTRIBUÉES A GUAZZALOTTI.

DOTTO, capitaine padouan.

11. Dia. 62. « DOTTVS . PATAVVS . MILITIE . PREFETVS . PROPTER . RES . BENEGESTAS. » — ℞ « CONSTANTIA. »

Au droit : Buste à droite de Dotto âgé, tête nue, chauve. — Au revers : La figure de la Constance, le bras gauche appuyé sur une colonne contre laquelle est placé un bouclier. Cette figure est semblable à celle que l'on voit au revers des médailles d'Alphonse II et de Sixte IV (nos 3 et 10); elle n'en

diffère que par les accessoires qui entourent le pied de la colonne. — *TN.*, I, XXXV, 2.

PICO DELLA MIRANDOLA (Costanza BENTIVOGLIO, femme d'Antonio), mariée en 1473. Elle devint comtesse de Concordia en 1483.

12. Dia. 61. « CONSTANTIA . BENTIVOLA . DE . LA MIRAN . CONCOR . COMIT. » — ℞ « CONSTANTIA. »

Au droit : Buste à gauche de Costanza, les cheveux en bandeaux lisses, le derrière de la tête couvert d'une coiffe qui se prolonge sur les épaules; autour du cou, une chaîne avec médaillon. — Au revers : La Constance, comme sur la médaille précédente. — *L.*, Pico, 4.

SANTUCCI (Girolamo), d'Urbin. Il fut fait évêque de Fossombrone en 1474 + 1494.

13. Dia. 85. « HIERONYMVS . SANCTVCIVS . VRBINAS . EPS . FOROSEMPRONIENSIS. » — ℞ « CONSTANTIA . FIRMA. »

Au droit : Buste à gauche de Santucci, tête nue et rasée, avec une couronne de cheveux; vêtu d'une robe. — Au revers : La Constance, figure semblable à celle des deux médailles précédentes, mais de plus grande proportion. — Cabinet national de France.

LE MÉDAILLEUR A LA TENAILLE

Il travaillait à Florence vers 1468.

Nous désignons ainsi l'auteur d'une médaille de Laurent le Magnifique, sur laquelle est figurée une petite tenaille.

MEDICI (Lorenzo de'), surnommé « Il Magnifico », fils aîné de Pierre I^{er} de Médicis, né en 1448 + 1492. Il gouverna la république de Florence de 1469 à sa mort.

Dia. 90. « LAVRENTIVS . MEDICES. » — Sans ℞.

Buste à gauche de Laurent le Magnifique jeune, la tête couverte d'un casque, les cheveux longs, cuirassé. Sous le buste est figurée une tenaille.

Cette médaille, qui fait partie de notre collection, doit avoir été faite à l'occasion du tournoi qui eut lieu à Florence en 1468. M. G. Campani, à qui nous devons ce renseignement, nous a fait remarquer, à propos de la tenaille (en italien « tanaglia »), qu'il y a encore à Florence des orfèvres du nom de « Tanagli »; peut-être l'auteur de la médaille portait-il le même nom.

LODOVICO da Foligno

ORFÉVRE ET MÉDAILLEUR ÉTABLI A FERRARE

Il travaillait en 1468 et 1471.

SFORZA (Galeazzo-Maria), cinquième duc de Milan, fils de Francesco Sforza, né en 1444. Il devint duc de Milan en 1466 + 1476.

Bona di SAVOIA, femme de Galeazzo-Maria ; mariée en 1468 + vers 1494.

Lodovico da Foligno exécutait en 1471 les médailles du duc et de la duchesse de Milan. Il avait déjà fait une première médaille de la duchesse en 1468, à l'époque de son mariage. Ces médailles nous sont inconnues. En fait de portrait numismatique de Bona de Savoie, nous n'avons que les monnaies faites à l'époque où elle était régente pendant la minorité de son fils Jean Galéas, c'est-à-dire après 1476. Ces pièces n'ont rien de commun avec les médailles de 1468 et 1471 que nous venons de mentionner, d'après une lettre de Lodovico à Laurent le Magnifique, portant la date du 20 juin 1471, laquelle a été publiée par M. G. Milanesi.

BALDASSARE Estense

PEINTRE ET MÉDAILLEUR FERRARAIS

Né à Reggio (Émilie) vers 1443. Il fit son testament en 1500 ; on trouve sur deux de ses médailles la date de 1472.

ESTE (Ercole I° d'), deuxième duc de Ferrare, fils de Niccolo III, né en 1431. Il devint duc de Ferrare en 1471 + 1505.

1. Dia. 27. « HERCVLES . DVX . FERRE . MVT . 7 . REGII . M . E . ZC. » — ℞ « BALDESARIS . ESTENSIS . OPVS. — MCCCCLXXII. »

Au droit : Buste à gauche d'Hercule Ier, coiffé d'une toque. — Au revers : En bas, un livre ouvert; au-dessus, trois yeux; en haut, un fléau de balance (?). — *TN.*, II, xvi, 2. — *H.*, liii, 2. — *BE.*, 1, 6.

2. Dia. 83. « HERCVLES . DVX . FER . MVT . 7 . REGII .

MARCHIO . ESTENSIS . RODIGIIQVE . COMES . 1472. » —
℞ « BALDASARIS . ESTENSIS . OPVS. »

Au droit : Buste à gauche d'Hercule Ier, tête nue, couvert d'une armure. — Au revers : Le duc en armure, tenant le bâton de commandement, sur un cheval marchant à gauche. — TN., II, xvi, 4. — H., liii, 1. — BE., ii, 7.

3. Dia. 83. Même légende que la médaille précédente, moins la date. — ℞ Même légende que la médaille précédente.

Au droit : Buste à gauche d'Hercule Ier, coiffé d'un bonnet, couvert d'une armure. — Au revers : Même sujet que sur la médaille précédente. — Collection A. Armand.

CORADINI

MÉDAILLEUR MODÉNAIS (?)

Il travaillait en 1472.

ESTE (Ercole I° d'), deuxième duc de Ferrare, fils de Niccolo III, né en 1431. Il devint duc de Ferrare en 1471 ┼ 1505.

1. Dia. 56. « HERCVLES . DVX . FERARIE . MVTINE . ET . REGII. — MCCCCLXXII. » — 1er ℞ « GADES . HERCVLIS. — OPVS . CORADINI . M. »

Au droit : Buste à gauche d'Hercule Ier, coiffé d'une toque. — Au revers : Hercule jeune, nu, debout, tenant une lance de la main droite et un bouclier de l'autre. A gauche, trois colonnes corinthiennes s'élevant au-dessus de la mer. — TN., II, xvi, 3. — L., Este, 17. — BE., i, 5. — H., liii, 8.

2. 2e ℞ « OPVS . CORADINI . M. »

Une bague ornée d'un diamant taillé en pointe. Au milieu de la bague, s'épanouit une fleur accompagnée de deux feuilles qui s'enlacent à droite et à gauche autour de l'anneau. Cet emblème, qui appartient à Hercule Ier, est figuré sur le bouclier que tient Hercule dans la médaille précédente. — Médaille mentionnée par M. Friedlaender.

MÉDAILLE ATTRIBUÉE A CORADINI.

ESTE (Rinaldo d'), fils naturel de Niccolo III d'Este, né en 1435 + 1503.

3. Dia. 62. « RAINALDVS . MARCHIO . ESTENSIS. » — ℞ « ANO . MCCCCLXVIIII . DIE . P . IVNII. »

Au droit : Buste à gauche de Rinaldo, cheveux longs, coiffé d'une toque. — Au revers : Bague ornée d'un diamant taillé en pointe avec une fleur et deux feuilles, comme sur la médaille précédente.

La similitude de ce revers avec celui de la médaille précédente, lequel porte la signature de Coradini, nous fait penser que la médaille de Rinaldo pourrait appartenir au même artiste. La comparaison des effigies des deux médailles ne contredit pas cette attribution. — *TN.*, II, xxiv, 1. — *H.*, liv, 6.

MARTINI (Francesco)
DIT
FRANCESCO DI GIORGIO

PEINTRE, SCULPTEUR ET ARCHITECTE SIENNOIS

Né en 1439 + 1502.

MONTEFELTRO (Federigo del), premier duc d'Urbin, né en 1422. Il devint comte d'Urbin en 1444, duc en 1474 + 1482.

Au dire de Vasari, Francesco Martini fit une médaille de Frédéric de Montefeltro. Cette médaille nous est inconnue.

LYSIPPUS

MÉDAILLEUR MANTOUAN (?)

Le nom de Lysippus figure sur deux médailles qui paraissent avoir été faites vers 1475. Cet artiste est probablement le même que le Lysippe neveu de Cristoforo Geremia, mentionné par Raphaël de Volterre.

PHILETHICUS (Marinus), poëte et érudit. Il professait le grec à l'université de Rome en 1473, ainsi que le prouve

un bref de Sixte IV portant cette date. (Note communiquée par M. E. Müntz.)

1. Dia. 42. « M . PHILETHICVS . POETA . LAV . ET . EQVES . COM . PAL. » — ℞ « ΕΡΓΟΝ ΛΥΣΙΠΠΟΥ ΝΕΟΤΕΡΟΥ. »

Au droit : Buste à gauche de Philethicus, tête nue, front découvert, cheveux courts, couronné de laurier. — Au revers : Le pélican se déchirant la poitrine pour nourrir ses petits. Ce revers est copié sur la médaille de Victorin de Feltre, ouvrage de Pisanello. — Collection A. Armand.

MARAS(CHA) (Giulio).

2. Dia. 38. « IVL . MARAS . OPTIM . INDOL . ADOL. » — ℞ « LYSIPPVS . AMICO . OPTIMO. »

Au droit : Buste à gauche de Giulio Maras(cha), coiffé d'une calotte, vêtu d'une robe. — Au revers : Inscription au milieu d'une couronne de laurier.

M. J. Friedlaender nous a fait connaître cette pièce par la reproduction d'une gravure du commencement du dix-septième siècle.

La comparaison que nous en avons faite avec la médaille d'un Gianfrancesco Marascha, laquelle appartient à la même époque et très-probablement à la même main, nous fournit l'occasion de faire entrer cette nouvelle médaille dans l'œuvre de Lysippe, au moins à titre d'attribution.

MARASCHA (Gianfrancesco).

3. Dia. 35. « IO . F . MARASCHA . ACOLY . ET . L . A . ABBREVIAT. » — ℞ « ΕΛΠΙΞΕΙ. »

Au droit : Buste à gauche de Gianfrancesco Marascha jeune, la tête couverte d'une calotte. — Au revers : Un enfant nu debout, tenant de la main gauche une corne d'abondance, lève la main droite vers une étoile. — *TN.*, II, XXXI, 1.

On ne peut lire le nom de Lysippe sur les médailles de Philethicus et de Giulio Marascha sans se rappeler le Lysippe neveu de Cristoforo Geremia que mentionne Raphaël de Volterre. Le premier de ces deux Lysippe travaillait sous Sixte IV — c'est l'époque où florissait Philethicus ; — l'autre, au dire de Raphaël de Volterre, fit une médaille du même pape. Ces deux artistes étaient donc contemporains, et l'on peut regarder, sinon comme certain, au moins comme très-vraisemblable, qu'ils étaient identiques.

Nous venons de parler de la médaille de Sixte IV faite par Lysippe : aucune des pièces de ce pape à notre connaissance ne porte la signature de cet artiste. Il y a tout lieu de croire que celle à laquelle Raphaël de Volterre fait allusion n'est pas venue jusqu'à nous. On ne peut, en effet, regarder comme un ouvrage digne d'être mentionné la pièce suivante, dont le revers, copié

sur une médaille de Cristoforo Geremia, pourrait, à la rigueur, sortir de la main du neveu de cet artiste. Nous ne la reproduisons qu'avec toutes réserves et sans y attacher d'importance. Elle peut, disons-nous, être l'ouvrage du jeune Lysippe (Lysippus nepos adolescens); mais elle peut mieux encore n'être qu'une pièce hybride, formée par la réunion de deux faces, dont l'une appartient à Cristoforo Geremia et l'autre à Guazzalotti.

Le pape SIXTE IV (Francesco d'Albescola della ROVERE), né en 1414; élu pape en 1471 + 1484.

4. Dia. 74. « SIXTVS . PP . IIII . VRBIS . RENOVATOR. » — ℞ « CONCOR . ET . AMATOR . PACIS . PON . MAX . PPP . — ECCLESIA. »

Au droit : Buste à gauche de Sixte IV, coiffé de la tiare, vêtu de la chape. — Au revers : Un homme (Mercure?) vêtu à l'antique et portant le caducée, donne la main à une femme qui tient une corne d'abondance. — BO., I, 91, 9.

A . V

Signature d'un médailleur qui travaillait vers 1475.

Peut-être est-ce « Antonio Veneri », orfévre florentin, ou « Antonio Veneto ». (G. M.)

FILELFO (Francesco), célèbre humaniste, né à Tolentino en 1398 + 1481.

Dia. 92. « FRANCISCVS . PHILELFVS ΦΡΑΓΚΙΣΚΟΣ Ο ΦΙΛΕΛΦΟΣ. — A. — V. » — ℞ « MERCVRIVS . ΕΡΜΗΣ. »

Au droit : Buste à gauche de Filelfe âgé, coiffé d'un mortier entouré d'une couronne de laurier, vêtu d'une robe. — Au revers : Mercure nu, marchant à grands pas vers la gauche, tenant d'une main le caducée et de l'autre une bourse; il est muni d'ailes aux épaules et aux pieds, avec une légère draperie flottante. — M., I, xxvii, 2.

G . T . F .

Signature d'un médailleur qui travaillait à Venise.

Les médailles que cet artiste a faites des doges Niccolo Marcello et Giovanni Mocenigo doivent être, la première de 1474, la seconde de 1478 environ.

BARBARO (Zaccaria), Vénitien, procurateur de Saint-Marc, né vers 1419 + 1492.

1. Dia. 113. « ZACHARIAS . BARBARO . INSIGNIS . EQVES . P . V. — G . T . F. » — Sans ℟.

Au droit : Buste à gauche de Zaccaria Barbaro, âgé, coiffé d'une calotte et vêtu d'une robe sur laquelle passe une écharpe. — *M.*, I, xxii, 1.

C'est par erreur que dans notre première édition nous avons présenté cette médaille comme ayant la marque c . t . f. Elle porte bien la signature g . t . f.

MEMMO (Stefano), Vénitien.

2. Dia. 98. « STEFANVS . MEMO. — G . T . F. » — Sans ℟.

Buste à gauche de Stefano Memmo jeune, tête nue, avec une longue et abondante chevelure, vêtu d'une robe. — Collection A. Armand.

VENISE (Niccolo MARCELLO, doge de), né vers 1397; élu doge en 1473 + 1474.

3. Dia. 98. « NICOLAVS . MARCELLVS . DVX. — G . T . F. » — ℟ « IN . NOMINE . IHV . OMNE . GENV . FLECTATVR . CELESTIV . TERESTRIV . INFERNO. »

Au droit : Buste à gauche de Marcello avec la corne et la robe ducales. — Au revers : Le monogramme de Jésus dans un cercle entouré de rayons, avec légende en lettres gothiques. Le sujet du revers est semblable à celui de la médaille de saint Bernardin, par Marescotti. — *TN.*, II, xxvi, 4.

VENISE (Giovanni MOCENIGO, doge de), né en 1408; élu doge en 1478 + 1485.

4. Dia. 87. « IOANNES . MOCENIGO . DVX. — G . T . F. » — Sans ℟.

Buste à gauche de Giovanni Mocenigo, avec la corne et la robe ducales. — *TN.*, I, xxvii, 3. — *L.*, Mocen., 20.

BERARDI (Do)

MÉDAILLEUR

Il travaillait en 1477.

MALVEZZI (Pirro), patricien de Bologne.

Dia. 72. « PIRRVS . MALVECIVS . PATRICIVS . BONONIENSIS. » — ℞ « DO . BERARDVS . MCCCCLXXVII. »

Au droit : Buste à gauche de Pirro, tête nue, cheveux longs, cuirassé. — Au revers : Un homme couvert d'une armure à l'antique, assis sur un lion à queue de dragon tourné à gauche. Il tient dans la main droite une palme, et dans la gauche un sceptre. — Cabinet national de France.

CARO

Signature d'un médailleur qui travaillait vers 1477.
Caro est probablement l'abrégé de « Carolus ».

ALLEMAGNE (MAXIMILIEN Ier, empereur d'), né en 1459; élu empereur en 1493 + 1519.

BOURGOGNE (Charles le Téméraire, duc de), né en 1433, devint duc de Bourgogne en 1467 + 1477.

Dia. 39. « MAXIMILIANVS . AVSTER. — OPVS . CARO. » — ℞ « KAROLVS . BVRGVNDVS. »

Au droit : Buste à droite de Maximilien jeune, la tête couverte d'une calotte; cheveux tombant sur les épaules; cuirassé. — Au revers : Buste à droite de Charles le Téméraire, cheveux longs, coiffé d'une toque, cuirassé. — *VM.*, I, 147. — *H.*, xiv, 12.

POLLAIUOLO (Antonio del)

ORFÉVRE, PEINTRE ET SCULPTEUR FLORENTIN

Né en 1429 + 1498.

MEDICI (Lorenzo de'), surnommé « Il Magnifico », fils aîné de Pierre Ier, né en 1448 + 1492. Il gouverna la république de Florence de 1469 à sa mort.

des quinzième et seizième siècles.

MEDICI (Giuliano I° de'), deuxième fils de Pierre I^{er}, né en 1453; tué en 1478.

1. Dia. 66. « LAVRENTIVS . MEDICES. — SALVS . PVBLICA. » — « ℞ IVLIANVS . MEDICES. — LVCTVS . PVBLICVS. »

Au droit : Tête à droite de Laurent le Magnifique, portant des cheveux longs et bouclés; elle surmonte la clôture octogonale du chœur de la cathédrale de Florence, représentée comme elle existait à cette époque, avec huit colonnes supportant une architrave. Dans l'intérieur de l'enceinte, on voit le clergé, tourné vers la droite, célébrant la messe; à l'extérieur, Laurent est assailli par la troupe des conjurés auxquels il parvint à échapper. — Au revers : Même disposition qu'au droit, mais avec la tête à gauche de Julien, portant aussi des cheveux longs et bouclés. A l'intérieur de l'enceinte, le clergé, tourné vers la gauche; à l'extérieur, on voit Julien tué par les conjurés. — *TN.*, I, xx, 2. — *M.*, I, xxx, 2. — *L.*, Méd., 3. — *H.*, LXI, 4.

Cette médaille a été faite à l'occasion de la conjuration des Pazzi (avril 1478).

2. Dia. 32. « LAVRENTIVS . MEDICES. » — ℞ « OB . CIVES . SERVATOS. — AGITIS . IN . FATVM. »

Au droit : Buste à droite de Laurent, tête nue, cheveux longs et bouclés. — Au revers : Un homme armé à l'antique, tenant d'une main une lance et de l'autre une palme, se tient debout au milieu de trois autres à demi couchés à terre. Ce revers est imité d'une médaille de Trajan. — *M.*, I, xxix, 5. — *L.*, Méd., 5.

La grande ressemblance qui existe entre la tête de Laurent reproduite sur cette médaille et celle qui est sur la médaille précédente nous autorise à voir dans cette pièce l'ouvrage de Pollaiuolo.

MÉDAILLES
ATTRIBUÉES A ANTONIO DEL POLLAIUOLO.

MEDICI (Filippo de'), fait archevêque de Pise en 1461 + 1484.

3. Dia. 55. « PHILIPPVS . DE MEDICIS . ARCHIEPISCHOPVS . PISANVS. — VIRTVTE . SVPERA. » — ℞ « ET . IN . CARNE . MEA . VIDEBO . DEVM . SALVATOREM . MEVM. »

Au droit : Buste à gauche de Filippo, tête nue, rasée, avec une mince couronne de cheveux; vêtu d'une robe. Autour du buste, une couronne formée de deux branches attachées ensemble. Au bas, l'écusson des Médicis. — Au revers : Le Jugement dernier. — *M.*, xxv, 3. — *L.*, Méd., 15.

Le pape INNOCENT VIII (Gianbattista CIBO), Génois, né vers 1432; élu pape en 1484 + 1492.

4. Dia. 85. « INNOCENTII . IANVENSIS . VIII . PONT . MAX . MCCCCLXXXIV. » — ℞ « IVSTITIA . PAX . COPIA. »

Au droit : Buste à gauche d'Innocent VIII, tête nue, rasée, avec une couronne de cheveux; vêtu d'une chape attachée par un large bouton. — Au revers : La Justice, la Paix et l'Abondance sous la figure de trois femmes drapées, debout. La première est à gauche, tenant l'épée et la balance; la deuxième au milieu, portant une corne d'abondance et une palme; la troisième, à droite, porte une corne d'abondance et des épis. — Collection A. Armand.

5. Dia. 55. « INNOCENTII . IANVENSIS . VIII . PONT . MAX. » — ℞ « IVSTITIA . PAX . COPIA. »

Au droit : Le buste du Pape; réduction exacte de celui de la médaille précédente, sauf quelques différences dans les ornements de la chape. — Au revers : Les figures de la Justice, de la Paix et de l'Abondance; réductions exactes de celles de la médaille précédente, sauf de légères différences.

Un exemplaire de cette médaille a été trouvé dans le tombeau d'Innocent VIII. — *TN.*, I, xxv, 2. — *BO.*, I, 107, 4.

NOTE.

La médaille de la conjuration des Pazzi, placée en tête de notre liste, ne porte pas la signature de Pollaiuolo; mais son attribution à ce maître repose sur le témoignage formel de Vasari, et n'a jamais été contestée. Elle doit donc être regardée comme lui appartenant avec certitude, et l'on peut en dire autant de la médaille n° 2, dont le droit nous offre une répétition de la tête de Laurent telle qu'elle figure sur la médaille n° 1.

Parmi les médailles qui sont indiquées comme attribuées à Pollaiuolo, celle de l'archevêque Philippe de Médicis se distingue par son revers, dont le style rappelle beaucoup celui de la médaille n° 1 ; mais les deux autres pièces nous laissent dans l'incertitude, et nous ne les présentons que sous toutes réserves.

On sait que Pollaiuolo est l'auteur des tombeaux de Sixte IV et d'Innocent VIII que l'on admire à Saint-Pierre de Rome. Il est à croire que l'artiste à qui l'on doit les belles effigies de ces papes a dû faire aussi leurs portraits en médaille. Or nous avons dit qu'une médaille d'Innocent VIII (celle décrite sous le n° 5) avait été trouvée dans le tombeau de ce pape. N'est-on pas porté à penser que cette pièce peut être l'ouvrage de Pollaiuolo? C'est cette considération qui nous a induit à inscrire à la suite de l'œuvre de ce maître la médaille n° 5, et par suite celle n° 4, qui en est la reproduction agrandie.

Dans notre première édition, nous avions également attribué à Pollaiuolo, conformément à l'opinion de Bolzenthal, une médaille de Sixte IV ayant au

revers la figure de la Constance. La similitude qui existe entre cette pièce et la médaille d'Alphonse II de Naples, ouvrage de Guazzalotti, prouve qu'elle appartient au même artiste. Nous l'avons fait entrer dans son œuvre sous le n° 10.

ELIA DE IANUA (BATTISTA)
MÉDAILLEUR GÉNOIS
Il travaillait en 1480.

FREGOSO (BATTISTA II), élu doge de Gênes en 1478. Il abdiqua en 1483 + 1502.

1. Dia. 44. « BAPT . FVLGOS . IANVE . LIGVR . Q . DVX . PETRI . DV . FIL. » — ℞ « PECVLIARES . AVDACIA . ET . VICTVS. »

Au droit : Buste à droite de Battista Fregoso, cheveux longs, coiffé d'un bonnet en forme de calotte. — Au revers : Un oiseau se jetant dans la gueule d'un crocodile. — *M.*, I, xxi, 3.

SCAGLIA (COSIMO), Génois; vivait en 1480.

2. Dia. 43. « EFF . COSME . SCALIE . A . MCCCCLXXX. » — ℞ « F... VS . SE..... ANT . QVE . SECV... IS. — OP . BAPTE . ELIE . DE . IANVA. »

Au droit : Buste à gauche de Cosimo Scaglia, cheveux longs, coiffé d'un bonnet en forme de calotte. — Au revers : Un cerf couché à terre la tête levée, tourné à droite. — Dom. Promis.

ANTIQUO (PIER IACOPO ILARIO, *dit* L')
SCULPTEUR ET MÉDAILLEUR MANTOUAN
Il travaillait vers 1480.

Les médailles de cet artiste concernent Jean-François de Gonzague, seigneur de Sabbionetta, et Antonia des Baux, sa femme. Elles ne portent pas de date; mais on peut juger, par l'âge apparent de ces personnages, que leurs médailles ont dû être faites peu après leur mariage, c'est-à-dire vers 1480.

L'Antiquo travaillait encore en 1497, comme le prouve une lettre signée de son nom, adressée à cette date au marquis de Mantoue. M. C. d'Arco, qui rapporte cette lettre, ajoute que cet artiste est mentionné encore en 1504.

Nous devons à l'obligeance de M. G. Milanesi les renseignements qui nous ont permis de rendre au médailleur ANTI son véritable nom.

GONZAGA (GIANFRANCESCO), seigneur de Sabbionetta, troisième fils de Ludovic III de Gonzague, né en 1443 + 1496.

ANTONIA DE' BALZI ou DES BAUX, femme de Gianfrancesco Gonzaga; mariée en 1479 + 1538.

1. Dia. 40. « IOHANNES . FRANCISCVS . GONZ. » — 1ᵉʳ $R\!\!\!/$ « FOR . VICTRICI. — ANTI. »

Au droit : Buste à gauche de Gianfrancesco, tête nue, cheveux bouclés. — Au revers : La Fortune montée sur une boule entre Mars nu, près d'un trophée d'armes, et Minerve armée de la haste et accompagnée de la chouette. — *TN.*, I, xxxi, 5. — *L.*, Gonz., 56.

2. 2ᵉ $R\!\!\!/$ « MARCHIO . COMES . ROTI. — PROBITAS . LAVDATVR. »

Un foyer ardent. Les deux derniers mots sont gravés en creux. — South Kensington Museum.

3. 3ᵉ $R\!\!\!/$ « MARCHIO . COMES . ROTI. »

Un foudre. — *L.*, Gonz., 55.

4. 4ᵉ $R\!\!\!/$ « DIVA . ANTONIA . BAVTIA . DE . GONZ . MR. »

Buste à droite d'Antonia des Baux, la tête nue, cheveux en bandeaux avec ferronnière. — *L.*, Gonz., 59. — *TN.*, I, xxxi, 5, et II, xxi, 3.

5. Dia. 40. « DIVA . ANTONIA . BAVTIA . DE . GONZ . MR. » — $R\!\!\!/$ « SVPEREST . M . SPES. »

Au droit : Buste à droite d'Antonia, semblable à celui de la médaille précédente. — Au revers : Femme ailée, debout, dans une nef entraînée sur l'eau par deux chevaux ailés galopant vers la gauche, et guidés par un petit Amour. Le mât de la nef est brisé. La femme ailée tient d'une main une ancre, de l'autre une voile déchirée. — *TN.*, II, xxiii, 5. — *L.*, Gonz., 60.

SPERANDIO

MÉDAILLEUR MANTOUAN

Né au plus tard vers 1440 + 1528.

La carrière artistique de Sperandio embrasse une durée d'environ trente années, comprise entre 1465 environ et 1495, ce qui le place à la date moyenne de 1480.

Les données qui nous ont servi à établir la durée de la carrière artistique de cet habile et fécond médailleur s'appuient moins sur les dates que portent ses médailles que sur les personnages qui y sont représentés. En effet, des quarante-huit médailles dont se compose son œuvre, sept seulement ont des dates qui varient entre 1472 et 1479; tandis que l'examen des personnages historiques nous met à même de nous étendre en deçà de 1472 et beaucoup au delà de 1479. La limite inférieure nous est donnée par les médailles de Marino Caraccioli (+ 1467) et de François Sforce (+ 1466). Leurs portraits, faits sans doute d'après nature, doivent être de 1465 environ. La limite supérieure nous est fournie par la médaille du marquis de Mantoue, Jean-François II de Gonzague, exécutée à l'occasion de la bataille de Fornoue (1495).

Ce qui vient d'être dit fait comprendre pourquoi nous ne plaçons pas plus tard que 1440 la naissance de Sperandio. On imaginerait difficilement, en effet, que cet artiste, à l'âge de moins de vingt-cinq ans, ait pu être chargé de faire la médaille de François Sforce. Nous avons adopté, pour la mort de Sperandio, la date généralement admise de 1528. L'artiste aurait ainsi atteint l'âge de quatre-vingt-huit ans, ce qui n'a rien d'impossible. Il serait à désirer, toutefois, qu'une vérification sérieuse vînt nous prouver que la mention du registre mortuaire de Mantoue s'applique réellement à notre médailleur, et non pas à quelque autre personnage du même nom.

ALBANI (Pietro), Vénitien.

1. Dia. 86. « PETRVS . ALBANVS . DE . VENETVS. » —
1er ℟ « SIC . ITVR . AD . ASTRA. — OPVS . SPERANDEI. »

Au droit : Buste à gauche de Pietro Albani, coiffé d'une toque, cheveux longs et bouclés. — Au revers : Une femme vue de face, assise entre une tête de licorne et une tête de chien, tient de la main droite une flèche; son bras gauche est entouré d'un serpent à tête de dragon. — *TN.*, II, IX, 4.

2. 2ᵉ ℟ « OPVS . SPERANDEI . MCCCCLXXII. — MAR-
CVRI. »

Mercure assis sur des ballots, la tête appuyée sur sa main droite.
Le même revers a été employé pour la médaille de Pendaglia. — Collection royale de Berlin.

AVOGARIO (Pietro Bono), médecin et astrologue ferrarais, né en 1425 + 1506.

3. Dia. 90. « PETRVS . BONVS . AVOCARIVS . FERRARIEN-
SIS . MEDICVS . INSIGNIS . ASTROLOGVS . INSIGNIOR. » —
℟ « ESCVLAPIVS. — VRANIE. — OPVS . SPERANDEI. »

Au droit : Buste à gauche d'Avogario coiffé d'un bonnet, cheveux longs. — Au revers : Esculape et Uranie debout. Esculape, vieillard à longue barbe, vêtu d'une tunique, tient à la main droite une bouteille, et à la gauche un rameau ; il est monté sur un dragon. Uranie tient un livre ouvert et un astrolabe (?) ; elle a un globe sous les pieds. — *TN.*, II, vi, 3. — *M.*, I, xxiii, 1.

BARBAZZA (Andrea), jurisconsulte messinois, conseiller de Jean II, roi d'Aragon en 1466 + vers 1480.

4. Dia. 114. « ANDREAS . BARBATIA . MESANIVS . EQVES .
ARAGONIAE . Q . REGIS . CONSILIARIVS . IVRIS . VTRIVSQ .
SPLENDIDISSIMVS . IVBAR. » — ℟ « FAMA . SVPER . AE-
THERA . NOTVS. — OPVS . SPERANDEI. »

Au droit : Buste à gauche d'Andrea Barbazza, coiffé d'un bonnet. — Au revers : Jeune femme vue de face, portant un vêtement collant couvert d'écailles, et munie de six ailes, debout, les bras étendus ; elle a un livre dans chaque main et d'autres livres à ses pieds. — *M.*, I, xxiv, 1. — *H.*, xxxiv, 6. — *BZ.*, 64.

BENTIVOGLIO (Andrea). Il fut gonfalonier de justice à Bologne de 1475 à 1488 + 1491.

5. Dia. 94. « ANDREAS . BENTIVOLVS . BONON . COMES .
AC . LIBERTATIS . PATRIAE . SPLENDOR. » — ℟ « INTEGRI-
TATIS . THESAVRVM — OPVS . SPERANDEI. »

Au droit : Buste à gauche d'Andrea Bentivoglio, coiffé du mortier, cheveux longs. — Au revers : Une licorne chargée d'un coffret surmonté d'une couronne. Elle marche vers la gauche et tourne la tête vers le soleil. — *TN.*, II, vii, 3. — *L.*, Bent., 17.

des quinzième et seizième siècles. 65

BENTIVOGLIO (Giovanni II), fils d'Annibal, né en 1443. Il gouverna Bologne de 1462 à 1506 + 1509.

6. Dia. 98. « IO . BENT . II . HANIB . FILIVS . EQVES . AC . COMES . PATRIAE . PRINCEPS . AC . LIBERTATIS . COLVMEN . » — $R\!\!\!/$ « OPVS . SPERANDEI . »

Au droit : Buste à droite de Giovanni II, coiffé d'une toque, cheveux longs, couvert d'une armure. — Au revers : Giovanni II en armure, le bâton de commandement à la main, sur un cheval richement caparaçonné marchant vers la gauche; à droite, derrière lui, un cavalier portant une lance. — *T.N.*, I, ix, 2. — *M.*, I, xxxi, 1. — *L.*, Bent., 6.

7. Dia. 103. « IOANES . BENTIVOLVS . BONON . LIBERTATIS . PRINCEPS . » — $R\!\!\!/$ « OPVS SPERANDEI . »

Au droit : Buste à gauche de Giovanni II, coiffé d'un bonnet, les cheveux longs, avec une chaîne tombant sur la poitrine. — Au revers : Deux Génies nus soutenant l'écu des Bentivoglio. — *L.*, Bent., 3.

8. Dia. 79. « IOANNES . BENTIVOLVS . ARMORVM . DVCTOR . ILLVSTRIS . » — $R\!\!\!/$ « OPVS SPERANDEI . »

Au droit : Buste à gauche de Giovanni II, les cheveux longs, coiffé d'un bonnet. — Au revers : Giovanni II en armure sur un cheval galopant vers la gauche; il tient le bâton de commandement. — *L.*, Bent., 4.

BENTIVOGLIO (Antongaleazzo), fils de Giovanni II, né en 1472; fait protonotaire apostolique en 1483, archidiacre de la cathédrale de Bologne en 1491 + vers 1525.

9. Dia. 77. « ANT . GALEAZ . BENT . PROTON . APOST . DECVS . FELSINEAE . IVVENTVTIS . » — $R\!\!\!/$ « OPVS . SPERANDEI . »

Au droit : Buste à gauche d'Antongaleazzo, cheveux longs, coiffé d'une calotte, vêtu d'une robe. — Au revers : Une femme drapée, debout, vue de face; elle tient une gerbe de la main gauche, et de l'autre distribue du grain à des poussins. — *T.N.*, II, viii, 2. — *M.*, I, xxvii, 3. — *L.*, Bent., 11.

BROGNOLO (Lodovico), noble mantouan.

10. Dia. 89. « LVDOVICVS . BROGNOLO . PATRICIVS . MANTVANVS . » — $R\!\!\!/$ « SPES . MEA . IN . DEO . EST . — OPVS . SPERANDEI . »

Au droit : Buste à gauche de Lodovico, la tête couverte du froc. — Au

revers : Deux mains tenant un chapelet. — Collection A. Hess., à Francfort-sur-Mein.

BUONFRANCESCO (Agostino).

11. Dia. 83. « AVGVSTINVS . BONFRANCISCVS . ADVO-CATVS . CONCIS . Q . DVCALIS . CONSILIARIVS . SECRETVS. » — ℞ « OPVS . SPERANDEI. »

Au droit : Buste à gauche d'Agostino, les cheveux longs et bouclés, coiffé d'une calotte. — Au revers : Un homme nu et barbu vu de face, debout, tenant une épée à la main, les pieds posés sur un dragon. — *TN.*, II, vi, 2. — *JF.*, xii.

CARACCIOLI (Marino), comte de Sant Angelo ✝ 1467.

12. Dia. 100. « MARINVS . KARAZOLVS . NEAPOLITANVS . FERDINANDI . REGIS . EXERCITVS . MARESCALLVS. » — ℞ « OPVS . SPERANDEI. »

Au droit : Buste à gauche de Caraccioli, coiffé d'un bonnet, couvert d'une armure. — Au revers : Un jeune homme, couvert d'une armure à l'antique, est assis sur le dos d'un lion marchant à droite. Un petit chien se dresse contre sa jambe droite. — *TN.*, II, x, 2. — *H.*, xxxiii, 1.

CARBONE (Lodovico), poëte ferrarais, né vers 1436 ✝ 1482.

13. Dia. 72. « CANDIDIOR . PVRA . CARBO . POETA . NIVE. » — ℞ « HANC . TIBI . CALLIOPE . SERVAT . LODO-VICE . CORONAM. — OPVS . SPERANDEI. »

Au droit : Buste à gauche de Carbone, coiffé d'un bonnet. — Au revers : Le poëte debout, tourné à droite, reçoit une couronne des mains de Calliope demi-nue, assise en face de lui. Entre eux s'élève une fontaine surmontée d'une boule d'où l'eau tombe dans un bassin. — *TN.*, I, x, 1. — *M.*, I, xxi, 1. — *JF.*, xiii.

14. Dia. 88. « OR . SETTV . QVEL . CARBONE . QVELLA . FONTE. — OPVS . SPERADEI. » — ℞ « CHE . SPANDI . DI . PARLAR . SI . LARGO . FIVME. — MVSIS . GRATIISQVE . VO-LENTIBVS. »

Au droit : Buste à droite de Carbone, tête nue, couronné de laurier, vêtu d'une robe. Le nom du médailleur est gravé sur la tranche de l'épaule. — Au revers : Une sirène vue de face, à mi-corps et nue, s'élevant au-dessus des eaux; elle est munie d'une double queue dont elle tient une dans chaque main. — *TN.*, II, xi, 1. — *M.*, I, xxi, 1.

CASALI (Catelano), jurisconsulte bolonais, né en 1453. Il fut fait protonotaire apostolique en 1490 + 1502.

15. Dia. 67. « CATELANVS . CASALIVS . BONONIENSIS . IVRECONSVL . PROTONOT . GRATIE . ET . VERITATI. » — R' « OPVS . SPERANDEI. »

Au droit : Buste à gauche de Casali, coiffé d'une calotte, vêtu d'une robe. — Au revers : Un jeune homme (Casali?) fuyant vers la gauche; au milieu, une femme drapée debout; à droite, un enfant étendu à terre. — *TN.*, II, x, 3. — *M.*, I, xxiii, 3. — *L.*, Casali, 1.

M. Friedlaender mentionne comme pouvant appartenir à Sperandio une petite médaille de Casali reproduite par Mazzuchelli, I, xxiii, 4. On trouvera dans notre deuxième partie cette médaille avec deux revers différents : l'un est le revers de Mazzuchelli; l'autre est le buste du cardinal Raffaello Riario, petit-neveu de Sixte IV.

CONTUGHI (Fra Cesario), Ferrarais. Il était doyen de l'université de Ferrare en 1467 + 1508.

16. Dia. 84. « FR . CESARIVS . FER . ORDINIS . SER . B . M . V . DIVIN . ET . EXCELLEN . DOC . AC . DIVI . VER . FAMOSIS . PREDICATOR. » — R' « INSPICE . MORTALE . GENVS . MORS . OMNIA . DELET. — OPVS . SPERANDEI. »

Au droit : Buste à gauche de Fra Cesario, la tête couverte du froc. — Au revers : Fra Cesario assis, la tête penchée et appuyée sur sa main gauche, dans l'attitude de la méditation; à ses pieds est une tête de mort. — *M.*, I, xxi, 4.

CORREGGIO (Niccolo da), l'un des plus anciens poëtes dramatiques de l'Italie, né en 1450 + 1508.

17. Dia. 80. « NICOLAVS . CORRIGIENS . BRIXILI . AC . CORRIGIAE . COMES . ARMORVM . DVCTOR . ETC. » — R' « IVSTICIA . AMBVLABIT . ANTE . TE . VT . PONAT . IN . VIA . GRESSVS . TVOS. — OPVS . SPERANDEI. »

Au droit : Buste à gauche de Niccolò, coiffé d'un bonnet en forme de calotte, cheveux longs et bouclés, cuirassé. — Au revers : Niccolò en armure sur un cheval richement caparaçonné, marchant vers la gauche. Il tend la main à un moine barbu, vêtu d'une robe. — Collection G. Dreyfus, à Paris. — *JF.*, xiii.

DOLFI (Floriano), jurisconsulte bolonais + 1506.

18. Dia. 83. « FLORIANVS . DVLPHVS . BONONIENSIS . DIVINI . ET . HVMANI . IVRIS . CONSVLTISSIMVS. » — ℞ « VIRTVTE . SVPERA. — OPVS . SPERANDEI. »

Au droit : Buste à gauche de Floriano Dolfi, coiffé d'une calotte, cheveux longs, vêtu d'une robe avec une écharpe passée autour du cou. — Au revers : Un homme nu à double visage, assis sur un socle, les pieds posés sur un lion. Il tient des clefs dans sa main droite. Deux oiseaux volent auprès de sa tête. — *TN.*, II, viii, 1. — *M.*, I, xxxii, 5.

ESTE (Sigismondo d'), fils de Niccolo III, né en 1433 ; devint en 1501 seigneur de San Martino + 1507.

19. Dia. 85. « ILLVSTRISSIMVS . SIGISMVNDVS . ESTENSIS. » — ℞ « OPVS . SPERANDEI. »

Au droit : Buste à gauche de Sigismond, tête nue, cheveux longs et bouclés, décoré d'une chaîne. — Au revers : Un Génie ailé nu, debout, vu de face, tenant de la main droite une palme, et de la gauche une épée et une balance. — *TN.*, II, iv, 2. — *L.*, Este, 14. — *H.*, liv, 7. — *BE.*, iii, 12.

ESTE (Ercole I° d'), deuxième duc de Ferrare, fils de Niccolo III, né en 1431 ; duc de Ferrare en 1471 + 1505.

Eleonora d'ARAGONA, femme d'Hercule I^{er}, fille de Ferdinand I^{er} d'Aragon, roi de Naples ; mariée en 1473 + 1493.

20. Dia. 97. « DIVVS . HERCVLES . FERRARIAE . AC . MVTINAE . DVX . SECVNDVS . INVICTISSIMVS. » — ℞ « OPVS . SPERANDEI. »

Au droit : Buste à gauche d'Hercule I^{er}, coiffé d'une toque, les cheveux longs et bouclés, portant une riche chaîne à laquelle pend un médaillon. — Au revers : Un palmier chargé de fruits s'élevant sur un monticule. — *TN.*, II, iv, 3. — *L.*, 19. — *H.*, liii, 7. — *BE.*, iii, 12.

21. Dia. 116. « OPVS . SPERANDEI. » — Sans ℞.

Bustes affrontés d'Hercule I^{er} et d'Éléonore : Hercule tourné à gauche, coiffé d'une toque, cheveux longs, décoré d'une chaîne avec médaillon ; Éléonore tournée à droite, la tête couverte d'une coiffe qui descend sur la nuque, robe à corsage coupé carrément, avec chaîne et collier. En haut, entre les têtes des deux personnages, on voit une tête de chérubin. Cette médaille est entourée d'une large couronne de laurier. — Collection Friedlaender.

GONZAGA (Francesco), fils du marquis Lodovico III; né en 1444, fait cardinal en 1461 + 1483.

22. Dia. 92. « FRAN . GOZAGA . CAR . MAT . LIBERALITATIS . AC . ROE . ECCIE . IVBAR. » — ℞ « OPVS . SPERANDEI. »

Au droit : Buste à gauche de Francesco, coiffé d'une calotte, vêtu du camail. — Au revers : Un chien assis auprès d'une pyramide; à gauche, des armes jetées à terre; en haut, dans les nuages, arc et carquois. — L., Gonz., 67.

GONZAGA (Gianfrancesco II), quatrième marquis de Mantoue, fils aîné de Frédéric Ier, né en 1466; marquis de Mantoue en 1484 + 1519.

23. Dia. 97. « FRANCISCVS . GONZAGA . MANTVAE . MARCHIO . AC . VENETI . EXERC . IMP. » — ℞ « OB . RESTITVTAM . ITALIAE . LIBERTATEM. — OPVS . SPERANDEI. »

Au droit : Buste à gauche de Gianfrancesco II, barbu, cheveux touffus et frisés, coiffé d'un bonnet en forme de calotte, couvert d'une armure. — Au revers : Gianfrancesco en armure sur un cheval marchant à gauche. Il se tourne vers un jeune homme debout, en armure, tenant une épée; derrière lui se voient plusieurs cavaliers et fantassins armés. — *TN.*, I, ix, 1.

Médaille faite à l'occasion de la bataille de Fornoue (1495), où Gianfrancesco commandait l'armée italienne.

GRATI (Carlo), noble bolonais.

24. Dia. 112. « CAROLVS . GRATVS . MILES . ET . COMES . BONONIENSIS. » — ℞ « RECORDATVS . MISERICORDIE . SVE. — SALVE. — OPVS . SPERANDEI. »

Au droit : Buste à gauche de Carlo Grati, coiffé d'un bonnet en forme de calotte, les cheveux longs, couvert d'une armure. — Au revers : Carlo Grati, en armure, est agenouillé les mains jointes devant une croix; derrière lui se tient son cheval vu de croupe. A côté est un écuyer en armure sur un cheval tourné à gauche. — Collection. A. Armand.

LANFREDINI (Giovanni), fils d'Orsinio, Florentin.

25. Dia. 86. « C . V . IOHANNES . ORSINII . DE . LANFREDINIS . DE . FLORENTIA. » — ℞ « SIC . PEREVNT . INSAPIEN-

TIVM . SAGIPTE . ET . ILLVSTRANTVR . IVSTI. — OPVS . SPERANDEI. »

Au droit : Buste à gauche de Giovanni, coiffé d'un bonnet en forme de calotte, les cheveux courts, vêtu d'une robe. — Au revers : Un temple élevé sur un soubassement et couronné d'un fronton et d'un dôme. Il est composé de trois travées, dont les deux latérales forment à l'intérieur des galeries que l'on voit en perspective; aux angles sont deux enfants jouant du luth. Dans la travée du milieu, à laquelle on parvient par un escalier, est une femme agenouillée sur laquelle un homme resté en bas décoche une flèche. La signature est en creux. — Collection Taverna, à Milan.

MALVEZZI (Virgilio), noble bolonais. Il était ambassadeur en 1451 + 1481.

26. Dia. 89. « VIRGILIVS . MALVITIVS . BONON . PATRIAE . DECVS . ET . LIBERTATIS . CVSTOS. » — R « MCCCCLXXVIIII. — OPVS . SPERANDEI. »

Au droit : Buste à gauche de Virgilio, cheveux longs, coiffé du mortier. — Au revers : Un homme barbu, nu, tourné à droite, tenant une épée de la main droite, est assis sur un socle, le pied gauche posé sur un dragon. — *TN.*, II, v, 4.

MANFREDI (Galeotto), né en 1440; il devint seigneur de Faenza en 1477 + 1488.

27. Dia. 66. « GALEOTVS . MANFREDVS . INVICTVS . MARTIS . ALVMPNVS. » — R « OPVS . SPERANDEI. »

Au droit : Buste à gauche de Galeotto, cheveux longs, coiffé d'un bonnet, couvert d'une armure. — Au revers : Un palmier dont le tronc est entouré d'une banderole flottante. — *L.*, Manfr., 2.

MARESCOTTI (Galeazzo), sénateur bolonais, poëte et historien, né en 1407 + 1503.

28. Dia. 102. « GALEAZIVS . MARESCOTVS . DE . CALVIS . BONONIEN . EQVES . AC . SENATOR . OPTIMVS. » — R « OPVS . SPERANDEI. »

Au droit : Buste à droite de Galeas, coiffé du mortier, cuirassé. — Au revers : Galéas vêtu d'une longue robe, assis au milieu de pièces d'armure et d'armes. Sa main droite est appuyée sur un livre. — *M.*, I, xviii, 1. — *L.*, Mares., 2.

MONTEFELTRO (Federigo del), premier duc d'Urbin, né en 1422; devint comte d'Urbin en 1444, duc d'Urbin en 1474 + 1482.

29. Dia. 89. « DIVI . FE . VRB . DVCIS . MOTE . AC . DVR . COM . REG . CAP . GE . AC . S . RO . ECCL . CON . INVICTI. » — ℞ « OPVS . SPERANDEI. »

Au droit : Buste à gauche de Frédéric de Montefeltro, coiffé du mortier, couvert d'une armure. — Au revers : Le duc en armure, tenant le bâton de commandement, sur un cheval richement caparaçonné, marchant vers la gauche. — *TN.*, 1, viii, 3.

Le pape JULES II (Giuliano della ROVERE), né en 1441; créé cardinal en 1471; élu pape en 1503 + 1513.

30. Dia. 76. « IVLIANVS . RVVERE . S . PETRI . AD . VINCVLA . CARDINALIS . LIBERTATIS . ECCLESIASTICE . TVTOR. » — ℞ « VITA . SVPERA. — OPVS . SPERANDEI. »

Au droit : Buste à gauche de Giuliano della Rovere, coiffé d'une calotte, vêtu du camail. — Au revers : Un navire à deux mâts voguant sur la mer. Au milieu, une femme assise, tenant une longue flèche, caresse un chien assis devant elle ; à l'avant est un pélican ; à l'arrière, un coq. — *TN.*, II, x, 1. — *M.*, I, xxxv, 6. — *L.*, Rov., 1. — *VM.*, 266.

PARUPUS.

31. Dia. 54. « INGENIVM . MORES . FORMAM . TIBI . PVLCHER . APOLLO. » — ℞ « ARGVTAMQVE . CHELVM . DOCTE . PARVPE . DEDIT. — FATVM. — OPVS . SPERANDAEI. »

Au droit : Buste à gauche d'un jeune homme, cheveux bouclés, coiffé d'un bonnet sur lequel passe une couronne de laurier. — Au revers : Une licorne ailée tournée à gauche et assise. — Collection Taverna, à Milan.

PENDAGLIA (Bartolommeo), riche marchand de Ferrare. Il fut créé chevalier par l'empereur Frédéric III.

32. Dia. 85. « BARTHOLOMAEVS . PENDALIA . INSIGNE . LIBERALITATIS . ET . MVNIFICENTIAE . EXEMPLV. » — 1er ℞ « CAESARIANA . LIBERALITAS. — OPVS . SPERANDEI. »

Au droit : Buste à gauche de Bartolommeo, âgé, coiffé du mortier, vêtu d'une robe. — Au revers : Un homme nu, tourné à gauche, assis sur une cuirasse. Il tient d'une main une boule et de l'autre un long bâton. Son pied

gauche est posé sur un sac renversé, d'où s'échappent des pièces de monnaie. Derrière lui, deux boucliers. Ce revers se retrouve sur une médaille de Carlo Quirini. — *M.*, I, LXXIV, 2.

33. 2ᵉ ℞ « OPVS . SPERANDEI. — MARCVRI. — MCCCCLXXII. »

Mercure assis sur des ballots, la tête appuyée sur sa main droite. C'est le même revers que sur la médaille de Pietro Albani. — *TN.*, II, IX, 1.

PEPOLI (GUIDO), noble bolonais, né en 1449 + 1505.

34. Dia. 83. « GVIDO . PEPVLVS . BONONIENSIS . COMES. » — ℞ « SIC . DOCVI . REGNARE . TYRANNVM. — OPVS . SPERANDEI. »

Au droit : Buste à gauche de Guido Pepoli, coiffé d'une toque, cheveux longs, vêtu d'une robe par-dessus laquelle passe une écharpe. — Au revers : Deux hommes nus assis devant une table, jouant aux échecs. Celui de gauche a la tête entourée d'une longue écharpe qui passe sur le bras gauche et tombe sur la cuisse droite ; le joueur de droite, muni également d'une écharpe, a la couronne en tête et tient un sceptre (?) de la gauche. — *TN.*, II, VII, 2.

PRISCIANI (PRISCIANO DE'), Ferrarais. Il fut conseiller des ducs Borso et Hercule Iᵉʳ d'Este.

35. Dia. 99. « PRISCIANVS . FERRARIENSIS . EQVESTR . DECORATVS . AVRO . DVCIBVS . SVIS . AC . MERCVRIO . GRATISSIMVS. — SVPER GRAT . ET . IMIS. » — ℞ « SPERANDEVS . MANTVANVS . DEDIT . ANNO . LEGIS . GRATIAE . MCCCCLXXIII . IN . PERFECTO. »

Au droit : Buste à gauche de Prisciano à l'âge de cinquante ans environ, coiffé du mortier, vêtu d'une robe. — Au revers : Un homme drapé, debout, tenant de la main gauche le feu et de la main droite une grande flèche. Il tient sous ses pieds un aigle ou vautour mort. — *TN.*, II, XI, 2. — *M.*, I, XXII, 4.

QUIRINI (CARLO), Vénitien.

36. Dia. 84. « CAROLVS . QVIRINI . VENETI. » — 1ᵉʳ ℞ « CAESARIANA . LIBERALITAS. — OPVS . SPERANDEI. »

Au droit : Buste à droite de Carlo Quirini, les cheveux longs et bouclés, coiffé d'un bonnet. — Au revers : Un homme nu tourné à gauche, assis sur une cuirasse. Il tient d'une main une boule, et de l'autre un long bâton.

Son pied gauche est posé sur un sac renversé d'où s'échappent des pièces de monnaie. Derrière lui sont deux boucliers. Sperandio a employé le même revers pour la médaille de Pendaglia. — *TN.*, II, vi, 1.

37. 2ᵉ $R\!\!\!/$ « INIVSTE . EXTINGOR. — OPVS . SPERANDEI. — MCCCCLXXII. »

Une femme drapée debout, tenant dans la main droite une torche allumée. — *TN.*, II, v, 2. Le revers seulement.

Dans notre première édition, nous avions partagé l'erreur commise par le Trésor de Numismatique en appliquant à la médaille de Camilla Sforza le revers INIVSTE . EXTINGOR. Nous rendons ce revers à la médaille de Carlo Quirini, à qui il appartient.

ROVERE (Bartolommeo della), neveu de Sixte IV; fut fait évêque de Ferrare en 1475 + 1495.

38. Dia. 84. « RDMVS . BARTHOLOMEVS . DE . RVVER . EPS . FERRARIEN . SIXTI . PP . IIII . NEPOS . ET . C. » — $R\!\!\!/$ « OPVS . SPERANDEI. — ANNO . MCCCCLXXIIII. »

Au droit : Buste à gauche de Bartolommeo coiffé d'une calotte, vêtu du camail. — Au revers : L'écusson des della Rovere, surmonté de la mitre épiscopale. La date qu'on lit sur ce revers est gravée en creux. — *JF.*, xii.

ROVERE (Giuliano della). Voir le pape Jules II.

RUFFINO (Simone), Milanais.

39. Dia. 85. « SIMON . RVEFINVS . MEDIOLANI . FERRARIE . Q . ET . POPVLO . ET . PRINCIPIBVS . GRATVS . » — $R\!\!\!/$ « OPVS . SPERANDEI. »

Au droit : Buste à gauche de Ruffino, cheveux courts, coiffé du mortier, vêtu d'une robe. — Au revers : Ruffino vu de face, debout, vêtu d'une robe courte, tenant de la main droite une plume, de l'autre un parchemin déroulé; sous ses pieds, un paon étendu. — Collection A. Armand.

SANUTI (Niccolo), noble bolonais, né en 1407 + 1482.

40. Dia. 90. « NICOLAVS . SANVTVS . EQVES . DO . CO . SENATORQ . BONON . ITEGERIMVS. — OPVS . SPERANDEI. » — $R\!\!\!/$ « HIC . VIR . OPTIMVS . PAVPERV . PATE . DIEBVS . SVIS . INVMEROS . SERVAVIT . CIVES . PATRIAM . SVSTINVIT . ORNAVITQ . SACRA . RESTAVRA . ET . AVXIT . TESTATVS . DENIQ . ONEM . SVBSTANTIA . SVA . PIIS . VSIBVS . PERPETVO . SVB-

IECIT . VIXIT . ANN . LXXV . MEN . V . DI . XXV . ANO . AVTA NATI . D . MCCCCLXXXII . DIE . XXVI . IVNII . RELIGIOSISSIE . AD . SVPE . VOLAVIT. »

Au droit : Buste à droite de Niccolò Sanuti, coiffé du mortier, vêtu d'une robe. — Au revers : Au centre de la longue inscription, un pélican nourrissant ses petits de son sang. — *TN.*, II, vii, 1.

SARZANELLA (Antonio).

41. Dia. 73. « ANTONIVS . SARZANELLA . DE . MANFREDIS . SAPIENTIAE . PATER. » — R « IN . TE . CANA . FIDES . PRVDENTIA . SVMMA . REFVLGET. — OPVS . SPERANDEI. »

Au droit : Buste à droite de Sarzanella âgé, coiffé du mortier, vêtu d'une robe, le cou entouré d'une écharpe. — Au revers: Une femme à double visage (jeune par devant, vieillard barbu par derrière), tournée à gauche, est assise sur un siége formé de deux chiens ; elle tient de la main droite un compas et un miroir, et de la gauche un bouclier. — *TN.*, II, xii, 1. — *M.*, I, xxv, 2. — *JF.*, xiii.

SFORZA (Francesco), quatrième duc de Milan, né en 1401 ; devint duc de Milan en 1450 + 1466.

42. Dia. 86. « FRANCISCVS . SFORTIA . VICECOMES . DVX . MEDIOLANI . QVARTVS. » — R « OPVS . SPERANDEI. »

Au droit : Buste de trois quarts à droite de Francesco Sforza, tête nue, couvert d'une armure. — Au revers : La façade d'un temple avec coupole. — *TN*, II, iv, 1. — *L.*, Sfor., lvi, 3. — *H.*, lvi, 5. — *JF.*, xii.

SFORZA (Covella, dite Camilla MARZANA, femme de Costanzo), mariée en 1475 ; elle devint veuve en 1483 + après 1499.

43. Dia. 83. « CAMILLA . SFOR . DE . ARAGONIA . MATRONAR . PVDICISSIMA . PISAVRI . DOMINA. » — R « SIC . ITVR . AD . ASTRA. — OPVS . SPERANDEI. »

Au droit : Buste de trois quarts à gauche de Camilla Sforza, la tête couverte du voile des veuves. — Au revers : Une femme drapée, vue de face, assise entre une tête de licorne et une tête de chien. Elle tient dans la main droite une longue flèche. Son bras gauche est entouré d'un serpent à tête de dragon. — *L.*, Sfor., i, 7. — *H.*, xxxiv, 1, lviii, 3.

Le même revers se trouve sur une médaille de Pietro Albani.
On voit au Trésor de Numismatique (*Méd. Ital.*, II, v, 2) une autre mé-

daille de Camilla Sforza, formée par l'accolement du droit de la médaille précédente avec le revers iniuste . extingor, qui appartient à une médaille de Carlo Quirini. Ce revers portant la date de 1472, tandis que le droit ne peut être antérieur à l'année 1483.(époque à laquelle Camilla devint veuve), l'accouplement de ces deux faces forme une médaille hybride qui n'a pu appartenir originairement à Sperandio. C'est par erreur que dans notre première édition nous lui avions donné place dans l'œuvre de ce maître.

TARTAGNI (Alessandro), jurisconsulte bolonais, né vers 1424 + 1477.

44. Dia. 90. « ALEXANDER . TARTAGNVS . IVRECONSVLTISSIMVS . AC . VERITATIS . INTERPREX. » — R' « VIGILANTIA . FLORVI. — PARNASVS. — OPVS . SPERADEI. »

Au droit : Buste à gauche de Tartagni, la tête couverte d'une draperie qui tombe sur ses épaules. — Au revers : Mercure nu, tenant le caducée, assis sur un dragon tourné à gauche, au sommet du Parnasse. — *T.N.*, I, xxi, 3. — *M.*, I, xxvi, 1. — *KO.*, XVI, 9.

La collection de la Marciana, à Venise, possède un exemplaire de cette médaille, sur lequel Tartagni est coiffé d'un bonnet au lieu de la draperie.

TROTTI (Jacopo), Ferrarais. Il fut secrétaire de Borso et d'Hercule I^{er} d'Este.

45. Dia. 88. « IACOBVS . TROTTVS . EQVES . DIVI . HERCVL . CONSILIARIVS . REI . P . MODERATOR. » — R' « OPVS . SPERANDEI. »

Au droit : Buste à droite de Jacopo Trotti, coiffé d'une calotte, vêtu d'une robe. — Au revers : Un homme barbu, nu, debout, tenant une épée de la main droite, et posant son pied gauche sur le corps d'un dragon dont la queue s'enroule autour de sa jambe. — *T.N.*, II, v, 3.

VENISE (Agostino BARBADIGO, doge de), né en 1419; élu doge en 1486 + 1501.

46. Dia. 91. « AVGVSTINVS . BARBADICVS . VENETORVM . DVX. » — R' « OPVS . SPERANDEI. »

Au droit : Buste de trois quarts à droite d'Agostino Barbadigo, avec une longue barbe, portant la corne et la robe ducales. — Au revers : Le doge tenant un étendard, à genoux devant le lion ailé de Saint-Marc. — *T.N.*, II, xii, 2.

VINCIGUERRA (Antonio), poëte satirique vénitien. Il fut secrétaire de la république de Venise + 1517.

47. Dia. 81. « ANT . VINCIGVERRA . REI . P . VENET . A . SECRETIS . INTEGERIMVS . » — R' « CELO . MVSA . BEAT. — OPVS . SPERANDEI. »

Au droit : Buste à gauche de Vinciguerra, la tête couverte d'un bonnet élevé, cheveux courts. — Au revers : Un jeune homme nu, couronné, tenant un violon, est assis sur un char à quatre roues traîné par deux cygnes marchant à gauche. — *M.*, I, xxxviii, 1.

INCONNU.

48. Dia. 82. Sans légende. — R' « OPVS . SPERANDEI. »

Au droit : Buste à gauche d'un homme de cinquante ans environ, coiffé d'une calotte plate, les cheveux longs et bouclés. Cette face est entourée d'une couronne formée par deux branches, l'une de laurier, l'autre de lierre. — Au revers : Au milieu d'un paysage, un jeune homme nu, avec un petit manteau sur les épaules, la tête appuyée sur sa main gauche ; il est assis sous un arbre, feuillu d'un côté et sans feuilles de l'autre. — Collection royale de Berlin.

BERTOLDO di Giovanni

SCULPTEUR FLORENTIN

Élève de Donatello. Il fut le directeur de l'Académie instituée par Laurent le Magnifique dans ses jardins. Il mourut à Poggio a Cajano, villa des Médicis, en 1492. Sa médaille de Mahomet II doit avoir été faite avant 1480.

MAHOMET II, empereur ottoman, né en 1430 ; devint empereur en 1443 + 1481.

1. Dia. 94. « MAVMHET . ASIE . AC . TRAPESVNZIS . MAGNE . QVE . GRETIE . IMPERAT. » — R' « GRETIE. — TRAPESVNTV . ASIE — OPVS . BERTOLDI . FLORENTIN . SCVLTORIS. »

Au droit : Buste à gauche de Mahomet II, barbe courte, coiffé du turban, vêtu d'une pelisse à large collet, avec un croissant suspendu au cou. — Au revers : Un char de triomphe traîné par deux chevaux galopant vers la droite, guidés par un homme nu portant un trophée ; debout sur le devant du char,

un homme nu avec une draperie flottante, portant sur la main gauche une figure de la Victoire (?), et tenant de la droite le bout d'un lien dont sont enlacées trois femmes nues debout derrière lui, représentant les royaumes de Grèce, Trébizonde et Asie. Au bas, les figures nues et couchées d'un homme et d'une femme. — Collection A. Armand.

MÉDAILLES ATTRIBUÉES A BERTOLDO.

SANUTO (Leticia), Vénitienne.

2. Dia. 86. « LETICIA . SANVTO . M . VENETA. » — ℞ « DECVS . M . V. »

Au droit : Buste à droite de Leticia, les cheveux relevés, avec une petite coiffe sur le haut de la tête; deux branches d'arbre s'élèvent de chaque côté du buste et sont réunies au-dessous. — Au revers : Une déesse (?) assise sur un char traîné par deux licornes galopant vers la droite, précédées d'un petit Amour, tandis qu'un autre semble pousser le char. Sur l'avant du char, une femme tenant les rênes; entre celle-ci et la déesse, un Amour (?) tenant un arc; en haut, une figure drapée volant à la rencontre de la déesse. Au bas, un cartel soutenu par deux Amours, portant l'inscription reproduite ci-dessus. — Collection A. Armand.

Dans notre première édition, cette médaille figurait sous le nom d'un médailleur M. V., dont il nous semblait voir la signature sur le cartel placé au bas du revers. Ces lettres s'y trouvent en effet; mais elles nous paraissent plutôt faire partie d'une devise dont, à la vérité, le sens nous échappe. Ce qui nous frappe surtout, c'est l'analogie de composition et de style qui règne entre ce revers et celui de la médaille de Mahomet II; cette analogie est assez grande à nos yeux pour motiver l'attribution de cette pièce à Bertoldo.

Une analogie encore plus marquée rattache à l'œuvre de Bertoldo le revers d'une médaille dont le droit nous est resté inconnu, et que nous allons décrire.

3. Dia. 94. ℞. Sans légende.

Un char de triomphe traîné par deux chevaux galopant vers la droite, dont chacun porte un petit Amour debout, et qui sont précédés d'un homme nu courant. Une déesse demi-nue est assise à l'arrière du char, la main droite appuyée sur une urne (?), et tenant dans la gauche un serpent dont elle semble menacer un captif qui lui fait face; celui-ci, nu, les mains liées derrière le dos, est à genoux sur un autel d'où s'échappent des flammes qu'un Amour agenouillé semble attiser de son souffle. Au-dessous du terrain, des attributs de l'Amour dispersés : carquois, flèches, arc brisé et ailes arrachées. — Collection H. de Lasalle.

BELLINI (Gentile)

PEINTRE VÉNITIEN

Né en 1426 + 1507.

Sur la demande du sultan Mahomet II, Gentile Bellini fut envoyé à Constantinople par le Sénat de Venise. Il partit à la fin de 1479. La médaille que nous allons décrire fut faite en 1480.

MAHOMET II, empereur ottoman, né en 1430; empereur en 1443 + 1481.

Dia. 93. « MAGNI . SVLTANI . MOHAMETI . II . IMPERATORIS . » — ℞ « GENTILIS . BELENVS . VENETVS . EQVES . AVRATVS . COMESQ . PALATINVS . F. »

Au droit : Buste à gauche de Mahomet II, coiffé d'un turban, vêtu d'une robe avec une pelisse à large collet. — Au revers : Trois couronnes semblables superposées, représentant les trois royaumes de Constantinople, Trébizonde et Iconium. — *TN.*, I, xix, 3. — *JF.*, xvii.

COSTANZO

MÉDAILLEUR.

Il travaillait en 1481.

MAHOMET II, empereur ottoman, né en 1430; empereur en 1443 + 1481.

1. Dia. 114. « SVLTANI . MOHAMMETH . OCTHOMANI . VGVLI . BIZANTII . INPERATORIS . 1481. » — ℞ « MOHAMETH . ASIE . ET . GRETIE . INPERATORIS . YMAGO . EQVESTRIS . INEXERCITVS . — OPVS . CONSTANTII . »

Au droit : Buste à gauche de Mahomet II, coiffé du turban, portant la moustache, vêtu d'une pelisse à large collet. — Au revers : Mahomet coiffé du turban, vêtu de la pelisse, sur un cheval marchant à gauche; il tient un fouet dans la main droite. — *TN.*, I, xix, 1.

La légende du droit de cette médaille dans la reproduction donnée par le Trésor de Numismatique contient les mots « ET ERETIE », dont le sens nous échappe. Nous les avons remplacés par les mots « ET GRETIE » qu'on lit sur un bel exemplaire de la Collection royale de Berlin.

2. Dia. 124. « SVITANVS . MOHAMETH . OTHOMANVS . TVRCORVM . IMPERATOR . » — ℞ « HIC . BELLI . FVLMEN . POPVLOS . PROSTRAVIT . ET . VRBES. — CONSTANTIVS . F. »

Le buste de Mahomet au droit et la figure équestre au revers sont les mêmes que sur la médaille précédente. La seconde médaille ne diffère de la première que par les légendes et par l'élargissement du champ. La signature occupe un cartel à l'exergue. — Collection G. Dreyfus, à Paris.

MELIOLI

ORFÉVRE ET MÉDAILLEUR MANTOUAN

Les cinq médailles qui portent la signature de cet artiste sont comprises entre 1474 et 1488 environ, ce qui place la date moyenne de ses travaux en 1481.

Les recherches de M. Braghiroli dans les archives de Mantoue nous ont fait connaître quatre lettres portant la signature « MELIOLUS », adressées au marquis Jean-François II de Gonzague et à la marquise Isabelle d'Este, sa femme, aux dates de 1493, 1494, 1495 et 1500. Elles sont relatives à divers travaux d'orfévrerie exécutés par le signataire de ces lettres pour ses souverains. Nous croyons que l'orfévre Meliolus, mentionné ainsi de 1493 à 1500, doit être identique avec le médailleur qui a signé du même nom les médailles qui vont être décrites. Ces médailles, à l'exception d'une seule, se rapportent toutes à la maison de Gonzague.

DANEMARK (CHRISTIERN Ier, roi de), né en 1426; roi en 1448 + 1481.

1. Dia. 62. « CHRISTIERNVS . DACIE . REX . CVI . ENSIS . ET . DEVS . III . SVBMISIT . REGNA . » — ℞ « TALIS . ROMAM . PETIIT . SISTI . QVARTI . PONT . MAX . ANNO III. — MELIOLVS . SACRAVIT. »

Au droit : Buste à gauche de Christiern Ier, tête nue, sans barbe, les cheveux longs, couvert d'une cuirasse. Au bas, une couronne. — Au revers : Christiern à cheval accompagné d'une suite nombreuse de cavaliers. Allusion au voyage que Christiern fit à Rome en 1474 pour se faire relever d'un vœu par le pape Sixte IV. — T.N., II, XIX, 2.

GONZAGA (Lodovico III), deuxième marquis de Mantoue, fils aîné de Gianfrancesco I^{er}, né en 1414; devint marquis de Mantoue en 1444 + 1478.

2. Dia. 80. « LVDOVICVS . II . MARCHIO . MANTVAE . QVAM . PRECIOSVS . XPI . SANGVIS . ILLVSTRAT. » — ℞ « FIDO . ET . SAPIENTI . PRINCIPI . FIDES . ET . PALLAS . ASSISTVNT. — MELIOLVS . SACRAVIT. — ANNO . MCCCCLXXV. »

Au droit : Buste à droite de Louis III, coiffé du mortier, couvert d'une armure. — Au revers : La Foi et Pallas debout devant Louis III assis, tourné à droite. — *L.*, Gonz., 4.

GONZAGA (Lodovico), quatrième fils du marquis Louis III, né en 1458; devint évêque de Mantoue en 1483 + 1511.

3. Dia. 50. « LODOVICVS . GONZAGA . PROTHO . APOSTOLICVS. » — ℞ « ANNO . CHRISTI . MCCCCLXXV. — M . S. »

Au droit : Buste à gauche de Louis de Gonzague jeune, coiffé d'un bonnet. Au-dessous du buste est un petit chapeau analogue au chapeau de cardinal, avec deux cordons flottants. — Au revers : Inscription. Au bas, les lettres M . S. gravées (initiales de Meliolus Sacravit). — *TN.*, I, xxxii, 3.

GONZAGA (Gianfrancesco II), quatrième marquis de Mantoue, fils aîné de Frédéric I^{er}, né en 1466; devint marquis de Mantoue en 1484 + 1519.

4. Dia. 72. « D . FRANCISCVS . GON . D . FRED . III . M . MANTVAE . F . SPES . PVB . SALVS . Q . P . REDIVI. » — ℞ « ADOLESCENTIAE . AVGVSTAE. — MELIOLVS . DICAVIT. — CAVTIVS. »

Au droit : Buste à droite de Jean-François II de Gonzague jeune, cheveux longs et touffus, coiffé d'un bonnet en forme de calotte, couvert d'une armure. — Au revers : Une femme drapée, debout, tournée à droite, la main droite appuyée sur une haste, soutenant une corbeille sur la main gauche; à ses pieds, l'eau et le feu. — *L.*, Gonz., 6. — *JF.*, xxii.

SFORZA (Maddalena GONZAGA, femme de Giovanni), fille de Frédéric I^{er} de Gonzague; mariée en 1489 + 1490.

5. Dia. 55. « MAGDALENA . DE . GONZAGA . MARCHIO-

NISSA . ETC. » — ℞ « NIL . RECTA . FIDE . SANCTIVS. — MELIOLVS . DICAVIT. »

Au droit : Buste à gauche de Madeleine de Gonzague, le derrière de la tête couvert d'une riche coiffe tombant sur le cou et retenue par une ferronnière; elle porte un collier de grosses perles auquel est suspendu un bijou. — Au revers : Un livre ouvert surmonté de deux branches de laurier croisées; un oiseau au milieu. La signature est en creux.

Cette médaille doit être antérieure au mariage de Madeleine de Gonzague, c'est-à-dire à 1489. — *TN.*, II, XIX, 1. — *L.*, Gonz., 82.

RUBERTO (GIANFRANCESCO)

MÉDAILLEUR

Il travaillait vers 1484.

GONZAGA (GIANFRANCESCO II), quatrième marquis de Mantoue, fils ainé de Frédéric Ier, né en 1466; marquis de Mantoue en 1484 + 1519.

1. Dia. 52. « FRANCISCVS . MARCHIO . MANTVAE . IIII. » — ℞ « FAVEAT . FOR . VOTIS. — EPO. — IO . FR . RVBERTO . OPVS. »

Au droit : Buste à gauche de Gianfrancesco II, jeune, couvert d'une armure, coiffé d'un bonnet. — Au revers : Un combat de cavaliers romains. A l'exergue un trophée d'armes. — *L.*, Gonz., 7. — *JF.*, XXIII.

MÉDAILLE ATTRIBUÉE A RUBERTO.

JULIA.

2. Dia. 34. « DIVA . IVLIA . PRIMVM . FELIX. » — ℞ « DVBIA . FORTVNA. »

Au droit : Buste à droite d'une jeune femme, la tête nue. — Au revers : Un combat de guerriers nus. A l'exergue, un trophée d'armes. — Collection A. Armand.

L'analogie de ce revers avec celui de la médaille précédente motive l'attribution de cette pièce à Ruberto.

T.R.

Signature d'un médailleur qui travaillait vers 1485.

PICO della **MIRANDOLA** (Giovanni), philosophe et poëte, né en 1463 + 1494.

Dia. 47. « IO . PICVS . MIRANDVLE . DOM . PHIL . ACVTISS. — T . R. » — Sans ℞.

Buste à droite de Jean Pic de la Mirandole, coiffé d'un bonnet en forme de calotte, les cheveux longs, vêtu d'une robe.

Le monogramme de l'artiste est tracé sur la tranche de l'épaule. — *M.*, I, xxviii, 2. — *L.*, Pic., 7. — *KO.*, VI, 153, et XIX, 265.

A.P.F

Signature d'un médailleur qui travaillait à Florence en 1489.

VETTORI (Pietro), Florentin, né en 1443 + 1495.

Dia. 69. « PE . VICTORIVS . FLO . AP . S . R F . M . O. » — ℞ « HONOR . GLORIA . VIRTVS . A . P . F . 1489. »

Au droit : Buste à gauche de Pietro Vettori âgé, la tête couverte d'une calotte. — Au revers : L'écusson des Vettori. — *L.*, Vettori, 1.

TALPA (Bartolo)

MÉDAILLEUR ITALIEN

Les deux médailles sur lesquelles nous trouvons la signature de cet artiste ont rapport aux deux marquis de Mantoue : Frédéric Ier de Gonzague et son fils Jean-François II. La première doit être antérieure à l'an 1484, époque de la mort de Frédéric Ier; la seconde doit avoir été faite après la bataille de Fornoue (1495). Les travaux de Bartolo Talpa se placent donc entre ces deux dates, soit vers 1489 en moyenne.

GONZAGA (Federigo Io), troisième marquis de Mantoue.

fils aîné de Lodovico III, né en 1440; devint marquis de Mantoue en 1478 + 1484.

1. Dia. 82. « FREDERICVS . GON . MAN . MAR . III. » — ℞ « EPO. — BARTVLVS . TALPA. »

Au droit : Buste à gauche de Frédéric I^{er} de Gonzague, les cheveux longs, coiffé d'un bonnet. — Au revers : Sur un cartel, entre deux branches de laurier, le mot EPO. — *JF.*, XXIII.

GONZAGA (GIANFRANCESCO II), quatrième marquis de Mantoue, fils aîné de Frédéric I^{er}, né en 1466; marquis de Mantoue en 1484 + 1519.

2. Dia. 80. « FRANCISCVS . GON . MAN . MAR . IIII. » — ℞ « VNIVERSAE . ITALIAE . LIBERATORI. — BARTVLVS . TALPA. »

Au droit : Buste à gauche de Jean-François II de Gonzague, barbu, cheveux longs, coiffé de la barrette. — Au revers : Curtius se jetant dans le gouffre. — *L.*, Gonz., 12. — *JF.*, XXIII.

MÉDAILLE ATTRIBUÉE A BARTOLO TALPA.

ASTALLIA (GIULIA).

3. Dia. 64. « DIVA . IVLIA . ASTALLIA. » — ℞ « VNICVM . FOR . ET . PVD . EXEMPLVM. »

Au droit : Buste à gauche jusqu'à la ceinture de Giulia Astallia, la tête nue, corsage lacé montant. — Au revers : Le phénix sur un bûcher allumé, fixant le soleil. — *TN.*, II, XLI, 6.

Nous suivons l'exemple de M. J. Friedlaender en plaçant ici cette belle médaille.

NICCOLO FIORENTINO

(NICCOLO DI FORZORE SPINELLI, dit)

MÉDAILLEUR FLORENTIN

Né en 1430. Il travaillait encore à Florence en 1492. Il vint ensuite s'établir à Lyon, où il mourut en 1499.

Dans notre première édition, la liste des ouvrages de Niccolo se

composait seulement de quatre médailles, dont la première porte sa signature en toutes lettres avec la date de 1492, et dont les trois autres sont signées en abrégé seulement. (Voir la note A.)

Ces quatre pièces, les seules à notre connaissance qui soient signées par Niccolo, forment la partie tout à fait certaine de son œuvre; mais il existe un certain nombre d'autres médailles qui méritent de lui être attribuées comme se rapprochant beaucoup des premières par la composition et l'exécution. Les unes, représentant des personnages italiens, ont dû être faites antérieurement à 1493; les autres se rapportent à des Français et correspondent au séjour que Niccolo fit en France de 1493 à sa mort. Nous avons placé les unes et les autres à la suite des ouvrages certains de Niccolo, en les divisant en deux groupes : les Italiens et les Français. (Voir la note B.)

ESTE (Alfonso I° d'), troisième duc de Ferrare, fils aîné d'Hercule Ier, né en 1476; il devint duc de Ferrare en 1505 + 1534.

1. Dia. 71. « ALFONSVS . ESTENSIS. » — R' « OPVS . NICOLAI . FLORENTINI. — MCCCCLXXXXII. »

Au droit : Buste à droite d'Alphonse adolescent, les cheveux tombant sur ses épaules, coiffé d'une petite calotte. — Au revers : Un char de triomphe traîné par quatre chevaux galopant vers la droite. Sur le char s'élève une estrade en gradins qui supporte le siége, où est assis Alphonse tenant dans ses mains une épée et un fragment de lance. — *TN.*, I, xiv, 1. — *H.*, liii, 12. — *JF.*, xxv.

GERALDINI (Antonio) + 1488.

2. Dia. 67. « ANTONIVS . GERALDINVS . PONTIFICIVS . LOGOTHETA . FASTORVM . VATES. » — R' « RELLIGIO . SANCTA. — OP . NI . FO . SP . FI. »

Au droit : Buste à droite d'Antoine Geraldini à l'âge de cinquante ans environ, coiffé d'une grande calotte. — Au revers : la Religion sous la figure d'une femme drapée, debout, tournée à gauche; elle tient de la main gauche une corne d'abondance, et de la main droite un encensoir. — Cabinet royal de Turin. — *JF.*, xxv.

LECIA (Marcantonio della), Florentin.

3. Dia. 89. « M . ANTONIO . DE . LA . LECIA . FLO. » — R' « MERCVRIO. — NI . F . FLO. »

Au droit : Buste à gauche de Marc-Antoine, cheveux longs, coiffé d'un

bonnet en forme de calotte. — Au revers : Un jeune homme nu assis sur un bloc, tourné à droite, tenant de la main droite un poignard, et de l'autre une statuette casquée; composition imitée d'une pierre antique représentant Diomède enlevant le palladium. — *TN.*, II, xviii, 4.

MEDICI (Lorenzo de'), surnommé « Il Magnifico », fils aîné de Pierre Ier, né en 1448 + 1492. Il gouverna Florence de 1469 à sa mort.

4. Dia. 86. « MAGNVS . LAVRENTIVS . MEDICES. » — ℞ « TVTELA . PATRIE. — FLORENTIA. — OP . NI . F . S. »

Au droit : Buste à gauche de Laurent le Magnifique, la tête nue, cheveux longs. — Au revers : Une femme drapée assise, tournée à droite, personnifiant la ville de Florence; elle tient à la main droite une tige de lis. Derrière elle s'élève un laurier. — *TN.*, I, xiv, 2. — *M.*, I, xxix, 4. — *L.*, Méd., 2. — *H.*, lxi, 3. — *JF.*, xxv.

MÉDAILLES ATTRIBUÉES A NICCOLO FIORENTINO.

1° MÉDAILLES DE PERSONNAGES ITALIENS.

BELLI (Alberto), jurisconsulte, né à Pérouse + 1482.

5. Dia. 56. « AN . IDEO . TIBI . BELLVS . QVIA . FAVSTO . NOMINE . VOCARIS. » — ℞ « FIDES. »

Au droit : Buste à gauche d'Alberto Belli, sans barbe, en habits religieux; la tête couverte d'un capuchon. — Au revers : La Foi sous la figure d'une femme drapée, debout, tournée à gauche, tenant d'une main une croix et de l'autre un calice. — *TN.*, II, xxxi, 4.

MEDICI (Lorenzo de'), surnommé « Il Magnifico ». Voir ci-dessus.

6. Dia. 35. « MAGNVS . LAVRENTIVS . MEDICES. » — Sans ℞.

Buste à gauche de Laurent, tête nue, cheveux longs. Ce buste est une réduction de celui figuré sur la médaille précédente, et doit appartenir au même artiste. — Collection G. Dreyfus, à Paris.

MICHELI (Niccolo).

7. Dia. 85. « NICHOLAVS . M . MICHAELI . M . PETRI . PICCIENSIS. » — ℞ « CHARITAS . SVMMVN . BONVN. »

Au droit : Buste à gauche de Niccolo jeune, tête nue, cheveux longs. —

Au revers : La Charité sous la figure d'une femme drapée et nimbée, debout, vue de face, tenant de la main gauche une corne d'abondance, et couvrant du pan de son vêtement un enfant nu et debout qui semble l'implorer. Même revers que la médaille de Bernardo Salviati. — Collection P. Valton, à Paris.

ORSINI (Rinaldo), beau-frère de Laurent le Magnifique; fait archevêque de Florence en 1474 + 1510.

8. Dia. 60. « RAYNALDVS . DE . VRSINIS . ARCHIEPISCOPVS . FLOREN. » — ℞ « BENE . FACERE . ET . LETARI . — FORT . RED. »

Au droit : Buste à gauche de Rinaldo Orsini, tête nue et chauve. — Au revers : Une femme drapée, assise, tournée à gauche; elle tient de la main gauche une corne d'abondance, et de la droite un gouvernail. — *L.*, Orsini, 47. — *JF.*, xxviii.

PICO della MIRANDOLA (Giovanni), philosophe et poëte, né en 1463 + 1494.

9. Dia. 85. « IOANNES . PICVS . MIRANDVLENSIS. » — ℞ « PVLCHRITVDO . AMOR . VOLVPTAS. »

Au droit : Buste à droite de Pic de la Mirandole, tête nue, cheveux longs tombant sur ses épaules, cuirassé. — Au revers : Trois femmes nues, debout, enlacées; celle du milieu vue de dos, les deux autres vues de face. Imitation du groupe antique des trois Grâces. — *TN.*, II, xxv, 6. — *M.*, I, xxviii, 3. — *L.*, Pico, 8. — *VM.*, 1, 208.

POLIZIANO (Angelo Ambrogini, dit), né à Monte Pulciano en 1454 + 1494.

10. Dia. 55. « ANGELI . POLITIANI. » — ℞ « STVDIA. »

Au droit : Buste à gauche de Politien coiffé d'une calotte, cheveux longs. — Au revers : Une femme assise, tournée à gauche. Un ange debout devant elle lui présente un rameau de la main gauche, et lève le bras droit pour en cueillir un autre. — *TN.*, II, xxxv, 4. — *M.*, I, xxxi, 5. — *JF.*, xxix.

11. 2ᵉ ℞ « MARIA . POLITIANA. »

Buste à gauche d'une jeune femme, tête nue, cheveux en bandeau avec chignon formé d'une natte roulée. — *TN.*, II, xxxv, 3. — *M.*, xxxi, 3.

On ignore quelles relations il peut y avoir entre Politien et Maria; mais il nous paraît indubitable que leurs portraits sortent de la main d'un

même artiste. — La même femme est représentée sur les deux médailles suivantes.

12. Dia. 58. « MARIA . POLITIANA. » — 1er $R\!\!\!/$ « CONCORDIA. »

Au droit : Buste à gauche de Maria Poliziana, tête nue, les cheveux épars tombant sur ses épaules. — Au revers: Le groupe des trois Grâces; répétition réduite du revers de Pic de la Mirandole. — *TN.*, II, xxxv, 5. — *M.*, I, xxxi. 4.

13. 2e $R\!\!\!/$ « CONSTANTIA. »

La Constance sous la figure d'une femme nue, debout, le bras gauche appuyé sur une colonne. — Collection G. Dreyfus, à Paris.

Dans notre première édition, cette pièce a été attribuée à Guazzalotti, à cause du revers qui rappelle de très-près un des revers de ce maître. Il est probable que le revers de Maria Poliziana est une copie légèrement modifiée de celui de Guazzalotti.

RIARIO (Catarina SFORZA, femme de Girolamo), mariée en 1477; elle devint veuve en 1488 + 1509.

14. Dia. 73. « CATHARINA . SF . DE . RIARIO . FORLIVII . IMOLAE . Q . CO. » — $R\!\!\!/$ « VICTORIAM . FAMA . SEQVETUR. »

Au droit : Buste à gauche de Catherine Sforce, tête nue, les cheveux séparés en bandeau avec une tresse tombant sur la joue. La tête est couronnée d'une natte qui se termine par un nœud formant chignon. — Au revers : La Victoire, une palme à la main, dans un char traîné par deux chevaux ailés galopant vers la droite. Sur le char, on voit la guivre milanaise. Ce revers est analogue à celui de la médaille n° 1. — *TN.*, II, xxiii, 1.

15. Dia. 73.

Médaille semblable à la précédente, avec cette différence que Catherine a la tête couverte du voile des veuves. — *BE.*, II, 55. — *JF.*, xxix.

RIARIO (Ottaviano), fils de Girolamo Riario et de Catarina Sforza. Il devint seigneur de Forli et d'Imola en 1488 sous la tutelle de sa mère, et fut dépossédé en 1499 par César Borgia.

16. Dia. 75. « OCTAVIANVS . SF . DE RIARIO . FORLIVII . IMOLAE . Q . CO. » — $R\!\!\!/$ « OCTAVIVS . RI. »

Au droit : Buste à gauche d'Octavien encore enfant, les cheveux longs

tombant sur ses épaules, coiffé de la barrette. — Au revers : Octavien en armure, l'épée à la main, sur un cheval marchant à droite. — Collection G. Dreyfus, à Paris. — *BE.*, II, 55.

SALVIATI (Bernardo), Florentin. Il était gonfalonier de Florence en 1469.

17. Dia. 87. « BERNARDO . DI . MARCHO . DI . MESERE . FORESE . DI . GIOVANNI . SALVIATI. » — ℞ « CHARITAS . SVMMVN . BONVN. »

Au droit : Buste à droite de Bernardo Salviati âgé, tête nue. — Au revers : La Charité sous la figure d'une femme debout, drapée et nimbée. Elle tient dans la main droite une corne d'abondance, et couvre d'un pan de son vêtement un enfant nu qui semble l'implorer. — Même revers que la médaille de Niccolo Micheli. — Cabinet de Florence.

TORNABUONI (Lodovica), fille de Giovanni.

18. Dia. 80. « LODOVICA . DE . TORNABONIS . IO . F. » — ℞ Sans légende.

Au droit : Buste à gauche de Lodovica, tête nue, les cheveux descendant sur la joue et tombant par derrière sur les épaules. — Au revers : Une licorne accroupie, tournée à gauche. Devant elle, un oiseau perché sur un arbre. En haut, une banderole flottante. — Collection A. Armand.

TORNABUONI (Lorenzo), Florentin, né en 1466; décapité en 1497.

19. Dia. 77. « LAVRENTIVS . TORNABONVS . IO . FI. » — ℞ Sans légende.

Au droit : Buste à gauche de Lorenzo jeune, tête nue. — Au revers : Mercure en pied, tourné à droite. — *L.*, Torn., 1.

TORNABUONI (Giovanna ALBIZZI, femme de Lorenzo), mariée en 1486.

20. Dia. 77. « IOANNA . ALBIZA . VXOR . LAVRENTII . DE . TORNABONIS. » — 1er ℞ « CASTITAS . PVLCHRITVDO . AMOR. »

Au droit : Buste à droite de Giovanna Albizzi, tête nue, les cheveux tombant en boucles sur la joue. — Au revers : Le groupe des trois Grâces, comme sur la médaille de Pic de la Mirandole. — *T.N.*, II, XLIV, 2. — *L.*, Torn., 4. — *JF.*, XXVIII.

21. 2ᵉ $R\!\!\!/$ « VIRGINIS . OS . HABITVM . QVE . GERENS . ET . VIRGINIS . ARMA. »

Diane chasseresse, la tête ailée, vêtue d'une tunique courte, tenant un arc de la main droite et une flèche de l'autre. — *TN.*, II, xliv, 3. — *L.*, Torn., 4. — *JF.*, xxviii.

2º MÉDAILLES DE PERSONNAGES FRANÇAIS.

FRANCE (CHARLES VIII, roi de), fils de Louis XI, né en 1470; roi en 1483 + 1498.

ANNE de BRETAGNE, femme de Charles VIII, née en 1476; mariée en 1491 + 1514. (Elle épousa en secondes noces Louis XII en 1499.)

22. Dia. 95. « KAROLVS . OCTAVVS . FRANCORVM . IERVSALEN . ET . CICILIE . REX. » — $R\!\!\!/$ « VICTORIAM . PAX . SEQVETVR. »

Au droit : Buste à gauche de Charles VIII, barbe naissante, cheveux longs, coiffé de la barrette, avec le collier de Saint-Michel. — Au revers : La Victoire ailée portant une épée et une palme, debout sur un char traîné par deux chevaux au galop, précédés d'une femme (la Paix) portant un rameau d'olivier. — *TN.*, II, xix, 3.

23. Dia. 40. « CAROLVS . VIII . FRANCORVM . IERVSAL . ET . SICIL . REX. » — Sans $R\!\!\!/$.

Buste à gauche de Charles VIII, barbe naissante, cheveux longs, coiffé de la barrette, portant le collier de Saint-Michel. Ce buste est une reproduction réduite de celui de la médaille précédente. — *TN.*, II, xix, 6. — *VM.*, I, 297.
Dans la reproduction donnée par le Trésor de Numismatique, cette pièce a un revers représentant la Charité. Ce revers ne nous semble pas devoir appartenir à la médaille originale.

24. Dia. 42. « FELIX . FORTVNA . DIV . EXPLORATVM . ACTVLIT . 1493. » — $R\!\!\!/$ « R . P.. LVGDVNEN . ANNA . REGNANTE . CONFLAVIT. »

Au droit : Buste à droite de Charles VIII, sans barbe, cheveux longs, la couronne en tête; le champ est semé de fleurs de lis. — Au revers : Buste à droite d'Anne de Bretagne, la couronne en tête, les cheveux tombant sur les

épaules et réunis en queue; le champ est semé partie de fleurs de lis, partie d'hermine. — *TN.*, Méd. franç., I, III, 5. — *VM.*, I, 238.

DUMAS (Jean), seigneur de Lisle, chambellan du roi. Il était à Lyon avec Charles VIII en 1494.

25. Dia. 88. « IO . DVMAS . CHEVALIER . SR . DELISLE . ET . DE . BANNEGON . CHAMBELLAN . DV . ROY. » — ℞ « PRESIT . DECVS. »

Au droit : Buste à gauche de Jean Dumas, tête nue, cheveux longs, barbe courte. — Au revers : Dumas en armure, tenant le bâton de commandement, sur un cheval muni également d'armes défensives ornées de son écusson, marchant à gauche. — Collection P. Valton, à Paris.

MATHARON de **SALIGNAC** (Jean). Il fut ambassadeur à Rome pour Charles VIII, et y mourut en 1495.

26. Dia. 88. « IO . MATHAROM . D . DE SALIGNACO . EQVES . IVRIVT . DOCTOR . COMES . PALLATINV. » — ℞ « CANBELLANVS . REGIVS . MAGNVS . IN . PROVINCIA . PRESIDENS . CONSILLIAR. — FIDES . SERVATA . DITAT. »

Au droit : Buste à gauche de Matharon, coiffé d'un bonnet en forme de calotte, cheveux longs et épais, vêtu d'une robe par-dessus laquelle passe une chaîne. — Au revers : Matharon debout, vu de face; il est couvert d'une armure sous un long manteau; il tient de la main droite une épée et de la gauche un livre. A droite s'élève un lis dont la tige est entourée d'une banderole avec inscription; à gauche, un bouclier et un casque. — *TN.*, Méd. franç., I, LVII, 1.

STUART (Beraud), seigneur d'Aubigny, Écossais au service de Charles VIII. Il l'accompagna en Italie, fut connétable du royaume de Naples ✝ 1507. Il était à Lyon avec Charles VIII en 1494.

27. Dia. 89. « BERAVD STVAR . CELR . DE . LORDRE . DV . ROY . TRES . CRESTIEN . SEIGNEVR . DAVBIGNI. » — Sans ℞.

Buste à gauche de Beraud Stuart à l'âge d'environ cinquante ans, sans barbe, coiffé de la barrette, chevelure longue et épaisse coupée sur le front à la hauteur des sourcils et couvrant l'oreille. Il porte le collier de Saint-Michel. — Collection T. W. Greene, à Winchester.

BOURGOGNE (Antoine de), dit le « Grand Batard », né en 1421 + 1504.

28. Dia. 87. « NVLI . NE . SI . FROTA. » — R « NVLI . NE . SI . FROTA. »

Au droit : Buste à gauche d'Antoine de Bourgogne, tête nue, longue et épaisse chevelure. Il porte le collier de la Toison d'or. — Au revers : Une hotte mobile en bois et fer, servant à protéger une embrasure par laquelle on lançait sur les assaillants des matières embrasées. — Collection royale de Berlin. — *NZ.*, 1870, x.

Cette médaille, qui, dans notre première édition, avait été mise au nombre des pièces attribuées à Guazzalotti, nous semble se rapprocher davantage de la manière de Niccolò Fiorentino, et nous ne croyons pas être loin de la vérité en la rangeant à la suite des médailles exécutées par cet artiste pour les personnages de la cour de Charles VIII.

NOTES.

A. — M. G. Milanesi, qui a su découvrir le nom de famille de Niccolò et en a tracé la généalogie dans sa nouvelle édition de Vasari (t. Ier, p. 695), nous fournit l'interprétation des signatures en abrégé qu'on voit sur les médailles nos 2, 3 et 4; elles doivent se lire comme il suit :

N° 2. OPus NIcolai FOrzoris SPinelli FIlii.
N° 3. NIcolaus Forzoris FLOrentini.
N° 4. OPus NIcolai Forzoris Spinelli.

On remarquera que, contrairement aux indications de l'arbre généalogique des Spinelli, notre médailleur n'est plus le Niccolò fils de Spinelli, mais le Niccolò fils de Forzore. Cette rectification appartient à M. G. Milanesi lui-même, qui a bien voulu nous en faire part.

B. — Niccolò était déjà établi à Lyon lors du séjour que Charles VIII fit dans cette ville en 1494, avant d'entrer en Italie. M. Nattalis Rondot, à qui on doit la connaissance de tout ce qui concerne l'établissement et les travaux de « Nicolas Florentin » à Lyon, nous fait remarquer que la présence du chevalier de Lisle (Jean Dumas) et du seigneur d'Aubigny (Beraud Stuart) auprès de Charles VIII dans ces circonstances, est attestée par des documents contemporains conservés aux archives de Lyon. C'est à la même source que M. Nattalis Rondot a puisé les renseignements qui nous ont permis de joindre à l'œuvre de Niccolò la médaille ou monnaie portant les effigies de Charles VIII et d'Anne de Bretagne, avec la date de 1493.

LES MÉDAILLEURS FLORENTINS

Avec Niccolò Fiorentino, nous sommes entrés dans une école et une époque où l'art du médailleur s'est particulièrement distingué par l'abondance et la beauté de ses productions. Sur ces médailles, consacrées pour la plupart à des Florentins, il semble que l'on reconnaisse les personnages qui figurent dans les fresques exécutées à Florence à la même époque. On serait tenté de croire que les auteurs de ces belles peintures, habiles sans doute à manier tour à tour le pinceau et l'ébauchoir, à l'exemple du Pisanello, ont rivalisé avec les sculpteurs contemporains pour reproduire en médaille les portraits de l'aristocratie florentine.

Malheureusement on ne trouve, sur les médailles dont nous parlons, le nom d'aucun de ces peintres ou de ces sculpteurs, ni celui de quelqu'un de ces orfèvres dont la corporation réunissait alors tant d'artistes de talent.

Cette lacune si regrettable dans la série des médailleurs italiens, nous l'avions signalée dans notre première édition en exprimant l'espoir que les recherches des érudits ne tarderaient pas à la combler, au moins en partie. La publication récente de l'excellent ouvrage de M. J. Friedlaender, à qui d'heureuses découvertes dans cette voie n'auraient certainement pas échappé, nous prouve que notre espoir ne s'est pas encore réalisé. En effet, le nom d'aucun artiste nouveau n'est encore venu se placer à côté de ceux des représentants déjà connus de l'art du médailleur à Florence pendant le dernier quart du quinzième siècle : Guazzalotti, Niccolò Fiorentino, Pollaiuolo et Bertoldo. Aussi les médailles de cette brillante période dont M. Friedlaender a mentionné environ soixante pièces, en dehors des œuvres des quatre maîtres que nous venons de nommer, ne figurent-elles dans son livre que comme des ouvrages d'artistes anonymes.

A ce titre, les médailles citées par M. Friedlaender, dont quelques unes nous étaient inconnues, ainsi que celles que nous sommes à même d'ajouter à sa liste, ont leur place toute marquée dans notre seconde partie, consacrée aux ouvrages des médailleurs anonymes.

Nous en distrairons toutefois les pièces désignées sous les noms de médailles « à l'Espérance » et « à l'Aigle », auxquelles nous joindrons les médailles « à la Fortune ». Nous croyons qu'au lieu de les chercher dans les pages de cette seconde partie, où les exigences du classement géographique et alphabétique nous obligeraient à les disséminer, nos lecteurs préféreront voir ces médailles réunies par groupes, comme elles l'étaient précédemment. On va donc trouver dans les pages qui suivent trois groupes de médailles d'artistes inconnus désignés sous les noms de médailleurs à l'Espérance, à l'Aigle et à la Fortune. Mais nous devons avertir le lecteur qu'en employant ces désignations, nous n'entendons pas décider absolument que ces trois groupes appartiennent à trois artistes différents. Nous ne garantissons même pas, si l'on veut, que toutes les médailles d'un même groupe sont l'ouvrage d'un même artiste ; mais, ces réserves faites, nous croyons pouvoir affirmer,

aussi bien pour les médailles dont ces groupes se composent que pour l'ensemble des médailles florentines dont nous nous occupons en ce moment, qu'elles sortent toutes d'une même école, l'école à laquelle appartenait Niccolò Fiorentino, et dont il était peut-être le chef.

Le Médailleur a l'Espérance

Nous désignons ainsi l'auteur de médailles qui ont au revers la figure de l'Espérance. On trouve sur ces médailles les dates 1489 et 1492. (Voir la note A.)

BARBIGIA (Bernardo del), Florentin, né en 1453 + 1526.
STROZZI (Nonina), femme de Bernardo del Barbigia, née en 1465.

1. Dia. 86. « BERNARDVS . NICHOLAI . BARBIGE. — MCCCCLXXXVIIII. » — ℞ « ISPERO . IN . DEO. — AN . XXXVI. »

Au droit : Buste à gauche de Bernardo, tête nue, cheveux longs. — Au revers : L'Espérance sous la figure d'une femme couverte de vêtements flottants, debout, tournée à gauche, les mains jointes et la tête levée vers le soleil. — Médaille du Cabinet de Florence.

2. Dia. 90. « NONINA . STROZA . VXOR . BERNARDVS . BARBIGE. » — ℞ « ISPERO . IN . DEO. — AN . XXIIII. »

Au droit : Buste à droite de Nonina, les cheveux en bandeau, avec une petite coiffe en arrière rattachée par un cordon passant sous le menton; corsage coupé carrément; médaille suspendue au cou par un cordon. — Au revers : La figure de l'Espérance, semblable à celle de la médaille précédente. — *L.*, Strozzi, 1. — *JF.*, xxix.

BENTIVOGLIO (Barbara TORELLI, femme d'Ercole); devenue veuve, elle se remaria en 1508 à Ercole Strozzi.

3. Dia. 78. « BARBARA . TAVRELLA . BENTIVOLA. » — ℞ « SPES. »

Au droit : Buste à gauche de Barbara, les cheveux couverts en partie d'une coiffe en réseau, puis réunis en une queue entourée d'un ruban et descendant sur les épaules; corsage coupé carrément, sur lequel descend un collier. — Au revers : L'Espérance sous la figure d'une femme couverte de vêtements flottants, debout, tournée à droite, les mains jointes, la tête levée vers le soleil. — *TN.*, I, xxxii, 2. — *L.*, Bent., 10.

BONALDI (Giovanni Marco).

4. Dia. 35. « IOANNES . MARCVS . DOMINI . BENIGNVS . DE . BONALDI. » — ℞ « FIRMAVI. »

Au droit : Buste à gauche de Bonaldi, cheveux longs, coiffé d'une calotte. — Au revers : L'Espérance tournée à droite; copie réduite du revers de la médaille précédente. — Cabinet national de France.

CASTIGLIONE (Roberto di Dante), Florentin, né en 1464.

5. Dia. 69. « ROBERTVS . DANTIS . CASTELLIONENSIS . FLOREN. » — ℞ « ISPERO . IN . DEO . AN . XXVIII. »

Au droit : Buste à gauche de Roberto Castiglione, tête nue, cheveux longs. — Au revers : L'Espérance sous la figure d'une femme debout, tournée à gauche, couverte de vêtements flottants, les cheveux épars, les mains jointes, la tête levée vers le soleil. Type un peu différent de la médaille n° 1. — Collection P. Valton, à Paris.

CASTIGLIONE (Antonio di Dante), Florentin.

6. Dia. 69. « ANTONIVS . FLO . DANTIS . F . DE CASTILIONIO. » — Sans ℞.

Buste à gauche d'Antonio Castiglione jeune, cheveux longs et abondants, coiffé d'une calotte. — Collection G. Dreyfus, à Paris.

MENDOZA (Giovanni).

7. Dia. 56. « D . IOANNES . MENDOZA . PROTHO. » — ℞ « SPES . BONIS . DVX. »

Au droit : Buste à gauche de Mendoza adolescent, cheveux longs, coiffé d'une calotte. — Au revers : L'Espérance sous la figure d'une femme aux vêtements flottants, debout, vue de face, les mains écartées, la tête tournée vers le soleil. — Collection Taverna, à Milan.

PAGAGNOTI (Alessandro di Pietro), Florentin, né en 1422.

8. Dia. 80. « ALESANDER . DE . PAGAGNOTIS. » — ℞ « SPES. »

Au droit : Buste à gauche d'Alessandro âgé, tête nue, front dégarni, cheveux courts. — Au revers : L'Espérance tournée à droite comme sur la médaille n° 3. — Cabinet national de France.

des quinzième et seizième siècles.

PARTICINI (Giuliano di Particino), Florentin, né en 1470.

9. Dia. 65. « GIVLIANO . PARTICINI . MCCCCLXXXXII. » ℞ « ISPERO . IN . DEO . AN . XXII. »

Au droit : Buste à gauche de Giuliano jeune, tête nue, cheveux longs et abondants. — Au revers : L'Espérance tournée à gauche, comme sur la médaille n° 5. — Collection A. Armand.

SALVIATI (Camilla BUONDELMONTI, femme de Gianozzo), née en 1473; mariée en 1490.

10. Dia. 90. « CHAMILLA . BVONDELMOTI . DONA . DI . GIANOZO . SALVIATI. » — ℞ « ISPERO . IN . DEO. »

Au droit : Buste à gauche de Camilla, les cheveux en bandeau se relevant sous une coiffe; corsage coupé carrément; une chaîne tombant sur la poitrine avec un médaillon. — Au revers : L'Espérance à gauche, comme sur la médaille n° 1. — *TN.*, II, viii, 3.

STIA (Giovanni da).

11. Dia. 78. « GIOVANNI . DANDREA . DASTIA. » — ℞ « SPES. »

Au droit : Buste à gauche de Giovanni, cheveux longs et abondants, coiffé de la barrette. — Au revers : L'Espérance à droite, comme sur la médaille n° 3. — Collection P. Valton, à Paris.

TORNABUONI (Giovanni), Florentin. Il fut l'un des ambassadeurs de la république florentine à Rome en 1480.

12. Dia. 94. « IOANNES . TORNABONVS . FR . FI. » — ℞ « FIRMAVI. »

Au droit : Buste à droite de Giovanni Tornabuoni âgé, tête nue, cheveux courts. — Au revers : L'Espérance à droite, comme sur la médaille n° 3. — *TN.*, II, ix, 2. — *L.*, Torn., 2. — *JF.*, xxvi.

13. Dia. 35. « IOANNES . TORNABONVS . FR . FI. » — ℞ « FIRMAVI. — MCCCCLXXXXII. »

Au droit : Buste à droite de Giovanni Tornaboni âgé, tête nue, cheveux courts. — Au revers : L'Espérance à droite. Cette médaille est une copie réduite de la précédente. — *TN.*, II, ix, 3.

INCONNU.

14. Dia. 95. Légende indistincte. — ℞ « AV . BE-SOING . SPERAVI . E . FAVLT. »

Au droit : Buste à gauche d'un jeune homme à cheveux longs, coiffé d'une barrette dont le bord postérieur est rabattu. Il reste quelques traces indistinctes de lettres qui appartiennent à la légende. — Au revers : L'Espérance à droite, comme sur la médaille n° 3. — Collection royale de Berlin. — *JF.*, xxx.

NOTE.

A. — A voir sur ces médailles l'Espérance sous la figure d'une femme dans une attitude pleine de ferveur, les mains jointes, les yeux levés au ciel, accompagnée de la légende ISPERO IN DEO, on ne peut s'empêcher de penser que cet emblème est la signature d'un médailleur du nom de Sperandio. Sans parler du fécond médailleur mantouan, dont la manière est différente, et qui d'ailleurs a signé constamment ses pièces de son nom écrit en toutes lettres, plusieurs autres artistes de la même époque ont porté le nom de Sperandio ou Sperindeo. M. G. Milanesi nous en signale un qui mérite notre attention, comme étant Florentin. C'est un Sperandio di Giovanni, peintre, mentionné en 1472, et qui vécut jusqu'en 1522. Sans en tirer une conclusion précise relativement à l'auteur des médailles à l'Espérance, nous n'avons pas voulu omettre l'obligeante communication de M. Milanesi, à qui nous devons tant de précieux renseignements.

Le Médailleur a l'Aigle

Nous désignons ainsi l'auteur des médailles décrites ci après, lesquelles ont un aigle au revers. Il devait travailler à la fin du quinzième siècle.

GADDI (Giovanni). Il fut l'un des prieurs de Florence en 1477.

1. Dia. 90. « IOANNES . DE . GHADDIS. » — ℞ « TANT . QVE . IE . VIVRAI. »

Au droit : Buste à gauche de Giovanni Gaddi à l'âge d'environ cinquante ans, tête nue, chevelure abondante et bouclée, cuirassé. — Au revers : Un aigle ou un faucon, les ailes déployées, les pattes attachées aux branches d'un laurier; au-dessus, une banderole flottante paraissant sortir de son bec et portant l'inscription. Les inscriptions du droit et du revers sont gravées en creux. — *L.*, Gaddi. — *JF.*, xxvii.

GOZZADINI (Giovanni), Bolonais, né en 1477 + 1517. Il fut ambassadeur du Pape à Florence en 1512.

2. Dia. 75. « IO . GOZADINVS . ARCHIDIACONS . BONONIEN . S . D . N . ORATOR . FLOREN. » — R^{\prime} « REQVIES . MEA. »

Au droit : Buste à gauche de Giovanni Gozzadini jeune, coiffé de la barrette, vêtu d'une robe. — Au revers : Un aigle, les ailes déployées, tourné à gauche, les pattes posées sur les branches d'un laurier (?). — L., Gozzad., n° 10.

GUIDI (Giannantonio), comte d'Urbecche, né vers 1459 + 1501.

3. Dia. 90. « IOHANNES . ANTONIVS . DE . CONTIGVIDIS . DE . MVTILIANA . VRBEC . COMES. » — R^{\prime} « PROT . M. »

Au droit : Buste à gauche de Giannantonio Guidi, coiffé de la barrette, cheveux longs, couvert d'une armure. — Au revers : Un aigle aux ailes déployées, tourné à gauche, les pattes posées sur les branches d'un laurier, auquel est suspendu un écusson aux armes des Guidi, accompagné de deux rubans flottants. Composition analogue au revers de Filippo Strozzi. — L., Guidi di Romagna. — JF., xxix.

MACCHIAVELLI (Pietro), Florentin.

4. Dia. 73. « PETRVS . DE . MACHIAVELIIS . ZA . FI. » — R^{\prime} Sans légende.

Au droit : Buste à gauche de Pietro Macchiavelli, adolescent, tête nue, cheveux tombant sur ses épaules. — Au revers : Un aigle, les ailes déployées, perché sur un arbre, contre lequel est posé un écu aux armes des Macchiavelli, accompagné de deux rubans flottants. — Collection G. Dreyfus, à Paris.

MUCINI (Maria).

5. Dia. 90. « MARIA . DE . MVCINY. » — R^{\prime} « EXPECTO. — ASSIDVVS. — MITIS . ESTO. »

Au droit : Buste à gauche de Maria Mucini, la tête nue. — Au revers : Un aigle monté sur une sphère armillaire portant sur une sorte de barrière qui entoure un foyer d'où s'échappent des flammes; au-dessous, sur le sol, un chien et un mouton accroupis. Le champ est semé de fragments de plumes. Cette médaille doit être de la même main que la suivante. — Collection G. Dreyfus, à Paris.

STROZZI (Filippo), Florentin, né en 1426 + 1491.

6. Dia. 90. « PHILIPPVS . STROZA. » — R⁄ Sans légende.

Au droit : Buste à gauche de Filippo Strozzi, âgé, tête nue, cheveux courts et rares. — Au revers : Un aigle aux ailes déployées, tourné à gauche, perché sur un rameau; au-dessous est un écusson aux armes des Strozzi, accompagné de rubans flottants; à droite et à gauche s'élèvent des arbres. Cette composition a beaucoup d'analogie avec celle du revers de la médaille de Giannantonio Guidi. — *TN.*, I, xxxviii, 2. — *M.*, l, lxxxiv, 7. — *L.*, Str., iii, 8. — *JF.*, xxvi.

C'est à tort qu'au Trésor de Numismatique, dans le Musée Mazzuchelli et dans l'ouvrage de Litta, cette médaille a été donnée comme représentant Philippe Strozzi le jeune, qui se tua ou fut tué en 1538. Le Strozzi de la médaille est Philippe l'ancien (+ 1491), père de Philippe le jeune. Il existe, en effet, une ressemblance complète entre le personnage représenté sur la médaille et le buste authentique de Philippe l'ancien, qui était conservé au palais Strozzi de Florence, et qui se trouve actuellement au Musée du Louvre. — Benedetto de Majano, qui a signé ce buste, ne serait-il pas aussi l'auteur de la médaille?

Le Médailleur a la FORTUNE

Nous désignons sous ce nom l'auteur des médailles décrites ci-après, lesquelles portent au revers la figure de la Fortune. L'une de ces médailles a la date de 1495.

CIGLAMOCHI (Lorenzo).

1. Dia. 84. « LORENZO . DI . FRANCESCHO . CIGLAMOCIII. » — R⁄ « L . C . M. — ARIDEAT . VSQVE. — 1495. »

Au droit : Buste à gauche de Lorenzo à l'âge d'environ trente ans, coiffé d'une petite calotte, avec une longue chevelure lisse tombant sur les épaules. — Au revers : La Fortune sous la figure d'une femme nue, debout, les cheveux hérissés, tournée à gauche. Elle tient de la main droite une vergue à laquelle est attachée une voile gonflée par le vent, dont elle tient l'extrémité dans la main gauche. Elle a les pieds posés sur un dauphin nageant dans la mer. Devant elle, le soleil rayonnant sortant de la mer. — Collection Gavet, à Paris.

LUCIO (Lodovico), de Sienne.

2. Dia. 74. « LVDOVICVS . LVTIVS . DE SENIS. » — R⁄ « PRIVS . MORI . QVA . TVRPARI. »

Au droit : Buste à gauche de Lodovico Lucio âgé, coiffé d'une barrette,

des quinzième et seizième siècles.

avec des cheveux longs couvrant le cou. — Au revers : La Fortune, semblable à la figure du revers de la médaille précédente, mais de plus petites proportions. A droite s'avance une hermine surmontée d'une banderole qui semble sortir de sa bouche, et porte l'inscription. — Collection Gavet, à Paris.

SALVIATI (Gianozzo), Florentin.

3. Dia. 89. « GANOZO . DI . BERNARDO . DI . MARCHO . DI . MESERE . FORESE . SALVIATI. » — $R\!\!\!/$ « ARIDEAT . VSQVE. »

Au droit : Buste à droite de Gianozzo Salviati, coiffé d'un petit bonnet en forme de calotte, les cheveux longs couvrant le cou. — Au revers : La Fortune, revers semblable à celui de la médaille n° 1. — Collection G. Dreyfus, à Paris.

VECCHIETTI (Alessandro).

4. Dia. 80. « ALESSANDRO . DI . GINO . VECHIETTI. — ANNI . 26. » — $R\!\!\!/$ « PRIVS . MORI . QVA . TVRPARI. »

Au droit : Buste à droite d'Alessandro Vecchietti, coiffé de la barrette, les cheveux longs et frisés. — Au revers : La Fortune. Ce revers est semblable à celui de la médaille n° 2. — Collection G. Dreyfus, à Paris.

INCONNU.

5. Dia. 72. « VOLGI . GLI OCHI . PIATOSI . AI . MIE . LAMENTI. » — $R\!\!\!/$ « POCHE . FORTVNA . VOLE . CHE . COSI ISTENTI. »

Au droit : Buste à gauche d'un homme encore jeune, barbu, cheveux longs, coiffé de la barrette, une chaîne autour du cou. — Au revers : La Fortune, comme sur la médaille n° 2, mais de moindres proportions. — Collection Spitzer, à Paris.

Le Médailleur aux EMPEREURS ROMAINS

Nous désignons sous ce nom l'auteur de grands médaillons d'empereurs romains, lequel travaillait vers la fin du quinzième siècle. Ces médaillons formaient probablement une suite. Nous ne connaissons que les trois, que nous allons décrire.

NÉRON, né en 37, devint empereur en 54, tué en 68.

1. Dia. 114. « NERO . CLAVD . IMP . CAES . AVG . COS . VII PP. » — ℞ « S . C. »

Au droit : Buste à droite de Néron, tête nue, couronné de laurier, vêtu du « paludamentum » par-dessus une cuirasse en écailles. — Au revers : Néron vêtu à l'antique, tourné à droite, assis sur un siége en X auprès d'un palmier. Debout, devant lui, est un homme nu dont la moitié inférieure est cachée par un grand vase à deux anses ; sa main droite est posée sur l'une des anses, la gauche est tendue du côté de l'empereur. — Collection G. Dreyfus, à Paris.

TRAJAN, né en 52 ; empereur en 98 + 117.

2. Dia. 111. « IMP . CAES . TRAINO . PRI . AVG . GERM . DACICO . COS . VI PP. » — ℞ « OPTIMO . PRINCIPI . AVG. — S . C. »

Au droit : Buste à droite de Trajan, tête nue, couronné de laurier, vêtu du « paludamentum » par-dessus une cuirasse en écailles. — Au revers : Trajan en costume antique, assis sur un char traîné par quatre éléphants marchant à droite ; il est précédé de quatre soldats, dont deux portent des enseignes. — Collection A. Armand.

ANTONIN le PIEUX, né en 86 ; empereur en 138 + 161.

FAUSTINE, femme d'Antonin le Pieux, née en 105 ; mariée en 138 + 141.

3. Dia. 109. « DIVA . AVGVSTA . DIVAE . FAVSTINA. » — ℞ « DIVA . FAVSTINA . DIVS . ANTONINVS. »

Au droit : Buste à droite de Faustine, tête nue, les cheveux roulés en tresse sur le haut de la tête. — Au revers : Antonin et Faustine assis en face l'un de l'autre, se donnant les mains ; leurs siéges sont en X. — Ancienne collection His de La Salle.

Le Médailleur a la marque W

Il travaillait vers 1490.

NAPLES (FERNANDO II d'Aragona, roi de), fils d'Alphonse II, né vers 1465; roi en 1495 + 1496.

1. Dia. 75. « FERDINANDVS . ALFONSI . DVC . CALAB . F . FERD . REG . N . DIVI . ALFON . PRON . ARAGONEVS. — CAPVE . PRINCEPS. » — $R\!\!\!/$ « PVBLICAE . FELICITATIS . SPES. — W. »

Au droit : Buste à droite de Ferdinand II, alors prince de Capoue, coiffé d'un bonnet en forme de calotte, avec de longs cheveux tombant sur les épaules. — Au revers : Une femme à demi nue, assise, tournée à gauche; elle tient de la main gauche une corne d'abondance, et de la droite une poignée d'épis; dans le champ, à gauche, un aigle. — *TN.*, I, xxvii, 1. — *H.*, xxxii, 3.

2. Dia. 52. « FERDINANDVS . II . DE . ARAGONIA . REX . SICILIAE . VNGARIAE . HIERVSALEM. » — $R\!\!\!/$ « LIBERATORI . VRBIVM. »

Au droit : Même buste que sur la médaille précédente, mais avec un champ plus petit. — Au revers : Buste à deux visages, savoir : à gauche de vieillard, et à droite de femme. Devant celui-ci une épée, la pointe en l'air. — *H.*, xxx, 8.

D P I

Signature d'un médailleur qui travaillait vers 1490.

CASOLI (Filippo), docteur et professeur.

Dia. 67. « DOCTORI . DOCTOR . NOB . PHILIPPO . DE . CASOLIS. » — $R\!\!\!/$ « OMN . ITALIAE . GYMNAS . LECTORI. — DPI. »

Au droit : Buste à gauche de Filippo Casoli, la tête couverte d'un bonnet, avec draperie retombant par derrière; large collet en fourrure. — Au revers : Un jeune homme (Apollon?) avec cuirasse et cotte à la romaine, tenant un violon et un archet, et marchant au-dessus d'une ville entourée de fortifications. — Collection G. Dreyfus, à Paris.

FRA . AN(TONIO?) da Brescia

MÉDAILLEUR

Une des médailles de cet artiste (le n° 5) a été faite au plus tard en 1487; une autre (le n° 2), au plus tôt en 1500.

MAUROCORDATO (Roberto).

1. Dia. 40. « ROBERTVS . MAVROC. » — ℞ « MANVS . PARCO . PIAS . SCELERARE. — F . A . B. »

Au droit : Buste à gauche de Roberto, jeune, tête nue, avec une longue et épaisse chevelure. — Au revers : Un jeune homme nu, tourné à gauche, assis sur un piédestal. Il tient dans la main droite une statuette de l'Amour ; la main gauche s'appuie sur une haste dont la partie inférieure est saisie par un enfant nu, agenouillé. — Collection A. Hess, à Francfort s. M.

MICHIELI (Niccolo), Vénitien. Il fut fait procurateur de Saint-Marc en 1500.

CONTARINI (Dea), femme de Niccolo Michieli.

2. Dia. 73. « NICOL . MICHAEL . DOC . ET . EQS . AC . S . MARCI . PROCV. — OP . F . A . B. » — ℞ « DEA . CONTARENA . VXOR . EIVS. »

Au droit : Buste à gauche de Niccolò Michieli, âgé, coiffé d'une calotte. — Au revers : Buste à gauche de Dea Contarini âgée, la tête couverte d'une coiffe tombant en arrière. — *M.*, I, xxvi, 3. — *JF.*, xvi.

MICHIELI (Simone), Vénitien, chanoine de Vérone.

3. Dia. 65. « SIMON . MICHAEL . VENETVS . CANONICVS . VERONENSIS. » — ℞ « VERITATIS . ALVMNVS. — A. »

Au droit : Buste à droite de Simone Michieli, âgé, coiffé d'une calotte. — Au revers : Inscription au milieu d'une couronne formée de deux branches d'olivier. — Collection A. Armand.

4. Dia. 65. Même légende que la médaille précédente. — ℞ Même revers que la médaille précédente.

Au droit : Buste à gauche de Simone Michieli, tête nue. — *JF.*, xvi.

Nous suivons l'exemple de M. Friedlaender en introduisant ici ces deux médailles, quoiqu'elles n'aient pas de signature. La première porte, en effet, à un degré remarquable le caractère des œuvres du maître. On doit en dire autant de la seconde, si l'on en juge par la reproduction qu'en donne M. Friedlaender. — *JF.*, xvi.

PAPAFAVA (Albertino), fils d'Albertino Carrarese Papafava, de Padoue + 1487.

5. Dia. 46. « ALBERTINVS . PAPAF. » — ℞ « F . A . B . »

Au droit : Buste à gauche d'Albertino, tête nue, barbe courte, chevelure longue et épaisse. — Au revers : Une femme drapée, tête nue, les cheveux au vent, assise sur un char à deux roues traîné par deux licornes marchant à droite. — *L.*, Carrar., 14.

VONICA (Niccolo), de Trévise.

6. Dia. 54. « V . A . NICOL . VONICA . CIVIS . TARVISINVS. » — ℞ « FRA . AN . BRIX . ME . FECIT. »

Au droit : Buste à droite de Vonica, coiffé d'une calotte. — Au revers : Femme nue, debout, appuyée contre un arbre auquel est suspendu un carquois. Elle tient un arc de la main droite. — *TN.*, I, xv, 3. — *JF.*, xvi.

MÉDAILLE ATTRIBUÉE A FRA AN(TONIO?) da BRESCIA.

SAORNIANO (Girolamo), né à Udine en 1466 + 1529. Il défendit Osopo pour les Vénitiens contre l'Empereur en 1513.

7. Dia. 48. « HIERONYMVS . SAORNIANVS . OSOPI . D. » — ℞ « OSOPVM . IN . IESV . DEFENSVM. »

Au droit : Buste à gauche de Saorniano, tête nue, cheveux longs. — Au revers : Un jeune homme nu, assis, tourné à gauche, tenant dans la main droite le modèle d'une ville; derrière lui, une Victoire le couronne; à ses pieds, des armes. — *TN.*, I, xx, 3. — *VM.*, II, 17.

Cette médaille porte le caractère des ouvrages de Fra Antonio d'une manière assez marquée pour justifier son attribution à ce maître. Sa date, qui doit être 1513 ou peu après, ne s'éloigne pas sensiblement de l'époque à laquelle appartiennent les médailles qui portent sa signature.

FRANCIA (Francesco Raibolini, dit Il)

PEINTRE, GRAVEUR EN MONNAIES ET MÉDAILLEUR

Né à Bologne en 1450 + 1518.

Vasari célèbre le talent que le Francia déploya dans l'art de graver les coins des monnaies et des médailles, dont il fit un grand nombre. Il dirigea pendant longtemps la « Zecca » de Bologne sous les Bentivoglio, et travailla aussi pour les papes Jules II et Léon X. — Nous ne connaissons de cet artiste que les monnaies des Bentivoglio, dont

Litta a reproduit dix-huit pièces. Elles procèdent toutes des deux types décrits ci-après, lesquels portent la date de 1494.

BENTIVOGLIO (Giovanni II), fils d'Annibal, né en 1443; il gouverna Bologne de 1462 à 1506 + 1509.

1. Dia. 28. « IOANNES . BENTIVOLVS . II . BONONIENSIS. » — 1ᵉʳ $R\!\!/$ « MAXIMILIANI . IMPERATORIS . MVNVS . MCCCCLXXXXIIII. »

Au droit : Buste à droite de Giovanni II, coiffé d'un bonnet en forme de calotte, cheveux longs, cuirassé. — Au revers : Inscription sur le champ. — *M.*, I, xxxi, 2. — *L.*, Bent., 16.

2. 2ᵉ $R\!\!/$ « MAXIMILIANI . IMPERA . MVNVS. »
L'écusson des Bentivoglio. — *L.*, Bent., 14. — *VM.*, I, 277.

PIÈCES ATTRIBUÉES AU FRANCIA.

Le pape JULES II (Giuliano della ROVERE), né en 1441; élu pape en 1503 + 1513.

3. Dia. 40. « IVLIVS . SECVNDVS . LIGVR . P . M. » — $R\!\!/$ « CONTRA . STIMVLVM . NE . CALCITRES. »

Au droit : Buste à droite de Jules II, barbu, tête nue, vêtu de la chape. — Au revers : Saint Paul renversé de cheval sur le chemin de Damas. — *TN.*, Méd. pap., iv, 5. — *L.*, Rov., 8. — *VM.*, I, 442. — *BO.*, I, 139, 7. — *C.*, II, lxxxv, 9. — *LU.*, 21.

4. Dia. 40. « IVLIVS . II . LIGVR . P . M. » — $R\!\!/$ « CONTRA . STIMVLVM . NE . CALCITRES. »

Au droit : Buste à droite de Jules II, sans barbe, tête nue, vêtu de la chape. — Au revers : Même revers que la médaille précédente. — *TN.*, Méd. pap., iv, 5 et 6. — *VM.*, I, 442.

Le même droit se trouve ayant pour le revers la façade de Saint-Pierre, avec vaticanvs . m à l'exergue. Ce revers est une réduction de celui de la médaille de Jules II, ouvrage de Caradosso (56 millimètres de diamètre), ce qui donne lieu de penser que le droit de la médaille n° 4 pourrait aussi appartenir à cet artiste. — *TN.*, Méd. pap., iv, 6.

5. Dia. 24. « IVLIVS . II . PONT . MAX. » — $R\!\!/$ « BON . P . IVL . A . TIRANO . LIBERAT. »

Au droit : Les armes des della Rovere. — Au revers : La figure de saint Pierre. — *L.*, Bent., 25. — *TN.*, Monnaies, xxv, 15.

SI.F.P

Signature d'un médailleur italien qui travaillait vers 1495.

FRANCE (CHARLES VIII, roi de), fils de Louis XI, né en 1470, roi en 1483 + 1498.

Dia. 57. « CAROLVS . REX . FRANCORVM . CRISTIANISSIMVS VIII. » — ℞ « ANTONIVS . PIVS . MA. — SI . F . P. »

Au droit : Buste à gauche de Charles VIII, barbu, cheveux longs, coiffé d'une barrette descendant jusque sur ses yeux; vêtements à collet de fourrure. — Au revers : Un homme barbu, vêtu à l'antique, tenant une épée (?), sur un cheval marchant vers la gauche (peut-être une imitation de la statue équestre de Marc-Aurèle). — *TN.*, II, XIX, 4.

ROBBIA (L'UN DES DELLA)

SCULPTEURS FLORENTINS

Au dire de Vasari, l'un des Della Robbia fit la médaille de Savonarole. Peut-être faut-il l'attribuer à Ambrogio della Robbia, qui se fit dominicain et reçut l'habit des mains de Savonarole.

SAVONAROLA (Girolamo), religieux dominicain, né à Ferrare en 1452. Il fut brûlé vif à Florence en 1498.

Dia. 62. « HIERONYMVS . SAVO . FER . VIR . DOCTISSS . ORDINIS . PREDICHARVM. » — ℞ « GLADIVS . DOMINI. — SVP . TERAM . CITO . ET . VELOCITER. »

Au droit : Buste à gauche de Savonarole en habit religieux, la tête couverte du capuchon. — Au revers : Une main armée d'un poignard sortant d'un nuage menace la ville de Florence. — *TN.*, I, XV, 1, et II, XXXI, 3. — *M.*, I, XXXIII, 3. — *JF.*, XXX.

GIOVANNI delle Corniole
(GIOVANNI DI LORENZO DI PIETRO DELLE OPERE, dit)

GRAVEUR EN PIERRES FINES FLORENTIN

Né peu après 1470, il fit son testament en janvier 1516.

SAVONAROLA (Girolamo), religieux dominicain, né à Ferrare en 1452. Il fut brûlé vif à Florence en 1498.

Dia. 90. « F . HIERONYMVS . SAVONAROLA . ORDINIS . PRAE-DICAT. » — ℞ Sans légende.

Au droit : Buste à droite de Savonarole en habit religieux, la tête couverte du capuchon. — Au revers : A droite, une main tenant un poignard; à gauche, le Phénix (?); au-dessus, des flammes; au bas, la terre. — Cabinet de Florence.

Cette médaille, de fort relief, a été attribuée à Giovanni delle Corniole à cause de la ressemblance qui existe entre le portrait de Savonarole qu'elle représente et celui gravé sur cornaline, ouvrage du même artiste, que l'on admire au cabinet de Florence. La médaille pourrait être le modèle en grand qui a servi à l'exécution de cette célèbre intaille.

Nota. — On a attribué à Giovanni delle Corniole des plaquettes en bronze portant la signature « IO . F . F . » Ces plaquettes, qui représentent des scènes de la mythologie ou de l'histoire ancienne, ne rentrent pas dans notre cadre. Nous les mentionnons seulement pour attirer l'attention sur leur signature, que l'on rencontrera peut-être aussi sur des médailles.

CANDID.

Signature d'un médailleur qui devait travailler vers la fin du quinzième siècle.

GRATIA DEI (Antonio).

1. Dia. 40. « MAGTR . ANTHONIVS . GRATIA . DEI . — CANDID. » — ℞ Sans légende.

Au droit : Buste à droite d'Antonio, coiffé d'un bonnet en forme de calotte, les cheveux courts, vêtu d'un camail. La signature est écrite en relief sur la tranche de l'épaule. — Au revers : Dans une couronne, écusson sur lequel, au milieu d'un croissant, on voit un cœur surmonté de trois étoiles. — Cabinet national de France.

2. Dia. 61. « ANTONIVS . GRATIA . DEI . CESAREVS . ORATOR . MORTALIVM . CVRA. » — ℞ « VOLENTEM . DV-CVNT — NOLENTEM . TRAHVNT. »

Au droit : Buste à droite d'Antonio, coiffé d'un bonnet en forme de calotte, les cheveux frisés, vêtu d'une robe. — Au revers : Un grand char de triomphe couvert d'une foule de personnages debout, traîné par un lion dont un Amour semble vouloir arrêter la marche. Au milieu de la foule, on distingue

un homme nu, monté sur un socle, sonnant d'une trompe et portant un trophée. — Collection G. Dreyfus, à Paris. — Cette médaille, quoique différant de la première par le style du revers, appartient peut-être au même artiste.

L C

Signature d'un médailleur qui devait travailler à la fin du quinzième siècle.

CONESTABILE (Pompeo), jurisconsulte.

Dia. 55. « POMPEIVS . CONSTABILIS . IVRC IVSCO. » — $R\!\!\!/$ « MAGVIDFME ACINTF OIN LEGNE PR OPSTV. — OP . LC. »

Au droit : Buste à gauche de Pompeo Conestabile, à l'âge d'environ quarante ans, sans barbe. — Au revers : Pompeo nu, assis sur un rocher, tenant un livre ouvert qu'il présente à un élève à genoux devant lui. La légende du revers est gravée en creux ; mais la signature à l'exergue est en saillie. — Cabinet de France.

CARADOSSO (Ambrogio Foppa, dit Il)

ORFÉVRE, GRAVEUR EN MONNAIES ET MÉDAILLEUR

Né à Mondonico, province de Côme, — il signait « Caradosso del Mundo » — Caradosso florissait à Milan sous Ludovic le More. Il travailla ensuite à Rome sous Jules II et Léon X, fit son testament en 1526, et mourut probablement peu après. L'époque moyenne de ses travaux peut être placée vers 1500.

BRAMANTE da Urbino (Donato di Angelo, dit Il), architecte, né à Monte Asdrualdo en 1444 † à Rome en 1514.

- 1. Dia. 44. « BRAMANTES . ASDRVVALDINVS. » — $R\!\!\!/$ « FIDELITAS . LABOR. »

Au droit : Buste à droite de Bramante, la tête et la poitrine nues, les cheveux bouclés. — Au revers : L'Architecture sous la figure d'une femme assise et drapée. Elle tient de la main gauche un compas, et de l'autre une règle. Derrière elle, à droite, on voit le modèle de la façade de Saint-Pierre de Rome telle que Bramante l'avait projetée. — *T.N.*, I, xix, 2. — *M.*, I, xxii, 2. — *C.*, II, xv.

Le pape JULES II (Giuliano della ROVERE), né près de Savone en 1441; fait cardinal en 1471, élu pape en 1503 + 1513.

2. Dia. 57. « IVLIVS . LIGVR . PAPA . SECVNDVS . MCCCCCVI. » — 1er ℞ « TEMPLI . PETRI . INSTAVRACIO . — VATICANVS . M. »

Au droit : Buste à droite de Jules II, tête nue, rasée, avec une couronne de cheveux; sans barbe; vêtu de la chape, avec un large bouton. — Au revers : La façade de l'église de Saint-Pierre de Rome avec un dôme et deux campaniles, suivant le projet de Bramante. — *TN.*, I, xxvi, 4. — *BO.*, I, 139, 8. — *L.*, Rov., 5.

3. 2e ℞ « PEDO . SERVATAS . OVES . AD . REQVIEM . AGO . »

Un berger à demi nu, assis sous un arbre, tourné à droite et tenant sa houlette, indique à son troupeau l'endroit où il doit se reposer. — *TN.*, I, xxvi, 6. — *BO.*, I, 139, 13.

4. Dia. 57. « IVLIVS . LIGVR . PAPA . SECVNDVS . MCCCCCVI. » — ℞ « TEMPLI . PETRI . INSTAVRACIO . — VATICANVS . M. »

Au droit : Buste à droite de Jules II, sans barbe, la tête couverte d'une grande calotte, vêtu du camail. — Au revers : La façade de Saint-Pierre, comme sur la médaille n° 2. — Collection A. Armand.

SFORZA (Francesco), quatrième duc de Milan, né en 1401; devint duc de Milan en 1450 + 1466.

5. Dia. 40. « FRANCISCVS . SFORTIA . VICECOMES . DVX . MLI . QVARTVS. » — ℞ « CLEMENTIA . ET . ARMIS . PARTA. »

Au droit : Buste à gauche de François Sforce, tête nue, cuirassé. On remarque sur la cuirasse un lévrier attaché à un arbre, emblème qui fait le sujet du revers d'une autre médaille du même prince. — Au revers : François Sforce à cheval sous un dais, faisant son entrée à Milan, est accueilli par une foule d'habitants qui s'empressent autour de lui. — *TN.*, II, xli, 4. — *L.*, Sfor., ii, 2.

Cette médaille a dû être exécutée sous Ludovic le More, à la même époque que la médaille n° 8 ci-après.

SFORZA (Galeazzo Maria), cinquième duc de Milan, fils de Francesco, né en 1444; duc de Milan en 1466 + 1476.

6. Un passage du livre de Lomazzo (*Trattato dell' arte della pittura, etc.*)

donnerait lieu de croire que le Caradosso a fait une médaille de Galéas-Marie. Nous doutons de l'exactitude de cette information, à moins qu'il ne s'agisse d'une médaille de restitution comme celle de François Sforce qui vient d'être décrite. Le Caradosso étant mort en 1526, sa naissance doit, selon toute probabilité, se placer entre 1450 et 1460. Il n'est guère vraisemblable qu'il ait pu être employé par la cour de Milan avant 1476, époque de la mort de Galéas-Marie.

SFORZA (Giangaleazzo Maria), sixième duc de Milan, fils de Galéas-Marie, né en 1468; devint duc de Milan en 1476 + 1494.

7. C'est encore Lomazzo qui nous apprend que le Caradosso avait fait un « portrait en médaille » de Jean-Galéas. Aux détails qu'il donne, on juge qu'il a vu cette médaille et que le jeune duc était déjà sorti de l'enfance. Nous ne la connaissons pas autrement; peut-être faut-il chercher cette pièce parmi les monnaies dont nous parlons plus loin.

SFORZA (Lodovico Maria), surnommé « Il Moro », septième duc de Milan, fils de Francesco Sforza, né en 1451; duc de Milan en 1494; dépossédé en 1500 + 1508.

8. Dia. 40. « LVDOVICVS . MA . SF . VICO . DVX . BARI . DVC . GVBER. » — $R\!\!\!/$ « OPTIMO . CONSCILIO . SINE . ARMIS . RESTITVTA. — P . DECRETO. »

Au droit : Buste à droite de Ludovic Sforce, tête nue, avec une longue et épaisse chevelure; cuirassé. — Au revers : Une troupe de cavaliers sortant d'une ville défile devant un chef (Ludovic?) assis sur un trône. — *TN.*, I, xxxi, 1. — *L.*, Sfor., iii, 1. — *H.*, lvi, 12.

Cette médaille a été faite avant 1494.

9. Dia. 40. « LVDOVICVS . M . SF . DVX . MEDIOLANI . 7 . C. » — 1er $R\!\!\!/$ « FRANC . S . VICE . C . DVX . MEDIOLANI . 7 . C. »

Au droit : Buste à droite de Ludovic, tête nue, longue et épaisse chevelure, cuirassé; sur le champ, à droite et à gauche, la guivre de Milan. — Au revers : Buste à droite, de petite proportion, de François Sforce, tête nue, cuirassé.— Cabinet national de France.

10. 2e $R\!\!\!/$ « LVDOVICVS . D . G . REX . FRANCOR. »

Buste à droite de Louis XII, cheveux longs, coiffé d'une barrette entourée d'une couronne; sur le champ, une fleur de lis de chaque côté de la tête. — *D. P.*, Monn. et Méd. ital.

TRIVULZIO (Giangiacomo), Milanais, né en 1448; devint maréchal de France en 1499 + 1518.

11. Médaille carrée. 47 × 47. « IO . IACOBVS . TRIVVLS . MAR . VIG . FRA . MARESCALVS. » — 1er \mathbb{R} « 1499 . EXPVGNATA . ALEXANDRIA . DELETO . EXERCITV . LVDOVICVM . SF . MLI . DVC . EXPELLIT . REVERSVM . APVD . NOVARIAM . STERNIT . CAPIT. »

Au droit : Buste à gauche de Trivulce, tête nue, cheveux longs, couronné de laurier, cuirassé. Quatre écussons aux angles. — Au revers : Inscription couvrant tout le champ. — *TN.*, I, xl, 2. — *M.*, I, xxxiii, 4. — *L.*, Triv., 1. — *VM.*, 1, 328. — *KO.*, ii, 49.

12. 2e \mathbb{R}. « DEO . FAVENTE. — 1499 . DICTVS . IO . IAS . EXPVLIT . LVDOVICV . SF . DVC . MLI . NOIE . REGIS . FRANCOR . EODEM . ANN . REDT . LVS . SVPERATVS . ET . CAPTVS . EST . AB . EO. »

Inscription couvrant le champ. — *M.*, I, xxxiii, 6.

MONNAIES DE CARADOSSO.

Placé au premier rang des orfèvres de son temps, le Caradosso, au dire de Vasari et de Cellini, se distingua particulièrement dans l'art de graver les coins des monnaies. On sait qu'il a travaillé dans ce genre d'abord pour les Sforce, ensuite pour les papes Jules II et Léon X; mais on ne sait pas exactement quelles sont les pièces sorties de sa main. C'est donc à titre de conjecture seulement que nous présentons, comme pouvant lui appartenir, les monnaies décrites ci-après.

MONNAIES DES DUCS DE MILAN.

SFORZA (Giangaleazzo-Maria), sixième duc. (Voir plus haut.)

Bona di SAVOIA, mère de Jean-Galéas. Elle fut régente pendant la minorité de son fils de 1476 à 1480.

SFORZA (Lodovico-Maria), septième duc (voir plus haut). Il fut d'abord régent pendant la minorité de son neveu, Jean-Galéas, à partir de 1480.

Béatrice d'Este, femme de Ludovic, née en 1473; mariée en 1491 + 1497.

13. Dia. 23. « IO . GZ . M . SF . VICECO . DX . M . SX. » — ℞ « BONA . DVISSA . MLI . 7 . C. »

Au droit : Buste à droite de Jean Galéas, tête nue, cheveux longs, cuirassé. — Au revers : Buste à droite de Bona de Savoie, la tête couverte d'un voile qui tombe sur ses épaules. Monnaie d'or. — *TN.*, Monn., xxxiv, 8.

14. Dia. 29. « BONA . 7 . IO . GZ . M . DVCES . MELI . VI. » — ℞ « SOLA . FACTA . SOLVM . DEVM . SEQVOR. »

Au droit : Buste à droite de Bona de Savoie, voilée comme sur la médaille précédente. — Au revers : Le Phénix sur un bûcher allumé. Monnaie d'argent. — *TN.*, Monn., xxxiv, 9. — *L.*, Sfor., ii, 9.

15. Dia. 28. « IO . GZ . M . SF . VICECOMES . DVX . MLI . SXS. » — ℞ « LV . PATRVO . GVBNANTE. »

Au droit : Buste à droite de Jean Galéas, analogue au précédent. — Au revers : L'Écusson des ducs de Milan, surmonté de deux casques ayant pour cimier, l'un la guivre des Visconti, l'autre un dragon. Monnaie d'argent. — *TN.*, Monn., xxxiv, 12. — *L.*, Sfor., ii, 10.

16. Dia. 26. « IO . GZ . M . SF . DVX . MLI . SXS. » — ℞ « PP . ANGLE . Q . COM . ETC. »

Au droit : Buste à droite de Jean Galéas, coiffé d'une calotte, cheveux longs, cuirassé. — Au revers : L'Écusson de Milan surmonté de deux casques. Monnaie d'or. — *TN.*, xxxiv, 13.

17. Dia. 35. « IOANNES . GZ . M . SF . VICECO . DVX . MLI . SX. » — ℞ « PAPIE . ANGLE . Q . COMES . ET . CET. »

Au droit : Buste à droite de Jean Galéas, coiffé d'une calotte; cheveux longs; cuirassé. — Au revers : L'Écusson de Milan surmonté de deux casques. Monnaie d'or. — *TN.*, xxxiv, 14.

18. Dia. 28. « IO . GZ . M . SF . VICECOMES . DVX . MEDIOLANI . SX. » — ℞ « LVDOVICVS . PATRVVS . GVBERNANS. »

Au droit : Buste à droite de Jean Galéas, tête nue, cheveux longs, cuirassé. — Au revers : Buste à droite de Ludovic, tête nue, cheveux longs, cuirassé. Monnaie d'or. — *TN.*, Monn., xxxiv, 10.

19. Dia. 23. « LVDOVICVS . M . SF . ANGLVS . DVX . MLI. »
— ℞ « PP . ANGLE . Q . CO . AC . IANVE . D . 7C. »

Au droit : Buste à droite de Ludovic, tête nue, longue et épaisse chevelure, cuirassé. — Au revers : Ludovic en armure, l'épée à la main, sur un cheval galopant à droite. Monnaie d'or. — *TN.*, Monn., xxxix, 2.

20. Dia. 28. « LVDOVICVS . M . SF . ANGLVS . DVX . MLI. »
— ℞ « PP . ANGLE . Q . CO . AC . IANVE . D . 7C. »

Au droit : Buste à gauche de Ludovic, tête nue, longue et épaisse chevelure, cuirassé. — Au revers : Écusson surmonté de la couronne ducale; aux côtés, les bâtons noueux et les sceaux. Monnaie d'argent. — *TN.*, Monn., xxxix, 3.

21. Dia. 26. « LVDOVIC . M . SF . ANGLVS . DVX . M . 1497. » — ℞ « BEATRIX . SF . ANGLA . EST . DVCISSA . MLI. »

Au droit : Buste à droite de Ludovic, tête nue, longue et épaisse chevelure, cuirassé. — Au revers : Buste à gauche de Béatrix d'Este, tête nue, les cheveux tombant sur les épaules et réunis en queue. Monnaie d'argent. — *TN.*, Monn., xxxix, 5. — *VM.*, I, 273.

MONNAIE PAPALE.

Le pape LÉON X (Giovanni de' MEDICI), fils de Laurent le Magnifique, né en 1475, élu pape en 1513 + 1521.

22. Dia. 27. « LEO . DECIMVS . PONT . MAX . — MARC . »
— ℞ « PETRE . ECCE . TEMPLVM . TVVM . »

Au droit : La façade de Saint-Pierre de Rome, suivant le projet du Bramante. — Au revers : Le Pape agenouillé présentant à saint Pierre le modèle de son église. Monnaie d'argent. — *TN.*, Monn., xxvi, 8. — *BO.*, I, 163, 15 et 16.

AGRIPPA (Giovan Guido)

MÉDAILLEUR

La médaille du doge Leonardo Loredano, faisant allusion à son couronnement, est probablement de 1501.

des quinzième et seizième siècles.

VENISE (Leonardo LOREDANO, doge de), né en 1438; élu doge en 1501 ┼ 1521.

1. Dia. 99. « LEONARDVS . LAVREDANVS . » — ℞ « AGRIPP . FACI . »

Au droit : Buste à droite de Léonard Lorédan, coiffé de la corne ducale. — Au revers : Deux chevaux galopant à gauche, traînant un char à trois roues, sur la plate-forme duquel on voit Venise assise sur un lion, posant la corne ducale sur la tête du doge agenouillé. — Collection G. Dreyfus, à Paris.

2. Dia. 70. « LEONARDVS . LAVREDANVS . » — ℞ « BERNARDVS . LAVREDANVS . PRINCIPIS . FIL . — IOANNES . GVIDO . AGRIPP . EQVIT . »

Au droit : Buste à droite de Léonard Lorédan, coiffé de la corne ducale. — Au revers : Buste à gauche de Bernard Lorédan, fils du doge. — Collection royale de Turin.

MARENDE

ORFÉVRE ITALIEN (?) ÉTABLI A BOURG EN BRESSE

Il exécuta la médaille décrite ci-après, laquelle fut offerte au duc et à la duchesse de Savoie lors de leur entrée à Bourg (août 1502).

SAVOIE (Philibert le Beau, duc de), né en 1480; duc de Savoie en 1497 ┼ 1504.

Marguerite d'Autriche, femme de Philibert le Beau, née en 1480; mariée en 1501 ┼ 1530.

1. Dia. 103. « PHILIBERTVS . DVX . SABAVDIE . VIII . MARGVA . MAXI . CAE . AVG . FI . D . SA . » — ℞ « GLORIA . IN . ALTISSIMIS . DEO . ET . IN . TERRA . PAX . HOMINIBVS . BVRGVS . — FE . — RT . »

Au droit : Bustes affrontés de Philibert et de Marguerite : Philibert tourné à droite, coiffé de la barrette, cheveux longs et lisses; Marguerite tournée à gauche, la tête couverte d'un voile qui tombe sur ses épaules, corsage coupé carrément. Le champ est semé de marguerites et de lacs d'amour. Au-dessous des bustes règne une sorte de palissade. — Au revers : Écusson mi-parti du duc de Savoie et de Marguerite d'Autriche. Sur le champ, deux

marguerites et trois lacs d'amour. — *TN.*, II, xx, 4. — *L.*, Sav., 1. — *H.*, LIX, 2.

Il existe une répétition de cette pièce portant les mêmes bustes au droit et les mêmes écussons au revers, mais avec des différences dans les légendes des deux faces et dans les ornements des champs. Cette pièce passe (nous craignons que ce ne soit à tort) pour être un premier projet de la médaille définitive. Elle serait alors, comme la précédente, l'ouvrage de Marende. En voici la description.

2. Dia. 104. « GLORIA . IN . ALTISSIMIS . DEO . ET . IN . TERRA . PAX . HOMINIBVS. — H. — I. » — ℞ « MARGARITA . SABAVDIS . DVCHESA . IMPERATORIS . MAGESTIS . FILIA. »

Au droit : Les bustes affrontés de Philibert et de Marguerite, semblables à ceux de la médaille précédente. Le champ est garni d'un semis de lacs d'amour du côté du duc et de fleurs de lis du côté de la duchesse. — Au revers : Même composition que dans la médaille précédente; seulement, dans les deux segments latéraux, les lettres FE et RT sont remplacées par des rinceaux. — Musée de Lyon.

CAMELIO (Vittore Gambello, dit)
SCULPTEUR, JOAILLIER, GRAVEUR EN MONNAIES ET MÉDAILLEUR VÉNITIEN

Sa première médaille connue est celle du pape Sixte IV, qui doit avoir été faite au plus tard en 1484, époque de la mort de ce pape. La même année, Camelio fut fait « Maestro delle Stampe » à la Zecca de Venise. On le trouve mentionné, pour la dernière fois, à l'occasion de sa médaille d'Andrea Gritti (1523).

La carrière artistique de Camelio est donc comprise entre 1484 environ et 1523, ce qui le place à la date moyenne de 1504.

BELLINI (Gentile), peintre vénitien, né en 1426 $+$ 1507.

1. Dia. 66. « GENTILIS . BELINVS . VENETVS . EQVES . COMESQ. » — ℞ « GENTILI . TRIBVIT . QVOD . POTVIT . VIRO . NATVRA . HOC . POTVIT . VICTOR . ET . ADDIDIT. »

Au droit : Buste à gauche de Gentile Bellini, cheveux longs, coiffé d'une calotte. — Au revers : Inscription gravée sur le champ. — Musée Correr, à Venise. — *JF.*, XVII.

BELLINI (Giovanni), peintre vénitien, né en 1427 + 1516.

2. Dia. 58. « IOANNES . BELLINVS . VENET . PICTOR . OP. » — ℞ « VIRTVTIS . ET . INGENII. — VICTOR . CAMELIVS . FACIEBAT. »

Au droit : Buste à gauche de Giovanni Bellini, cheveux longs, coiffé d'une calotte. — Au revers : Au milieu du champ, une chouette. — Bibliothèque de Saint-Marc, à Venise. — *JF.*, xvii.

CAMELIO (Vittore), sculpteur, joaillier, graveur en monnaies et médailleur vénitien.

3. Dia. 40. « VICTOR . CAMELIVS . SVI . IPSIVS . EFFIGIATOR . MDVIII. » — ℞ « FAVE . FOR. — SACRIF. »

Au droit : Tête à droite de Camelio, tête nue, cheveux frisés. — Au revers : Un sacrifice antique. Sur le premier plan, trois hommes nus; trois autres et un enfant au fond. — *M.*, I, xli, 3. — *JF.*, xviii.

4. Dia. 30. Sans légende. — ℞ « V . CAMELIO. »

Au droit : Tête à droite de Camelio (?) jeune, tête nue, cheveux frisés. — Au revers : Mercure nu, assis, tourné à droite. Son caducée est placé devant lui. — Collection G. Dreyfus, à Paris.

CASTALIDO (Cornelio), de Feltre; jurisconsulte et poëte + 1537.

5. Dia. 60. « CORNELIVS . CASTALIDVS . FELTRIEN . IVRIS . CON. » — ℞ « V . CAMELIVS. »

Au droit : Buste à gauche de Castalido, tête nue, cheveux longs. — Au revers : Minerve et Apollon debout. Minerve est armée du bouclier et de la lance; Apollon foule aux pieds le serpent Python; derrière lui, sa lyre est suspendue à un laurier. — *M.*, I, xlv, 4. — *JF.*, xviii.

FASEOLO (Francesco), jurisconsulte vénitien. Il était grand chancelier du Sénat en 1513.

6. Dia. 55. « F . FASEOLVS . I . C . ADMIRABILIOR . ETIAM . ELOQVENTIA . QVAM . FORMA. » — ℞ « VICTOR . CAMELIVS . FACIEBAT. »

Au droit : Buste à gauche de Faseolo. — Au revers : Inscription sur le champ. — Bibliothèque de Saint-Marc, à Venise.

GRIMANI (Domenico), Vénitien, né en 1463; fait cardinal en 1493 + 1523.

7. Dia. 53. « DOMINICVS . CARDINALIS . GRIMANVS. » — ℞ « THEOLOGIA. — PHILOSOPHIA. »

Au droit : Buste à gauche du cardinal Grimani jeune, la tête nue et rasée, sauf une couronne de cheveux; vêtu d'une robe. — Au revers : La Théologie, sous la figure d'une femme drapée, debout, tournée à droite, prend par la main la Philosophie, drapée également, la tête couverte d'un voile, et assise. — *TN.*, I, xxxv, 3. — *M.*, I, xl, 8.

8. Dia. 53. Même légende que la médaille précédente. — ℞ Même légende que la médaille précédente, en plus v . c . f.

Au droit : Buste à gauche du cardinal, la tête rasée comme ci-dessus, vêtu du camail, plus âgé que sur la médaille précédente. — Au revers : Même composition que sur le revers précédent, mais avec des différences sensibles dans l'exécution. Sur l'épaisseur de la bande de terrain qui porte les figures, on remarque les lettres V. C. F. gravées en creux. — *JF.*, xviii.

Le pape SIXTE IV (Francesco d'Albescola della ROVERE), né en 1414; élu pape en 1471 + 1484.

9. Dia. 51. « SIXTVS . IIII . PONTIFEX . MAXIMVS . VRBE . RESTAVRATA. » — ℞ « OP . VICTORIS . CAMELIO . VE. »

Au droit : Buste à gauche de Sixte IV, coiffé de la tiare, vêtu de la chape. — Au revers : Le Pape assis sur son trône, ayant un cardinal à sa droite, bénit plusieurs personnages vêtus à l'antique, dont les plus rapprochés de lui sont à genoux et les plus éloignés debout. Cette scène se passe devant un palais. — *TN.*, Méd. pap., iii, 3. — *L.*, Rovere, 3. — *BO.*, I, 91, 4. — *JF.*, xvii. (Voir la note A.)

Le pape JULES II (Giuliano della ROVERE), né en 1441; fait cardinal en 1471, élu pape en 1503 + 1513.

10. Dia. 33. « IVLIVS . LIGVR . PAPA . SECVNDVS . MCCCCVI. » — ℞ « PASCITE . QVI . IN . VOBIS . EST . GREGEM . DEI. — V . C. »

Au droit : Buste à droite de Jules II. — Au revers : Le Christ sur son trône, bénissant; auprès de lui saint Pierre, debout, donne les clefs au Pape agenouillé. Sur le trône, le monogramme V. C. — Collection Friedlaender, à Berlin.

des quinzième et seizième siècles.

VENISE (Agostino BARBARIGO, doge de), né en 1419, élu doge en 1486 + 1501.

11. Dia. 35. « AVGVSTIN . BARBADIC . VENETOR . DVX. » — ℞ « AEQVITATIS . ET . INNOCENTIAE . CVLTVS. — VICTORIS . CAM . V. »

Au droit : Buste à gauche d'Agostino Barbarigo avec la corne et la robe ducales. — Au revers : Inscription sur le champ. — *VM.*, I, 334. — *KO*, XXII, 411.

VENISE (Andrea GRITTI, doge de), né en 1454; élu doge en 1523 + 1538.

12. Dia. 20. « ANDREAS . GRITI . DVX . VENETIARVM. » — ℞ Sans légende.

Au droit : Buste du doge. — Au revers : Le doge à genoux devant Saint-Marc. Pièce faite en 1523.

Plaquette.

13. Dia. 31. Sans légende. — ℞ « V . CAMELIO. »

Au droit, Hercule nu, portant un cerf sur les épaules et marchant vers la gauche; derrière lui un Satyre assis, et au deuxième plan quatre autres figures. — Au revers : Un autel sur lequel est un trépied allumé; autour, instruments de sacrifice. Un bélier est attaché près de l'autel. — Musée Correr, à Venise.

NOTE.

A. Il est intéressant de comparer le revers de la médaille de Sixte IV sur lequel Camelio a mis sa signature, avec celui d'une médaille de Paul II ayant pour légende « AVDIENTIA . PVBLICA . PONT . MAX ». Ce rapprochement fait ressortir une remarquable analogie entre ces deux compositions, et l'on serait tenté de voir dans la médaille de Paul II un ouvrage de Camelio. L'étude des dates, si elle ne s'oppose pas d'une manière absolue à cette attribution, montre au moins qu'elle ne serait pas exempte d'objections. Il faut, en effet, se rappeler que la carrière artistique de Camelio embrasse une durée de quarante années (1484-1523). Si l'on veut lui donner la médaille de Paul II, il faut remonter au moins jusqu'à l'année 1470, qui fut la dernière de la vie de ce pape, et augmenter aussi de quatorze années au moins la durée d'une carrière déjà longue. Il nous semble plus naturel d'admettre que le programme donné à Camelio pour l'exécution du revers de la médaille de Sixte IV, en lui imposant le sujet déjà traité pour Paul II, l'engageait à se rapprocher de ce modèle.

Le Médailleur a l'AMOUR CAPTIF

Nous désignons ainsi l'auteur de trois médailles, au revers desquelles est figuré un Amour attaché à un arbre. Il devait travailler dans les premières années du seizième siècle.

CORREGGIO (Jacopa da).

1. Dia. 53. « IACOBA . CORRIGIA . FORME . AC . MORVM . DOMINA. » — ℞ « CESSI . DEA . MILITAT ISTAT. — P.— M. »

Au droit : Buste à droite de Jacopa. Les cheveux en bandeau sont couverts d'une résille maintenue par une ferronnière. Elle porte un collier de perles et une chaîne qui descend sur un corsage coupé carrément. Derrière la tête s'élève un lis accompagné de feuilles de chêne et de laurier. — Au revers : Un petit Amour nu, les yeux bandés, les mains derrière le dos, est attaché à un arbre mort. Auprès de lui, on voit l'arc et le carquois brisés. Sur le champ sont les lettres P et M, l'une à gauche, l'autre à droite. — *TN.*, I, xxxiv, 4.

ROSSI (Maddalena).

2. Dia. 53. « MAGDALENA . RVBEA . MORIB . ET . FORMA . INCOMPARABIL. » — ℞ « CESSI . DEA . MILITAT ISTAT. — P. — M. »

Au droit : Buste à gauche de Maddalena, les cheveux en bandeau avec petite coiffe par derrière; collier de perles. — Le revers est semblable à celui de la médaille précédente. — Cabinet national de France.

ESTE (Lucrezia BORGIA, femme d'Alfonso Ier d'), née en 1480; mariée en 1502 † 1519.

3. Dia. 60. « LVCRETIA . BORGIA . ESTEN . FERRARIAE . MVT . AC . REGII . D. » — ℞ « VIRTVTI . AC . FORMAE . PVDICITIA . PRAECIOSISSIMVM. »

Au droit : Buste à gauche de Lucrèce Borgia, tête nue; les cheveux tombant, réunis en queue sur les épaules, sont maintenus au milieu par deux tresses partant des tempes et renouées par derrière. — Au revers : Un Amour, dans la même pose que sur les médailles précédentes, est attaché à un laurier aux branches duquel est suspendu à gauche un carquois brisé. A droite s'élève un trophée, formé d'un violon avec son archet et un cahier de musique. Au bas est un arc dont la corde est rompue. Au sommet est un cartel portant l'inscription suivante : « B_O F P H F F M_Z ». — *L.*, Este, 21. — *BB.*, iii, 35.

NOTE.

Dans notre première édition, nous avions déjà groupé ensemble ces trois médailles. La ressemblance est grande, en effet, entre le revers commun aux deux premières et le revers de la troisième; dans l'un comme dans l'autre, le sujet principal est un Amour attaché à un arbre. Ces deux figures ne diffèrent que par le mouvement de la jambe droite, relevée dans la première et abaissée dans la seconde. Les accessoires diffèrent, mais sont traités de la même manière. En résumé, ces trois pièces sortent évidemment de la même main. Mais qui en est l'auteur? On a pensé à Pomedello à cause des lettres P et M qu'on lit sur le champ du premier revers, et aussi à cause d'une certaine analogie dans le faire avec les médailles connues de ce maître; mais cette opinion avancée par le *Trésor de Numismatique* semble avoir été abandonnée. D'un autre côté, l'examen du revers de la troisième médaille a donné lieu à une ingénieuse conjecture que recommande le nom de son auteur. M. J. Friedlaender, étudiant les caractères tracés sur le cartel que nous avons indiqué plus haut, a proposé la lecture suivante :

FILIPPINVS PHILIPPI FILIVS FECIT.

Il résulterait de cette version que l'auteur de la médaille de Lucrèce Borgia, et par conséquent des médailles de Jacoba Corrigia et de Maddalena Rossi, ne serait autre que le peintre Filippino Lippi, fils de Filippo. On sait que Filippino vivait encore à l'époque du mariage de Lucrèce Borgia avec Alphonse Ier d'Este, et il est à croire qu'à son talent de peintre il réunissait celui de modeleur. L'opinion émise par M. Friedlaender pourrait donc prévaloir si la différence d'orthographe entre le nom de l'artiste et celui de son père dans la version qu'il propose ne constituait une anomalie qui la rend difficilement admissible. On ne comprend guère, en effet, que le premier de ces noms soit écrit avec l'F initiale à la manière italienne, tandis que le second commence par PH suivant l'orthographe latine. Dans notre opinion, l'inscription du cartel n'est pas encore déchiffrée d'une façon définitive. En attendant qu'elle nous ait livré le nom de l'auteur de la médaille, — si toutefois il y est contenu, ce dont on peut douter, — nous nous contenterons de le désigner, comme nous l'avons fait pour d'autres, par le nom de « Médailleur à l'Amour captif ».

Les observations qui précèdent s'appliquent également à une version que M. G. Milanesi veut bien nous proposer. Suivant lui, l'auteur de la médaille pourrait être le peintre ferrarais Fino Fini ou Marsili. L'inscription se lirait ainsi :

FINUS PHINI FERRARIENSIS FECIT.

Évidemment inspirée par la version de M. Friedlaender, celle de M. Milanesi prête le flanc aux mêmes objections.

HERMES FLAVIUS

Ce nom désigne très-probablement un médailleur qui travaillait au commencement du seizième siècle.

En lisant la légende tracée au revers de la médaille que nous allons décrire, on peut penser qu'Hermes Flavius est le personnage qui a fait exécuter cette pièce. Nous croyons plutôt que ce nom est celui de l'artiste auteur de la médaille. Cette opinion ne paraîtra pas hasardée, si l'on se rappelle que l'orfévre Melioli a employé sur ses médailles une formule semblable : « *Meliolus dicavit* » ou « *Meliolus sacravit* ».

ALEXANDER ETRUSCUS.

Dia. 123. « ALEXANDER . ETRVSCVS . ADOLESCENTIAE . PRINCEPS. » — ℞ « HERMES . FLAVIVS . APOLLINI . SVO . CONSECRAVIT. »

Au droit : Buste à gauche d'un enfant d'une dizaine d'années, tête nue, avec une longue et épaisse chevelure qui lui tombe sur les yeux. — Au revers : Au milieu d'une couronne de laurier, Pégase galopant vers la gauche ; il porte un petit Génie nu, debout, qui se retient à sa crinière, et, derrière celui-ci, un cygne dressé sur sa croupe. — Collection A. Armand.

Nous ne savons quel est cet Alexander Etruscus. On serait tenté, au premier abord, d'y voir Alexandre de Médicis, s'il était possible de reconnaître sous cette longue chevelure lisse la tête crépue du fils de l'esclave moresque.

RICCIO (Andrea Briosco, dit)

ORFÉVRE ET SCULPTEUR PADOUAN

Né en 1470 † 1532.

Auteur du fameux candélabre en bronze du « Santo », à Padoue, ainsi qu'il est mentionné sur sa médaille. Il termina ce chef-d'œuvre en 1510.

RICCIO (Andrea BRIOSCO, dit).

1. Dia. 52. « ANDREAS . CRISPVS . PATAVINVS . AEREVM . DI . ANT . CANDELABRVM . F. » — ℞ « OBSTANTE . GENIO. »

Au droit : Buste à gauche d'Andrea, tête nue, cheveux frisés ; au bas est une petite feuille. — Au revers : Un arbre mort dont la tige brisée pend à

droite; au-dessus, une étoile; au bas, un rejeton poussant à gauche. — *TN.*, II, xxxviii, 4. — *C.*, II, xxxv. — *JF.*, xiv.

MÉDAILLES ATTRIBUÉES A RICCIO.

L'attribution à Riccio des trois médailles décrites ci-après a pour point de départ le dire de Cicognara, qui donne à cet artiste la première représentant Girolamo Cornaro et Elena, sa femme. Les deux autres médailles offrent une remarquable analogie avec la première, et c'est ce qui a déterminé le savant rédacteur du catalogue des médailles du British Museum à les placer aussi sous le nom de Riccio.

Nous suivons son exemple, tout en faisant des réserves, non pas au sujet du groupement des trois pièces qui nous paraissent bien sortir de la main d'un même artiste, mais au sujet de leur attribution à Riccio, qui nous laisse quelques doutes malgré l'autorité de Cicognara.

CORNARO (Girolamo) et Elena, sa femme.

2. Dia. 47. « GIROLAMO . CORNELIO. » — ℞ « HELENA . SVA . MOGLIE. »

Au droit : Buste à gauche de Girolamo Cornaro, tête nue, barbu, cheveux frisés. — Au revers : Buste à droite d'Elena, tête nue, avec une tresse roulée à l'arrière de la tête. — Cabinet national de France.

Cette pièce est fondue et non frappée. Elle s'éloigne par son travail des médailles de Cavino, parmi lesquelles nous l'avions placée à tort dans notre première édition.

PODOCATARO (Lodovico et Gianpaolo).

3. Dia. 52. « LVDOVICVS . PODOCATHAR. » — ℞ « IO . PAVLVS . PODOCATHARVS . FRATER. »

Au droit : Buste à droite de Lodovico, tête nue, barbu, cheveux frisés, petite fraise, draperie à l'antique; au-dessous du buste, une feuille de lierre (?). — Au revers : Buste à gauche de Gianpaolo jeune, tête nue, sans barbe, cheveux frisés, petite fraise, draperie à l'antique. — Collection du British Museum.

Les Podocataro étaient originaires de l'île de Chypre. Cette famille a compté parmi ses membres le cardinal Lodovico Podocataro (né en 1429 † 1504), avec qui il ne faut pas confondre le Lodovico de la médaille.

QUIRINI (Elisabetta).

4. Dia. 42. « ELISABETTAE . QVIRINAE. » — ℞. Sans légende.

Au droit : Buste à gauche d'Elisabetta, tête nue, coiffée en cheveux avec

deux nattes; au bas est une feuille de lierre (?). — Au revers : Les trois Grâces nues, debout : celle du milieu, vue de dos; les deux autres, vues de face. — Collection A. Armand.

Φ . F

Signature d'un médailleur qui devait travailler à Venise vers 1510.

VENISE (Andrea GRITTI, doge de), né en 1454; il fut fait procurateur de Saint-Marc en 1509, élu doge en 1523 ☩ 1532.

Dia. 65. « ANDREAE . GRITO . PROCVR . D . MARCI. — Φ . F. » — ℞ « OPT . DE . PATRIA . MERITO . — GRAT . CIV. »

Au droit : Buste à gauche d'Andrea Gritti, tête nue, barbu, drapé à l'antique. — Au revers : Un cavalier romain galopant vers la droite. A droite, un homme nu, debout, vu de dos; au fond, les édifices d'une ville. — *T N.*, I, xxxv, 5.

P

Signature d'un médailleur qui devait travailler vers 1515.

CARVAJAL (Bernardino), Espagnol, né en 1455; fait cardinal en 1493; révoqué en 1511; rétabli en 1513 ☩ 1522.

Dia. 43. « BERNARDINVS . CARVAIAL . CARD . S . †. » — ℞ « QVI . ME . DELVCIDANT . VITAM . ETERNAM . HABEB . — P. »

Au droit : Buste à droite de Bernardino Carvajal, coiffé d'une calotte, vêtu du camail. — Au revers : La Sagesse sous la figure d'une femme drapée avec un grand manteau, tenant d'une main un manuscrit (?), et de l'autre un sceptre. — *M.*, I, xxxix, 1.

TEPERELLI (Francesco Mario)

MÉDAILLEUR

Il travaillait dans le premier quart du seizième siècle.

VIRUNIO (Pontico), de Trévise, né en 1467 + 1520.

Dia. 45. « ΠΟΝΤΙΚΟΣ . Ο . ΟΥΙΡΟΥΝΙΟΣ . ΜΕΛΙΣΣΗΕΝΤΟΣ . ΠΑΡΟΙΚΟΣ . » — ℞ « OPVS . FRANCISCI . MARII . TEPERELLI . PVERVLI . »

Au droit : Buste à gauche de Virunio, barbu, la tête couverte d'un bonnet. — Au revers : Inscription sur le champ. — *TN.*, II, xx, 1. — *M.*, I, xxiv, 3. — *JF.*, xx.

CAROTO (Francesco)

PEINTRE ET MÉDAILLEUR VÉRONAIS

Né en 1470 + 1546

Sa médaille de Bonifacio Paleologo doit avoir été faite en 1517.

PALEOLOGO (Bonifacio II ou V), marquis de Montferrat, fils de Guglielmo II ou VII, né en 1512; devint marquis de Montferrat en 1518 + 1530.

Dia. 111. « BONIFACIVS . GV . VII . MR . MONTISFERR . PRIMOGENITVS . AQVENSIS . COMES . » — ℞ « VITIORVM . DOMITOR . — F . CAROTI . OP . »

Au droit : Buste à gauche de Bonifacio enfant, la tête couverte de la barrette. — Au revers : Hercule nu, tourné à gauche, le pied posé sur la tête d'une femme nue, assise à terre, qu'il tient par les cheveux, s'apprête à la frapper d'un fouet. — *L.*, Montferrat.

MEA

Signature d'un médailleur qui travaillait vers 1520.

C'est peut-être « Giovanni Mazzinghi », dit « Mea », peintre florentin, qui est mentionné en 1488 et 1493. (*G. M.*)

POMPONAZZO (PIETRO), philosophe et poëte mantouan, né en 1462 + 1526.

Dia. 45. « PE . POMPONATIVS . MAN . PHILOSOPHVS . ILLVS . » — ℞ « DVPLEX . GLORIA. — MEA . F. »

Au droit : Buste à droite de Pomponazzo âgé, chauve, vêtu d'une robe. — Au revers : Un agneau tourné à gauche. En haut, un aigle, les ailes déployées, tenant une couronne dans ses serres. — *TN.*, I, xxxvii, 3. — *M.*, I, xxxix, 4. — *LO.*, IV, 329.

MÉDAILLEUR VÉNITIEN DE 1523

Nous désignons ainsi l'auteur inconnu des quatre médailles de personnages vénitiens décrites ci-après, dont deux portent la date de 1523.

LOREDANO (JACOPO), fils de Giovanni.

1. Dia. 63. « IACOBVS . LAVREDANVS . IO. F. » — ℞ « MANVV . P . PATR . VSTIONE . GENTIS . AVIOREM . IMITAT . APVD . BRASEGELI. »

Au droit : Buste à droite de Jacopo Loredano, tête nue, sans barbe, avec une longue et épaisse chevelure. — Au revers : Mucius Scævola mettant dans les flammes d'un trépied sa main droite armée d'un poignard. — *TN.*, I, xxxvi, 2.

MALIPIERI (VINCENZO), fils d'Andrea, né en 1476.

2. Dia. 63. « VINCENTIVS . MARIPETRO . AND . F . AN . AET . XLVII. » — ℞ « REGALIS . CONSTANTIA. — MDXXIII. »

Au droit : Buste à droite de Vincenzo Malipieri, tête nue, sans barbe, avec une longue et épaisse chevelure. — Au revers : Un aigle couronné, les ailes déployées, posé sur un monticule. — Collection G. Dreyfus, à Paris.

MALIPIERI (Francesco), fils d'Andrea, né en 1493.

3. Dia. 63. « FRANCISCVS . MARIPETRO . ANDREÆ . F . AN . XXX. » — ℟ « FIRMÆ . ET . PERPETVÆ . CARITATI . MDXXIII. »

Au droit : Buste à droite de Francesco Malipieri, tête nue, barbu, avec longue et épaisse chevelure. — Au revers : Un pélican, les ailes déployées, posé sur un arbre qui s'élève sur un monticule. — Collection G. Dreyfus, à Paris.

RENIERI (Sebastiano), fils de Jacopo.

4. Dia. 71. « SEBASTIANVS . RHENERIVS . IACOBI . F . AN . XLVII. » — ℟ « MEMORIAE . ORIGINIS. — VENET. »

Au droit : Buste à droite de Sebastiano Renieri, tête nue, sans barbe, avec une longue et épaisse chevelure. — Au revers : Une femme nue, debout, tenant un étendard sur lequel on distingue le lion de Saint-Marc. — *TN.*, II, XL, 2.

POMEDELLO (Giovan-Maria)

PEINTRE, GRAVEUR, ORFÉVRE ET MÉDAILLEUR VÉRONAIS

On trouve sur ses médailles les dates 1519 et 1527, ce qui place ses travaux comme médailleur à la date moyenne de 1523. Ses estampes portent la date de 1534, avec le monogramme figuré ci-contre, lequel se rencontre aussi sur plusieurs de ses médailles. Il est composé d'une pomme ou plutôt d'un coing, traversé par un Z aplati, dans lequel on retrouve les quatre lettres Z, V, A, N, qui forment son prénom. Ce monogramme est accompagné d'un burin et d'un poinçon placés horizontalement, l'un à gauche, l'autre à droite.

ALLEMAGNE (CHARLES-QUINT, empereur d'), né en 1500; roi d'Espagne en 1516; empereur en 1519 + 1558.

1. Dia. 35. « KAROLVS . REX . CATOLICVS. » — ℟ « VITORIA. »

Au droit : Buste à droite de Charles-Quint jeune, cheveux longs, coiffé d'une toque, portant le collier de la Toison d'or. — Au revers : Un jeune homme nu, ailé, agenouillé à demi et tourné à droite, écrit sur un bouclier appuyé à un arbre. Au-dessus, un aigle tenant au bec une couronne.

A l'exergue est le monogramme de Pomedello. Cette médaille a dû être faite entre 1516 et 1519. — Collection T. W. Greene, à Winchester. — *VM.*, II, 49. Sans le monogramme.

Nous devons à l'obligeance de M. Greene la connaissance de cette belle pièce. Le monogramme de Pomedello, dont elle est enrichie, manque aux autres exemplaires que nous connaissons.

CANOSSA (Lodovico), Véronais, né en 1475; il fut évêque de Bayeux en 1516 + 1532.

2. Dia. 92. Sans légende. — ℞ « IOANES . MARIA . POMEDELVS . VILAFRANCOR . VON . F. »

Au droit : Buste à droite de Lodovico jeune, tête nue, barbe naissante. — Au revers : Un chien tourné à droite, tenant un os entre les pattes de devant, lève la tête vers un petit Génie tenant un livre et volant au-dessus de lui. Au bas est le monogramme de Pomedello. — *JF.*

Nous avons mentionné cette médaille dans notre première édition d'après le témoignage de Cicognara, et sans l'avoir vue. M. Friedlaender nous l'a fait mieux connaître au moyen d'un dessin fait d'après l'original du Cabinet de Vienne. Nous conservons au personnage représenté le nom que lui a donné Cicognara, sans doute à cause du rapport qu'il y a entre le chien tenant un os et le nom de « Canossa ». Il est cependant difficile de reconnaître dans cette figure juvénile, et avec ce costume, l'évêque de Bayeux, qui devait avoir près de cinquante ans en 1523, date moyenne des médailles de Pomedello.

ELISABETTA, de Vicence.

3. Dia. 52. « HELISABET . VICENTIN . SIBI . ET . POSTERIS . » — ℞ « GAVDERE . CVM . GAVDENTIBVS . FLERE . CVM . FL. — IO . MAR . POMED . F. »

Au droit : Buste à gauche d'Élisabeth, les cheveux en bandeaux renfermés sur le derrière de la tête dans une coiffe en réseau. — Au revers : Un âne chargé de fagots marchant vers la gauche; derrière lui s'élève un chêne sur lequel on voit, d'une part, une hache, d'autre part, un tambour suspendu aux branches. — Collection P. Valton, à Paris.

EMO (Giovanni), Vénitien, était gouverneur de Vérone en 1527.

4. Dia. 51. « IOANNES . AEMO . VENET . VERONAE . PRAETOR . » — ℞ « ET . PACI . ET . BELLO . MDXXVII . — IO . MARIA . POMEDELLVS . VERONENSIS . F. »

Au droit : Buste à gauche de Giovanni Emo, barbu, la tête couverte d'une

calotte, vêtu d'une robe. — Au revers : Mars et Pallas debout. Mars, armé à l'antique et tenant une lance, a derrière lui un cheval; Pallas, drapée, tenant une palme, porte la main à un olivier. — *TN.*, II, xiii, 6.

FRANCE (FRANÇOIS Ier, roi de), né en 1494; roi en 1515 $+$ 1547.

5. Dia. 50. « FRANCISCVS . I . CHRISTIANISSIMVS . REX . FRANCOR. » — ℞ « NVTRISCO . EXTINGO. »

Au droit : Buste à gauche de François Ier encore jeune, sans barbe, cheveux longs, la tête couverte d'une barrette; il porte le collier de Saint-Michel. — Au revers : Une salamandre tournée à gauche, couchée dans une large coupe, avec piédouche. En haut, la couronne royale. A l'exergue, le monogramme de Pomedello. — *TN.*, Méd. franç., I, vii, 4.

GONZAGA (Federigo II), cinquième marquis et premier duc de Mantoue, fils de Gianfrancesco II, né en 1500; marquis de Mantoue en 1519; duc en 1530 $+$ 1540.

6. Dia. 40. « FEDERICVS . II . MARCHIO . MANTVAE . V. » — ℞ « FIDES. — IOANES . MARIA . POMED . F. »

Au droit : Buste à gauche de Frédéric II, tête nue, cheveux courts, barbe naissante. — Au revers : L'autel de la Foi dressé au sommet d'une montagne (l'Olympe). C'est la devise donnée à Frédéric par Charles-Quint en 1523. Ce revers est entouré d'une couronne. — *TN.*, II, xliii, 3. — L., Gonz., 14.

MAGNO (Stefano), patricien de Venise. Il était gouverneur de Trévise en 1527.

7. Dia. 56. « STEPHANVS . MAGNVS . DOMINI . ANDREAE . FILIVS. » — ℞ « IOANNES . MARIA . POMEDELVS . VERONENSIS . F. — M . D . XIX. »

Au droit : Buste à gauche de Stefano Magno jeune, la tête nue, les cheveux longs. — Au revers : Neptune assis sur un dauphin; le pied droit posé sur une urne renversée, tenant une couronne de la main gauche et de la droite un trident. A l'exergue, on distingue le monogramme de Pomedello. — Ancienne collection His de La Salle. — *M.*, I, lix, 2. Le droit seul.

MICHIELI (Isabella Sessa, femme de Giovanni), Vénitienne.

8. Dia. 44. « ISABELLA . SESSA . MICHAEL . VENETA. » — ℞ « ΕΚ ΠΑΛΑΙΜΟΙ . ΜΗΝΙΖΟΜΕΝΗ. »

Au droit : Buste à gauche d'Isabella, la tête couverte d'une draperie

enroulée; au bas, précédant la légende, une tige garnie de deux feuilles. — Au revers : Une femme demi-nue (la Fortune), assise, tournée à gauche; elle tient dans la main gauche un frein, dans la droite trois clous. Son pied droit est posé sur un crâne; derrière le pied gauche est un casque. A l'exergue, le monogramme de Pomedello. — Cabinet national de France.

9. Dia. 52. « ISABELLA . SESSA . MICHAEL . VENETA. » — $R\!\!/$ « EK ΠΟΛΕΜΟΥ . ΜΗΝΙΖΟΜΕΝΗ. »

Au droit : Le buste d'Isabella, semblable au précédent, mais de plus grande proportion. Au bas, avant la légende, tige courbée avec une feuille. — Au revers : Même sujet que sur la médaille précédente, mais de plus grande proportion. Même monogramme à l'exergue. — Cabinet national de France. — *KO.*, XVIII, 121.

10. Dia. 32. « ISABELLA . SESSA . MICHAEL . VENETA. » — $R\!\!/$ « AETERNA . FORTVNA. »

Au droit : Buste à droite d'Isabella, tête nue; les cheveux plats, ne dépassant pas le dessous du menton. — Au revers : Femme nue, debout, tenant de la main gauche un frein, de l'autre trois clous. Le pied droit est posé sur un crâne; de l'autre côté est un casque. Sur le champ, à gauche, tige avec feuilles. — Collection royale de Berlin. — *JF.*, xix.

MORO (Tommaso), Vénitien, préfet de Vérone.

11. Dia. 51. « THOMAS . MAVRVS . VENETVS . VERONAE . PRAEFECTVS. » — $R\!\!/$ « MORIENS . REVIVISCO. — MDXXVII. — IO . MARIA . POMEDELVS . VERONEN . F. »

Au droit : Buste à droite de Tommaso Moro âgé, barbe courte, cheveux longs, coiffé d'une calotte, vêtu d'une robe sur laquelle passe une écharpe. — Au revers : Le Phénix, les ailes étendues sur un bûcher enflammé. — Ancienne collection His de La Salle. — *JF.*, xix.

POMEDELLO (Gianmaria), peintre, orfévre et médailleur véronais.

12. Dia. 23. « IO . MARIA . POMED . V . V. » — $R\!\!/$ « HER-CVLES . SALVATORIS. »

Au droit : Buste à gauche de Pomedello, coiffé d'un chapeau plat, avec un vêtement à large collet sur lequel se pose sa main droite. — Au revers : Hercule nu, debout, tenant sa massue de la main droite et son arc de l'autre main; son bras gauche est entouré de la peau de lion. — *JF.*, xix.

Nous empruntons à M. Friedlaender cette rare et curieuse médaille, qui appartient à la Collection royale de Berlin.

INCONNUE.

13. Dia. 53. « F . B . ET . LONGIVS . VIVAT . SERVATA . FIDE. » — ℞ « IOANNES . MARIA . POMEDELLVS . VERONESI . F. »

Au droit : Buste à gauche d'une jeune femme, tête nue, les cheveux descendant sur le cou. — Au revers : Un homme nu, un genou en terre, portant sur la tête un panier de raisins; derrière, debout sur une boule, un Amour ailé tenant son arc; à droite, un cep de vigne chargé de raisins; à gauche, un caducée. Sur la boule, on distingue les lettres A.S.O. — *T.N.*, II, XIII, 5. — *JF.*, XIX.

LOMBARDI (Alfonso CITTADELLA, dit Alfonso)

SCULPTEUR FERRARAIS

Ses ouvrages portent les dates de 1519 et 1529. Date moyenne 1524.

TECTORI (Andrea), architecte milanais.

Dia. 64. « ANDREAS . DE . TECTORIBVS . ARCH . MED. » — ℞ « CAXA . DE . CONCESA. — ALFONSVS . LOMB . F. »

Au droit : Buste à droite d'Andrea Tectori. — Au revers : Un pont fortifié, avec tours aux deux extrémités. — Ancienne collection B. Fillon.

TORRE (Giulio della)

JURISCONSULTE ET MÉDAILLEUR VÉRONAIS

Giulio della Torre est mentionné de 1504 à 1540.

La médaille sur laquelle il s'est représenté porte la date de 1527.

ACQVA (Aurelio dall'), jurisconsulte vénitien; né entre 1471 et 1479 + 1539.

1. Dia. 70. « DOCTOR . AVRELIVS . AB . AQVA . VICEN . IVR . VTR . EX. » — ℞ « DEO . DVCE . VIRTVTE . COMITE . FORTVNA . FAVEN. — IVLII . DELATVRRE . OPVS. »

Au droit : Buste à gauche d'Aurelio, tête nue, cheveux longs, sans barbe. — Au revers : A droite, un homme demi-nu, tenant une corne d'abondance;

à gauche, une femme drapée tenant une corne et un gouvernail; en haut et au milieu, une tête de vieillard barbu (Dieu?). — *M.*, I, xxvi, 3.

2. Dia. 118. « AVRELIVS . AB . AQVA . VICENTINVS . IVRISCONSVLTVS . EXCEL . COMES . PAL . ET . EQVES . MAGN. » — ℞ « IN . MEMORIA . AETERNA . ERIT . IVSTVS. — OP . IV . TVR. »

Au droit : Buste à gauche d'Aurelio, tête nue, cheveux longs, barbu. — Au revers : La Justice assise, tournée à gauche, tenant l'épée et la balance. — *M.*, I, xxxvi, 2.

BEVILACQUA (Gianfrancesco), Véronais.

3. Dia. 64. « IOANES . FRANCISCVS . BEVILAQVA . COMES . MAGN. » — ℞ « OPVS . IV . TVR. »

Au droit : Buste à gauche de Gianfrancesco, tête nue, barbu, front découvert. — Au revers : Femme nue, debout, tenant un serpent. — Collection Taverna, à Milan.

CAROTO (Giovanni), peintre véronais; né en 1470 + 1546.

4. Dia. 70. « IOHANNES . CAROTVS . PICTOR. » — ℞ « OP . IV . TVR. »

Au droit : Buste à gauche de Caroto, tête nue, cheveux longs. — Au revers : Un adolescent nu, assis devant un pupitre, dessinant; devant lui est un jeune homme nu, debout, qui lui sert de modèle. — *M.*, I, xliv, 5. — *MF.*, II, 427. — *JF.*, xx.

EMO (Giovanni), patricien de Venise.

5. Dia. 100. « IOANNES . AEMVS . P . V . DIGNISSIMVS. » — ℞ « IVLII . M . DELATVRRE. »

Au droit : Buste à gauche de Giovanni Emo, barbu, coiffé d'un bonnet. — Au revers : Un homme assis versant l'eau d'une urne; devant lui, la Fortune et la Justice. Ces trois figures sont nues. — Musée Brera, à Milan.

FLAMINIO (Marcantonio), d'Imola. + 1550.

6. Dia. 68. « M . ANTONIVS . FLAMINEVS . PROBVS . ET . ERV . VIR. » — ℞ « COELO . MVSA . BEAT. — OP . IV . TV. »

Au droit : Buste à droite de Flaminio, tête nue, barbu. — Au revers : Femme debout, demi-nue (une Muse), la main gauche appuyée sur une lyre posée sur une colonne. — *M.*, I, lxi, 1.

FRACASTORO (Girolamo), médecin, astronome et poëte véronais; né vers 1483 + vers 1553.

7. Dia. 70. « HIERONYMVS . FRACASTORIVS. » — ℞ « MI-NERVAE . APOLL . ET . AESCVLAP . SACRVM . »

Au droit : Buste à gauche de Fracastor, barbu, coiffé d'un bonnet, vêtu d'une robe à collet de fourrure. — Au revers : Autel d'Esculape sur lequel le feu est allumé; au-dessous paraît la tête d'un serpent; sur les côtés sont les attributs des arts et des sciences. — *M.*, I, LXI, 4. — *MF.*, II, 337. — *KO.*, V, 177.

GONFALONIERI (Gianbattista), médecin véronais. Il florissait en 1535.

8. Dia. 56. « IO . BAPTISTA . CONFALONER . AR . ET . ME . DOC. » — ℞ « SOLA . OMNIA . — NEC . CONCIPIT . ORBIS . — I . T . OP. »

Au droit : Buste à gauche de Gonfalonieri, cheveux longs et lisses, coiffé de la barrette. — Au revers : Femme debout (la Nature), demi-nue, tenant d'une main une verge et de l'autre une corne d'abondance ; la tête, aux cheveux épars, est entourée de flammes. — *M.*, I, XLV, 7. — *JF.*, XX.

MAFFEI (Guidantonio), sénateur de Vérone, beau-père de Giulio della Torre. + 1523.

9. Dia. 46. « GVIDO . ANTON . DE . MAFFEIS . EQVES . SEN . VERO . » — ℞ « COLVMNA . CIVIVM . PRVD . SVSTINET . PATR. »

Au droit : Buste à gauche de Maffei, sans barbe, cheveux longs, coiffé de la barrette. — Au revers : Une femme debout (Vérone?), appuyée sur une colonne, tend la main à un homme (Maffei?) agenouillé et paraissant prêter serment devant elle. — *MF.*, II, 191.

Cette médaille, quoique sans signature, nous paraît être indubitablement de Giulio della Torre.

RENIERI (Daniele), jurisconsulte vénitien.

10. Dia. 65. « DANIEL . RHENERIVS . P . V . DIGNISSIMVS. » — ℞ « VIRTVTVM . INSIGNEM . MERITO . DAMVS . ECCE . CO-RONAM. — IVLII . M . DELATVRRE . OPVS. »

Au droit : Buste à gauche de Renieri, cheveux longs, sans barbe, coiffé d'un bonnet. — Au revers : Renieri, assis sur un siége à dossier élevé, est entouré de quatre femmes drapées qui soutiennent une couronne sur sa tête. *M.*, I, XLIII, 6.

SAN BONIFACIO (Francesco da).

11. Dia. 92. « MAGNIFIC . COMES . FRACISCVS . DE . SACTO . BONIFACIO. » — ℟ « OP . IV . TV. »

Au droit : Buste à droite de Francesco da San Bonifacio en armure. — Au revers : Un combat de cavaliers. — Bibliothèque de Saint-Marc, à Venise.
Nous devons la connaissance de cette pièce à l'obligeance de M. V. Promis.

SOCINO (Bartolommeo), jurisconsulte siennois; né en 1437 + 1507.

12. Dia. 88. « BARTHOLOMEVS . SOCINVS . IVRECOSVLTVS . EXCELLETISSIMVS . PVBLI . LECTOR. » — ℟ « LECTIO . BARTH . SO. — IV . M . DELAT . D . OP. »

Au droit : Buste à gauche de Socino, cheveux longs, sans barbe, coiffé d'une calotte. — Au revers : Socino dans une chaire élevée, parlant à ses élèves assis devant lui sur des bancs. — Collection royale de Turin. — *JF.*, xx.

TORRE (Marcantonio della), célèbre anatomiste véronais, frère de Giulio. Il mourut à l'âge de trente ans.

13. Dia. 62. « TVRRIVS . ILLE . MARCVS . AN . ART . ET . MED . DOC . ET . PVB . LEC. » — ℟ « OP . IV . TVR. »

Au droit : Buste à gauche de Marc-Antoine della Torre jeune, tête nue, les cheveux longs. — Au revers : Un jeune homme nu, monté sur Pégase galopant vers la droite. — *TN.*, I, xxxiv, 1.

14. Dia. 62. « Même légende que sur la médaille précédente. » — ℟ Même revers que sur la médaille précédente.

Au droit : Buste à gauche de Marc-Antoine jeune, cheveux longs, coiffé de la barrette. — *L.*, Torre, x. — *MF.*, II, 284.
Dans notre première édition, nous avons à tort confondu ensemble ces deux médailles.

TORRE (Giulio della), jurisconsulte et médailleur véronais.

15. Dia. 72. « IVLIVS . M . DELATVRRE . IVRIS . VTRIVSQ . DOC . SE . FECIT . AN . D . 1527. » — ℟ « MEVS . DVX. »

Au droit : Buste à gauche de Giulio della Torre, tête nue, barbu, cheveux frisés. — Au revers : Un ange, marchant vers la droite, conduit par la main un homme (Giulio?) vêtu d'une longue robe. — *L.*, Torre, x. — *JF.*, xix.

TORRE (Francesco della), fils de Giulio.

16. Dia. 67. « FRACIS . TVR . BO . LITTERARVM . STVDIOSVS. » — ℞ « AVRIGA . PLATONIS. — OP . IV . TVR . PA. »

Au droit : Buste à gauche de Francesco della Torre, tête nue, barbu, cheveux frisés. — Au revers : Un homme nu, le fouet à la main, dans un char attelé de deux chevaux galopant vers la droite. — Cabinet royal de Turin.

TORRE (Girolamo della), fils de Giulio. ✝ 1573. Il était prévôt de la cathédrale de Vérone.

17. Dia. 65. « HIERO . TVR . PRAEPO . ECLESIE . MAIO. » — 1ᵉʳ ℞ « OP . IV . TVR . PATRIS. »

Au droit : Buste à gauche de Jérôme de la Torre jeune, coiffé de la barrette. — Au revers : Jérôme, tourné à droite, agenouillé devant le crucifix. — *L.*, Torre, X. — *MF.*, II, 193.

18. 2ᵉ ℞ Sans légende.

Le Christ debout, tourné à gauche, bénissant Jérôme de la Torre agenouillé devant lui, qui lui est présenté par son patron. — *JF.*, xix.

TORRE (Diamante BEVILACQUA, femme d'Antonio della), née en 1505 ✝ 1546.

19. Cette médaille, mentionnée par Cicognara, nous est inconnue.

TURCHI (Beatrice della TORRE, femme du comte Zeno), fille de Giulio della Torre.

20. Dia. 63. « BEATRIX . FI . DI . IV . DE . LATVRRE . VXOR . ZE . TVR. » — ℞ « FECVDITAS. — OP . IV . TVR. »

Au droit : Buste à gauche de Béatrix, les cheveux enveloppés dans une coiffe en réseau qui forme un bourrelet derrière la tête. — Au revers : Une femme debout, entourée de quatre enfants. Elle porte sur les bras les deux plus petits; les deux autres se tiennent debout à ses côtés. — *TN.*, II, xliv, 7. — *L.*, Torre, x. — *MF.*, II, 193.

URSA.

21. Dia. 65. « DIVA . VRSA . CAP. — IV . TVR . OP. » — ℞ Sans légende.

Au droit : Buste à gauche d'une jeune femme, tête nue, chevelure épaisse descendant sur les épaules. — Au revers : Une galère avec voile déployée. — *JF.*, xx.

Nous empruntons à M. Friedlaender cette médaille de la Collection royale de Berlin.

MÉDAILLES ATTRIBUÉES A Giulio della TORRE.

BANDI (Galeazzo).

22. Dia. 72. « GALEAZIVS . DE . BANDIS . EQVES. » — ℞ « VROR . IN . SPE. »

Au droit : Buste à gauche de Galeazzo, tête nue, barbu, cheveux longs. — Au revers : Le Phénix sur un bûcher. — Collection royale de Berlin.

MANNELLI (Giovanni), Florentin.

23. Dia. 60. « IOANNES . MANNELLVS . FLORENTINVS . CI. — XXI. » — Sans ℞.

Buste à droite de Mannelli, coiffé d'un bonnet. — *M.*, I, x, 2.
Nous suivons l'exemple de M. Friedlaender en donnant place à cette médaille parmi celles attribuées à Giulio della Torre.

MAZZA (Piero).

24. Dia. 60. « PIERO . MAZZA. » — Sans ℞.

Buste à gauche d'un adolescent, à cheveux longs, coiffé d'un bonnet.
Cette médaille, qui fait partie de la collection de M. T. W. Greene, à Winchester, nous semble devoir être attribuée à Giulio della Torre.

NICONIZIO (Francesco), de Curzola, célèbre jurisconsulte. Il vivait au commencement du seizième siècle.

25. Dia. 111. « FRANCISCVS . NICONITIVS . NIGROCORCYREVS . C. » — ℞ « SOLO . PER . LEI' . LSVO . INTELLETT' . ALZAI . OV' . ALZATO . PER . SE NON . FORA MAI. »

Au droit : Buste à gauche de Niconizio, tête nue, barbu, cheveux longs, vêtu d'une robe à collet de fourrure. — Au revers : Mercure nu, debout, auprès d'un palmier. — *M.*, I, xlii, 4.

RAMNUSIO (Gianbattista), astronome et géographe vénitien ; né en 1486 + 1557.

26. Dia. 58. « IO . BAPTISTA . RHAMNVSIVS. » — ℞ Sans légende.

Au droit : Buste à gauche de Ramnusio, tête nue, barbu, front chauve. — Au revers : Une carte géographique. — *M.*, I, lxiv, 6.

INCONNU.

27. Dia. 64. « PRESSIT . AMOR . VT . AMANS . LOQVERER.
— A. — I. » — ℞ « PROMISSA . PERPETVITATI . DATA .
FIDES. »

Au droit : Buste à droite d'un homme de quarante à cinquante ans, cheveux longs, coiffé d'une grande calotte. — Au revers : Deux mains se pressant. — Collection Fau, à Paris.

Nous devons à l'obligeance de M. Fau la connaissance de cette médaille, et nous suivons l'exemple de M. Friedlaender en la plaçant parmi les pièces attribuées à Giulio della Torre.

BELLI (Valerio)
dit
VALERIO VICENTINO

GRAVEUR EN PIERRES FINES ET MÉDAILLEUR VICENTIN

Né vers 1468 + 1546.

Valerio Belli est surtout connu par ses ouvrages de gravure sur cristal de roche, dont plusieurs se sont conservés, et notamment la célèbre cassette que Clément VII donna à François Ier à l'occasion du mariage de Catherine de Médicis (1533). Il ne se distingua pas moins comme graveur en monnaies et médailles. Le nombre des coins qu'il a gravés — c'est lui-même qui le dit dans son testament — ne s'élève pas à moins de cent cinquante, ce qui suppose environ soixante-quinze médailles ou monnaies. On est parvenu, grâce à la découverte d'un ancien catalogue, à retrouver cinquante de ces médailles. Ce sont des ouvrages dans le goût de l'antique, avec des têtes de fantaisie représentant des personnages grecs et romains. Nous ne nous occuperons ici que des médailles relatives à des personnages contemporains. Elles se placent à la date moyenne de 1530.

BELLI (Valerio).

1. Dia. 49. « VALERIVS . BELLVS . VICENTINVS. » —
1er ℞ Sans légende.

Au droit : Buste à gauche de Valerio Belli, tête nue, barbu. — Au revers : Un homme nu dans un quadrige, les chevaux galopant vers la droite. — *M.*, I, LXXXVIII, 3. — *BZ.*, 92.

2. 2ᵉ ℞ Sans légende.

Tête de la nymphe Aréthuse, comme sur les médailles de Syracuse. — Cabinet national de France.

3. Dia. 36. « VALERIVS . BELLVS. » — ℞ « CHANDOR . ILLESVS. »

Au droit : Buste à gauche de Valerio Belli. — Au revers : Inscription au milieu d'une guirlande. — British Museum.

BEMBO (Pietro), Vénitien, né en 1470; fait cardinal en 1538 + 1547.

4. Dia. 37. « PETRI . BEMBI. » — ℞ Sans légende.

Au droit : Buste à gauche de Bembo sans barbe, tête nue, cheveux longs, le cou nu sans draperie. — Au revers : Un homme (Bembo?) tourné à droite, à demi couché au bord d'un ruisseau. La partie supérieure du corps est nue, le reste couvert d'une draperie. — *M.*, l, LVII, 2.

Cette médaille, dont le style rappelle beaucoup celui de Cavino, est peut-être celle dont Valerio exécutait les coins en 1532. (Voir dans Bottari les lettres de Bembo des 28 février et 12 mars 1532.)

Le pape CLÉMENT VII (Giulio de' MEDICI), né en 1478; élu pape en 1523 + 1534.

5. Au dire de Vasari, Valerio grava pour Clément VII des médailles avec le portrait de ce pape et de beaux revers. Ces médailles nous sont inconnues.

MÉDAILLES ATTRIBUÉES A VALERIO BELLI.

ALLEMAGNE (CHARLES-QUINT, empereur d'), né en 1500; devint roi d'Espagne en 1516, empereur en 1519 + 1558.

ISABELLE de PORTUGAL, femme de Charles-Quint, née en 1503; mariée en 1526 + 1536.

6. Dia. 40. « IMP . CAES . CAROLVS . V . P . F . AVGVST . AN . AET . XXX. » — 1ᵉʳ ℞ « IZABELA . CAROLI . IMPERATORIS . VXOR. »

Au droit : Buste à droite de Charles-Quint, barbu, coiffé d'un très-petit chapeau plat, portant l'ordre de la Toison d'or. — Au revers : Buste à gauche d'Isabelle, tête nue, ses cheveux formant un gros nœud par derrière et se rattachant en natte au-dessus du front; collier de perles. — Cabinet impérial de Vienne.

7. 2ᵉ R/ « FVNDATORI . QVIETIS . MDXXX. »

Inscription sur le champ au milieu d'une couronne. — *TN.*, Méd. all., xx, 1. — *LU,* 72. — *VM.*, II, 330.

8. Dia. 40. « ISABELA . CAROLI . IMPERATORIS . VXOR. » — R/ Sans légende.

Au droit : Buste d'Isabelle, comme dans la médaille n° 6. — Au revers : Quatre personnages debout aux côtés d'un autel devant un temple, où l'on voit un terme de Janus Bifrons. Sujet imité de l'antique. — *H.*, xxv, 13.

BERNARDI (Giovanni) da Castelbolognese

GRAVEUR EN PIERRES FINES ET MONNAIES ET MÉDAILLEUR

Né en 1496 + 1553.
Ses médailles se placent à la date moyenne de 1530.

ALLEMAGNE (CHARLES-QUINT, empereur d'), né en 1500; roi d'Espagne en 1516, empereur en 1519 + 1558.

1. Dia. 83. « CAROLVS . V . IMP . BONON . CORONATVS. — MDXXX. » — Sans R/.

Au droit : Buste à droite de Charles-Quint, barbu, coiffé d'une toque plate, vêtu d'une pelisse avec collet fourré rabattu. — *VM.*, II, 320.

Cette médaille est mentionnée par Vasari comme étant l'ouvrage de Giovanni Bernardi.

ESTE (Alfonso Iᵒ d'), troisième duc de Ferrare, né en 1476; duc de Ferrare en 1505 + 1534.

2. Vasari mentionne comme un ouvrage de Giovanni Bernardi une médaille d'Alphonse Iᵉʳ d'Este, ayant au revers l'arrestation de Jésus au jardin des Oliviers. Cette médaille nous est inconnue.

MEDICI (Ippolito de'), né en 1511; fait cardinal en 1529 + 1535.

3. Vasari mentionne parmi les ouvrages de Giov. Bernardi une médaille du cardinal Hippolyte de Médicis, laquelle nous est inconnue. Le même artiste fit aussi pour ce cardinal des gravures sur cristal de roche.

Le pape CLÉMENT VII (Giulio de' MEDICI), né en 1478; élu pape en 1523 + 1534.

4. Dia. 34. « CLEM . VII . PONT . MAX. » — 1ᵉʳ ℞ « EGO . SVM . IOSEPH . FRATER . VESTER. »

Au droit : Buste à droite de Clément VII, barbu, la tête nue, rasée, avec une couronne de cheveux, vêtu de la chape. — Au revers : Joseph se faisant reconnaître par ses frères. — *TN.*, Méd. pap., v, 10. — *H.*, LXI, 8. — *LU.*, 59. — Cic., II, LXXXV, 13, 14. — *BO.*, I, 185, 7.

5. 2ᵉ ℞ « S . PETRVS . S . PAVLVS. »

Saint Pierre debout, tenant les clefs; derrière lui, saint Paul tenant une épée; à droite, un édifice à colonnes. — Cabinet national de France.

6. Dia. 34. « S . PETRVS . S . PAVLVS . ROMA. » — ℞ « S . PETRVS . S . PAVLVS. »

Au droit : Les bustes de saint Pierre et saint Paul vus à mi-corps, chacun dans une niche; au-dessus est la tête du Christ couronné d'épines. — Même revers que la médaille précédente. — Cabinet national de France.

MÉDAILLES ATTRIBUÉES A Giovanni BERNARDI.

ALLEMAGNE (CHARLES-QUINT, empereur d'). Voir ci-dessus.

7. Dia. 112 × 91. « IMP . CAE . CAROLVS . AVG. » — ℞ « EXPEDITIO . AFRICANA. — IOHANES . B . F. »

Au droit : Buste de trois quarts à droite de Charles-Quint, barbu, coiffé d'un casque orné d'un panache, couvert d'une armure avec écharpe et décoration de la Toison d'or; col rabattu. Ce portrait est l'exacte reproduction de celui qu'a peint le Titien en 1548 dans son tableau de Charles-Quint à la bataille de Mulhberg. (Musée royal de Madrid.) — Au revers : A gauche, des galères dans un port; à droite, un combat de cavaliers armés à l'antique. — *HG.*, 1ʳᵉ part., XXII, 39.

La signature que porte ce revers est la même que Giovanni Bernardi a mise sur son coffret du Musée de Naples. Il faut donc croire que ce revers appartient réellement à cet artiste; mais on peut douter que le droit soit son ouvrage, étant, comme nous venons de le dire, copié sur le tableau de Titien. Il faut remarquer, de plus, que les deux faces n'ont pas été faites simultanément. En effet, le buste ne peut être antérieur à 1548, tandis que le revers doit avoir rapport à l'expédition de Tunis, qui eut lieu treize ans plus tôt (1535), à moins qu'on ne veuille y voir une allusion à l'expédition malheureuse d'Alger (1541), auquel cas l'intervalle entre les époques d'exécution des deux faces serait encore d'environ sept ans.

8. Dia. 42. « CAROLVS . V . IMP . AVG . AFRICANVS. » — ℞ Sans légende.

Au droit : Buste à droite de Charles-Quint, tête nue, barbu, couronné de lauriers, cuirassé. — Au revers : Scène antique. Un chef assis et tourné à gauche, délivrant des captifs qui sont amenés par deux soldats, l'un à pied, l'autre à cheval. Allusion à la délivrance des captifs à la suite de l'expédition de Tunis (1535). — *VM.*, II, 421. — *LU.*, 121. — *BZ.*, 89.

Le pape CLÉMENT VII. (Voir ci-dessus.)

9. Dia. 42. « CLEMENS . VII . PONT . MAX . AN . XI. » — ℞ Sans légende.

Au droit : Buste à droite de Clément VII, tête nue, barbu, vêtu de la chape. — Au revers : Délivrance des captifs, même revers que sur la médaille précédente. — *TN.*, Méd. pap., VI, 5. — *BO.*, I, 185, 8.

Cette médaille est formée de deux faces dont les dimensions ne concordent pas. Elles ne s'accordent pas davantage comme date. Le revers, en effet, ne peut être antérieur à l'année 1535, époque de l'expédition de Tunis, tandis que Clément VII était mort en 1534.

MOSCA (Giovanmaria)
dit
GIOVANMARIA PADOVANO
SCULPTEUR ET MÉDAILLEUR PADOUAN

Il travaillait en Pologne en 1532; on l'y trouve encore en 1573.

POLOGNE (SIGISMOND I^{er}, roi de), né en 1467; élu roi en 1506 + 1548.

BONA SFORZA, femme de Sigismond I^{er}; née en 1500; mariée en 1518 + 1558.

1. Dia. 66. « HEC . EST . SARMATIE . SIGISMVNDI . REGIS . IMAGO . ANNO . REGNI . SVI . XXVI . AETS . LXIIII. » — ℞ « IOHANNES . MARIA . PATAVINVS . F . ANNO . DOMINI . NOSTRI . MDXXXII. »

Au droit : Buste à droite de Sigismond I^{er}, la couronne en tête, couvert d'une armure. — Au revers : L'aigle de Pologne entrelacé de la lettre S. — *RZ.*, 1, 7.

2. Dia. 63. « BONA . SFORTIA . REGINA . POLONIAE . IN-
CLITISSIMA . ANNO . XXXII . NATA . ANO . VERO . D . NRI .
MDXXXII. » — ℞ « IOHANNES . MARIA . PATAVINVS . FECIT.
— TALIS . EST . QVAE . FERT. »

Au droit : Buste à droite, de fort relief, de Bona Sforce, la tête couverte d'un bonnet ou résille. Elle a un collier portant une médaille. — Au revers : Un pied d'artichaut garni de trois fruits et de feuilles. Il est enlacé d'un ruban portant une inscription que nous reproduisons sans garantir l'exactitude de notre lecture. — *RZ.*, I, 11.

POLOGNE (SIGISMOND - AUGUSTE, roi de), fils de Sigismond Ier, né en 1520; il fut associé à la couronne en 1530 + 1572.

3. Dia. 66. « D . SIGISMVDVS . II . REX . POLONIE . A .
REGNI . NRI . III . AETATIS . XIII . ANNO . D . MDXXXII. »
— ℞ « PARCERE . SVBIECTIS . ET . DEBELLARE . SVPER-
BOS. — IVSTVS . SICVT . LEO. — IOHANNES . MARIA .
PATAVINVS . F. »

Au droit : Buste à gauche de Sigismond Auguste, coiffé d'un chapeau à plumes à larges bords. Il porte une chaîne par-dessus son vêtement. — Au revers : Un lion marchant vers la gauche. — *RZ.*, I, 9.

MODERNO

ORFÉVRE, GRAVEUR DE SCEAUX

Il travaillait à Rome en 1535.

Plusieurs plaquettes en bronze, et notamment une série de pièces relatives aux travaux d'Hercule, portent l'inscription « OPVS MODERNI ». Il est probable que cet artiste a dû faire aussi des médailles, bien que nous n'en ayons pas rencontré avec sa signature.

PRATO (Francesco di Girolamo dal)

PEINTRE, ORFÉVRE, SCULPTEUR ET MÉDAILLEUR FLORENTIN

Il mourut en 1562.

Il était fils de Girolamo d'Andrea degli Ortensi dit dal Prato, parce

qu'il habitait au « Prato d'Ognissanti », à Florence. — Vasari parle avec éloge des travaux variés que Francesco fit pour le duc Alexandre, tels qu'une armure damasquinée et des médailles, ainsi que de la médaille de Clément VII. Ces travaux peuvent être placés à la date moyenne de 1535.

MEDICI (ALESSANDRO DE'), premier duc de Florence, né en 1510; fait duc de Florence en 1532; tué en 1537.

1. Au dire de Vasari, Francesco dal Prato fit de belles médailles du duc Alexandre de Médicis. Ces médailles nous sont inconnues.

Le pape CLÉMENT VII (GIULIO DE' MEDICI), né en 1478; élu pape en 1523 + 1534.

2. Dia. 53. « CLEMENS . VII . PONTIF . MAX . » — R' « POST . MVLTA . PLVRIMA . RESTANT . »

Au droit : Buste à droite de Clément VII, tête nue, vêtu de la chape. — Au revers : Le Christ attaché à la colonne. — *TN.* Méd. pap., VI, 4. — *BO.*, I, 185, 6.

Cette médaille est mentionnée par Vasari.

NOTE.

Dans notre première édition, nous rangeant à l'opinion de Cicognara et de Bolzenthal, nous avions compris dans l'œuvre de Francesco dal Prato la médaille d'Alexandre de Médicis, qui a au revers un rhinocéros. Nous avons dû changer d'avis en remarquant que cette pièce fait partie d'un groupe de médailles de restitution relatives à des personnages de la famille des Médicis, exécutées postérieurement au seizième siècle

CAVALLERINO (NICCOLO)

ORFÉVRE, SCULPTEUR ET MÉDAILLEUR MODÉNAIS

Les médailles décrites ci-après sont attribuées à Cavallerino par Bolzenthal, sur la foi de témoignages contemporains. Elles ont dû être faites vers 1535.

RANGONI (GUIDO), seigneur de Spilamberto, né en 1485 + 1539.

Argentina PALLAVICINI, femme de Guido Rangoni.
+ 1550.

1. Dia. 68. « GVIDVS . RANGONVS . BELLO . PACEQ . INSIGNIS. » — ℞ « ALARVM . DEI . EXTENSIO. »

Au droit : Buste à gauche de Guido Rangoni, cuirassé, la tête couverte d'une sorte de calotte à mentonnière. — Au revers : Femme montée sur un taureau galopant à droite. Un Génie, volant au-dessus d'elle, lui met une couronne sur la tête et une palme dans la main. — BZ., 108.

2. Dia. 54. Même légende que la médaille précédente. — ℞ Même légende que la médaille précédente.

Même sujet au droit et au revers que sur la médaille précédente, mais de proportions moindres. — M., I, LXI. — L., Rang., 1.

3. Dia. 30. Même légende que les médailles précédentes. — ℞ Même légende que les médailles précédentes.

Au droit : Buste à droite de Guido Rangoni, tête nue, cuirassé. — Au revers : Même sujet que sur les médailles précédentes. — L., Rang., 2. — VM., II, 440.

4. Dia. 64. « ARGENTINA . RANGONA . PA . DICAVIT. » — ℞ « FIDES . ET . SANCTA . SOCIETAS. »

Au droit : Buste à gauche d'Argentina. Le derrière de la tête est garni d'un réseau bouffant et élevé. — Au revers : Un Génie volant pose une couronne sur la tête d'une jeune femme assise et tournée à droite. Au fond, à droite, un fleuve nu, couché, armé du trident. — M., I, XL, 1. L., Rang., 4.

5. Dia. 39. « ARGENTINA . RANGONA . M . PALA . — 1545. » — ℞ « VIRI . VIRTVTE . FILII . SINDOLE. »

Au droit : Buste à droite d'Argentina, la tête couverte du voile des veuves. — Au revers : Une femme assise, tournée à droite, tenant un sceptre de la main droite et un serpent de la main gauche. Elle est précédée d'un chien et suivie d'un autre. — L., Rang., 3.

ZACCHI (Giovanni)

SCULPTEUR ET MÉDAILLEUR VOLTERRAN

Il travaillait en 1536.

CORNELIO (Fantino), d'Episcopia.

1. Dia. 66. « FANTINVS . CORNELIVS . AB . EPISCOPIA. » — ℞ « IO . ZACCHI . F. »

Au droit : Buste à droite de Fantino Cornelio. — Au revers : Un rocher au milieu de la mer, surmonté d'un arbre battu par l'orage. — Cabinet royal de Turin.

VENISE (Andrea GRITTI, doge de), né en 1454; élu doge en 1523 $+$ 1538.

2. Dia. 64. « ANDREAS . GRITTIS . VENET . PRINC . AN . LXXXII. » — ℞ « DEI . OPT . MAX . OPE. — IO . ZACCHVS . F. »

Au droit : Buste à droite d'Andrea Gritti, avec la corne et la robe ducales. — Au revers : Une femme nue, debout, tenant de la main droite une rame et de la gauche une corne d'abondance. Ses pieds sont posés sur un dragon à trois têtes entourant une boule. — *T.N.*, I, xxxviii, 4. — *V.M.*, II, 238. — *JF.*, xviii.

IO . F

Signature d'un médailleur qui travaillait en 1536.

SFORZA (Guido Ascanio), cardinal de Santa Fiora, né en 1518; fait cardinal en 1534 $+$ 1564.

Dia. 54. « GVI . AS . SFOR . CAR . S . FLORE . BON . LEG. » — ℞ « CARITAS . NON . QVAERIT . QVAE . SVA . SVNT. — IO . F. »

Au droit : Buste à droite de Guido Ascanio jeune, coiffé de la barrette, vêtu du camail. — Au revers : La Charité sous la figure d'une femme debout, accompagnée de trois enfants. — *T.N.*, II, xliv, 6.

Cette médaille a été faite en 1536, à l'époque où le cardinal était légat à Bologne.

DOMENICO di POLO (Domenico de' VETRI, dit)
GRAVEUR EN PIERRES FINES ET MONNAIES
ET MÉDAILLEUR FLORENTIN

Sa médaille de Cosme I^{er} de Médicis, au revers du Capricorne, a été faite en 1537.

« Domenico, fils de Polo d'Angelo de' Vetri, était né après 1480. Il est mentionné encore en 1547. On cite de lui une intaille en émeraude représentant Hercule, faite en 1532. Cette intaille servit de cachet à Alexandre de Médicis et à Cosme, son successeur. » (G. M.)

MEDICI (Alessandro de), premier duc de Florence, né en 1510; duc de Florence en 1532; tué en 1537.

1. Au dire de Vasari, Domenico di Polo fit de très-belles médailles du duc Alexandre de Médicis, ayant au revers la figure de Florence. Nous ignorons ce qu'elles sont devenues.

MEDICI (Cosimo I° de'), deuxième duc de Florence et premier grand-duc de Toscane, né en 1519; duc de Florence en 1537, grand-duc de Toscane en 1569 + 1574.

2. Dia. 35. « COSMVS . MED . II . REI . P . FLOR . DVX. » — 1^{er} ℞ « ANIMI . CONSCIENTIA . ET . FIDVCIA . FATI. »

Au droit : Buste à droite de Cosme, jeune, tête nue, cheveux courts et frisés, barbe naissante, couvert d'une armure. — Au revers : Un capricorne tourné à gauche, surmonté de huit étoiles. — *L.*, Méd., 34. — *M.*, I, LXXVIII, 7. — *KO.*, XI, 225. — Cicogn., II, LXXXV, 8.

Cette médaille est mentionnée par Vasari comme étant l'ouvrage de Domenico di Polo, et ayant été faite en 1537. C'est à tort que dans notre première édition nous avons dit qu'elle portait le monogramme D P.

3. 2^e ℞ « SALVS . PVBLICA. »

Une femme drapée, debout, tournée à gauche. Elle tient dans une main une haste; l'autre s'appuie sur une sorte de bâton tordu. — *L.*, Méd., 27. — *M.*, I, LXXVIII, 8.

4. 3^e ℞ « IN . ME . MANET . ET . EGO . IN . EA. — FIDES. »

La Foi assise, tournée à gauche; la main droite étendue, la gauche appuyée sur une haste. — *L.*, Méd., 26. — *M.*, I, LXXIX, 4.

MÉDAILLES ATTRIBUÉES A DOMENICO di POLO.

5. Dia. 38. « COSMVS . MEDICES . REIP . FLORE . DVX . II. » — ℞ « HERCVLEE . VIRTVTIS . VLTIMVS . CONATVS. »

Au droit : Buste à droite de Cosme, jeune, imberbe, tête nue, cheveux courts et frisés, drapé à l'antique. — Au revers : Hercule étouffant Antée. — L., Méd., 28. — M., I, LXXVIII, 9.

6. Dia. 40. « COSMVS . MED . FLORE . DVX . II. » — ℞ « FLOREN. — SALVS . PVBLICA. »

Au droit : Buste à droite de Cosme jeune, tête nue, barbe naissante, cheveux courts et frisés, cuirassé. — Au revers : Une femme assise personnifiant la ville de Florence, tenant une Victoire de la main droite, et appuyée sur une haste. — Les motifs du droit et du revers sont contenus dans un cadre ovale inscrit dans le cercle. — Cabinet national de France.

NOTE.

Dans notre première édition, nous avons compris parmi les ouvrages de Domenico di Polo la médaille du cardinal de Ferrare, Hippolyte II d'Este, ayant au revers « *Munita guttur, etc.* », et portant le monogramme D. P. Nous restituons maintenant cette médaille à Domenico Poggini, à qui elle appartient. Le nom de l'auteur, les circonstances dans lesquelles la médaille a été faite en 1552 ou peu après, nous sont révélés par Lodovico Domenichi, écrivain contemporain et ami de Domenico Poggini. (Voir plus loin ce médailleur.)

RAMELLI (Benedetto)

ORFÉVRE FERRARAIS

Il travaillait à Lyon en 1537.

Nous devons aux savantes recherches et à l'obligeance de M. Natalis Rondot la connaissance de cet artiste. Il est mentionné dans les comptes royaux comme ayant reçu en 1538 le payement d'une médaille en or de François Ier qu'il avait exécutée. La date du payement et l'importance de la somme donnent lieu de croire que la médaille, ouvrage de Ramelli, doit être l'une de celles que nous allons décrire.

FRANCE (FRANÇOIS Ier, roi de), né en 1494; roi en 1515
+ 1547.

1. Dia. 123. « FRANCISCVS . I . D . G . FRANCOR . REX . 1537. » — Sans R̸.

Buste de trois quarts à gauche de François Ier, barbu, coiffé d'un chapeau plat orné d'une plume; pelisse à large collet rabattu, sous laquelle passe une chaîne avec médaillon. — *TN.*, Méd. franç., I, xi, 3.

2. Dia. 135. « FRANCISCVS . I . D . G . FRANCORVM . REX . 1537. » — Sans R̸.

Le buste de François Ier, que l'on voit sur cette médaille, est la répétition presque complètement exacte de celui de la médaille précédente. Il n'y a de différence que dans deux détails sans importance : le chapeau, qui est orné de trois plumes au lieu d'une, et la chaîne, qui est double et plus riche. — Collection A. Armand.

CELLINI (Benvenuto)

ORFÉVRE, SCULPTEUR, GRAVEUR EN MONNAIES ET MÉDAILLEUR FLORENTIN

Né en 1500 + 1571.

Les principaux ouvrages de Cellini, comme monnaies et médailles, ont été faits pour le pape Clément VII et pour le duc Alexandre de Médicis de 1530 à 1537. Il faut y joindre la médaille de François Ier, qu'il n'a pas mentionnée, mais qui doit avoir été faite en 1543 ou 1544. Ces ouvrages embrassent donc une période de quatorze années environ, dont la date moyenne se place en 1537.

Nous avons mis à profit, pour établir la liste des médailles et monnaies de Benvenuto Cellini, les travaux de MM. Friedlaender et G. Ciabatti.

BEMBO (Pietro), Vénitien, né en 1470; fait cardinal en 1538 + 1547.

1. Dia. 57. « PETRI . BEMBI . CAR. » — R̸ Sans légende.

Au droit : Buste à droite de Bembo, tête nue, front découvert, longue barbe, vêtu du camail. — Au revers : Pégase galopant vers la droite. — *M.*, I, lvii, 1. — *VM.*, III, 188. — *PN.*, I, ii bis. — *KO.*, III, 417. — *JF.*, 12. (Voir la note A.)

ESTE (Ercole II d'), quatrième duc de Ferrare, né en 1508; duc en 1534 + 1559.

2. Cellini mentionne, comme l'ayant faite en 1540, une médaille du duc Hercule II. Elle avait au droit le buste de ce prince, et au revers la figure de la Paix avec la légende : « pretiosa . in . conspectv . domini . » Cette médaille nous est inconnue.

FRANCE (FRANÇOIS I*er*, roi de), né en 1494; roi en 1515 + 1547.

3. Dia. 41. « FRANCISCVS . I . FRANCORVM . REX. » — ℞ « FORTVNAM . VIRTVTE . DEVICIT. — BENVENVT. »

Au droit : Buste à gauche de François I*er*, barbu, tête nue, couronné de laurier; devant lui est un sceptre fleurdelisé. — Au revers : Un cavalier, armé à l'antique sur un cheval galopant vers la droite, est prêt à frapper une femme nue (la Fortune) étendue à terre; à gauche, on voit une boule et un gouvernail. — *TN.*, Méd. fr., I, viii, 7. — *JF.*, 14.

MEDICI (Alessandro de'), premier duc de Florence, né en 1510; créé duc de Florence en 1532; tué en 1537.

4. Dia. 29. « ALEXANDER . M . R . P . FLOREN . DVX. » — ℞ « S . COSMVS . S . DAMIANVS. »

Au droit : Buste à gauche d'Alexandre de Médicis, tête nue, cheveux crépus, imberbe. — Au revers : Saint Cosme et saint Damien debout. Pièce d'argent de 40 soldi faite en 1535, mentionnée par Cellini. — *TN.*, Monn., xxxvii, 8. — *PN.*, I, ii *bis*, 8. — *JF.*, 2.

5. Dia. 26. « ALEXANDER . MED . R . P . FLOREN . DVX. » — ℞ « VIRTVS . EST . IN . NOBIS . DEI. »

Au droit : L'écusson des Médicis surmonté de la couronne ducale. — Au revers : Une croix grecque avec quatre têtes de chérubins. Écu d'or mentionné par Cellini. — *PN.*, I, ii *bis*, 7.

6. Dia. 26. « ALEXANDER . MED . R . P . FLOREN . DVX. » — ℞ « S . IOANNES . BAPTISTA. »

Au droit : L'écusson des Médicis avec la couronne ducale. — Au revers : Saint Jean-Baptiste assis tenant une croix et lisant dans un livre. Pièce d'un jules en argent, mentionnée par Cellini. — *PN.*, I, ii *bis*, 9.

7. Dia. 24. « ALEXANDER . MED . R . P . FLOREN . DVX. » — ℞ « S . IOANNES . BAPTISTA. »

Au droit : L'écusson des Médicis avec la couronne ducale. — Au revers :

Le buste du petit saint Jean. Pièce d'un demi-jules en argent, mentionnée par Cellini. — *PN.*, I, II *bis*, 10. — *JF.*, 10.

Le pape CLÉMENT VII (Giulio de' MEDICI), né en 1478; élu pape en 1523 + 1534.

8. Dia. 39. « CLEMENS . VII . PONT . MAX . AN . XI . — MDXXXIIII. » — 1er $R\!\!\!/$ « VT . BIBAT . POPVLVS. »

Au droit : Buste à gauche de Clément VII, tête nue, rasée avec une mince couronne de cheveux, barbu, vêtu de la chape. — Au revers : Moïse frappant le rocher. Médaille mentionnée par Cellini. Elle rappelle l'exécution du puits d'Orvieto. — *TN.*, Méd. pap., VI, 3. — *BO.*, I, 185-10. — *PN.*, I, II *bis*, 4. — *JF.*, 5.

9. 2e $R\!\!\!/$ « CLAVDVNTVR . BELLI . PORTAE. — BENVENVTVS . F. »

La Paix brûlant des armes devant le temple de Janus. — *TN.*, Méd. pap., VI, 2. — *VM.*, II, 397. — *BO.*, I, 185, 11. — *LO.*, VI, 169. — *BZ.*, 96. — *C.*, II, LXXXV, 7. — *PN.*, I, II *bis*. — *JF.*, 4.

10. Dia. 29. « VT . OMNIS . TERRA . ADORET . TE. — CLEMENS. » — $R\!\!\!/$ « VNVS . SPS . ET . VNA . FIDES . ERAT . IN . EIS. »

Au droit : Le Pape et l'Empereur soutenant la croix. — Au revers : Saint Pierre et saint Paul vus à mi-corps. Doublon d'or fait en 1530, pièce mentionnée par Cellini. *PN*, I, II *bis*, 1.

11. Dia. 29. « CLEMENS . VII . PONT . MAX. » — $R\!\!\!/$ « ECCE . HOMO. — PRO . EO . VT . ME . DILIGERINT. — ROMA. »

Au droit : Buste à gauche de Clément VII, tête nue, barbu, vêtu de la chape. — Au revers : Le Christ debout, nu, les mains liées. Doublon d'or fait en 1530. Pièce mentionnée par Cellini. — *PN.*, I, II *bis*, 2. — *BO.*, I, 185, 20.

12. Dia. 29. « CLEMENS . VII . PONT . MAX. » — $R\!\!\!/$ « QVARE . DVBITASTI. »

Au droit : Buste à gauche de Clément VII, tête nue, barbu, vêtu de la chape. — Au revers : Jésus debout sur les eaux, soutenant saint Pierre à demi submergé. Pièce d'argent de deux carlins, mentionnée par Cellini. — *PN.*, I, II *bis*, 3. — *JF.*, 3.

Le pape PAUL III (Alessandro FARNESE), né en 1466; élu pape en 1534 + 1550.

13. Dia. 29. « PAVLVS . III . PONT . MAX. » — $R\!\!\!/$ « S . PAVLVS . VAS . ELECTIONIS. »

Au droit : Écusson des Farnèse surmonté des clefs et de la tiare. — Au revers : Saint Paul debout. Écu d'or commandé en 1534. Pièce mentionnée par Cellini. — *PN.*, I, 11 *bis*, 6.

MÉDAILLES ATTRIBUÉES A BENVENUTO CELLINI.

ALTOVITI (Bindo), Florentin, né en 1490 + 1556.

14. Dia. 44. « BIND . ALTOV. » — $R\!\!\!/$ Sans légende.

Au droit : Buste à droite de Bindo Altoviti, avec une longue barbe, coiffé d'un bonnet. — Au revers : Une femme vue de face, regardant à droite, couverte de vêtements flottants, embrassant une colonne. — Collection A. Armand.

Cette médaille a été attribuée aussi à Michel-Ange.

ESTE (Ippolito II d'), né en 1509; fait cardinal en 1538 + 1572.

15. Dia. 49. « HIPPOLYTVS . II . CARD . ESTENSIS. » — 1er $R\!\!\!/$ « PIETATI . PONTIFICIE. »

Au droit : Buste à droite du cardinal Hippolyte II d'Este, tête nue, barbu, cheveux bouclés. — Au revers : Une femme debout entre deux enfants. Elle tient de la main gauche une corne d'abondance, et de la main droite elle verse du vin (?) sur un autel allumé. — *L.*, Este, 37.

16. 2e $R\!\!\!/$ Sans légende.

Un globe crucifère accompagné de trois rosaces et d'un globule. — *L.*, Este, 38.

Ces deux pièces nous sont connues par la reproduction que donne l'ouvrage de Litta. On remarque le désaccord qui existe entre le droit et les revers.

LORRAINE (JEAN, cardinal de), né en 1498; fait cardinal en 1518 + 1550.

17. Dia. 51. « IO . CAR . LOTHORINGIÆ. » — $R\!\!\!/$ « SIC . ITVR . AD . ASTRA. »

Buste à droite de Jean, cardinal de Lorraine, coiffé de la barrette. — Au

revers : Une femme vêtue, marchant à droite ; elle tient un miroir. Un dragon est à ses pieds. — *FN.*, Méd. franç., I, xliv, 2. — *VM.*, II, 437. — *JF.*, 15.

MEDICI (Alessandro de'). Voir ci-dessus.

18. Dia. 34. « ALEXANDER . MED . FLORENTIAE . DVX . » — 1ᵉʳ R/ « SOLATIA . LVCTVS . EXIGVA . INGENTIS. »

Au droit : Buste à droite d'Alexandre de Médicis, tête nue, le cou nu sans draperie. — Au revers : Inscription dans une couronne de cyprès. — *L.*, Méd., 17. — *H.*, lxi, 12.

19. 2ᵉ R/ « COSMVS . MED . FLORENTIAE . DVX . II. »

Buste à gauche de Cosme Iᵉʳ de Médicis jeune, imberbe, tête nue, cheveux courts. Le cou est nu et sans draperie. — Collection G. Dreyfus, à Paris.

Le même droit se rencontre accolé à un troisième revers dont nous ne parlons que pour mémoire. Il représente Marguerite d'Autriche, femme d'Alexandre de Médicis. Ce revers appartient à une médaille d'Octave Farnèse, second mari de Marguerite, ouvrage d'un autre médailleur que l'on trouvera plus loin. (Voir p. 152.)

La médaille n° 18, dont le revers rappelle la mort du duc Alexandre, a été attribuée par les uns à Benvenuto Cellini, par d'autres à Domenico di Polo ou à Francesco dal Prato. Elle pourrait être plutôt donnée au « Médailleur au signe de Mars » (voir ci-après), à cause de la ressemblance qui existe entre son droit et ceux des pièces décrites dans l'œuvre de ce maître sous les numéros 2 et 3.

NOTE.

A. — Benvenuto nous apprend qu'au commencement de l'année 1537 il s'arrêta à Padoue pour mettre la main à la médaille de Pietro Bembo. Il fit d'après nature le modèle de la tête. — Bembo portait alors la barbe courte, n'ayant commencé à la laisser pousser qu'au mois de septembre précédent.— Benvenuto fit aussi le modèle du revers qui représentait Pégase au milieu d'une couronne. Il partit ensuite pour Paris, remettant à une autre époque l'exécution des coins en acier, car il s'agissait d'une médaille frappée. A partir de ce moment, Benvenuto ne parle plus de cette médaille. Il est très-probable que l'exécution des coins fut abandonnée; mais le modèle en cire ou en stuc, fait à Padoue, ne dut pas se perdre pour cela. A notre avis, Benvenuto aura voulu utiliser ce modèle lorsque Bembo fut devenu cardinal, et il en aura tiré la médaille que nous connaissons. Une légère modification aura suffi pour cela : la barbe allongée, le titre de cardinal introduit dans la légende. Nous ne parlons pas de la suppression de la couronne au revers, amélioration qui a dû être faite dès l'origine.

Notre opinion est donc que, selon toute vraisemblance, la médaille coulée du cardinal Bembo au revers de Pégase est l'ouvrage de Benvenuto. En tout cas, on ne peut confondre cette médaille avec celles qui ont été exécutées

par Valerio Belli et Leone Leoni. Les coins gravés par Valerio étaient soumis à Bembo en 1532; Leone Leoni apportait les siens en mai 1537. Ces deux médailles étaient donc des pièces frappées, et de plus elles représentaient Bembo sans barbe. La nôtre est coulée, et Bembo y porte une longue barbe; il n'y a donc pas de confusion possible entre elles.

Le Médailleur au signe de Mars ♂

Nous désignons ainsi l'auteur des médailles décrites ci-après, lesquelles ont cette marque à l'exergue. Ces pièces, que l'on a attribuées à Benvenuto Cellini, portent la date de 1534.

FRANCE (FRANÇOIS I^{er}, roi de), né en 1494; roi en 1515 † 1547.

1. Dia. 38. « FRANCISCVS . I . D . G . FRANCORVM . REX. » — ℞ « FVNDATOR . QVIETIS . MDXXXIIII. »

Au droit : Buste de trois quarts à gauche de François I^{er}, coiffé d'un chapeau plat orné de plumes. Il est vêtu d'une pelisse à large collet rabattu, sur lequel on voit une chaîne avec une petite médaille. — Au revers : La Paix sous la figure d'une femme tournée à gauche, assise sur une cuirasse. Elle tient dans la main gauche une corne d'abondance, et dans la droite une torche avec laquelle elle brûle des armes. — Cabinet de Florence.

MEDICI (Alessandro de'), premier duc de Florence, né en 1510; fait duc de Florence en 1532; tué en 1537.

2. Dia. 38. « ALEX . MED . FLORENTIAE . DVX . PRIMVS. » — ℞ « FVNDATOR . QVIETIS . MDXXXIIII. »

Au droit : Buste à droite d'Alexandre de Médicis, tête nue, cheveux crépus; draperie à l'antique. — Au revers : La Paix tournée à gauche, brûlant des armes. Même revers que la médaille précédente. — *VM.*, II, 397.

3. Dia. 38. « ALEX . M . FLORENTIAE . DVX . PRIMVS. » — ℞ « FVNDATOR . QVIETIS . MDXXXIIII. »

Au droit : Buste à droite d'Alexandre, tête nue, cheveux crépus, cuirassé. — Au revers : La Paix tournée à gauche. Même revers que les médailles précédentes. — *L.*, Méd., 19. — *M.*, I, xliv, 3. — *VM.*, II, 397.

4. Dia. 43. « ALEXANDER . MED . DVX . FLORENTIAE . I. » — ℞ « FVNDATOR . QVIETIS . MDXXXIIII. »

Au droit : Buste à droite d'Alexandre, tête nue, cheveux crépus; draperie

à l'antique. — Au revers : La Paix sous la figure d'une femme drapée assise, tournée à droite, tenant une torche allumée qu'elle approche d'un amas d'armes. Même sujet que sur les médailles précédentes, mais de plus grande proportion, traité différemment et en sens contraire. — Cabinet national de France.

Le Médailleur a la marque ⊥

Le médailleur dont les ouvrages portent cette marque travaillait à l'époque du mariage de Marguerite d'Autriche avec Octave Farnèse en 1538.

FARNESE (Ottavio), deuxième duc de Parme, né en 1524; duc de Parme en 1547 + 1586.

AUTRICHE (Marguerite d'), femme d'Octave Farnèse, née en 1522, mariée en 1538 + 1586. Elle avait épousé en premières noces (1536) Alexandre de Médicis.

1. Dia. 38. « OCTAVIVS . FARNESIVS. » — ℞ « MARGARITA . AVSTRIA. »

Au droit : Buste à droite d'Octave Farnèse adolescent, tête nue, cheveux courts, cuirassé. — Au revers : Buste à gauche de Marguerite d'Autriche jeune, tête nue, avec chignon formé d'une natte roulée. Les deux faces portent la marque du médailleur. — Cabinet national de France.

Cette médaille a dû être faite à l'occasion du mariage de Marguerite avec Octave. Ses deux faces offrent une homogénéité parfaite. Le revers qui vient d'être décrit se trouve aussi accolé à une médaille d'Alexandre de Médicis, premier mari de Marguerite d'Autriche, laquelle a été mentionnée parmi les médailles attribuées à Cellini. La simple inspection de cette médaille montre que c'est une pièce hybride dont les deux faces appartiennent à deux artistes différents.

INCONNUE.

2. Dia. 39. Sans légende, avec la marque du médailleur. — Sans ℞.

Buste à gauche d'une jeune femme, les cheveux pris dans une coiffe en réseau, recouverte d'une draperie qui tombe sur ses épaules. — Cabinet national de France.

ANTONIO VICENTINO

MÉDAILLEUR VICENTIN

Il devait travailler dans le deuxième quart du seizième siècle.

GABUCCI (Ascanio), de Fano.

Dia. 65. « ASCA . GABV . PHANEN. » — ℞ « ANT . VICEN. »

Au droit : Buste à droite d'Ascanio Gabucci, barbu, coiffé de la barrette, vêtu d'une robe. — Au revers : Un guerrier debout, armé à l'antique et muni d'un bouclier, le pied gauche à terre, pose le pied droit sur une barque qui va quitter le rivage. — *TN.*, II, xxxviii, 6.

MATTEO dal NASSARO

PEINTRE, ORFÉVRE, GRAVEUR EN PIERRES FINES ET MONNAIES VÉRONAIS

Né à la fin du quinzième siècle. Il mourut vers 1548. La moyenne de sa carrière artistique se place vers 1438.

Matteo dal Nassaro exerça ses talents en France à la cour de François Ier, où on le trouve dès 1528. Il y fut employé jusqu'à sa mort, qui suivit de près celle du roi. Il figure dans les comptes royaux avec le titre de « graveur du roi », puis avec celui de « peintre, graveur et valet de chambre du roi ». Au mois d'octobre 1529, il est mentionné pour « les coins des monnaies et testons du roi » qu'il avait gravés. Il est à croire qu'il ne fit pas seulement des monnaies, mais aussi des médailles; cependant aucune médaille qu'on puisse lui attribuer avec certitude n'est arrivée jusqu'à nous.

CARAGLIO (Giovan Jacopo)

GRAVEUR AU BURIN ET EN PIERRES FINES, MÉDAILLEUR ET ARCHITECTE VÉRONAIS

Il travaillait dès 1526 et mourut vers 1570. Ses médailles pour le roi de Pologne ont dû être faites vers 1540.

PESENTI (Alessandro), Véronais. Il était attaché à la cour de Bona Sforce.

1. Dia. 36. « ALEX . PESENTIVS . VERONEN . CANONIC . VTINEN . ET . C. » — ℞ « VIRTVTE . DVCE . COMITE . FORTVNA. »

Au droit : Buste à gauche d'Alessandro Pesenti. — Au revers : Des instruments de musique.

POLOGNE (SIGISMOND Ier, roi de), né en 1467. Il fut élu roi en 1500 + 1548.

BONA SFORZA, femme de Sigismond Ier, née en 1500; mariée en 1518 + 1558.

2. Les médailles de Sigismond Ier et de Bona Sforce, ouvrages de Caraglio, ne sont point arrivées jusqu'à nous.

Les médailles qui viennent d'être indiquées sont mentionnées dans les lettres de l'Arétin, comme ayant été faites par Caraglio pendant son séjour à la cour de Sigismond Ier, roi de Pologne.

SPINELLI (Andrea)
GRAVEUR EN MONNAIES ET MÉDAILLEUR VÉNITIEN

Il mourut en 1572, après avoir dirigé la « Zecca » de Venise depuis 1540. La première de ses médailles porte la date de 1523; mais la plupart ont été faites vers 1540.

MULA (Antonio), patricien de Venise. Il fut nommé duc de Crète en 1536.

1. Dia. 40. « ANT . MVLA . DVX . CRETÆ . X . VIR . III . CONS . IIII. » — ℞ « CONCORDIA . FRATRVM . 1538. — AND . SPIN . F. »

Au droit : Buste à gauche d'Antonio Mula âgé, tête nue, vêtu d'une robe. — Au revers : Deux hommes debout, vêtus à la romaine, se donnant la main. — *TN.*, II, xviii, 5.

QUIRINI (Girolamo), sénateur vénitien.

2. Dia. 39. « HIERON . QVIRIN . SENAT . INTEGERR. » — ℞ « AND . SPINELI . F . 1540. »

Au droit : Buste à gauche de Girolamo Quirini, tête nue, barbu, vêtu

d'une robe. — Au revers : Saint Jérôme tourné à gauche, agenouillé à demi, tenant une pierre dans la main droite. — *TN.*, II, xxi, 5.

SORANZO (Bernardo), patricien de Venise, duc de Crète. Il vivait en 1540.

3. Dia. 310. « BERNARDVS . SVPERANTIO. — ANDREAS . SPINELLI . F . M . S . » — ℞ « MDXL. — BERNARDO . SVPERANTIO . CORCIRAE . INSVLAE . PREF . CRETAE . DVCI . TERT . VENETIAR . CONSILIARIO . SEX . X . VIRALI . DIGNITATE . FVNCTO. »

Au droit : Buste à gauche de Bernardo Soranzo. — Au revers : Inscription sur le champ. — Musée Correr, à Venise.

VENISE (Andrea GRITTI, doge de), né en 1454; élu doge en 1523 + 1538.

4. Dia. 37. « ANDREAS . GRITI . DVX . VENETIAR . MDXXIII . » — ℞ « DIVI . FRANCISCI . MDXXXIIII. — AN . SP . F . »

Au droit : Buste à gauche d'Andrea Gritti, barbu, portant la corne et la robe ducale. — Au revers : Vue perspective de l'église de San Francesco della Vigna, à Venise. — *TN.*, I, xxviii, 2.

5. Dia. 37. « ANDREAS . GRITI . DVX . VENETIAR . ET . C . » ℞ Même revers que la médaille précédente.

Buste à gauche d'Andrea Gritti, barbu, avec la corne et la robe ducales; type différent de la médaille précédente. — Musée Correr, à Venise.

VENISE (Pietro LANDO, doge de), né en 1462; élu doge en 1539 + 1545.

6. Dia. 40. « CONCORDIA . PARVÆ . RES . CRESCVNT. — SENATVS . VENETVS. — 1539. » — ℞ « ADRIACI . REGINA . MARIS. — AND . SPINELI. »

Au droit : Le doge Pietro Lando, accompagné de sénateurs, à genoux devant le Christ debout qui tient un étendard et les bénit. — Au revers : Venise sous la figure d'une femme couronnée, vue de face, assise sur un lion, et tenant une balance et une corne d'abondance; à gauche, une galère sur la mer; à droite, des armes. — *L.*, Lando.

VENISE.

7. Dia. 40. « AND . SPINELLI. » — ℞ « 1542 . HINC . VENETAE . PIETATIS . FRVCTVS. »

Au droit : L'Adoration des Mages. — Au revers : Inscription sur le champ dans une guirlande. — Musée Correr, à Venise.

8. Dia. 40. « ANNO . MDLXXIII. » — ℞ « ADRIACI . REGINA . MARIS. — AND . SPINELLI. »

Au droit : L'Adoration des Mages. Même droit que la médaille précédente. — Au revers : Venise assise. Même revers que la médaille n° 6.

Un bel exemplaire en or de cette pièce était dans la collection Rossi à Rome. La date 1573, au lieu du nom de Spinelli, a dû être mise après la mort de ce médailleur.

ZANE (Girolamo), sénateur vénitien.

9. Dia. 41. « HYERO . ZANE . SENAT . OPT. » — ℞ « AND . SPINELI . F . 1540. »

Au droit : Buste à gauche de Girolamo Zane, tête nue, barbu, vêtu d'une robe. — Au revers : Saint Jérôme tourné à gauche, agenouillé, tenant une pierre dans la main droite. Même revers que la médaille n° 2. — Cabinet national de France.

SANGALLO (Francesco da)

SCULPTEUR ET ARCHITECTE FLORENTIN

Né en 1494 + 1576.

On trouve sur ses médailles les dates 1522, 1550, 1551, 1552, 1555, 1570, ce qui place ses travaux comme médailleur à la date moyenne de 1546.

GIOVIO (Paolo), né à Côme en 1483; fait évêque de Nocera en 1528 + 1552.

1. Dia. 95. « PAVLVS . IOVIVS . COMENSIS . EPISCOPVS . NVCERINVS . A . D . N . S . M . D . LII. » — ℞ « NVNC . DENIQVE . VIVES. »

Au droit : Buste à gauche de Paul Jove, barbu, coiffé d'une calotte, couvert d'un vêtement à large collet de fourrure. — Au revers : Paul Jove

debout, tourné à gauche, vêtu d'une longue robe, tenant un livre sous le bras gauche, tend la main droite à un homme nu qui semble sortir de la terre, où sa jambe droite est encore engagée. — *M.*, I, LXII, 2. — *L.*, Giov. — *VM.*, II, 426. — *KO.*, III, 1.

MEDICI (Giovanni de'), dit « Giovanni delle bande nere », né en 1498 + 1526.

2. Dia. 93. « IOANNES . MEDICES . DVX . FORTISS. — MDXXII. — FRANC . SANGALLIVS . FACIEB. » — ℞ « NIHIL . HOC . FORTIVS. »

Au droit : Buste à droite de Jean de Médicis, tête nue, cheveux courts, couvert d'une armure. — Au revers : Un foudre muni de deux paires d'ailes. — *C.*, II, LXXXVI, 3.

MEDICI (Alessandro de'), premier duc de Florence, né en 1510 ; fait duc de Florence en 1534 ; tué en 1537.

MEDICI (Cosimo I° de'), deuxième duc de Florence et premier grand-duc de Toscane, né en 1519 ; duc de Florence en 1537 ; grand-duc de Toscane en 1569 + 1574.

3. Dia. 90. « ALEXANDER . MEDICES . FLORENTIAE . DVX . P. » — ℞ « COSMVS . MEDICES . ETRVRIÆ . MAGNVS . AC . INVICTISSIMVS . DVX. — MDLXX. »

Au droit : Buste à droite d'Alexandre de Médicis, tête nue, cheveux frisés, barbe et moustache courtes, le cou nu sans draperie. — Au revers : Buste à gauche de Cosme Ier de Médicis, tête nue, barbu, portant la couronne grand-ducale à pointes, cuirassé, avec l'ordre de la Toison d'or. — *L.*, Méd., 18.

MEDICI (Giangiacomo de'), marquis de Marignan, né en 1497 + 1555.

4. Dia. 91. « IO . IAC . MEDICES . MEDIOL . MARCHIO . MELEGNANI . MDLV. — FRANC SANGALLIVS FACIEBAT. » — ℞ « SENIS . RECEPTIS. »

Au droit : Buste à gauche de Jean-Jacques de Médicis, tête nue, cheveux et barbe courts, couvert d'une armure. — Au revers : Une louve (?), tournée à gauche, couchée à terre et attachée à un palmier. Ce revers est entouré d'une forte guirlande de fruits et de feuillages. La signature est gravée sur la tranche de l'épaule. — Cabinet de Florence.

SANGALLO (Francesco da), sculpteur et architecte florentin, né en 1494 + 1576.

MARSUPPINI (Elena), femme de Francesco da Sangallo.

5. Dia. 72. « FRANCESCO DA SANGALLO SCVLTORE ET ARCHITETTO FIOREN. — MDL. » — 1er $R\!\!\!/$ « DVRABO. »

Au droit : Buste à gauche de Sangallo avec une longue barbe, la tête entourée d'un linge. La date est gravée en creux sur le champ. — Au revers : Un homme nu, dont la partie inférieure est remplacée par une gaîne, caresse de la main droite le museau d'un chien accroupi devant lui. Ce revers est entouré d'une forte guirlande composée de feuillages et de fruits. — Collection A. Armand.

6. 2° $R\!\!\!/$ « OPVS. — MDLI. »

La tour de Santa Croce à Florence, construite par Sangallo. Ce revers est orné d'une guirlande analogue à celle du revers précédent. — Collection royale de Berlin.

7. Dia. 97. « FRANCESCO DA SANGALLO SCVLTORE ET ARCHITETTO FIOREN . FACIEB. » — 1er $R\!\!\!/$ « HELENA . MARSVPINI . CONSORTE . FIOREN . A . M . D . LI. »

Au droit : Buste à gauche de Sangallo avec une longue barbe, la tête entourée d'un linge. C'est la reproduction dans de plus grandes proportions du buste des médailles précédentes. Le dernier mot de la légende est gravé sur la tranche de l'épaule. — Au revers : Buste à gauche d'Elena, tête nue, avec petite coiffe en arrière; corsage montant avec chemisette plissée. — Cabinet de Florence.

8. 2e $R\!\!\!/$ « FACIEBAT — A . MDXXXXX. »

La tour de Santa Croce, à Florence.
Des exemplaires de cette médaille ont été trouvés dans les fondations de cet édifice. — Cabinet de Florence.

MÉDAILLES ATTRIBUÉES A Fr. SANGALLO.

MEDICI (Lorenzo II de'), duc d'Urbin, né en 1492; fait duc d'Urbin en 1516 + 1519.

9. Dia. 80. Sans légende. — $R\!\!\!/$ « LAVRENTIVS . MEDICES . VRBINI . ETC. DVX. »

Au droit : Buste à gauche de Laurent de Médicis, tête nue, cheveux et barbe courte, couvert d'une pelisse à collet rabattu. — Au revers : Inscrip-

tion dans une couronne formée de deux branches de laurier. — Collection
A. Armand.

Le pape LÉON X (Giovanni de' MEDICI), né en 1475; élu
pape en 1513 + 1521.

10. Dia. 78. « LEO . X . P . MAX. » — ℞ « GLORIA . ET.
HONORE . CORONASTI . EV . DE. »

Au droit : Buste à gauche de Léon X, la tête couverte d'une grande calotte,
vêtu du camail. — Au revers : L'écusson des Médicis surmonté de la tiare et
des deux clefs. — *TN.*, I, xxvi, 1. — *BO.*, I, 163, 2.

Les médailles n^{os} 9 et 10, qui toutes deux, et la première surtout, se rapprochent beaucoup par leur travail des ouvrages certains de Sangallo, sont peut-être des pièces de restitution exécutées par lui après la mort des personnages qu'elles représentent. Il est cependant possible qu'elles aient été faites de leur vivant. Né en 1494, Sangallo avait déjà vingt-cinq ans à l'époque de la mort du duc d'Urbin (1519); il en avait vingt-sept lors de la mort de Léon X (1521).

DOMENICO VENEZIANO

MÉDAILLEUR VÉNITIEN

Il travaillait en Pologne en 1548.

POLOGNE (SIGISMOND-AUGUSTE, roi de), fils de
Sigismond I^{er}, né en 1520; associé à la couronne dès 1530
+ 1572.

Dia. 52. « SIGIS . AVG . REX . POLO . MAG . DVX . LIT .
AET . S . XXIX. » — ℞ « ANO . D . NRI . M . D . XLVIII . DOMI-
NICVS . VENETVS . FECIT. »

Au droit : Buste à droite de Sigismond-Auguste, tête nue, barbu, cuirassé;
derrière sa tête est figurée une couronne. — Au revers : L'Aigle de Pologne
couronné, les ailes déployées. — *RZ.*, 16.

A . V

Signature d'un médailleur qui devait travailler vers 1548.

ARÉTIN (Pietro BACCI, dit l'), né en 1492 + 1557.

1. Dia. 57. « DIVVS . PETRVS . ARETINVS . A . V. » —

℞ « I . PRINCIPI . TRIBVTATI . DAI . POPOLI . IL . SERVO . LORO . TRIBVTANO. »

Au droit : Buste à droite de l'Arétin, tête nue, cheveux courts, longue barbe, vêtu d'une pelisse à large collet rabattu sur lequel passe une chaîne. — Au revers : Un guerrier et d'autres personnages, vêtus à l'antique, apportent des présents à l'Arétin assis sur une sorte de trône. — *TN.*, II, xxxvii, 3. — *M.*, I, lxiii, 4. — *VM.*, III, 50.

CHIEREGATA (Caterina).

2. Dia. 53. « CATTERINA . CHIEREGATA. — A . V. » — Sans ℞.

Buste à droite de Caterina, tête nue, chignon formé d'une natte roulée, couverte d'une draperie. — British Museum.

LIOMPARDA (Maddalena).

3. Dia. 56. « MADALENA . LIOMPARDA. — A . V. » — Sans ℞.

Buste à gauche de Maddalena à l'âge d'environ trente à trente-cinq ans, tête nue, les cheveux rejetés en arrière avec un chignon formé d'une natte roulée; corsage décolleté. — Cabinet national de France.

Comme aspect général, cette médaille ressemble beaucoup à celle de Caterina Sandella, qui suit.

SANDELLA (Caterina), maîtresse de l'Arétin.

4. Dia. 56. « CATERINA . SANDELLA. — A . V. » — Sans ℞.

Buste à gauche de Caterina Sandella à l'âge d'environ trente-cinq ans, tête nue, les cheveux rejetés en arrière avec une natte roulée formant chignon; elle est couverte d'une draperie à l'antique. — *M.*, I, lxiii, 6.

C'est par erreur que dans notre première édition nous avons donné à cette médaille la date de 1537. Elle n'a pas de date. Cette médaille a dû être faite plus tard, et probablement vers l'époque du mariage d'Hadria, fille de Caterina et de l'Arétin, qui eut lieu en 1548. Il existe, en effet, une autre médaille faite très-probablement à l'époque de ce mariage (si l'on en juge par l'âge apparent d'Hadria), sur laquelle la fille et la mère sont représentées. Ce dernier portrait de Caterina offre une grande ressemblance avec celui qui porte la signature du médailleur A. V. Tous deux ont donc dû être faits vers 1548.

ARSEN.

Signature d'un médailleur qui devait travailler au milieu du seizième siècle.

BRESSANI (Giovanni), de Bergame, poëte. Il travaillait en 1526 et 1543.

1. Dia. 53. « IO . BRESS . BER . POE . ILL . ÆT . AN . LXX. — ΑΡΣΕΝ . ΕΠΟΙΕΙ. » — 1er ℞ « CVIQVE . IVXTA . MERITVM. »

Au droit : Buste à gauche de Giovanni Bressani, barbu, la tête couverte d'une sorte de serre-tête. — Au revers : Un fouet et une branche de laurier croisés. — *M.*, I, LIX, 3.

2. 2e ℞ « OSCVLA . IVSTITIAE . PAX . AVREA . FIGIT . IN . ORBE. »

Deux femmes drapées, debout, côte à côte, personnifiant la Justice et la Paix; au bas un vieillard couché. Ce revers, qui est entouré de deux rangs de perles, doit avoir appartenu à une médaille plus petite, et avoir été agrandi pour s'adapter à celle-ci. — *M.*, I, LIX, 4.

NAUGIERI (Antonio).

3. Dia. 48. « ANT . NAVGIERI . PA . VE . ÆT . ANN . L. — ΑΡΣΕΝ . ΕΠΟΙΕΙ. » — ℞ « INIQVOR . MORSVS . NON . PRÆVALEBVNT. »

Au droit : Buste à gauche de Naugieri, tête nue, barbu, cheveux courts. — Au revers : Un bras entouré d'un serpent. — Collection A. Armand.

L : N F

Signature d'un médailleur qui devait travailler vers le milieu du seizième siècle.

PISANI (Gianbattista).

Dia. 34. « IO . BATTA . PISANVS. » — ℞ « L : NF. »

Au droit : Buste à gauche de Gianbattista Pisani, tête nue, barbu. — Au revers : Milon de Crotone, les mains prises dans un arbre, est assailli par un lion. — Collection A. Heiss.

LEONE LEONI

ORFÉVRE, SCULPTEUR, GRAVEUR EN MONNAIES ET MÉDAILLEUR
ARÉTIN

Originaire d'Arezzo, né à Menaggio vers 1510 + 1592.

Les dates de ses médailles sont comprises entre 1537 et 1563, ce qui place ses travaux à la date moyenne de 1550.

ALLEMAGNE (CHARLES-QUINT, empereur d'), né en 1500; empereur en 1519 + 1558.

1. Dia. 73. « IMP.CAES.CAROLVS.V.AVG. » — R « DISCITE . IVSTITIAM . MONITI. »

Au droit : Buste à droite de Charles-Quint, tête nue laurée, barbu, couvert d'une riche armure avec une écharpe et la Toison d'or. — Au revers : Jupiter porté sur son aigle au milieu des dieux, foudroyant les Titans qui cherchent à escalader l'Olympe. Cette médaille a été faite par Leone Leoni en 1550. — *VM.*, III, 182. — *KO.*, XV, 129.

Le droit de cette médaille se rencontre également réuni à d'autres revers qui doivent être aussi l'ouvrage de Leone Leoni, mais qui donnent lieu cependant à quelques réserves. On les trouvera plus loin parmi les médailles attribuées à cet artiste.

2. Dia. 40. « IMP . CAES . CAROLVS . V . AVG. » — R « IN . SPEM , PRISCI . HONORIS. — TYBERIS. »

Au droit : Buste à droite de Charles-Quint, tête nue, lauré, cuirassé. — Au revers : Le Tibre sous la figure d'un vieillard nu, assis, tourné à gauche, la main droite appuyée sur une urne d'où s'échappe l'eau. Le même revers se voit sur une médaille de Paul III qui est signée LEO. — *VM.*, II, 259.

ARÉTIN (PIETRO BACCI, dit l'), né en 1492 + 1557.

3. Dia. 37. « DIVVS . P . ARRETINVS . FLAGELLVM . PRINCIPVM. — LEO. » — R « VERITAS . ODIVM . PARIT. — 1537. — LEO. »

Au droit : Buste à gauche de l'Arétin, tête nue, longue barbe, draperie à l'antique. — Au revers : Inscription au milieu d'une couronne de laurier. — *M.*, I, LXIII, 2. — *VM.*, III, 50.

On trouve le même droit ayant pour revers le buste du Titien. (Voir plus loin.)

BANDINELLI (Baccio), sculpteur florentin, né en 1487 + 1559.

4. Dia. 41. « BACIVS . BAN . SCVLP . FLO. — LEO. » — ℞ « CHANDOR . ILLESVS. »

Au droit : Buste à droite de Bandinelli, âgé, tête nue, longue barbe. — Au revers : Inscription au milieu d'une couronne de laurier. — Cabinet national de France.

BEMBO (Pietro), Vénitien, né en 1470; fait cardinal en 1538 + 1547.

5. Il résulte de deux lettres échangées entre Leone Leoni et l'Arétin, aux dates des 23 avril et 23 mai 1537, qu'à cette époque Leone venait de terminer les coins d'une médaille de Bembo. Cette médaille n'est pas venue jusqu'à nous. Elle devait représenter Bembo sans barbe. Elle ne peut être confondue avec celle de Benvenuto Cellini.

BUONARROTI (Michelangelo), peintre, sculpteur et architecte florentin, né en 1475 + 1564.

6. Dia. 59. « MICHAELANGELVS . BONARROTVS . FLOR . AET . S . ANN . 88. — LEO. » — ℞ « DOCEBO . INIQVOS . V . T . ET . IMPII . AD . TE . CONVER. »

Au droit : Buste à droite de Michel-Ange, tête nue, barbu. — Au revers : Un aveugle marchant vers la droite, tenant un bâton, et conduit par son chien. — *M.*, I, lxxiii, 3. — *L.*, Buon. — *LO.*, III, 281.

CARAFFA (Ippolita GONZAGA, femme d'Antonio), née en 1535; mariée en 1554 + 1563. Elle avait épousé en premières noces, en 1548, Fabrizio Colonna.

7. Dia. 70. « HIPPOLYTA . GONZAGA . FERDINANDI . FIL . AN . XVI. — ΛΕΩΝ . ΑΡΗΤΙΝΟΣ. » — ℞ « PAR . VBIQ . POTESTAS. »

Au droit : Buste à gauche d'Hippolyte de Gonzague, tête nue, les cheveux rejetés en arrière avec une natte formant chignon; collier à deux rangs avec médaillon suspendu. — Au revers : Diane chasseresse, drapée, marchant vers la droite, sonnant du cor; elle tient une grande flèche, et est accompagnée de trois chiens. Derrière elle, on voit Pluton assis avec Cerbère à ses pieds. En haut, la lune. — *M.*, I, lxx, 4. — *L.*, Gonz., 48. — *VL.*, I, 271.

DORIA (Andrea), amiral génois, né en 1466 + 1550.

8. Dia. 43. « ANDREAS . DORIA . P . P . » — 1ᵉʳ ℟ Sans légende.

Au droit : Buste à droite d'Andrea Doria âgé, tête nue, barbu, cuirassé avec écharpe. Derrière la tête est un trident. — Au revers : Buste à droite d'un jeune homme à barbe naissante, tête nue. Ce buste est entouré d'un cercle de chaînes. — *VM.*, II, 376.

Suivant la tradition, le buste du revers serait le portrait de Leone Leoni, et la médaille un gage de sa reconnaissance envers l'amiral, qui l'avait tiré des galères et rendu à la liberté.

9. 2ᵉ ℟ Sans légende.

Une galère munie de ses rameurs, marchant vers la droite. Sur le premier plan, on voit une barque montée par deux hommes. — *VM.*, II, 376. — *KO.*, III, 249.

10. 3ᵉ ℟ « LIBERTAS . PVBLICA. »

La Liberté debout regardant à droite, le sein gauche découvert. — Cabinet national de France.

ESPAGNE (PHILIPPE II, roi d'), né en 1527 ; roi en 1556 + 1598.

11. Dia. 84. « PHILIPVS . AVSTR . CAROLI . V . CAES . F. » — ℟ « COLIT . ARDVA . VIRTVS. — LEO . F. — ERCVLES. — VIRTVS. — VOLVPTAS. »

Au droit : Buste à gauche de Philippe II jeune, tête nue, cheveux courts et frisés, barbe naissante, couvert d'une armure à l'antique avec draperie de même et collier de la Toison d'or. — Au revers : Hercule nu, tenant sa massue, marchant vers la gauche. Il est accueilli par deux femmes drapées, dont l'une (la Vertu) lui montre des monuments érigés au sommet d'une montagne escarpée, et l'autre (la Volupté) lui montre des instruments de musique, des objets précieux surmontés d'une tête de satyre. — *VM.*, III, 224.

Cette médaille a dû être faite en 1549 à Bruxelles.

GONZAGA (Ferrante), prince de Guastalla, né en 1506 + 1557.

12. Dia. 70. « FER . GONZ . PRÆF . GAL . CISAL . TRIB . MAX . LEGG . CAROLI . V . CAES . AVG. » — ℟ « TV . NE . CEDE . MALIS. »

Au droit : Buste à gauche de Ferrante Gonzague, tête nue, front découvert, barbu, couvert d'une riche armure avec écharpe. Il porte la décoration

de la Toison d'or. — Au revers : Hercule nu, armé de sa massue, combattant les monstres. — *L.*, Gonz., 45.

Médaille faite en 1556. Allusion aux intrigues ourdies contre Ferrante à la cour de Charles-Quint, et dont il triompha enfin en 1555.

Le même droit se rencontre réuni avec les revers suivants :

ISABELLA . CAPVA.
VIRTVTIS . FORMÆ . Q . PRÆVIA.
QVAMVIS . CVSTODITA . DRACONE.

dont les deux premiers au moins appartiennent à Jacopo da Trezzo.

HANNA (Martin de), Flamand établi à Venise, né en 1475 + 1553.

13. Dia. 70. « MARTINVS . DE . HANNA. » — $R\!\!\!/$ « SPES . MEA . IN . DEO . EST. — LEO. »

Au droit : Buste à droite de Martin de Hanna âgé, sans barbe, vêtu d'une robe. — Au revers : Une femme couverte de draperies flottantes, marchant vers la droite, lève la tête et la main droite vers le soleil. — *TN.*, Méd. all. XXXI, 10. — *BG.*, I, XIV, 69.

HANNA (Daniel de), fils de Martin. + vers 1580.

14. Dia. 32. « DANIEL . HANNA. — LEO. » — $R\!\!\!/$ « VOEI. »

Au droit : Buste à droite de Daniel Hanna, tête nue, barbu. — Au revers Femme drapée, debout, tenant de la main droite une corne d'abondance. — *BG.*, II, XV, 71.

Nous connaissons encore d'autres médailles des Hanna qui paraissent appartenir aussi à Leone Leoni, mais qui ne portent pas de signature. On les trouvera parmi les médailles attribuées à cet artiste. Toutes les médailles des Hanna semblent avoir été faites vers 1545.

MOLZA (Francesco Maria), littérateur. + 1545, ou peu avant.

15. Cette médaille a été mentionnée par l'Arétin en 1545 comme un ouvrage de Leone Leoni. Nous ne la connaissons pas.

Le pape PAUL III (Alessandro FARNESE), né en 1466 ; élu pape en 1534 + 1549.

16. Dia. 45. « PAVLVS . III . PONT . MAX . AN . IIII . M.D.XXXVIII. — LEO. » — 1er $R\!\!\!/$ « DOMINVS . CVSTODIT . TE . DOMINVS . PROTECTIO . TVA. »

Au droit : Buste à gauche de Paul III, tête nue, chauve, barbu, vêtu de la

chape. — Au revers : Des cavaliers fuyant vers la droite sous une grêle de pierres. Allusion à la fuite soudaine du corsaire Barberousse après sa descente en Italie. — *TN*., Méd. pap., vi, 9. — *L*., Farn., 1. — *BO*., I, 199, 4.

17. 2ᵉ R/ « SECVRITAS . TEMPORVM. »

Trois chevaux en liberté dans une prairie, deux paissant et un courant. — *TN*., Méd. pap., vi, 8. — *BO*., I, 199, 11.

18. 3ᵉ R/ « S. C. »

Figure tournée à droite d'une femme casquée personnifiant la ville de Rome. Elle est assise sur un siège élevé contre lequel se tient la louve. Au-dessous, tourné vers la gauche, le Tibre sous la figure d'un vieillard nu, la main posée sur une urne renversée. Cette figure de fleuve est l'exacte répétition de la figure du Tibre que l'on voit au revers de la médaille de Charles-Quint décrite sous le n° 2. — *TN*., Méd. pap., vi, 6. — *BO*., I, 199, 30.

PERRENOT (Antoine), cardinal de Granvelle, né à Besançon en 1516 ; évêque d'Arras en 1538 ; fait cardinal en 1561 ╋ 1586.

19. Dia. 66. « ANT . PERRENOT . EPI . ATREBATEN. — LEO. » — R/ « DVRATE. »

Au droit : Buste à gauche d'Antoine Perrenot, tête nue, barbu, portant l'habit ecclésiastique. — Au revers : Un vaisseau battu par la tempête. — *M*., I, lxxxvii, 1. — *VL*., I, 48.

SALERNE (la princesse de).

20. Leone Leoni terminait en 1537 une médaille de la princesse de Salerne, ainsi qu'il le dit lui-même dans une lettre portant cette date, et adressée à l'Arétin. Cette médaille nous est inconnue.

TITIEN (Tiziano VECELLIO, dit le), de Cadore, né en 1477 ╋ 1576.

21. Dia. 34. « TITIANVS . PICTOR . ET . EQVES . C. » — R/ Sans légende.

Au droit : Buste à gauche du Titien, barbu, coiffé d'une calotte. — Au revers : Une Bacchante jouant de la double flûte, courant à droite, précédée d'un petit Amour portant un thyrse. Ce revers, que l'on rencontre sur d'autres médailles, ne semble pas fait pour celle-ci. — *TN*., II, xxxviii, 1 *bis*. — *M*., I, lxxx, 7.

VASARI (Giorgio), d'Arezzo, peintre et écrivain, né en 1512 + 1574.

22. Dia. 62. « GIORGIVS . VASARVS . ARRETINVS . PICTOR. LEO. » — Sans ℞.

Buste à droite de Vasari, tête nue, barbe longue. — Collection P. Valton, à Paris.

MÉDAILLES ATTRIBUÉES A LEONE LEONI.

ALLEMAGNE (CHARLES-QUINT, empereur d'). Voir plus haut.

ISABELLE de PORTUGAL, femme de Charles-Quint, née en 1503; mariée en 1526 + 1536.

MARIE d'AUTRICHE, reine de Hongrie, sœur de Charles-Quint, née en 1505; mariée en 1521 à Louis II, roi de Hongrie; veuve en 1526 + 1558.

En décrivant la médaille de Charles-Quint au revers « DISCITE . IVSTITIAM . MONITI. » que Leone Leoni exécuta en 1550, nous avons dit que le droit de cette pièce se rencontrait accolé à d'autres revers dont l'attribution à Leone Leoni nous laissait des doutes. Les revers auxquels nous faisions allusion sont ceux qui portent les effigies d'Isabelle de Portugal, femme de Charles-Quint, et de Marie d'Autriche, sa sœur. Il faut remarquer, pour la première, que son portrait aurait dû être fait avant sa mort, arrivée en 1536; pour la seconde, que la face de médaille qui la représente porte la date de 1521. Ces deux portraits seraient donc antérieurs de quatorze ans et de vingt-neuf ans à l'époque où Leone Leoni faisait la médaille de Charles-Quint. La conclusion est que ces médailles ne peuvent être que des restitutions; mais il n'est en aucune façon improbable que ces restitutions sont l'ouvrage de Leone Leoni, et c'est comme telles que nous leur donnons place parmi les médailles attribuées à cet artiste.

23. Dia. 73. « IMP . CAES . CAROLVS . V . AVG. » — ℞ « DIVA . ISABELLA . AVGVSTA . CAROLI . V . VX. »

Au droit : Buste à droite de Charles-Quint, comme sur la médaille n° 1. — Au revers : Buste de trois quarts à gauche d'Isabelle, tête nue, cheveux bouffants surmontés d'une natte en forme de couronne; robe de riche étoffe avec chemisette montant jusqu'au cou. — Cabinet national de France.

24. Dia. 36. « IMP . CAES . CAROLVS . V . AVG. » — R/ « DIVA . ISABELLA . CAROLI . V . VXOR. »

Au droit : Tête à droite de Charles-Quint. — Au revers : Tête de trois quarts à gauche d'Isabelle.
Ces deux têtes sont l'exacte reproduction de celles de la médaille précédente. — *TN.*, Méd. all., xx, 1. — *VM.*, II, 236.

25. Dia. 73. « DIVA . ISABELLA . AVGVSTA . CAROLI . V . VX. » — R/ « HAS . HABET . ET . SVPERAT. »

Au droit : Buste de trois quarts à gauche d'Isabelle, comme sur la médaille n° 23. — Au revers : Le groupe des trois Grâces accompagné de deux petits Amours. — *VM.*, II, 236. — *KO.*, II, 361. — *LU.*, 95.

26. Dia. 73. « IMP . CAES . CAROLVS . V . AVG. » — R/ « MARIA . HVN . BOH . REG . MDXXI. »

Au droit : Buste à droite de Charles-Quint, comme sur la médaille n° 1. — Au revers : Buste à gauche de la reine de Hongrie, les cheveux pris dans une riche coiffe, recouverte d'un chapeau formant une sorte de bourrelet ; corsage décolleté avec chemisette montant jusque sous le menton. — Cabinet national de France.

ESPAGNE (PHILIPPE II, roi d'). Voir plus haut.

27. Dia. 78. « PHILIPPVS . AVSTR . CAROLI . V . CAES . F . PRINC . HISP . ET . ANGL . R. » — R/ « VIRTVS . NVNQ . DEFICIT. »

Au droit : Buste de Philippe II, tête nue, cheveux courts et frisés, couvert d'une armure à l'antique avec draperie de même et collier de la Toison d'or. — Au revers : La « Fontaine des Sciences » représentée par une femme debout, portant sur la tête une urne d'où s'échappent deux jets d'une eau que recueillent plusieurs personnages dans diverses attitudes. — *VM.*, III, 371.
Le buste de Philippe II, que l'on voit sur cette médaille, est la copie presque complétement exacte de celui de la médaille n° 11. La différence consiste dans la tête, qui est un peu plus âgée. Faite après le mariage de Philippe avec Marie Tudor, et avant son avénement au trône d'Espagne, cette médaille doit être de 1555, tandis que la médaille n° 11 est de 1549. Il y a lieu de croire que cette répétition légèrement modifiée appartient à l'auteur de la médaille de 1549, c'est-à-dire à Leone Leoni. La « Fontaine des Sciences », revers banal que l'on trouve accolé à plusieurs autres médailles, pourrait être attribuée aussi au même artiste.

HANNA (Daniel de). Voir plus haut.

28. Dia. 47. « DANIEL . HANNA. » — R/ « NE . QVID . NIMIS. »

Au droit : Buste à gauche de Daniel Hanna, tête nue, barbu. — Au revers : Un jeune homme vêtu d'une tunique et d'un manteau, debout entre deux femmes nues. — Cabinet national de France.

29. Dia. 52. « DANIEL . DE . HANNA. » — R/ « OMNE . VANVM. »

Au droit : Buste à gauche de Daniel, tête nue, barbu. — Au revers : Femme drapée portant un vase d'où sort de la fumée. — *BG.*, II, xv, 71.

30. Dia. 41. « DANIEL . DE . HANNA. » — R/ Sans légende.

Au droit : Buste à droite de Daniel, tête nue, barbu. — Au revers : Une femme nue, assise sur un bloc, fait tourner une roue sur laquelle une femme drapée s'efforce de poser le pied. — *BG.*, II, xv, 70.

31. Dia. 49. « DANIEL . DE . HANNA. » — R/ « STVDIO . ET . INDVSTRIA . IVVANTE . DEO. »

Au droit : Buste à gauche de Daniel, tête nue, barbu. — Au revers : Mercure debout sur un ballot de marchandises, auprès duquel il y a des pièces de monnaie entassées. Médaille mentionnée par Bergmann.

32. Dia. 33. « DANIEL . DE HANNA . MER . MAR . F. » — R/ Sans légende.

Au droit : Buste à droite de Daniel, tête nue, barbu. — Au revers : Mercure courant vers la droite. — *BG.*, II, xv, 72.

HANNA (Jean de), fils de Martin. Il était déjà mort en 1574.

HANNA (Paul de), fils de Jean, né vers 1533 + 1591.

33. Dia. 32. « IOANNES . HANNA. » — R/ « NVMINA . CVNCTA . EGO. »

Au droit : Buste à droite de Jean de Hanna, tête nue, barbu. — Au revers : Femme drapée, debout, tenant un sceptre. — Collection A. Heiss.

34. Dia. 54. « IOANNES . DE . HANNA. » — R/ « PAVLVS . DE HANNA. »

Au droit : Buste à droite de Jean de Hanna, tête nue, barbu. — Au revers : Buste à droite de Paul de Hanna encore enfant, tête nue. — Collection A. Armand.

35. Dia. 31. « PAVLVS . HANNA. » — ℞ « CVNCTA . NIHIL. »

Au droit : Buste à droite de Paul de Hanna enfant. — Au revers : Femme drapée perçant de sa lance un jeune homme nu étendu à terre. — *BG.*, II, xv, 74.

PERRENOT (Antoine), cardinal de Granvelle. Voir plus haut.

36. Dia. 60. « ANTONII . PERRENOT . EPISC . ATREBATEN. » — ℞ « DVRATE. »

Au droit : Buste à droite d'Antoine Perrenot, tête nue, barbu. — Au revers : Le vaisseau d'Énée en danger d'être englouti par Scylla. — *M.*, I, lxxxvi, 3. — *VL.*, I, 48. — *KO.*, IV, 169.

37. Dia. 71. « ANT . S . R . E . PBR . CARD . GRANVELLANVS. » — ℞ Sans légende.

Au droit : Buste à droite d'Antoine Perrenot, tête nue, barbu, vêtu du camail. — Au revers : Le Calvaire. — *M.*, I, lxxxvii, 3. — *VM.*, III, 149.

Les médailles n°s 36 et 37 ont été attribuées à Leone Leoni par Bolzenthal.

TORRE (Gianello della), ingénieur crémonais au service de Charles-Quint. Il mourut à Tolède en 1583.

38. Dia. 81. « IANELLVS . TVRRIAN . CREMON . HOROLOG . ARCHITECT. » — ℞ « VIRTVS . NVNQ . DEFICIT. »

Au droit : Buste à droite de Gianello, tête nue, cheveux courts, barbe épaisse. — Au revers : La Fontaine des Sciences, comme sur la médaille n° 27. — *M.*, I, xlix, 1.

L'identité du revers de cette médaille avec celui de la médaille de Philippe II (n° 27) donne lieu de croire que ces deux pièces appartiennent au même artiste, et que Leone Leoni peut en être l'auteur. Ce revers, que l'on retrouve sur un camée du Cabinet de France, a été employé plusieurs fois; mais il pourrait bien avoir été fait originairement pour la médaille de Gianello. Ce serait une allusion à la machine hydraulique que cet habile ingénieur exécuta pour élever à Tolède les eaux du Tage.

CESATI (Alessandro), dit Il Grechetto

GRAVEUR EN PIERRES FINES ET MONNAIES, ET MÉDAILLEUR

Fils d'un père de la famille des Cesati, Alessandro naquit dans l'île de Chypre, d'où son surnom de Grechetto. Jeune encore, il fut attaché (vers 1538) à la maison du cardinal Alexandre Farnèse. Ses ouvrages les plus importants furent faits pour le pape Paul III et les princes de sa famille. On le trouve à la Zecca de Rome, puis à celle de Parme de 1540 environ à 1559. Il est mentionné en 1562 pour sa médaille de la duchesse de Savoie. Il retourna à Chypre en 1564. La date moyenne de ses travaux peut être placée vers 1550.

FARNESE (Pierluigi), premier duc de Parme, né en 1503; créé duc de Parme en 1545; tué en 1547.

1. Vasari mentionne au nombre des ouvrages du Grechetto une médaille de Pierre-Louis Farnèse. Nous ne connaissons pas cette pièce.

FARNESE (Alessandro), né en 1520; fait cardinal en 1534 + 1589.

2. Dia. 56. « ALEXANDER . CARD . FARNESIVS . S . R . E . VICECAN . — AL. » — ℞ Sans légende.

Au droit : Buste à gauche d'Alexandre Farnèse, tête nue, barbu, vêtu du camail. Les deux lettres formant la signature de l'artiste sont gravées sur la tranche de l'épaule. — Au revers : Un Amour sur un nuage décoche ses flèches sur un dragon ailé. — *L.*, Farn., II, 8.

Cette médaille est peut-être la pièce de deux métaux dont parle Vasari comme ayant été faite par le Grechetto pour le cardinal Alexandre Farnèse.

FARNESE (Ottavio), deuxième duc de Parme, né en 1524; devint duc de Parme en 1547 + 1586.

3. Vasari mentionne au nombre des ouvrages du Grechetto une médaille d'Octave Farnèse. Cette médaille nous est inconnue.

Le pape PAUL III (Alessandro FARNESE), né en 1466; élu pape en 1534 + 1549.

4. Dia. 51. « PAVLVS . III . PONT . MAX . AN . XII . — ΑΛΕΞΑΝΔΡΟΣ . ΕΠΟΙΕΙ. » — ℞ « OMNES . REGES . SERVIENT . EI. »

Au droit : Buste à droite de Paul III, tête nue, vêtu de la chape. — Au revers : Alexandre le Grand fléchissant le genou devant le grand prêtre de

Jérusalem. — *L.*, Farn., 1, 4. — *VM.*, II, 469. — *BO.*, I, 199, 33. — *LO.*, I, 91. — *C.*, II, lxxxv, 5.

Cette médaille, qui porte en toutes lettres la signature du Grechetto, est la seule dont l'authenticité soit certaine. L'attribution des autres médailles à ce maître repose sur des traditions ou des témoignages discutables.

5. Dia. 42. « PAVLVS . III . PONT . MAX . AN . XI. » — ℞ « ΦΕΡΝΗ . ΖΗΝΟΣ . ΕΥΡΑΙΝΕΙ. »

Au droit : Buste à droite de Paul III, tête nue, chauve, barbu, vêtu de la chape. — Au revers : Ganymède nu, debout, la main gauche appuyée sur le cou d'un aigle, tient dans l'autre main une urne avec laquelle il arrose un lis, emblème des Farnèse. — *L.*, Farn., 1, 3. — *BO.*, I, 199, 12. — *LU.*, III — *C.*, II, lxxxv, 11.

6. Dia. 43. « PAVLVS . III . PONT . MAX . AN . XIII. » — 1er ℞ « ΝΙΚΗΤΗΡΙΟΝ. »

Au droit : Buste à droite de Paul III, tête nue, vêtu de la chape. — Au revers : Inscription dans une couronne. — *L.*, Farn., 1, 6. — *BO.*, I, 199, 39.

7. 2e ℞ « PETRO . APOST . PRINC . PAVLVS . III . PONT . MAX. »

Façade de l'église de Saint-Pierre, à Rome. — *L.*, Farn., 1, 5.

8. Dia. 33. « PAVLVS . III . PONT . MAX . AN . XIIII. » — 1er ℞ « SECVRITAS . P . R. »

Au droit : Buste à droite de Paul III, coiffé de la tiare, vêtu de la chape. — — Au revers : Une femme demi-nue, assise, tournée à droite; auprès d'elle est un autel allumé. *L.*, Farn., 1, 8. — *BO.*, I, 199, 26. — *C.*, II, lxxxv, 15. Cette médaille est donnée au Grechetto par Cicognara.

9. 2e ℞ « S . PAVLVS. — ALMA . ROMA. »

Saint Paul debout, appuyé sur une grande épée et tenant un livre. — *BO.*, I, 199, 18.

10. Dia. 40. « PAVLVS . III . PONT . MAX . AN . XVI. » — ℞ « ΦΕΡΝΗ . ΖΗΝΟΣ . ΕΥΡΑΙΝΕΙ. »

Au droit : Buste à droite de Paul III, tête nue, vêtu de la chape. — Même revers que la médaille n° 5. — *TN.*, Méd. pap., vii, 8.

Le pape JULES III (Giammaria del MONTE), né en 1487; élu pape en 1550 ✝ 1555.

11. Vasari mentionne au nombre des ouvrages du Grechetto une médaille du pape Jules III, faite à l'occasion du Jubilé de 1550. Le revers faisait allu-

sion à la délivrance des prisonniers chez les Juifs, à l'occasion des fêtes du même nom.

12. Dia. 39. « IVLIVS . III . PONT . MAX. » — ℞ « ΚΡΑ-ΤΟΥΜΑΙ. »

Au droit : Buste à droite de Jules III. — Au revers : La Prudence retenant la Fortune qui fuit. — *BO.*, I, 243, 14.

Cette médaille est attribuée au Grechetto, à cause de la légende grecque du revers.

SAVOIE (Emmanuele-Filiberto, duc de), né en 1528; duc de Savoie en 1553 + 1580.

FRANCE (Marguerite de), femme d'Emmanuel-Philibert, née en 1523; mariée en 1559 + 1574.

13. Dia. 40. « EMANVEL . PHILIBERTVS . III . D . SABAV-DIAE . X. — A . P. » — ℞ « MARGARITA . FRAC . REG . F . D . SABAVDIAE. — A . P. »

Au droit : Buste à droite d'Emmanuel-Philibert, tête nue, cheveux courts, barbu, cuirassé, avec écharpe. — Au revers : Buste à gauche de Marguerite de France, tête nue, robe montante de riche étoffe. — Collection G. Dreyfus à Paris.

14. Dia. 40. « MARGARITA . FRAC . REG . F . D . SABAV-DIAE. — A . P. » — ℞ « NATA . IOVIS . VERTICE. — A . P. »

Au droit : Buste à gauche de Marguerite de France, comme sur la médaille précédente. — Au revers : Pallas debout, casquée et cuirassée, armée de sa lance, appuyée sur son bouclier. — *L.*, Sav., 24. — *H.*, LIV, 14.

Il résulte d'une lettre d'Annibal Caro que le Grechetto faisait en 1562 cette seconde médaille, dont Annibal lui avait fourni le sujet du revers. La première lui appartiendrait alors également. Il nous reste cependant un doute basé sur la présence du monogramme A. P. que portent les quatre faces de ces médailles, et qui semble devoir être la signature de leur auteur. L'A se rapporte bien au nom du Grechetto « Alessandro », mais le P est moins facile à expliquer.

CESARE da Bagno

GRAVEUR EN PIERRES FINES ET MÉDAILLEUR TOSCAN

Il travaillait vers 1550.

AVALOS (Alfonso II d'), marquis de Guast, né en 1502 + 1546.

AVALOS (Fernando Francesco II d'), marquis de Pescaire et de Guast; vice-roi de Sicile + 1571.

1. Dia. 67. « ALF . DAVL . MAR . GV . CAP . G . CAR . V . IMP. » — ℞ « FER . FRAN . DAVA . DE . AQV . MAR . PISC . III. — CES . DABAGNO. »

Au droit : Buste à gauche d'Alphonse II d'Avalos, tête nue, barbu, couvert d'une riche armure avec la Toison d'or. — Au revers : Buste à droite de Ferdinand-François II d'Avalos jeune, tête nue, barbe naissante, couvert d'une riche armure. — *M.*, I, L, 6. — *BZ.*, 112. — *TN.*, II, XLI, 3.

Le droit de cette médaille se trouve aussi accolé à un autre revers qui porte la légende « STATVS . MEDIOL . RESTITVTOR . OPTIMO. — SECVRITAS . PADI. » Ce revers appartient à une médaille de Cristoforo Madruzzo, qui a la signature ANN, et ne s'accorde pas, comme grandeur, avec le droit qui porte le buste d'Alphonse II d'Avalos.

CASTALDI (Gianbattista), Napolitain, comte de Piadena, l'un des généraux de Charles-Quint. + 1562.

2. Dia. 74. « IOAN . BAPT . CAST . DVX . BELLI . MAX. » — ℞ « CAPT . SVBAC . FVS Q . R . NAV . DAC . ET . OLIM . PERSA . TVRC . DVCE. — CESARE . DA . BAGNO . F. »

Au droit : Buste à gauche de Castaldi, tête nue, très-longue barbe, couvert d'une riche armure avec écharpe. — Au revers : Castaldi, armé à l'antique, assis avec un aigle à côté de lui, reçoit les hommages de sept personnages vêtus de longues draperies, parmi lesquels on remarque une femme accompagnée d'un enfant, et des hommes coiffés de turbans. — Cabinet national de France.

MÉDAILLE ATTRIBUÉE A CESARE da Bagno.

MEDICI (Cosimo Iᵉʳ de'), deuxième duc de Florence et premier grand-duc de Toscane, né en 1519; duc de Florence en 1537; grand-duc de Toscane en 1569 + 1574

3. Dia. 79. « COSMVS . MED . MAG . ETRVRIÆ . DVX . I. » — ℞ « DE . GALLIS . ET . TVRCIS. »

Au droit : Buste à gauche de Cosme Iᵉʳ, tête nue, barbu, cheveux courts, couvert d'une armure sur laquelle passe une écharpe. Il porte le collier de la Toison d'or. — Au revers : Cosme debout, armé à la romaine, tenant une lance de la main droite et la main gauche sur la poignée de son épée, est couronné par la Victoire, tandis que la Renommée écrit ses hauts faits sur

un bouclier. Derrière lui est assis un vieillard nu, les mains liées derrière le dos. — Collection du British Museum.

L'analogie qui existe entre ce revers et celui de la médaille précédente nous a paru assez frappante pour motiver l'attribution de cette pièce à Cesare da Bagno, bien qu'elle ait été faite au plus tôt en 1569, c'est-à-dire environ dix-huit ans après les deux médailles qui portent sa signature.

ANIB.

Signature d'un médailleur qui travaillait vers 1550.

« Peut-être Annibal Borgognone da Trento, habile fondeur d'artillerie, qui travaillait pour les ducs de Ferrare, et mourut à leur service en 1571. » (*G. M.*)

CASTALDI (Gianbattista), Napolitain, comte de Piadena, l'un des généraux de Charles-Quint. ✝ 1562.

1. Dia. 45. « IO . BA . CAS . CAR . V . CAES . FER . RO . REG . ET . BOE . RE . EXERCIT . DVX. — ANIB. » — ℞ « TRANSILVANIA . CAPTA. — MAVRVSCIVS. »

Au droit : Buste à gauche de Castaldi, tête nue avec une très-longue barbe, cuirassé. — Au revers : Une femme nue assise à terre, tournée à droite et tenant une couronne de la main gauche. Derrière elle est un trophée d'armes; derrière elle également est une petite figure couchée, représentant le fleuve Marisch. — *VM.*, III, 273.

Il ne faut pas confondre cette médaille avec celle où Galeotti a traité le même sujet avec les mêmes légendes, mais avec des différences qui seront signalées quand nous décrirons l'œuvre de cet artiste.

2. Dia. 45. « IO . BA . CAS . CAR . V . CAES . FER . RO . REG . ET . BOE . RE . EXERCIT . DVX. » — 1er ℞ « LIPPA . CAPTA. — MAVRVSCIVS. »

Au droit : Buste à gauche de Castaldi, tête nue, très-longue barbe, cuirassé avec l'écharpe. Type un peu différent de celui de la médaille précédente. — Au revers : Femme vêtue à la romaine, assise au pied d'un poteau auquel elle est attachée au-dessous d'un trophée d'armes. A gauche, une petite figure couchée personnifiant le fleuve Marisch. — *VM.*, III, 275.

Cette médaille fait allusion à la prise de Lippa par Castaldi en 1551.

3. 2e ℞ « CAPTIS . SVBAC . FVSIS . Q REG . NAVAR . DACIÆ . ET . OLIM . PERSA . TVRC . DVCE. »

Castaldi debout, armé à la romaine, reçoit la soumission de trois person-

nages également vêtus à l'antique, savoir : un guerrier, une femme qui lui présente un sceptre, et un homme coiffé d'un turban. — *VM.*, III, 276.

ANNIBAL

Signature d'un médailleur qui devait travailler vers 1550.

GONZALVE DE CORDOUE (D. GONZALO HERNANDEZ DE CORDOBA Y AGUILAR, dit), surnommé « le Grand Capitaine », né à Montilla en 1443 ╪ à Grenade en 1515.

1. Dia. 58. « CONSALVVS . III . DICTATOR . MAGNI . DVCIS . COGNOMENTO . ET . GLORIA . CLARVS. — ANNIBAL. » — ℞ « VICTIS . GALLIS . AD . CANNAS . ET . LIRIM . PACATA . ITALIA . IANVM . CLAVSIT. »

Au droit : Buste à gauche de Gonzalve de Cordoue, tête nue, barbu, couvert d'une armure avec écharpe. Le nom du médailleur est gravé en creux sur la tranche de l'épaule. — Au revers : Combat de cavaliers et de fantassins sous les murs d'une ville. Un des cavaliers porte l'étendard aux armes de Gonzalve. — *TN.*, II, XXXIII, 5. — *VM.*, I, 351. — *H.*, XXXIII, 3.

2. Dia. 54. « GONSALVI . AGIDARI . VICTORIA . — DE . GALLIS . AD . CANNAS. » — ℞ « GONSALVVS . AGIDARIVS . TVR . GAL . DEI . R . Q . C . D . DICTATOR . III . PARTA . ITALIE . PACE . IANVM . CLAVSIT. »

Au droit : Un combat de cavaliers et fantassins. Au fond, on voit une ville. Sujet analogue au revers de la médaille précédente, mais traité différemment. — Au revers : L'écusson des armes de Gonzalve ayant pour supports deux hommes nus, savoir : à gauche, Hercule avec sa massue; à droite, Janus tenant deux clefs. — *TN.*, II, XXXIII, 6 et 7. — *VM.*, I, 351. — *H.*, XXXIII, 3.

Ces deux médailles portent d'une manière évidente le caractère de restitutions faites vers le milieu du seizième siècle. Leur auteur — elles sont certainement de la même main — ne paraît même pas avoir eu sous les yeux un portrait authentique de son personnage. En 1503, époque des victoires de Gonzalve, le grand capitaine était âgé de soixante ans et, conformément à la coutume du temps, ne devait pas porter de barbe. Le Gonzalve de la médaille est barbu, et paraît avoir de trente à quarante ans.

ANN.

Signature d'un médailleur qui travaillait vers 1556.

MADRUZZO (Cristoforo), né en 1512; devint en 1539 évêque et prince de Trente, évêque de Brixen et cardinal en 1542 + 1578.

1. Dia. 60. « CHRIST . MADRV . CARDIN . EPIS . ET . PRIN . TRIDEN . ET . BRIX. — ANN. » — 1er R' « STATVS . MEDIOL . RESTITVTORI . OPTIMO. — SECVRITAS . PADI. »

Au droit : Buste à gauche de Cristoforo Madruzzo, barbu, coiffé de la barrette. — Au revers : Un personnage debout, tenant une patère de la main gauche, tend la droite à un guerrier assis. Sur le devant, un vieillard nu, personnifiant le Pô, est étendu, le bras gauche appuyé sur son urne. — L., Mad., 7. — VM., III, 386. — BG., I, III, 8.

2. 2e R' « DABIT . DEVS . HIS . QVOQVE . FINEM. »

Hercule tourné à gauche, combattant l'hydre de Lerne. — L., Mad., 6.

On trouve le même revers appliqué à d'autres médailles, telles qu'une médaille d'Octave Farnèse (L., Farn., II, 3) et une de Gonzalve de Cordoue (H., XXXIII, 6).

La médaille de Cristoforo Madruzzo avec la signature ANN ne porte point de date; mais il est très-probable qu'elle a dû être faite entre 1556 et 1557, époque à laquelle Cristoforo était gouverneur du Milanais. Si nous avons interverti à son égard l'ordre chronologique suivant lequel sont rangés nos médailleurs, c'est afin de signaler, en les groupant ensemble, la similitude des trois signatures : ANIB, ANNIBAL et ANN, et de provoquer la comparaison des médailles qui les portent. Faites à peu près à la même époque, ces médailles ne manquent pas d'analogie entre elles; ce serait cependant, à notre avis, s'avancer beaucoup que de les regarder comme des ouvrages d'un seul et même médailleur.

CASELLI (Gianbattista)

MÉDAILLEUR ET SCULPTEUR CRÉMONAIS

Suivant Nagler et Bolzenthal, Caselli travaillait dans la première moitié du seizième siècle. La médaille de Maximilien Sforce doit être, en effet, antérieure à 1530. Nous plaçons cependant cet artiste à la date de 1551, que porte la médaille sur laquelle Caselli s'est représenté lui-même.

CASELLI (Gianbattista).

1. Dia. 46. « IO . BAPTISTA . CASELLIVS . — 1551. » — ℞ « ET . NVLLA . STRINGO . ET . TVTTO . IL . MONDO . ABBRACCIO. »

Au droit : Buste à droite de Gianbattista Caselli. La date est gravée sous l'épaule. — Au revers : Atlas portant le globe du monde; derrière lui est un arbre de chaque côté. — Collection T. W. Greene, à Winchester.

CROTTI (Bernardino).

2. Médaille mentionnée par Bolzenthal. Elle nous est inconnue.

SFORZA (Massimiliano), huitième duc de Milan, fils de Ludovic Sforce; né en 1491; duc de Milan en 1512; dépossédé en 1515 + 1530.

3. Cette médaille, mentionnée par Nagler et Bolzenthal, nous est également inconnue.

CAVINO (Giovanni)

MÉDAILLEUR PADOUAN

Né vers 1500 + 1570.

On trouve sur les médailles de Cavino les dates de 1539, 1540, 1554, 1565, dont la moyenne donne l'année 1552. Nous ne parlons ici que des médailles de personnages modernes, et nous omettons les restitutions de médailles antiques, qui forment cependant la partie la plus nombreuse et la plus connue de l'œuvre de ce maître. Nous nous sommes aidé pour notre travail des recherches de M. Montigny, consignées dans un article du *Cabinet de l'Amateur*.

ACCOLTI (Benedetto), né en 1497; archevêque de Ravenne en 1525; cardinal en 1527; + 1549.

1. Dia. 34. « BE . ACCOLTVS . CAR . RAVENNAE. » — ℞ « OPTIMIS . ARTIBVS. »

Au droit : Buste à droite du cardinal Accolti, barbu, coiffé de la barrette, vêtu du camail. — Au revers : Neptune couché à demi sur la mer. A droite s'élève un phare. — *M.*, I, L, 7. — *L.*, Accol.

ANTONINI (Floriano), fils d'Andrea.

2. Dia. 37. « FLORIANVS . ANTONINVS . ANDREÆ . F. » — ℞ « AETERNITATI . SACRVM. »

Au droit : Buste à droite de Floriano Antonini, barbe et cheveux courts. — Au revers : Des personnages debout devant un édifice à deux étages et à fronton. — *M.*, I, lxiv, 5.

BASSIANO (Alessandro), érudit padouan. Il s'associa avec Cavino vers 1540. (Voir plus loin les médailles sur lesquelles Cavino s'est représenté avec Bassiano.)

BATTAGLINI (Giovanni).

3. Dia. 37. « IOHANNES . BATTAGLINVS. » — ℞ « EN . HAEC . VESTI . VETE. »

Au droit : Buste à gauche de Giovanni Battaglini, tête nue, cheveux frisés, barbu. — Au revers : Un homme assis auprès d'un édifice en ruine. — Cabinet national de France.

BENAVIDES (Gianpietro Mantova), médecin padouan; ✝ 1520.

4. Dia. 37. « IO . PET . MAN . BONAVI . MEDICVS . PATER. » — ℞ « AETERNITAS . MANT. »

Au droit : Buste à gauche de Gianpietro Benavides âgé, tête nue, cheveux courts. — Au revers : Un temple à huit colonnes. — *M.*, I, xxxvi, 4.

BENAVIDES (Marco Mantova), jurisconsulte padouan, né en 1489 ✝ 1582.

5. Dia. 38. « MARCVS . MANT . BONAVIT . PATAVIN . IVR . CON. » — 1ᵉʳ ℞ « IO . PET . MAN . BONAVI . MEDICVS . PATER. »

Au droit : Buste à gauche de Marco Benavides, barbu, tête nue, cheveux courts. — Au revers : Buste à gauche de Gianpietro Benavides, comme sur la médaille précédente. — *M.*, I, lxxxiv, 2.

6. 2ᵉ ℞ « AETERNITAS . MANT. »

Même revers que la médaille n° 4. — *M.*, I, lxxxiv, 5.

CAVINO (Giovanni), médailleur padouan, né vers 1500 ✝ 1570.

BASSIANO (Alessandro). Voir plus haut.

7. Dia. 37. « ALEXAND . BASSIANVS . ET . IOHAN . CAVI-
NEVS . PATAVINI. » — Ier ℞ « MARCVS . MANTVA . BONA-
VITVS . PATAVINVS . IVR . CON. »
Au droit : Bustes à droite superposés de Bassiano et de Cavino, tous deux tête nue et barbus. — Au revers : Buste à gauche de Marco Benavides, type différent de celui de la médaille n° 5. — *M.*, I, LXXXIV, 4. — *KO.*, XVIII, 97.

8. 2e ℞ « VIRT . AET . CONS. »
Un aigle tourné à gauche, les ailes déployées, monté sur un vase renversé d'où sort une branche d'olivier. — Cabinet national de France.

9. 3e ℞ « LEGIFERAE . CERERI. »
Cérès debout et drapée, tenant de la main gauche une corne d'abondance et de la droite un livre. — Cabinet national de France.

10. 4e ℞ « GENIO . BENEVOLENTIAE . DVLCIS. »
Un homme presque nu, debout, tourné à gauche. Il porte sur son bras gauche un dauphin, et tient dans la main droite une patère au-dessus d'un autel allumé. — Collection G. Dreyfus, à Paris.

CONTARINI (Marcantonio), surnommé « il Filosofo », homme d'État vénitien. Il mourut vers le milieu du seizième siècle.

11. Dia. 40. « M . ANTONIVS . CONTARENVS. » — ℞ « PA-
TAVIVM. — MDXL. »
Au droit : Buste à gauche de Marcantonio Contarini, tête nue, front découvert. — Au revers : La ville de Padoue sous la figure d'une femme nue, casquée, assise sur des armes, tournée à gauche. Elle tient d'une main une corne d'abondance; de l'autre, une balance. — *M.*, I, XLV, 5.

CORNARO (Girolamo).

12. Dia. 36. « HIER . CORNELIVS. » — ℞ « PAVPERTATIS .
PATAVINÆ . TVTOR. — DEO . OPT . FAV. — MDXXXX. »
Au droit : Buste à droite de Girolamo Cornaro, barbu. — Au revers : Girolamo Cornaro faisant une distribution aux pauvres. — Cabinet national de France.

DECIANO (Tiberio), jurisconsulte, né à Aronzo (Frioul) vers 1508 + 1581.

13. Dia. 38. « TIBERIVS . DECIANVS . IVR . CON . VTINEN-

SIS . AN . XL . » — ℞ « HONESTE . VIVAS . ALTERV . NON . LÆDAS . IVS . SVVM . CVIQ . TRIBVAS. — IVRISPRVDENTIA. »

Au droit : Buste à droite de Tiberio Deciano. — Au revers : Deciano à genoux, offrant un livre à une femme assise (la Jurisprudence), aux côtés de laquelle sont deux personnages debout (la Justice et la Loi) qui tiennent une couronne sur sa tête. — *M.*, I, LXXXIV, 1.

DULCI (Giovanni An. Vin.), jurisconsulte padouan, né en 1482.

14. Dia. 37. « IO . AN . VIN . DVLCIVS . IVR . CON . CAN . PATAVIN . AETA . LVII. — 1539. » — ℞ « GENIO . BENE-VOLENTIAE . DVLCIS. »

Au droit : Buste à gauche de Dulci, tête nue, longue barbe. — Le revers est le même que celui de la médaille n° 10. — Cabinet national de France.

FRACASTORO (Girolamo), médecin, astronome et poëte véronais, né vers 1483 + vers 1553.

15. Une médaille de Fracastor, sans légende ni revers, est mentionnée par Cicognara au nombre des ouvrages de Cavino. Nous ne la connaissons pas.

GEMMI (Girolamo).

16. Dia. 37. « HIERONIMVS . GEMMI. » — ℞ « PATA-VIVM. »

Au droit : Buste à gauche de Girolamo Gemmi, tête nue, cheveux courts et frisés, barbe naissante. — Au revers : Une femme s'efforçant de retenir un cheval qui galope vers la gauche. — Collection du British Museum.

GRIMANI (Marino), Vénitien; fait cardinal en 1528 + 1546

17. Dia. 36. « MARINVS . GRIMANVS . S . R . E . CARD. » — ℞ « PASTORIS . MVNVS. »

Au droit : Buste à droite du cardinal Marino Grimani, tête nue, barbu. — Au revers : Un vieillard debout, tenant un bâton et un vase. — *M.*, I, LVII, 6. — *TN.*, I, XXXV, 4.

GUALTERUZZI (Goro).

18. Dia. 34. « GORVS . GVALTERVTIVS. » — ℞ « PATA-VIVM. »

Au droit : Buste à gauche de Gualteruzzi, tête nue, barbu, cheveux frisés. — Au revers : Une femme s'efforçant de retenir un cheval qui galope vers la gauche. Même revers que sur la médaille n° 16. — Collection Spitzer, à Paris.

JÉSUS-CHRIST.

19. Dia. ... « IESVS . LIBERATOR . ET . SALVATOR. — 1565 . IOAN . CAVINVS . PA. » — $R\!\!\!/$ « DEVS . TRINVS . ET . VNVS. »

Au droit : Buste à gauche de Jésus-Christ. — Au revers : Dieu à triple visage. Pièce mentionnée par M. Montigny.

LODOVISI (POMPEO), Bolonais. (Voir plus bas la médaille sur laquelle Pompeo Lodovisi est représenté avec Girolamo Panico.)

MELSI (GIOVANNI), jurisconsulte.

20. Dia. 36. « IOANNES . MELSIVS . IVR . C. » — $R\!\!\!/$ « GENIO . MELSI. »

Au droit : Buste à droite de Giovanni Melsi, tête nue, cheveux frisés, barbu. — Au revers : Un homme nu sacrifiant sur un autel. Même sujet que sur les médailles nos 10 et 14. — *M.*, I, LXXXIII, 5.

MONTE (BALDUINO DEL), frère de Jules III. Il fut fait en 1550 comte de Montesansavino + 1556.

21. Dia. 37. « BALDVINVS . DE MONTE . COMES. » — 1er $R\!\!\!/$ « PROVIDENTIA . CHRIST. »

Au droit : Buste à gauche de Balduino del Monte, tête nue, barbu. — Au revers : Femme drapée, debout, tenant une haste et un gouvernail ; devant elle est une boule. — Cabinet national de France.

22. 2e $R\!\!\!/$ « MAGIS . VICI . SED . TIBI. »

Combat de deux cavaliers ; l'un d'eux est renversé, ainsi que son cheval. — *M.*, I, LX, 6.

Cette pièce est une médaille hybride formée par l'accolement de deux faces de diamètres différents. Le revers appartient à une médaille d'Antinoüs, qui est également de Cavino.

NAVAGERO (ANDREA), érudit et poëte vénitien, né en 1485 + 1529.

23. Une médaille de Navagero, sans légende ni revers, est mentionnée par Cicognara au nombre des ouvrages de Cavino. Nous ne la connaissons pas.

ORTENBURG (Bernhardt, comte d').

24. Dia. 39. « BER . COM . ORTENBVRG . XIX. » — R/ Sans légende.

<small>Au droit : Buste à droite du comte d'Ortenburg, tête nue, barbu, cuirassé. — Au revers : Un guerrier cherchant à brider un cheval en liberté. — Cabinet national de France.</small>

PANICO (Girolamo, comte de), Padouan.
LODOVISI (Pompeo), Bolonais + 1565.

25. Dia. 37. « HIERONYMVS . PANICVS . PAT . POMPEIVS . LODOVISIVS . BON. » — 1er R/ « GENIO . BENEVOLENTIAE . DVLCIS. »

<small>Au droit : Bustes à gauche superposés de Panico et de Lodovisi, tête nue, barbus. — Au revers : Un homme sacrifiant sur un autel. Même revers que sur les médailles nos 10, 14 et 20. — Cabinet national de France.</small>

26. 2e R/ « TVTARE . COLENTES . ET . NOS . ET . TVA . SIGNA . PIVS. »

<small>Deux écussons. — Collection du British Museum.</small>

Le pape JULES III (Giammaria del Monte), né en 1487; élu pape en 1550 + 1555.

27. Dia. 48. « IVLIVS . TERTIVS . PONT . MAX . A . V . — IO . CAVINO . P. » — R/ « ANGLIA . RESVRGES . — VT . NVNC . NOVISSIMO . DIE. »

<small>Au droit : Buste à droite de Jules III, tête nue, vêtu de la chape. — Au revers : Le Pape, ayant à ses côtés la reine Marie Tudor, avec un cardinal et deux princes, tend la main à une femme personnifiant l'Angleterre, à genoux devant lui. Médaille faite à l'occasion du mariage de Marie Tudor avec Philippe II en 1554. — *TN.*, Méd. pap., ix, 4. — *VM.*, III, 355. — *BO.*, I, 243, 15.</small>

PASSERI (Marcantonio), Padouan, né en 1491 + 1565.
Il professa la philosophie à l'université de Padoue.

28. Dia. 37. « M . ANTONIVS . PASSERVS . PAT. » — R/ « PHILOSOPHIA . COMITE . REGREDIMVR. »

<small>Au droit : Buste à droite de Marcantonio Passeri, tête nue, chauve, avec une large barbe. — Au revers : Figure humaine formée de deux corps soudés ensemble, avec une seule tête à deux visages. — *M.*, I, lxix, 3.</small>

29. Dia. 37. « M . ANTONIVS . PASSERVS . PATAVIN. »
— ℞ « PHILOSOPHIA . DVCE . REGREDIMVR. »

Au droit : Buste à droite de Marcantonio Passeri, tête nue, chauve, large barbe. Type différent de celui de la médaille précédente. —Au revers : Même revers que celui de la médaille précédente. — *M.*, I, LXIX, 4.

QUIRINI (Francesco), patricien de Venise, poëte et guerrier. Il écrivait en 1544.

30. Dia. 37. « FRANC . QVIRINVS . » — ℞ « PERPETVA . SOBOLES. »

Au droit : Buste à droite de Francesco Quirini jeune, tête nue et frisée. — — Au revers : La louve romaine avec les deux enfants. — *M.*, I, XLIV, 4.

SALVIONI (Luca), jurisconsulte padouan.

31. Dia. 37. « LVCAS . SALVIONVS . PAT . IVR . CON. » — 1ᵉʳ ℞ « LEGIFERAE . CERERI. »

Au droit : Buste à droite de Luca Salvioni, âgé, tête nue, sans barbe. — Au revers : Même revers que sur la médaille n° 9. — *M.*, I, XCVI, 7.

32. 2ᵉ ℞ « MARCVS . MANT . BONAVIT . PATAVIN . IVR . CON. »

Buste de Marcantonio Benavides, comme sur la médaille n° 5. — Cabinet national de France.

SCAPTIVS (Cosmvs).

33. Dia. 37. « COSMVS . SCAPTIVS. » — ℞ « PM . TR . P . X . IMP . VI . COS . III . PP. — SALVS. »

Au droit : Buste à droite d'un jeune homme, la tête nue, barbe et cheveux courts. — Au revers : Une femme assise, présentant une patère à un serpent qui se dresse devant une colonne surmontée d'une statuette et abritée par un cep de vigne. Ce revers appartient à une restitution d'une médaille de Commode, ouvrage de Cavino. — Cabinet national de France.

VERZI (Niccolò), de Capo d'Istria, jurisconsulte.

34. Dia. 37. « NIC . VERTIVS . P . F . IVSTIN . IVRE . CON. » — 1ᵉʳ ℞ « SVPER . ASPIDEM. »

Au droit : Buste à droite de Niccolò Verzi, tête nue, barbu. — Au revers : Une femme debout, levant les bras vers le soleil, le pied gauche posé sur un serpent. — *M.*, I, XCIII, 1.

35. 2ᵉ ℞ « LEGIFERAE . CERERI. »

Mêmes revers que sur les médailles nᵒˢ 9 et 31. — Collection du British Museum.

ZUPONI (Giampolo), Padouan.

36. Dia. 37. « IO . PAVLVS . ZVPONVS . PATAVINVS. » — ℞ « VIRT . AET . CONS. »

Au droit : Buste à droite de Zuponi, tête nue, barbu, cheveux longs. — Au revers : Un aigle sur un vase renversé. Même revers que sur la médaille nº 8. — Cabinet national de France.

JAC . URB

Signature d'un médailleur qui travaillait en 1554.

RANGONI (Giulia ORSINI, femme de Baldassare), née en 1537; mariée en 1554 ou peu avant + 1598.

Dia. 52. « IVLIA . VRSINA . RANGONA . CAMILLI . FILIA . ANN . AETAT . SVE . XVII. » — ℞ « MORTALIBVS . AB . IMMORTALIBVS . ANTIPANDORA . 1554. — PANTAGATON. — IAC . VRB. »

Au droit : Buste à gauche de Giulia Orsini, tête nue, les cheveux relevés avec natte roulée formant chignon; collier à deux rangs; draperie à l'antique. — Au revers : Au milieu d'un paysage, une urne à deux anses élevée sur un socle. — L., Ors., 31, et Rang., 6.

I . A . V . F

Signature d'un médailleur qui travaillait en 1555.

LAURO (Pietro), poëte et érudit modénais. Il florissait au milieu du seizième siècle.

Dia. 58. « P . LVCET . ALMA . VIRTVS . RAMIS . VIRENS . SEMPER . C . V . 47. — I . A . V . F. » — ℞ « CEDATVR . A . MORTE . INIQVE . LACESSENTES . LINGVE . VIPERIBVS . SIMILES . V. — 1555. »

Au droit : Buste à droite de Pietro Lauro, tête nue, barbu. — Au revers :

Inscription dans une couronne formée de deux branches de laurier. — *M.*, I, LXIV, 1.

Les lettres initiales des mots dans les légendes du droit et du revers de cette médaille sont écrites en caractères majuscules faits pour attirer l'attention du lecteur. Ces initiales forment en effet des acrostiches. Le droit donne le nom du personnage qui y est représenté : P.LAVRVS. — Au revers, on lit CAMILLVS.V. Ce nom, au dire de Mazzuchelli, désigne le sculpteur vénitien Camillo Bossetti, qui serait l'auteur de la médaille.

Quelque vraisemblable que soit cette conjecture, nous ne croyons pas qu'elle puisse prévaloir contre les indications que nous remarquons sur la saillie formée par la tranche de l'épaule, c'est-à-dire à un endroit où se trouve souvent le nom de l'artiste. C'est là que nous avons lu les lettres I.A.V.F., qui sont, à notre avis, la signature de l'auteur de la médaille de Pietro Lauro.

ABONDIO (Antonio) le Vieux

SCULPTEUR MILANAIS

Il travaillait vers 1555 en moyenne.

MADRUZZO (Niccolò, baron de), l'un des généraux de Charles-Quint + 1570.

Dia. 76. « NICOLAVS . BARO . ET . DO . MADR . AVI . ET . BRENT . ETC. — AN . Æ. »

Buste à gauche de Niccolò Madruzzo, tête nue, barbu, cheveux courts, cuirassé, avec la décoration de la Toison d'or et écharpe. — *L.*, Méd., 2. — *DG.*, I, III, 13,

CAMPI (Bartolommeo)

MÉDAILLEUR

Il devait travailler vers 1555.

ROVERE (Guidubaldo II della), quatrième duc d'Urbin, né en 1514; duc d'Urbin en 1538 + 1574.

1. Dia. 30. « GVIDVS . VBAL . II . VRBINI . DVX . IIII. — ℞. » — 1er ℞ « AQVI . — FAVO. — AVST. — EVR. — REÆDIFICATOR . SENOGALLIE. »

Au droit : Buste à droite de Guidubaldo, tête nue, barbu. — Au revers :

Le plan d'une tour ou citadelle carrée. Les quatre premiers mots de l'inscription indiquent l'orientation. — *L.*, Rov., II. — *LU.*, 172.

2. 2^e ℞ « GENERA . EXERCI . SANC . RO . ECCLESI . — CVI . NOVA . SVRGIT . SENOGAL . »

Plan d'une enceinte fortifiée. — Collection T. W., Greene, à Winchester.

R . C .

Monogramme d'un médailleur qui travaillait en 1556.

« Peut-être Regolo Coccapani de Carpi, orfévre, établi à Florence. » (*G. M.*)

ALBIZZI (Camilla).

Dia. 45. « CAMILLA . ALBITIA . FLOS . VIRG . ÆTAT . SVÆ . » — ℞ « FORTVNA . NON . MVTAT . GENVS . — 1556. — R . C . »

Au droit : Buste à droite de Camilla Albizzi, tête nue, les cheveux roulés derrière la tête. — Au revers : Apollon poursuivant Daphné, qui se change en laurier. — Cabinet national de France.

I . BO

Monogramme d'un médailleur qui travaillait en 1556.

MILLIVS (Iacobvs-Antonivs), né en 1510.

Dia. 88. « IAC . ANT . MILLIVS . RECT . S . SOPHIAE . ANN . XLVI . — I . BO . » — ℞ « IN . SIMPLICITATE . CORDIS . — MDLVI . »

Au droit : Buste à gauche de Millius, coiffé d'une barrette, avec une longue barbe. — Au revers : Un pontife romain sacrifiant sur un autel. — Cabinet national de France.

PASTORINO

(Pastorino di Giovan-Michele de' Pastorini)

PEINTRE, VERRIER, GRAVEUR DE MONNAIES ET MÉDAILLEUR SIENNOIS

Né vers 1508 + 1592

L'œuvre de Pastorino dont nous donnons un catalogue, probablement encore incomplet, ne comprend pas moins de cent cinquante médailles. Sur ce nombre, soixante-quatre portent des dates. La première que l'on rencontre est la date de 1548, et la dernière celle de 1578. La production de Pastorino embrasse donc une durée de trente et un ans; mais elle ne se répartit pas également sur cet espace de temps, car tandis que les quatre premières années (1548-1552) et les dix-sept dernières (1561-1578) ne donnent ensemble que dix-huit médailles, nous en trouvons quarante-six dans les neuf années comprises de 1553 à 1561. C'est dans cette période la plus féconde que nous prendrons la date moyenne des travaux de Pastorino, laquelle se placera en 1557. L'artiste avait alors environ cinquante ans.

ANTILIA, de Sienne.

1. Dia. 35. « ANTILIA . SENESE. — P. » — Sans R̸.
Buste à droite d'une jeune femme. — Collection E. Piot, à Paris.

ARIOSTO (Lodovico), poëte, né à Reggio (Émilie) en 1474 + 1533.

2. Dia. 38. « LVDOVICVS . ARIOSTVS . POET. — P. » — R̸ « PRO . BONO . MALVM. »
Au droit : Buste à gauche de l'Arioste, tête nue, barbu, couronné de laurier. — Au revers : Des abeilles voltigeant au-dessus d'une ruche dont la base est entourée de flammes. — *TN.*, II, xxxvi, 4. — *M.*, I, xlvii, 4. — *L.*, Arios. — *VM.*, II, 377. — *BE.*, iii, 15. — *KO.*, XVII, 33.

BAIARDI (Giulia BARATTIERI, femme de Francesco); mariée antérieurement à 1526. Elle avait épousé en premières noces Pompeo Trivulzio.

3. Dia. 56. « IVLIA . BAROTYRIA . DE . BAIARDI. — 1556. P. » — Sans R̸.
Au droit : Buste à gauche de Giulia Barattieri, la tête couverte d'un voile tombant en arrière; corsage montant à col droit; petite fraise. — *PN.*, iv, 2.

BARONI (Evangelista).

4. Dia. 53. « EVANGELISTA . BARONVS. — 1557 . P. » — Sans R/.

Au droit : Buste à droite d'Evangelista Baroni, tête nue, barbu. — Cabinet national de France.

BASTA (Baldassare).

5. Dia. 36. « BALTASAR . BASTA. — P. » — Sans R/.

Buste à droite de Baldassare Basta, tête nue, barbu. — Cabinet national de France.

BÉATRICE de Sienne.

6. Dia. 40. « BEATRICE . DE . SENA. — P. » — R/ « EXINANITVS . REPLEO. »

Au droit : Buste à droite de Béatrice, tête nue. — Au revers : Une gerbe de blé. — Collection G. Dreyfus, à Paris.

BEMBO (Pietro), Vénitien, né en 1470; fait cardinal en 1538 + 1547.

7. Dia. 44. « PETRI . BEMBI . CAR. — P. » — Sans R/.

Buste à gauche de Bembo, coiffé de la barrette, portant la barbe et le costume ecclésiastique. — Collection du British Museum.

Nous devons à l'obligeance de M. C. F. Keary, le savant auteur du Catalogue des médailles du British Museum, une bonne copie de cette médaille. Après examen attentif, nous nous demandons si au lieu du P de Pastorino, il ne faudrait pas voir sur la tranche de cette pièce la marque que porte la médaille de Marguerite d'Autriche décrite ci-avant, page 152.

BENTIVOGLIO (Cornelio), fils de Costanzo Bentivoglio, mentionné dès 1536 + 1585.

8. Dia. 62. « CORNELIVS . BENTIVOLVS. — 1557 . P. » — Sans R/.

Au droit : Buste à droite de Cornelio Bentivoglio, tête nue, barbu, cuirassé. — L., Bent., 13, 14, 15. — LU., 190.

On trouve cette médaille avec quatre revers différents, dont aucun ne semble appartenir à Pastorino, savoir : 1° « EXTENSIO . ALARVM . DEI. » — 2° « NEC . TEMPVS . NEC . ÆTAS. » — 3° « QVOAD . VITAM . DVXERO. » — 4° « HAC . DVCE . SALVS. »

BENTIVOGLIO (Annibale), né en 1537.

9. Dia. 71. « ANIBAL . BENTIVOLVS . A . A . XXII. — 1559. P. » — Sans R̸.

Buste à droite d'Annibal Bentivoglio, tête nue. — Collection E. Piot, à Paris.

BOIARDI (Laura SESSI de).

10. Dia. 38. « LAVRA . SESSI . DE . BOIARDI. » — Sans R̸.

Buste à droite de Laura Sessi. — Collection E. Piot, à Paris.

BONELLI (F. Michele), neveu de Pie V; fait cardinal en 1566 + 1598.

11. Dia. 65. « F . MICHAEL . BONELLVS . CARD . ALEXAN. — 1570. P. » — Sans R̸.

Buste à droite de Michele Bonelli, tête nue et rasée. — Collection du British Museum.

BONIPERTI (Gianfrancesco).

12. Dia. 39. « IO . FRANC . DE . BONIPERTIS. — P. » — Sans R̸.

Buste à gauche de Gianfrancesco Boniperti, tête nue, barbu. — *TN.*, II, xxxv, 1.

BONZANO (Alessandro), né en 1488.

13. Dia. 46. « ALEX . BONZAN . A . A . LXV. — 1553 . P. » — Sans R̸.

Buste à gauche d'Alessandro Bonzano, tête nue, barbu, vêtement garni de fourrures. — Cabinet national de France.

BUTI (Costanza).

14. Dia. 35. « COSTANTIA . DE . BVTI. » — Sans R̸.

Buste à droite de Costanza Buti, tête nue. — Collection G. Dreyfus, à Paris.

CARAFFA (Carlo), né en 1517; fait cardinal en 1555 + 1561.

15. Dia. 65. « CAROLVS . CARRAFFA . CARD. — 1557 . P. » — 1ᵉʳ R̸ « NOCVISSE . LOCVTVM. »

Au droit : Buste à droite de Carlo Caraffa, barbu, coiffé de la barrette. —

Au revers : Un canard au bord d'une mare. — *LU.*, 198. — *VM.*, III, 414. (Gravé à rebours.)

16. 2ᵉ ℞ « FELICITATI . TEMPORVM . S . P . Q . R . »

Le Tibre couché; la louve allaitant les jumeaux; le figuier ruminal; vue de Rome. — Cabinet national de France.

CASTIGLIONE (Camillo), fils de Baldassare Castiglione, né en 1517 + 1598.

17. Dia. 68. « CAMILLVS . DE . CASTILLIONO . BAL . F. - 1561 . P . » — Sans ℞.

Buste à droite de Camillo Castiglione, tête nue, barbe et cheveux courts, cuirassé. — Collection G. Dreyfus, à Paris.

CASTRO (Virginia MAZZATOSTA, femme de Paolo de).

18. Dia. 39. « VIRGINIA . MAZATOSTA . DE . CASTRO. — P. » — Sans ℞.

Buste à gauche de Virginia Mazzatosta. — Collection E. Piot, à Paris.

CICILIA.

19. Dia. 52. « CICILIA . CONS . II . ALEX . B. — 1554. » Sans ℞.

Buste à droite de Cicilia. — Collection E. Piot, à Paris.

COCCEIA (Flaminia).

20. Dia. 36. « FLAMINIA . COCCEIA. — P. » — Sans ℞.

Buste à droite de Flaminia Cocceia. — Collection E. Piot, à Paris.

COLONNA SAV.... (Cornelia).

21. Dia. 38. « CORNELIA . COLONNA . SAV. — P. » — Sans ℞.

Buste à droite de Cornelia Colonna, tête nue, avec collier. — Cabinet national de France.

COLONNA (Girolama).

22. Dia. 46. « HIERON . COL . ARAGON. » — ℞ « PVDICITIA. »

Au droit : Buste à gauche de Girolama Colonna, tête nue, drapée. — Au revers : La Pudeur vue de face. Ce revers n'a pas été fait pour le droit. Nous

suivons l'attribution du British Museum, qui nous laisse quelques doutes. — Collection du British Museum.

CONTESSA, de Sienne.

23. Dia. 35. « CONTESSA . SENESE. » — Sans ℞.
Buste à gauche de Contessa. — Collection E. Piot, à Paris.

CORNELIA, Sicilienne.

24. Dia. 35. « CORNELIA . SICILIANA. » — ℞ « INTER . OMNES . VERITAS. »
Au droit : Buste à droite de Cornelia. — Au revers : La Vérité nue, assise, écartant son voile. — Cabinet national de France.

CRISPI (Tiberio), Romain, né en 1498; fait cardinal en 1544 ✝ 1566.

25. Dia. 40. « TI . CAR . CRISPVS . PERVSIE . LEGATVS. — P. » — ℞ « Ο ΣΟΦΟΣ ΠΑΝΤΑ ΔΟΥΛΟΙ. »
Au droit : Buste à gauche de Tiberio Crispi, tête nue, chauve, barbu. — Au revers : Un char attelé d'un taureau, d'un lion et d'un cheval marchant à gauche, conduit par le Temps tenant un sablier et un compas. — *M.*, I, LXXVI, 2.

CRUCIANO (Francesco).

26. Dia. 39. « FRANCISC . CRVCIANVS. — P. » — Sans ℞.
Buste à droite de Francesco Cruciano adolescent, tête nue. — Collection du British Museum.

DONATI (Atlanta).

27. Dia. 35. « ATLANTA . DONATI. » — ℞ « AETERNIT . D . N . IH . CHR . SEC . PVB. — CVRANTE . D . DIEGO . MENDOZA. »
Au droit : Buste à gauche d'Atlanta Donati. — Au revers : Une femme nue tenant une haste de la main gauche, assise; auprès d'elle est un vase rempli de flammes. — Collection E. Piot, à Paris.

ESTE (Ippolito II d'), né en 1509; fait cardinal en 1538 ✝ 1572.

28. Dia. 42. « HIPP . EST . II . CARD . FERR. — 1554 . P. » — Sans ℞.
Buste à droite d'Hippolyte d'Este, barbu, coiffé de la barrette, vêtu du camail. — *L.*, Este, 41.

29. Dia. 39. « HIP . EST . CAR . FER. » — Sans $R\!\!\!/$.

Buste à droite d'Hippolyte d'Este, barbu, coiffé de la barrette, vêtu du camail. — Cabinet national de France.

ESTE (Francesco d'), marquis de Massa, né en 1516 + 1578.

30. Dia. 40. « FRANC . ESTEN . MARCH . MASSAE. — 1554 . P. » — Sans $R\!\!\!/$.

Buste à droite de Francesco d'Este, tête nue, barbu, cuirassé. Cette médaille se rencontre avec deux revers différents, savoir : 1º le buste d'Alphonse II d'Este; 2º le buste d'Aloys d'Este, tous deux appartenant à Pastorino. Voir les nos 36 et 39. — *TN.*, II, xxv, 3. — *L.*, Este, 45. — *H.*, LV, 7.

ESTE (Niccolò d'), fils de Francesco, né en 1545.

31. Dia. 69. « NICOLAVS . ESTN . FRANC . FILIVS . A . A XIIII. — 1559 . P. » — Sans $R\!\!\!/$.

Buste à gauche de Niccolò d'Este, tête nue, cheveux courts, cuirassé, avec écharpe. — Collection J. C. Robinson, à Londres.

ESTE (Alfonso d'), marquis de Montecchio, fils naturel du duc Alphonse Ier d'Este, né en 1527 + 1587.

32. Dia. 48. « ALFON . EST . ALF . DVCIS . FILI . 1575. » — Sans $R\!\!\!/$.

Buste à droite d'Alphonse, tête nue, barbu, cheveux courts, col rabattu. — *H.*, LIV, 15.

ESTE (Giulia della ROVERE, femme du marquis de Montecchio Alfonso d'), mariée en 1549 + 1563.

33. Dia. 57. « IVLIA . FELTRIA . DE . RVERE . ESTEN. — P. » — Sans $R\!\!\!/$.

Buste à gauche de Giulia, tête nue, chemisette montante. — Collection du South Kensington Museum, à Londres.

ESTE (Alfonso d'), fils d'Alfonso d'Este, marquis de Montecchio.

34. Dia. 48. « ALFON . ESTN . ALF . DVCIS . NEP. — 1573 . P. » — Sans $R\!\!\!/$.

Buste à droite d'Alphonse d'Este jeune, sans barbe, cheveux courts, couvert d'un manteau garni de fourrures. — Cabinet national de France.

ESTE (Ercole II d'), quatrième duc de Ferrare, né en 1508; duc de Ferrare en 1534 + 1559.

35. Dia. 78. « HER . II . FERR . MVT . REG . DVX . IIII . CARN . I. — 1554 . P. » — Sans $R\!\!\!/$.

Buste à droite d'Hercule II d'Este, tête nue, barbu, cuirassé.

On trouve cette médaille avec deux revers à sujets mythologiques qui ne semblent pas appartenir à Pastorino, savoir : 1er revers dans Litta : Un homme nu, portant une tête de taureau au bout d'une lance, s'avance vers un jeune homme également nu, assis et paraissant dormir. — 2e revers dans Heraeus : Hercule saisissant par les cheveux un homme qui fuit, et s'apprêtant à le frapper de sa massue. — *L.*, Este, 24. — *H.*, LV, 1.

ESTE (Luigi d'), né en 1538; fait cardinal en 1561 + 1586.

36. Dia. 66. « ALOYSIVS . ESTENSIS . M . D . LX. — 1560. » — Sans $R\!\!\!/$.

Buste à gauche de Luigi d'Este, coiffé d'une barrette. — *L.*, Este, 16. — *H.*, LIV, 19.

On trouve au British Museum cette médaille ayant au revers le buste d'Éléonore d'Autriche, femme de Guillaume Ier de Gonzague. (Voir ci-après au n° 64.)

On trouve aussi cette médaille avec un revers qui représente Hercule enfant étouffant des serpents. Ce revers appartient à une médaille d'Alphonse Ier d'Este, et porte la date MCCCCLXXVII.

37. Dia. 38. « ALOYSIVS . ESTENSIS. »

Buste à gauche de Luigi d'Este, tête nue, barbe naissante, vêtement de dessous à collet droit.

On trouve cette médaille avec un revers représentant le buste à droite d'Isabelle d'Este, femme de Jean-François II de Gonzague. Ce revers doit être de 1500 environ. — *TN.*, I, XXXI, 3.

ESTE (Eleònora d'), fille d'Ercole II, née en 1537 + 1581.

38. Dia. 40. « ELEONORA . ESTENSIS . A . A . XV. — P. » — Sans $R\!\!\!/$.

Buste à gauche d'Éléonore, tête nue avec chignon formé d'une natte roulée; chemisette à col rabattu. — *TN.*, II, XXV, 4. — *L.*, Este, 42.

On trouve cette médaille ayant au revers le buste de Lucrèce d'Este, sœur aînée d'Éléonore. (Voir ci-après n° 104.)

ESTE (Alfonso II d'), cinquième duc de Ferrare, né en 1533; duc de Ferrare en 1559 + 1597.

39. Dia. 60. « ALFONSVS . ESTENSIS. — 1556. P. » — Sans ℞.

Buste à droite d'Alfonso II d'Este. — Collection E. Piot, à Paris.

ESTE (Lucrezia de' MEDICI, première femme d'Alfonso II d'), née en 1545; mariée en 1558 + 1561.

40. Dia. 66. « LVCRETIA . MED . FERR . PRINC . A . A . XIII. — P . 1558. » — Sans ℞.

Buste à gauche de Lucrèce de Médicis. — Ancienne collection H. de La Salle.
On trouve cette médaille avec le revers : « NEC . TEMPVS . NEC . ÆTAS. », qui ne doit pas appartenir à Pastorino.

ESTE (Barbara d'AUTRICHE, deuxième femme d'Alfonso II d'), mariée en 1565 + 1572.

41. Dia. 62. « BARBARA . AVSTR . ESTEN. — 1565 . P. » — Sans ℞.

Buste à droite de Barbara d'Autriche. — L., Este, 32. — H., LIV, 18.
On trouve aussi cette médaille avec le revers « NEC . TEMPVS . NEC . ÆTAS. »

ESTE (Annibale d'), né en 1542.

42. Dia. 52. « ANIBAL . ESTENSIS . A . A . XIIII. — 1556. » — ℞ « INTEMPESTIVA . VENIS. »

Au droit : Buste à droite d'Annibal d'Este, cheveux courts, cuirassé. — Au revers : Trois personnages, dont une femme, s'adressent à la Mort, qui s'avance vers eux sous la forme d'un squelette. — L., Este, 13.
Ce revers ne semble pas fait pour le droit.

ESTE (Isabella RAMMI, femme de Francesco d'), mariée avant 1556 + après 1572.

43. Dia. 64. « ISABELLA . RAM . D . EST . MDLVI. — P. » — ℞ « OBVIIS . VLNIS. »

Au droit : Buste à droite d'Isabella, tête nue, chemisette montante, petit col rabattu. — Au revers : La Fortune s'éloignant d'une femme plongée dans la douleur. Ce revers se retrouve accolé à d'autres médailles, telles que Alberto Lolli (voir ci-après n° 76), et l'infant don Carlos, de Pompeo Leoni. — TN., I, xxx, 4.

FARNESE (Girolama ORSINI), femme de Pierluigi, mariée en 1519 + 1570.

FARNESE (Ranuzio), troisième fils de Pierluigi, né en 1530, prieur de Venise en 1543; cardinal en 1545 + 1565.

44. Dia. 34. « HIERONYMA . VRSINA . » — ℞ « RANVTIVS . FARNESIVS . PRIOR . VENET . »

Au droit : Buste à droite de Girolama Orsini, la tête couverte d'une draperie tombant sur les épaules. — Au revers : Buste à gauche de Ranuce adolescent, tête nue, cheveux courts, vêtu d'une robe. — *L.*, Ors. 32. — Cabinet national de France.

Cette médaille doit avoir été faite entre 1543 et 1545.

FARNESE (Alessandro), né en 1520; fait cardinal en 1534 + 1589.

45. Dia. 64. « ALEXAN . CARD . FAR . S . R . E . CANCELL . — 1556 . P . » — Sans ℞.

Buste à droite d'Alexandre Farnèse, coiffé de la barrette, vêtu du camail. — Collection du British Museum.

FARNESE (Ottavio), deuxième duc de Parme, né en 1524; duc de Parme en 1547 + 1586.

46. Dia. 38. « OCTAVIVS . F . P . P . DVX . II . — 1552 . P . » — Sans ℞.

Buste à droite d'Octave Farnèse, tête nue, cuirassé. — Collection A. Armand.

FARNESE (Marguerite d'AUTRICHE, femme d'Ottavio), née en 1522; mariée en 1538 + 1586. Elle avait épousé en premières noces Alexandre de Médicis, duc de Florence.

47. Dia. 65. « MARGARITA . DE . AVSTRIA . — 1557 . P . » — Sans ℞.

Buste à droite de Marguerite d'Autriche, tête nue, avec chignon formé d'une natte roulée. — Collection A. Armand.

48. Dia. 44. « MARGARITA . AVSTRIA . — P . » — Sans ℞.

Buste à droite de Marguerite à l'âge de douze ou treize ans, tête nue, avec chignon formé d'une natte roulée. — *VM.*, II, 461.

On trouve cette médaille avec le revers : « DOMINVS . CVSTODIT . TE . DOMINVS.

PROTECTIO . TVA. » Ce revers appartient à une médaille de Paul III, qui est l'ouvrage de Leone Leoni.

49. Dia. 39. « MARGARITA . AVSTRIA. — P. » — Sans $R\!\!\!/$.
Buste à gauche de Marguerite d'Autriche. — Collection E. Piot, à Paris.

50. Dia. 35. « MARGARITA . AVSTRIA. — P. » — Sans $R\!\!\!/$.
Buste à gauche de Marguerite d'Autriche, type différent de celui de la médaille précédente. — Collection E. Piot, à Paris.

FARNESE (Alessandro), troisième duc de Parme, né en 1545; duc en 1586 + 1592.

PORTUGAL (Marie de), femme d'Alexandre Farnèse, née en 1538; mariée en 1565 + 1577.

51. Dia. 55. « ALEXANDER . FARN . P . E . P . PRIN. » — $R\!\!\!/$ « MARIA . DE . PORTVGALLO . P . ET . P . PRI . 1566. »
Au droit : Buste à gauche d'Alexandre Farnèse, cheveux courts, barbe naissante, cuirassé. — Au revers : Buste à gauche de Marie de Portugal, tête nue; corsage montant avec fraise; manches bouffant aux épaules. — *L.*, Farn., III, 2.

FELICE de Sienne.

52. Dia. 33. « FELICE . DE . SENA. — P. » — Sans $R\!\!\!/$.
Buste à droite de Felice. — Collection E. Piot, à Paris.

FLASCHI (Alessandro).

53. Dia. 41. « ALEXANDER . FLASCVS . ÆQVES . — P. » — Sans $R\!\!\!/$.
Buste à droite d'Alessandro Flaschi, tête nue. — Collection du British Museum.

FORTEGUERRI (Fausta).

54. Dia. 35. « FAVSTA . FONTEGVERRI . D . VENT. — P. » — Sans $R\!\!\!/$.
Buste à gauche de Fausta Forteguerri. — Collection E. Piot, à Paris.

FORTINI (Pietro), de Sienne, auteur de Nouvelles + 1562.

55. M. G. Milanesi pense qu'il faut mettre au nombre des ouvrages de Pastorino la médaille de Fortini, qui se voit dans la Bibliothèque communale de Sienne.

FOURQUEVAULX (Raimond de), vivait en 1556.

56. Dia. 57. « RAIMOND . DE . FOVRQVEVAVLX. — P . 1556. » -- Sans $R\!\!\!/$.

Buste à gauche de Raimond de Fourquevaulx, tête nue, cuirassé. — Collection du British Museum.

FREGOSO (Sigismondo).

57. Dia. 36. « SIGISMONDVS . FREGOSIVS. » — Sans $R\!\!\!/$.

Buste à gauche de Sigismondo, tête nue. — Collection du British Museum.

GEMELICHIO (Vitale), né en 1520.

58. Dia. 66. « VITALIS . GMELICHIVS . A . Æ . XXXIX. — P . 1559. » — Sans $R\!\!\!/$.

Buste à gauche de Vitale Gemelichio, tête nue. — Collection du British Museum.

GENCA.

59. Dia. 39. « DIVA . GENCA. » — Sans $R\!\!\!/$.

Buste à gauche de Genca. — Collection E. Piot, à Paris.

GIORDANI (Giulio). Il vivait en 1555.

60. Dia. 39. « IVLIO . GIORDANI. — 1555 . P. » — Sans $R\!\!\!/$.

Buste à droite de Giulio enfant, tête nue. — Collection du British Museum.

GIULIA de Bologne, née en 1528.

61. Dia. 50. « IVLIA . BOLOG . AE . XXVII. — 1555 . P. » — Sans $R\!\!\!/$.

Buste à droite de Giulia de Bologne. — Collection E. Piot, à Paris.

GONZAGA (Margarita PALEOLOGO, femme du duc de Mantoue Federigo II), née en 1510; mariée en 1531 + 1566.

62. Dia. 69. « MARGARITA . DVCISSA . MANTVAE. — 1561 . P. » — Sans $R\!\!\!/$.

Buste à droite de Marguerite Paléologue en costume de veuve. — *L.*, Gonz., 79.

Cette médaille se trouve au Cabinet national de France avec le revers

connu : « VIRTVTIS . FORMÆ . QVÆ . PRÆVIA. » Dans Litta, elle a pour revers le buste de Ferdinand-François d'Avalos, gendre de Marguerite.

GONZAGA (Guglielmo I^o), troisième duc de Mantoue, né en 1538; duc de Mantoue en 1550 + 1587.

63. Dia. 65. « GVLIELMVS . DVX . MANTVE . III . E . MAR . M . F . — 1561 . P. » — Sans $R\!\!\!/$.

Buste à droite de Guillaume I^{er} de Gonzague. — *H.*, XIX, 7.

GONZAGA (Éléonore d'AUTRICHE, femme de Guglielmo I^o), née en 1534; mariée en 1561 + 1594.

64. Dia. 71. « LEONORA . DVCISSA . MANTVAE. — 1561 . P. » — Sans $R\!\!\!/$.

Buste à gauche d'Éléonore, coiffée d'une toque plate par-dessus une résille; corsage montant à collet droit; petite fraise. — *L.*, Gonz., 73.

GONZAGA (Camillo), comte de Novellara, né en 1521 + 1595.

65. Dia. 58. « CAMILLVS . GONZAGA . NOVELLARIE . COMES. — P. » — Sans $R\!\!\!/$.

Buste à droite de Camillo, tête nue, en armure avec écharpe. — Collection du British Museum.

GONZAGA (Alfonso), comte de Novellara, né en 1529 + 1589.

66. Dia. 58. « ALFONSVS . GONZAGA . NOVELLARIE . COMES. — P. » — Sans $R\!\!\!/$.

Buste à droite d'Alfonso Gonzaga, tête nue, barbe et cheveux courts, cuirassé avec écharpe. — *L.*, Gonz., 51.

GONZAGA (Lodovico), duc de Nevers, né en 1539 + 1595.

67. Dia. 65. « ALOYSIVS . GONZAGA . A . A . XXII. — 1559 . P. » — Sans $R\!\!\!/$.

Buste à droite de Lodovico Gonzaga, tête nue, couvert d'une armure. — Collection du British Museum.

GRIMALDI (Aurelio), noble génois.

68. Dia. 58. « AVRELIVS . GRIMALDVS. — 1555 . P. » — Sans $R\!\!\!/$.

Buste à droite d'Aurelio Grimaldi. — Collection Ruspoli.

GROSSI (Giulio Cesare).

69. Dia. 35. « IVLIVS . CESARE . DEL . GROSSO. — P. » — Sans $R\!\!\!/$.

Buste à droite de Giulio Cesare, tête nue. — Collection du British Museum.

GRUAMONTI (Buonaventura). Il vivait en 1557.

70. Dia. 59. « BONAVENTVRA . DE . GRVAMONTI — 1557 . P. » — Sans $R\!\!\!/$.

Buste à droite de Buonaventura, tête nue, barbu. — Collection du British Museum.

GUARINI (Battista), poëte ferrarais, né en 1538 + 1612.

71. Dia. 47. « ΒΑΠΤΙΣΤ . BAPYN . — P . 1555. » — Sans $R\!\!\!/$.

Buste à gauche de Battista Guarini jeune, tête nue. — Cabinet national de France.

GUT..... (Balthazar), né en 1529.

72. Dia. 63. « BALTHASAR . GVT . ANN . A . XXX. — P . 1559. » — Sans $R\!\!\!/$.

Buste à droite de Balthazar Gut....., longue barbe. — Collection T. W Greene, à Winchester.

ISABELLA de Padoue.

73. Dia. 38. « DIVA . ISABELLA . PADOVANA. » — Sans $R\!\!\!/$.

Buste à droite d'Isabelle. — Collection E. Piot, à Paris.

LANDUCCI (Livia).

74. Dia. 35. « LIVIA . LANDVCCIA. » — Sans $R\!\!\!/$.

Buste à droite de Livia Landucci. — Collection E. Piot, à Paris.

LOLLI (Alberto), philosophe et poëte florentin + 1569.

75. Dia. 63. « ALBERTVS . LOLLIVS. — P . 1562. » — 1er $R\!\!\!/$ « FAVSTE . IVNXIT . VTRVMQVE . AN . 1562. »

Au droit : Buste à gauche d'Alberto Lolli, tête nue, barbu, front décou-

vert. — Au revers : Trophée formé d'une trompette, d'un caducée et d'une branche de laurier. — Cabinet national de France.

76. 2e R̸ « OBVIIS . .VLNIS. »

La Fortune nue, avec des ailes aux pieds, montée sur une boule, s'éloignant d'une femme assise dans l'attitude de la douleur. — *M.*, I, LVIII, 4.

Nous avons déjà trouvé le même revers accolé à la médaille d'Isabelle Rammi d'Este (voir ci-avant n° 43). On le voit aussi sur une médaille de l'infant don Carlos, ouvrage de Pompeo Leoni.

LORRAINE (François de), duc de Guise, né en 1519 + 1563.

77. Dia. 65. « FRANÇOIS . DE . LORRAIN. — 1557 . P. » — R̸ « DVRATE. »

Au droit : Buste à droite de François de Lorraine, tête nue, cuirassé. — Au revers : Un triton au milieu de la mer dans l'attitude de frapper des naufragés; à gauche, on voit un navire. — Le même revers se trouve sur une médaille d'Ant. Perrenot. — *VM.*, III, 420. — *LO.*, III, 361. — *LU.*, 206.

LORRAINE (Charles de), né en 1525; fait cardinal en 1547 + 1574.

78. Dia. 57. « CAROLVS . CARD . DE . LOTHERINGIA. — 1555 . P. » — Sans R̸.

Buste à droite de Charles de Lorraine, coiffé de la barrette. — Collection E. Piot, à Paris.

LUCREZIA.

79. Dia. 36. « DIVA . LVCRETIA. » — Sans R̸.

Buste à gauche de Lucrèce, les cheveux pris dans une résille. — Collection du British Museum.

MARZI (Livia), de Sienne.

80. Dia. 40. « LIVIA . MA . DE . SENIS. » — Sans R̸.

Buste à gauche de Livia Marzi. — Collection du British Museum.

MEDICI (Camilla MARTELLI, maîtresse, puis deuxième femme du grand-duc Cosimo I° de'), née en 1547, mariée en 1569 + 1590.

81. Dia. 48. « CHAMILLA . MARTELLI . DE . MEDICI . — 15... P. » — Sans R̸.

Buste à droite de Camille Martelli, les cheveux relevés; voile tombant en arrière; collerette. — *L.*, Méd., 44.

MEDICI (Francesco de'), deuxième grand-duc de Toscane, né en 1541; grand-duc en 1574 + 1587.

82. Dia. 64. « FRANCISCVS . MEDICES . F . PRINCEP. — P . 1560. » — ℞ « FELICITATI . TEMPORVM . S . P . Q . R . »

Au droit : Buste à droite de François de Médicis jeune, sans barbe, tête nue, cuirassé. — Au revers : Le Tibre couché, la louve allaitant les jumeaux, le figuier ruminal. Même revers que sur la médaille de Carlo Caraffa. (Voir ci-avant n° 16.) — *H.*, LXII, 10.

MEDICI (Bianca CAPPELLO, maîtresse, puis deuxième femme du grand-duc Francesco de'), née en 1548, mariée en 1578 + 1587.

83. Dia. 60. « BIANCHA . CAPP . MED . MAG . DVC . ETRVRIÆ. — 1578 . P . » — Sans ℞.

Buste de trois quarts à droite de Bianca Cappello, les cheveux relevés, la tête couronnée d'un diadème, chemisette ouverte laissant voir un corsage décolleté. — *M.*, I, 397. — *H.*, LXII, 11.

84. Dia. 55. « BIANCA . CAPP . MED . DVC . ETRVRIÆ . — P . » — Sans ℞.

Buste à gauche de Bianca Cappello, tête nue, les cheveux mêlés de perles ; collier de perles ; corsage décolleté. — Cabinet national de France.

MONTE (Giangaleazzo Roscio de). Il vivait en 1571.

85. Dia. 52. « IO . GAL . ROSCIVS . DE . MONTE . CO . ET . EQ . BONON . ET . CIVIS . LVCEN. — 1571 . P. » — ℞ « CONSALVI . AGIDARI . VICTORIA. — DE . GALLIS . AD . CANNAS. »

Au droit : Buste à droite de Giangaleazzo, tête nue. — Au revers : Un combat. — Ce revers a été emprunté à une médaille de Gonsalve de Cordoue, qui a été décrite plus haut dans l'œuvre du médailleur Annibal. — Collection du British Museum.

NASI (Gracia).

86. Dia. 66. « נשׂיא . הארצ̇ . A . Æ . XVIII . — P . » — Sans ℞.

Buste à gauche de Gracia Nasi. Elle a sur la tête un voile bordé de perles, et tombant sur ses épaules, corsage coupé carrément, avec chemisette montante. — *RN.*, 1858. — Cabinet national de France.

NOVARIO (Girolamo), né en 1526.

87. Dia. 55. « HIERONIMVS . NOVARIVS . A . A . XXXI. — 1557 . P. » — Sans $R\!\!\!/$.

Buste à gauche de Girolamo Novario, tête nue, barbu. — Cabinet national de France.

NOVELLO (Giovanni Antonio), né en 1509.

88. Dia. 68. « IO . ANT . NOVELLVS . ANNOR . LI. — 1560 . P. » — Sans $R\!\!\!/$.

Buste à droite de Novello, tête nue ; vêtement garni de fourrures. — Collection du British Museum.

ORSINI (Lucrezia SALVIATI, femme de Latino).

89. Dia. 62. « LVCRETIA . SALVIATI . VRSINA. — 1571 . P. » — Sans $R\!\!\!/$.

Buste à gauche de Lucrezia Salviati, tête nue avec une draperie flottante derrière le cou. — Collection P. Valton, à Paris.

ORSINI (Vicino).

90. Dia. 36. « VICINVS . VRSINVS. » — Sans $R\!\!\!/$.

Buste à gauche de Vicino Orsini, tête nue. — Collection du British Museum.

PAMFILI (Egidio).

91. Dia. 40. « PAMPHILVS . EGIDIVS . EQVES. — P. » — Sans $R\!\!\!/$.

Buste à droite de Pamfili, avec un bonnet en forme de calotte. — Collection du British Museum.

PENDALIA (Pompeo), né en 1487.

92. Dia. 71. « POMP . PENDALEA . ANN . NACTVS . LXXIII . MDLX. — P. » — Sans $R\!\!\!/$.

Buste à droite de Pompeo Pendalia, tête nue, barbu. — Collection E. Piot, à Paris.

PENDALIA (Bartolommeo), fils d'Alessandro. Il vivait en 1564.

93. Dia. 64. « BARTHOLAM . PENDALEA . ALEX . FILIVS.

— 1564 . P. » — ℞ « IN . DEO . SPERAVI . ET . NON . SVM CONFVSVS . »

Au droit : Buste à gauche de Bartolommeo Pendalia, tête nue, barbu, cheveux courts, large collet de fourrure. — Au revers : Une femme debout, sur un chien couché, les mains croisées sur la poitrine. Son pied gauche est retenu par une chaîne. — *M.*, I, LXXIV, 1.

PEPOLI (Isabella MANFRO de).

94. Dia. 66. « ISABELLA . MANFRO . DE . PEPOLI . 1571 . — P. » — Sans ℞.

Buste à droite d'Isabelle Manfro, tête nue, les cheveux mêlés de perles et d'une draperie qui tombe en flottant sur ses épaules; collier de perles; corsage décolleté; écharpe avec agrafe sur l'épaule droite. — Cabinet national de France.

La même médaille se rencontre aussi avec un revers représentant un cheval qui galope vers la droite. Ce revers n'appartient pas à Pastorino.

PETRUCCI (Camilla).

95. Dia. 38. « CAMILLA . PETRVCCI. — P. » — Sans ℞.

Buste à droite de Camille Petrucci. — Collection E. Piot, à Paris.

PHILENA de Pérouse.

96. Dia. 35. « PHILENA . PERVGINA. — P. » — Sans ℞.

Buste à gauche de Philena, les cheveux en bandeau, chignon formé d'une natte roulée. — Collection A. Armand.

PICCOLOMINI (Elena SFORZA).

97. Dia. ... « ELENA . SFORZA . DE . PICC. » — Sans ℞.

Médaille mentionnée par Cicognara.

PICCOLOMINI (Virginia?).

98. Dia. 39. « D . VIR . PICOL. — P. » — Sans ℞.

Buste à droite de Virginia Piccolomini. — Collection E. Piot, à Paris.

PICO della MIRANDOLA (Renea d'ESTE, première femme de Lodovico); mariée en 1553 + 1555.

99. Dia. 50. « RENEA . EST . PIC . MIRAN . DNA. — P . 1555. » — Sans ℞.

Buste à droite de Renea d'Este, tête nue, cheveux tressés en couronne derrière la tête, chemisette ouverte à collet droit, corsage coupé carrément. — Cabinet national de France.

POLOGNE (BONA SFORZA, femme de Sigismond Ier, roi de), née en 1500; mariée en 1518 + 1558.

100. Dia. 54. « BONA . SFOR . DE . ARAG . REG . POL. — 1556 . P. » — Sans R̸.

Buste à gauche de Bona Sforza, la tête couverte du voile des veuves. — *TN.*, Méd. allem., x, 4. — *H.*, LVII, 10, et XXXV, 4.

ROJAS (Maria de).

101. Dia. 36. « D . MAR . DE . ROIAS. — P. » — Sans R̸.

Buste à droite de Maria de Rojas, avec un capuchon. — Collection du British Museum.

Le monogramme tracé sur la tranche de l'épaule de ce buste donne lieu à la même observation que celui de la médaille de Bembo (voir ci-avant n° 7).

ROSSI (Lodovica-Felicina). Elle vivait en 1557.

102. Dia. 67. « LVDOVICA . FELICINA . RVBEA. — 1557 . P. » — Sans R̸.

Buste à droite de Lodovica-Felicina, tête nue. — Collection P. Valton, à Paris.

103. Dia. 52. « LVDOVICA . FELICINA . ROSCIA . BONONIEN . 1572. » — Sans R̸.

Buste à gauche de Lodovica-Felicina. — Collection A. Heiss.

ROVERE (Lucrezia d'Este, femme du duc d'Urbin, Francesco-Maria della), née en 1535; mariée en 1571 + 1597

104. Dia. 42. « LVCRETIA . ESTENSIS . A . A . XVII. — P . »

Buste à droite de Lucrezia d'Este, tête nue, chignon formé d'une natte roulée, chemisette à col rabattu. — *TN.*, II, XXV, 4. — *L.*, Este, 43. — *H.*, LIV, 20.

Cette médaille se trouve ayant au revers le buste d'Éléonore d'Este, sœur cadette de Lucrèce. (Voir ci-avant n° 38.)

ROVERE (Vittoria FARNESE, deuxième femme de Guidubaldo II della), née en 1520; mariée en 1548 + 1602.

105. Dia. 36. « VICTORIA . FARNESIA . DVX . VRBINI. — P . » — Sans R̸.

Buste à gauche de Vittoria Farnese jeune, tête nue, chignon formé d'une natte roulée. — Collection A. Armand.

RUGGIERI (Isabella).

106. Dia. 40. « ISABETTA . RVGGIERA. — P. » — Sans $R\!\!\!/$.
Buste à droite d'Isabella Ruggieri. — Collection E. Piot, à Paris.

SACRATA (Girolama), de Ferrare.

107. Dia. 45. « HIERONIMA . SACRATA. » — Sans $R\!\!\!/$.
Buste à droite de Girolama Sacrata, tête nue, les cheveux entremêlés de perles, corsage coupé carrément avec chemisette, sur laquelle passe un grand collier. — Collection A. Armand.

108. Dia. 66. « HIERONIMA . SACRATA . MDLV. — P. » Sans $R\!\!\!/$.
Buste à droite de Girolama Sacrata, tête nue, les cheveux entremêlés de perles, corsage coupé carrément avec chemisette montante. — Collection A. Armand.

109. Dia. 60. « HIERONIMA . SACRATA . 1560. — P. » — Sans $R\!\!\!/$.
Buste de trois quarts à droite de Girolama Sacrata tête nue. — Cabinet national de France.

SACRATA (Barbara).

110. Dia. 40. « BARBARA . SACRATA . AN . I. — P. » — Sans $R\!\!\!/$.
Buste à droite de Barbara Sacrata enfant. — Collection E. Piot, à Paris.

SALIZIN (Gianmaria).

111. Dia. 57. « GIOVAN . MARIA . SALIZIN. — P. » — Sans $R\!\!\!/$.
Buste à droite de Gianmaria Salizin. — Collection A. Armand.

SANTI (Giudita).

112. Dia. 38. « GIVDITA . SANTI . SEN. — P. » — Sans $R\!\!\!/$.
Buste à droite de Giudita Santi. — Collection E. Piot, à Paris.

SAN VITALE (Girolama FARNÈSE, femme d'Alfonso).
Elle devint veuve en 1560.

113. Dia. 62. « HIERONIMA . FARNESIA . D . S . VITALI. — 1556 . P. »
Buste à droite de Girolama Farnèse, la tête couverte d'un voile. — *L.,* Farn., III, 11, et Sanv., 1.

On rencontre cette médaille avec les revers suivants, qui ne semblent pas appartenir à Pastorino : 1º « MAS PENADO . Y . MEN . REPENTIDO . » — 2º « FELICITATI . TEMPORVM . S . P . Q . R . » comme sur les médailles n⁰ˢ 16 et 82.

SARRACO (Battista), secrétaire d'Hercule II d'Este, né en 1486.

114. Dia. 69. « BAPTISTA . SARRACVS . AGEN . ANN . LXX. — 1556 . P. » — Sans ℞.

Buste à droite de Battista Sarraco, tête nue, vêtu d'une robe à collet de fourrure. — *M.*, I, LX, 3.

SCARUFFA (Gasparo), né en 1519 à Reggio, écrivain. Il vivait encore en 1582.

115. Dia. 52. « D . GASPAR . SCARVFFA . AN . A . XXXV. — 1554 . P. » — Sans ℞.

Buste à droite de Gasparo Scaruffa, tête nue. — Collection du British Museum.

SERGARDI SPANOCHI (Fulvia).

116. Dia. 49. « M . FVLVIA . SERGARDI . DE . SPANOCHI. — 1552 . P. » — Sans ℞.

Buste à gauche de Fulvia Sergardi, tête nue, chignon formé d'une natte roulée, corsage ouvert carrément avec fraise. — Collection A. Armand.

SOZI (Maria), jurisconsulte siennois, né en 1483.

117. Dia. 55. « MARI . SOZI . IVN . SEN . IVR . CON . EQV . ET . COM . AET . 72. — 1555 . P. » — Sans ℞.

Buste à droite de Maria Sozi, tête nue, vêtement garni de fourrure. — Collection du British Museum.

SPAG..... (Isabella).

118. Dia. 35. « ISABELLA . SPAG. » — Sans ℞.

Buste à gauche d'Isabelle voilée. — Collection du British Museum.

SPANOCHI (Girolamo).

119. Dia. 40. « HIERONIMVS . SPANOCIVS. — 1548 . P. » Sans ℞.

Buste de Girolamo Spanochi. — Collection E. Piot, à Paris.

SUARES (Maria MARTELLI, femme de Baldassare); mariée en 1570. Elle avait épousé en premières noces (1566) Caspero Chinucci.

120. Dia. ... « MARIA . SVARES . DE . MARTELLI. — P. » — Sans R̦̂.

Buste à gauche de Maria Martelli. — Collection E. Piot, à Paris.

TASSONI (Galeazzo d'ESTE).

121. Dia. 64. « GALEATIVS . ESTEN . TASSON. » — R̦̂ « FELICITATI . TEMPORVM . S . P . Q . R. »

Au droit : Buste à droite de Galeazzo Tassoni, tête nue, barbu. — Au revers : Le Tibre couché, la louve allaitant les jumeaux, le figuier ruminal; dans le fond, la ville de Rome. Le même revers se voit sur les médailles nos 16, 82 et 113. — Collection A. Heiss.

TIZIANO VECELLIO, de Cadore, peintre, né en 1477 +1576.

122. Dia. 39. « TITIANVS . EQVES. » — Sans R̦̂.

Buste à gauche de Titien, coiffé d'un bonnet placé à l'arrière de la tête. — Collection du British Museum.

TOLOMEI (Battista), de Sienne.

123. Dia. 38. « D . BAPTISTA . TOLOMEI. — P. » — Sans R̦̂.

Buste à droite de Battista Tolomei. — Collection E. Piot, à Paris.

TOLOMEI (Girolamo).

124. Dia. 37. « HIERONIMVS . THOLOMEVS. — P. » — Sans R̦̂.

Buste à gauche de Girolamo, tête nue. — Collection du British Museum.

TOLOMEI (Tullia), de Sienne.

125. Dia. 38. « TVLLIA . TOLOMEI . SENESE. » — Sans R̦̂.

Buste à gauche de Tullia Tolomei. — Collection E. Piot, à Paris.

TORELLI (Io) Jordana.

126. Dia. 35. « IO . TAVRELLI . IORDANA. — P. » — Sans R̦̂.

Buste à gauche de Io Torelli. — Collection E. Piot, à Paris.

des quinzième et seizième siècles.

TORELLI (LELIO), page à la cour de Cosme Ier de Médicis. Il était le petit-fils de Lelio Torelli, secrétaire intime de ce prince.

127. Dia. 42. « LELIO . TAVRELLO. — 1555 . P. » — ℞ « RADICE . IN . TARTARA . TENDIT. »

Au droit : Buste à droite de Lelio adolescent, tête nue. — Au revers : Un arbre exposé au souffle de deux vents contraires. — *M.*, I, LXXXI, 4.

TROTTI (GINEVRA), née en 1533.

128. Dia. 59. « GINEVERA . TROTTI . A . A . XXIII. — 1556 . P. » — Sans ℞.

Buste à droite de Ginevra Trotti, tête nue, les cheveux entremêlés de perles, collier de perles, corsage coupé carrément. — Collection A. Armand.

TROTTI (ISABELLA) NEGRISOLI, née en 1523.

129. Dia. 56. « YSSAB . TROT . NEGRISOLI . A . E . XXXIII. — 1556 . P. » — Sans ℞.

Buste à droite d'Isabella Trotti, tête nue. — Collection G. Dreyfus, à Paris.

VASARI (NICOLOSA BACCI, femme du peintre GIORGIO).

130. Dia. 57. « NICOLOSA . BACCI . DE . VASARI . P . — 1555. » — Sans ℞.

Buste à gauche de Nicolosa Vasari, tête nue, chignon formé d'une natte roulée, collier de perles, corsage coupé carrément. — Collection A. Armand.

VECCHI (VIRGINIA).

131. Dia. 35. « VIRGINIA . DE . VECHI. » — Sans ℞.

Buste à droite de Virginia Vecchi. — Collection E. Piot, à Paris.

VIGARANI (BALDASSARE), de Reggio. Il vivait en 1554.

132. Dia. 52. « BALDASARE . VIGARAN . REG. — 1554. P. » — Sans ℞.

Buste à droite de Baldassare Vigarani, tête nue. — Collection du British Museum.

VISDOMINI (Francesco), théologien ferrarais, né en 1509 + 1573.

133. Dia. 67. « FRANC . VISDOMINVS . FERRARIEN. — 1564. » — ℟ « VOX . DOMINI . IN . VIRTVTE. »

Au droit : Buste à droite de Francesco Visdomini, tête nue avec large tonsure, barbe longue, vêtu du camail. — Au revers : Une main sortant d'un nuage tenant une épée enflammée. — *M.*, i, lxxx, 1.

VITOZIO (Ercole).

134. Dia. 36. « HERCVLES . VITOTIVS. — P. » — Sans ℟.

Buste à droite d'Ercole Vitozio, tête nue, barbu. — Collection du British Museum.

ZUCCHERO (Federigo), peintre, né en 1543 + 1609.

135. Dia. 48. « FEDERICVS . ZVCCARVS . 1578. — P. » — ℟ « TENP . FRANC . MED . MAG . DVX . ETRVRIÆ . PINSIT. »

Au droit : Buste à gauche de Federigo Zucchero, tête nue, barbu. — Au revers : Coupe longitudinale du Dôme de Florence, où Federigo termina les peintures de la coupole commencées par Vasari. — Collection A. Armand.

MÉDAILLES DE PERSONNAGES INCONNUS.

136. Dia. 35. « DIVÆ . Æ . P . D . L . S . A . D. » — Sans ℟.

Buste à droite d'une jeune femme.

Peut-être, nous dit M. G. Milanesi, ces initiales doivent-elles s'interpréter ainsi : « Æmiliæ Petrucci De Landis (ou Landucci), Senensis. » — Collection E. Piot, à Paris.

137. Dia. 50. « ESTA . ES . LA . FIGVRA . EN . QVIEN . ESTA . MI . VENTVRA. — P. » — Sans ℟.

Buste à gauche d'une jeune femme, tête nue, voile flottant en arrière, collier de perles, corsage décolleté. — Cabinet national de France.

138. Dia. 37. « QHILMIS . NB . DE . DP. » — Sans ℟.

Buste à gauche d'une jeune femme. — Collection E. Piot, à Paris.

139. Dia. 39. « VRIIS . AVF . APR . CANGE. — P. » — Sans ℟.

Buste à droite d'une jeune femme. — Collection E. Piot, à Paris.

MÉDAILLES ATTRIBUÉES A PASTORINO.

LUCREZIA, Romaine.

140. Dia. 33. « LVCRETIA . ROMANA. » — 1ᵉʳ $R\!\!\!/$ « LVCENS . ALIENA . LVCE. »

Au droit : Buste à gauche de Lucrezia, la tête couverte d'une draperie tombant sur ses épaules. — Au revers : Phébé (?) traversant les airs dans un char attelé de quatre chevaux galopant vers la gauche. — Cabinet national de France.

141. 2ᵉ $R\!\!\!/$ « RAPHAEL — V — O. »

Un homme nu dans un char attelé de deux chevaux galopant vers la gauche. En haut, le signe du Bélier. — Collection du South Kensington Museum.

MEDICI (Giulio de'), fils naturel d'Alexandre de Médicis, né vers 1532 + 1600.

142. Dia. 40. « IVLIVS . MEDICES. » — Sans $R\!\!\!/$.

Buste à gauche de Giulio adolescent, tête nue, cheveux courts, cuirassé. — Collection du British Museum.

143-154. Sous ces numéros se placent douze médailles de 35 millimètres de diamètre en moyenne, sans légende ni signature, et sans revers.

Ces médailles, exécutées en plomb comme un certain nombre des précédentes, représentent des portraits de femmes et offrent la plus grande analogie avec celles qui viennent d'être décrites. Elles sont, à n'en pas douter, l'ouvrage de Pastorino.

Nous devons la connaissance de ces douze médailles, ainsi que d'une notable partie des autres, à l'obligeance de M. Eugène Piot, dont la collection, si riche en œuvres d'art de premier ordre, semble avoir hérité des médailles de Pastorino que possédait Cicognara, et que celui-ci attribuait à Gianpaolo Poggini.

ARCO (Marco)

Médailleur qui travaillait en 1560.

Le pape PIE IV (Giovan Angelo de' MEDICI), né en 1499; élu pape en 1559 + 1565.

1. Dia. 40. « PIVS . IIII . PONT . MAX . AN . I. — ΜΑΡΚΟΣ . ΑΡΚΟΣ . ΕΠΟΙΕΙ. » — $R\!\!\!/$ « TVI . SECTATOR. »

Au droit : Buste à gauche de Pie IV, tête nue, barbu, vêtu de la chape. —

Au revers : Un évêque armé d'un fouet sur un cheval galopant à droite, chargeant des ennemis qui fuient. — *TN.*, Méd. pap., xii, 2. — *BO.*, I, 271, 25.

2. Dia. 30. « PIVS . IIII . PONT . MAX.—MARCO . ARCO. » — ℞ « PIVS . IIII . PONT . MAX . PORTAM . IN . HAC . APLITVDINE . EXTVLIT . VIAM . FLAMINIA . STRAVIT . ANNO . III. »

Au droit : Buste à droite de Pie IV. — Au revers : Le Pape et son cortége passant par la Porta Pia. — *BO.*, I, 271, 26.

PALLANTE (Simone)

MÉDAILLEUR

Il travaillait en 1560.

BRACCIOLINI (Ippolito).

1. Dia. 44. « HYPPOLITVS . BRACCIOLINVS. — S . P . » — ℞ « PVTIDIS . NON . ASSIDET . VLLIS. »

Au droit : Buste à droite d'Ippolito Bracciolini, tête nue, cuirassé. — Au revers : Une abeille sur un arbrisseau en fleur. — Cabinet national de France.

ESTE (Alfonso II d'), cinquième duc de Ferrare, né en 1533 ; duc de Ferrare en 1559 † 1597.

2. Dia. 58. « ALPHONSVS . II . ESTENSIS . DVX . FERRARIAE . V. — S . PALL. » — ℞ « EXCELSAE . FIRMITVDINI. »

Au droit : Buste à droite d'Alphonse II d'Este, tête nue, barbu, cheveux courts, cuirassé. — Au revers : Une cariatide élevée sur une boule et portant un chapiteau sur la tête; à ses pieds, on voit les têtes de plusieurs vents soufflant sur la boule. — *L.*, Este, 36.

Le pape PIE IV (Giovan Angelo de' Medici), né en 1499; élu pape en 1559 † 1565.

3. Dia. 47. « PIVS . IIII . PONT . OPTIM . MAX . ANNO . P . PONT. — SIM . PALLANTE. » — ℞ « PIETATI . PONTIFICIE. »

Au droit : Buste à droite de Pie IV, tête nue, barbu, vêtu de la chape. — Au revers : Une femme debout entre deux enfants nus, tenant une corne d'abondance et étendant sa main droite sur un autel. — *TN.* Méd. pap., xiii, 1. — *BO.*, I, 271, 13.

S.

Signature d'un médailleur qui travaillait en 1560.

BOCCHI (Costanza), fille de l'historien Achille Bocchi, de Bologne.

1. Dia. 65. « CONSTANTIA . BOCCHIA . VIRGO . ACHILLIS . F . MDLX. — S. » — Sans ℞.

Buste à droite de Costanza Bocchi, la tête nue; coiffure à la Diane de Poitiers; collier de perles à deux rangs; draperie flottante. — Collection G. Dreyfus, à Paris.

LIPPI (Gabriele).

2. Dia. 72. « GABRIEL . LIPP. — S. » — Sans ℞.

Buste à droite jusqu'à la ceinture d'un jeune homme, tête nue, cheveux courts; la main gauche posée sur la poitrine retient une corne d'abondance; les épaules sont couvertes d'une draperie, et le corps d'une tunique à plis nombreux; au bas sont des rinceaux. — Collection Vasset, à Paris.

On trouve la même médaille ayant pour revers les trois Grâces avec la légende HAS HABET ET SVPERAT, que nous avons vue sur une médaille d'Isabelle de Portugal, femme de Charles-Quint, attribuée à Leone Leoni.

PRATONERO (Giulia).

3. Dia. 68. « IVLIÆ . PRATONER. — S. » — Sans ℞.

Buste à droite de Giulia Pratonero, la tête couverte d'un casque, vêtue d'une draperie à plis nombreux; la main gauche est posée sous le sein droit, et le bras droit s'appuie sur une console en rinceau, sur lequel on lit la lettre S. — Collection Fau, à Paris.

MÉDAILLE
ATTRIBUÉE AU MÉDAILLEUR A LA MARQUE S.

RIARIO (Isabella).

4. Dia. 71. « ISABELLAE . REARIAE. »

Buste à droite d'Isabella Riario, tête nue, coiffure à la Diane de Poitiers, vêtue d'une draperie légère à plis nombreux, le tout supporté par une console. — Cabinet national de France.

Cette face de médaille se trouve réunie à un revers fait beaucoup plus tard. Ce revers représente saint Ambroise en habits épiscopaux et la main

droite élevée pour bénir, assis entre saint Gervais et saint Protais debout. La légende est : « S. AMBROSIVS. — S. GERVASIVS. — S. PROTASIVS. — TALES. AMBIO. DEFENSORES. — 1594. — IOF. CAR. »

BOMBARDA (Andrea Cambi, dit Il)
ORFÉVRE, SCULPTEUR ET MÉDAILLEUR CRÉMONAIS

Il travaillait en 1560.

CAMBI (Leonora, femme d'Andrea).

1. Dia. 66. « LEONORAE . CAMB . VXORIS. — BOM. » Sans $R\!\!\!/$.

Buste à droite de Leonora, tête nue, les cheveux rejetés en arrière et mêlés de rubans et bijoux, collier de perles à deux rangs, vêtue d'une draperie qui se termine par un rinceau, et laisse le sein gauche à découvert. — Cabinet national de France.

Dans notre première édition, cette médaille était placée parmi les ouvrages de Ruspagiari. Nous devons cette rectification à M. G. Milanesi, qui nous a fait connaître le nom de l'auteur des médailles signées BOMB.

DANEMARK (ÉLISABETH d'Autriche, femme de Christiern II, roi de), sœur de Charles-Quint, née en 1500; mariée en 1515 + 1526.

2. Dia. 69. « ISABELLA . MARIANA . CAR . CAS . S. — BOM. » — Sans $R\!\!\!/$.

Buste à gauche d'Élisabeth, les cheveux couverts d'une résille avec un voile tombant en arrière; corsage montant avec petite fraise, le haut des manches bouffant. — *H.*, XVIII, 21.
Médaille de restitution.

ESTE (Lucrezia de' MEDICI, première femme d'Alfonso II d'), née en 1545; mariée en 1558 + 1561.

3. Dia. 68. « LVCRETIA . MEDIC . FERR . DVC. — BOMB. » — Sans $R\!\!\!/$.

Buste à gauche de Lucrèce de Médicis vue jusqu'à la ceinture, coiffure à la Diane de Poitiers, voile tombant en arrière. — Collection Taverna, à Milan.

Cette médaille, qui a dû être faite entre 1558 et 1561, fixe l'époque à laquelle travaillait le Bombarda.

PIGNA (Violante).

4. Dia. 74. « VIOLANTIS . PIGNAE . ANN — BOM. » — Sans $R\!\!\!/$.

Buste à droite de Violante Pigna, tête nue, coiffure à la Diane de Poitiers, collier à double rang de perles, draperie légère se terminant par un rinceau. — Collection Brera, à Milan.

POGGI (Lodovica).

5. Dia. 70. « LVDOVICAE . POGGIAE . — BOMB. » — Sans $R\!\!\!/$.

Buste à droite jusqu'à la ceinture de Lodovica Poggi, tête nue; riche costume avec un léger voile tombant sur les épaules. — Collection du British Museum.

VITRIANI (Giulio).

6. Dia. 67. « IVLII . VITRIANI . ANN . IIL. — BOM. » — Sans $R\!\!\!/$.

Buste à droite de Giulio Vitriani, tête nue, barbu. — Collection du British Museum.

INCONNU. (Jeune homme.)

7. Dia. 58. « FELIX . SORTE . TVA. — BOMB. » — $R\!\!\!/$ « QVE . MEA . CVLPA . TAMEN. »

Au droit : Buste à droite à mi-corps d'un jeune homme, tête nue, imberbe, cheveux frisés. — Au revers : Un jeune homme nu, étendu à terre, la tête reposant sur les genoux d'un autre également nu qui se penche sur lui. A terre, près d'eux, est une boule. — Cabinet national de France.

RUSPAGIARI (Alfonso)

MÉDAILLEUR

Né à Reggio (Émilie). Il travaillait vers 1560.

Nous avons divisé son œuvre en deux groupes : le premier comprend les médailles ayant la signature A. R.; le second comprend celles qui sont signées du monogramme $A\!R$. (Voir la note plus loin.)

1° MÉDAILLES AVEC LA SIGNATURE A.R.

ARDENTI (Alessandro), de Faenza, peintre. Il mourut à Turin en 1595.

1. Dia. 53. « ALEX . ARDENTIVS . PICT . EXIM. — A . R. » — ℞ « ET . MA (?). »

Au droit : Buste à droite d'Alessandro Ardenti, le corps vu de dos et la tête de profil; cheveux et barbe courts; il est couvert d'une draperie qui laisse nus une partie du dos, l'épaule et le haut du bras droit. — Au revers : Une sphère entre deux hommes, dont l'un cherche à monter dessus, tandis que l'autre en descend. — Cabinet national de France.

RUGERI (Camilla).

2. Dia. 69. « CAMILLÆ . RVGERIÆ. — A . R. » — Sans ℞.

Buste à droite de Camilla Rugeri, tête nue, coiffure en petites nattes mêlées de rubans et joyaux; tunique en étoffe légère à plis nombreux, se terminant par une console ornée d'un mascaron. — Collection G. Dreyfus, à Paris.

RUSPAGIARI (Alfonso), médailleur.

3. Dia. 78. « ALF . RVSPAGIARII . REGIEN. — IDEM. — A . R. » — Sans ℞.

Buste à droite jusqu'à la ceinture d'Alfonso Ruspagiari, tête nue, cheveux et barbe courts et frisés, vêtu d'une tunique en étoffe légère à plis nombreux. — Collection G. Dreyfus, à Paris.

INCONNUE.

4. Dia. 70 × 53. Sans légende. « A . R. » — Sans ℞.

Buste à gauche d'une jeune femme, tête nue; coiffure analogue à celle de Camille Rugeri; collier de perles. Un voile tombant en arrière se réunit à une tunique qui lui couvre le dos et la poitrine en laissant l'épaule gauche nue. — Collection G. Dreyfus, à Paris.

INCONNUE.

5. Dia. 68. Sans légende. « A . R. » — Sans ℞.

Buste à droite d'une jeune femme, tête nue, coiffure analogue à celle de Camille Rugeri. Elle a pour vêtement une chemisette qui laisse la poitrine entièrement découverte; un joyau suspendu à un ruban tombe entre ses seins. En regard de son visage se montre un profil imberbe. Le buste est

enfermé dans un médaillon ovale orné d'un cartel avec retroussis. — Collection G. Dreyfus, à Paris.

INCONNUE.

6. Dia. 63. Sans légende. « A . R. » — Sans $R\!\!\!/$.

Buste à gauche d'une femme, tête nue; cheveux courts et frisés sur le devant, pris par derrière dans une coiffe avec voile tombant sur le cou; corsage décolleté sur lequel passe une draperie avec agrafe sur l'épaule. — Cabinet national de France.

Cette médaille se rencontre aussi ayant pour revers la face de la médaille n° 4.

2° MÉDAILLES AVEC LA SIGNATURE Æ.

BAMBASI (Asdrubale).

7. Dia. 58. « ASDRVBALE . BAMBASI. — Æ. » — Sans $R\!\!\!/$.

Buste à gauche d'un jeune homme, tête nue, cheveux frisés, barbe naissante, couvert d'une cuirasse avec draperie flottante. — Collection A. Armand.

COLIGNY (Jacqueline de MONTBEL et d'Entremont, femme de l'amiral Gaspard de); mariée en 1571 + 1599. Elle avait épousé en premières noces (1561) Claude de Bastarny.

8. Dia. 55. « IAQVELINA . INTERMONTIV . A . MONTEBELLO. — Æ. » — 1er $R\!\!\!/$ « IN . TENEBRIS . LVCET. »

Au droit : Buste à gauche de Jacqueline de Montbel, la tête couverte du voile des veuves flottant sur ses épaules; robe à corsage montant avec col rabattu. — Au revers : Cinq papillons voltigeant autour d'un flambeau (?). — *DP.*, Mon. e Med. ital.

9. 2e $R\!\!\!/$ « PREMITVR . NO . OPRIMITVR. »

Une mer orageuse d'où sort la pointe d'une ancre; au-dessus, un serpent replié sur lui-même. — Collection A. Armand.

SAVOIE (Emmanuel-Philibert, duc de), né en 1528; duc en 1553 + 1580.

10. Dia. 76. « EMANVEL . PHILIBER . DVX . SABAVDIÆ. — Æ. » — Sans $R\!\!\!/$.

Buste à gauche d'Emmanuel Philibert, tête nue, cheveux frisés, barbe courte, moustache longue, cuirassé avec écharpe. — *L.*, Sav., 17. — *H.*, LIX, 7.

SAVOIE (Charles-Emmanuel, duc de), né en 1562; duc en 1580 + 1630.

11. Dia. 77. « CAROLVS . EMANVEL . A . SABAV . PRIN . PEDEMON. — Æ. » — Sans ℞.

Buste à droite de Charles-Emmanuel enfant, tête nue, cheveux frisés, le cou découvert, cuirassé avec écharpe. — *L.*, Sav., 39.
Cette médaille doit avoir été faite vers 1570.

SAVOIE (Marie de GRILLET, femme du comte de Pancalieri Bernardin de).

12. Dia. 62. « MARIA . DE . GRILLET . CONTESSA . DI . PANCALIERI. — Æ. » — Sans ℞.

Buste à droite de Marie de Grillet, la tête couverte du voile des veuves flottant sur ses épaules; corsage montant à col droit; petite fraise. — Collection royale de Turin.

SCARAMPI (Beatrice LANGOSCO, femme du comte de Vesme Gianfrancesco), née vers 1550; mariée entre 1565 et 1570, veuve en 1575 + 1598. Elle épousa en secondes noces (1583) Francesco Martinengo.

13. Dia. 54. « BEATRICE . LANG . SCAR . DI . VESME. — Æ. » — Sans ℞.

Buste à gauche de Beatrice Scarampi, tête nue avec un voile léger tombant en arrière; corsage décolleté. — *DP.*, Mon. e Med. ital.
Cette médaille, comme le fait remarquer M. Dom. Promis, a dû être faite à l'époque où Béatrix était la maîtresse d'Emmanuel-Philibert, c'est-à-dire entre 1575 et 1580.

MÉDAILLE ATTRIBUÉE A RUSPAGIARI.

ESTE (Ercole II d'), quatrième duc de Ferrare, né en 1508; duc de Ferrare en 1534 + 1559.

14. Dia. 66. « DVX . FERRARIAE . IIII. »

Buste à droite d'Hercule II représenté en Hercule, vu jusqu'à la ceinture, le corps de face, la tête tournée à droite. Il est vêtu de la peau du lion, qui laisse à nu le cou et l'épaule droite. — *L.*, Este, 27. — *BE.*, iv, 18. — *H.*, lv, 5.
Cette médaille d'Hercule II, qui a été attribuée à Pompeo Lioni et à Primavera, nous semble appartenir plutôt à Ruspagiari. Nous en jugeons par la

comparaison du buste d'Hercule II avec deux pièces de cet artiste, savoir : les médailles n°⁵ 1 et 3, sur lesquelles Alessandro Ardenti et Alfonso Ruspagiari sont représentés dans des poses et avec des ajustements analogues.

Cette médaille se trouve accompagnée de trois revers différents, savoir :

1° « SVPERANDA . OMNIS . FORTVNA. »

Une femme debout tenant une palme et portant une horloge suspendue à son bras droit. — *L.*, Este, 27.

2° « FELICITATI . TEMPORVM. »

A gauche est la figure couchée d'un fleuve; à droite, un agneau se désaltérant; au milieu, un arbre touffu. — *H.*, LV, 5.

3° « VRGET . MAIORA. »

Un rhinocéros marchant vers la gauche. — *LU.*, 190.

Le premier de ces revers se retrouvera plus loin accolé à des médailles d'autres maîtres. Nous avons vu le second appliqué à quatre médailles de Pastorino. Le troisième est peut-être de l'invention de Luckius.

En somme, aucun d'eux ne nous semble devoir prendre place dans l'œuvre de Ruspagiari.

NOTE.

Les deux groupes que nous avons formés ne diffèrent pas seulement par la signature que portent les médailles dont ils se composent; ils diffèrent aussi par l'époque et le style de l'exécution de ces médailles.

On peut, avec grande vraisemblance, placer vers 1575 la date moyenne des médailles du second groupe; cela résulte de la comparaison des dates relatives aux personnages historiques qui y sont représentés. Quant aux médailles du premier groupe, elles doivent être placées vers 1560 : cette date n'est écrite nulle part, mais elle se lit clairement dans les coiffures et les ajustements des personnages représentés. Cette partie de l'œuvre de Ruspagiari, la première en date, est à la fois la meilleure au point de vue de l'art et celle qui lui appartient avec plus de certitude. On y trouve en effet son propre portrait, avec la même signature qui distingue les pièces de ce groupe. Les médailles du second groupe, exécutées environ quinze ans plus tard par une main beaucoup moins habile, appartiennent-elles au même artiste? C'est ce que nous ne saurions décider. Nous ferons seulement remarquer que M. D. Promis, qui a étudié et publié deux de ces pièces avec une compétence incontestable, n'a pas hésité à les attribuer à Ruspagiari.

BONZAGNA (Giangiacomo)

ORFÉVRE, GRAVEUR EN MONNAIES ET MÉDAILLEUR PARMESAN

Né en 1508 + 1565.

Il fut nommé en 1546 graveur à vie de la monnaie papale, et fit des monnaies et médailles pour le pape Paul III. Au dire d'Enea Vico, il surpassa tous ses rivaux dans l'art de reproduire les médailles antiques. Nous ne connaissons aucun de ses ouvrages.

MARIUS

MÉDAILLEUR

Il travaillait vers 1560.

PARISOT DE LA **VALETTE** (Jean), né en 1494; élu grand maître de l'ordre de Malte en 1557 + 1568.

Dia. 59. « F . IOANNES . DE . VALLETE . M . HOSP . HIE. — MARIVS. » — ℞ « HABEO . TE. »

Au droit : Buste à gauche de Jean Parisot de la Valette, tête nue, couvert d'une armure. — Au revers : Un éléphant, marchant dans l'eau et portant une tour où est une femme dans une attitude suppliante, s'approche d'un navire sur l'avant duquel est un guerrier. — *TN.*, Méd. franç., I, xlvi, 6. — *H.*, xxxiii, 5.

On trouve le même revers appliqué à une médaille de Gonsalve Ferdinand de Cordoue (*H.*, xxxiii, 5).

V . G . L . F . F

Signature d'un médailleur qui pouvait travailler vers 1560.

SFORZA (Faustina SFORZA, femme du marquis de Caravage Muzio), mariée en 1546; elle devint veuve en 1552.

Dia. 70. « FAVSTINA . SFORTIA . MARCH . CARAVAGII. — V . G . L . F . F. » — Sans ℞.

Buste à droite de Faustine Sforce, la tête couverte du voile des veuves. Médaille faite après 1552. Le monogramme est sur la tranche de l'épaule. — *H.*, lviii, 8. — *L.*, Sfor., iii, 14.

FL.To

Signature d'un médailleur qui travaillait vers 1560.

ALBRET (Pierre d'), fils naturel du roi de Navarre Jean d'Albret + 1568.

Dia. 103. « PETRVS . ALLEBRETVS . DE . NAVARA . SER . NAVAREN . REG . FIL . AETAT . S . XXXXIIII. — F L . TO. » — ℞ « VBI . MAGIS . IBI . MINVS. »

Au droit : Buste à gauche de Pierre d'Albret, barbu, coiffé de la barrette, vêtu de l'habit ecclésiastique. Derrière la tête est l'écusson de Navarre. Au revers : Une femme debout, drapée, tenant à la main droite une couronne, et s'appuyant sur un gouvernail posant sur une boule. — Collection A. Armand.

BONZAGNA (Gianfederigo)

DIT

FEDERIGO PARMENSE

ORFÉVRE, SCULPTEUR, GRAVEUR EN MONNAIES
ET MÉDAILLEUR PARMESAN

Ses médailles sont comprises entre 1547 et 1575 (date moyenne, 1561). Il vivait encore en 1586.

Sur plusieurs de ses médailles la signature est remplacée par un △.

CESI (Federigo), né en 1501 ; fait cardinal en 1544 + 1565.

1. Dia. 36. « FEDERICVS . EPS . PRENESTIN . SRE . CARDIN . CAESIVS. — F . P. » — 1ᵉʳ ℞ « DIVE . CATHERINE . TEMPLVM . ANNO . CHRISTI . MDLXI. »

Au droit : Buste à gauche de Federigo Cesi, tête nue, barbu, vêtu du camail. — Au revers : Façade de l'église de Sainte-Catherine à Rome. — *L.*, Cesi, 1. — *M.*, I, LXXII, 8.

2. 2ᵉ ℞ « IVSTITIA . ET . CLEMENTIA . COMPLEXAE . SVNT . SE. »

La Justice et la Clémence s'embrassant. — *L.*, Cesi, 2.

COLLALTO (Gianbattista II, comte de).

3. Dia. 37. « IO . BAPTISTA . II . DE . COLLALTO . CO .

ETC. — F . P. » — ℞ « POST . TENEBRAS . SPERO . LVCEM . MDLX. »

Au droit : Buste à gauche de Gianbattista Collalto, tête nue, barbu, cuirassé. — Au revers : Écusson entouré d'emblèmes. — Cabinet national de France.

ESTE (Ippolito II d'), né en 1509; fait cardinal en 1538 ✝ 1572.

4. Dia. 47. « HIPPOLYTVS . ESTEN . S . R . E . PRESB . CARD . FERRAR. — FED . PARM. » — 1ᵉʳ ℞ « NE . TRANSEAS . SERVVM . TVVM. »

Au droit : Buste à gauche d'Hippolyte d'Este, tête nue, le front chauve, barbu, vêtu du camail. — Au revers : Abraham prosterné devant les trois Anges. — *M.*, I, xl, 6. — *L.*, Este, 40. — *BE.*, iv, 23.

5. 2ᵉ ℞ Sans légende.

Quatre boules, dont celle du bas est surmontée d'une croix et les trois autres ornées de rosaces. — Collection du British Museum.

Ce revers est donné par Litta (Este, n° 38) comme appartenant à une autre médaille d'Hippolyte d'Este qui a été attribuée à Benvenuto Cellini. (Voir ci-avant, p. 149.)

FARNESE (Pierluigi), premier duc de Parme, né en 1503; créé duc de Parme en 1545; tué en 1547.

6. Dia. 39. « P . LOYSIVS . F . PARM . ET . PLAC . DVX . I. — F . PARM. » — ℞ « AD . CIVITAT . DITIONIS Q . TVTEL . MVNIM . EXTRVCTVM. »

Au droit : Buste à droite de Pierre-Louis Farnèse, tête nue, barbu, cuirassé. — Au revers : Vue cavalière de la citadelle de Parme. — *L.*, Farn., ii, 1.

7. Dia. 39. « P . LOYSIVS . FAR . PAR . ET . PLAC . DVX . I — △. » — 1ᵉʳ ℞ Même légende que le revers précédent.

Mêmes buste et revers que sur la médaille précédente. — Cabinet national de France.

8. 2ᵉ ℞ « IN . VIRTVTE . TVA . SERVATI . SVMVS. »

Une licorne plongeant sa corne dans une source où s'abreuvent des animaux. — Cabinet national de France.

9. Dia. 39. Même droit que la médaille n° 6, avec le revers de la médaille n° 7.

<div style="text-align:right">Cabinet national de France.</div>

FARNESE (Alessandro), né en 1520; fait cardinal en 1534 + 1589.

10. Dia. 38. « ALEXANDER . CARD . FARN . S . R . E . VICE-CAN. — F . P. » — $R\!\!\!/$ « NOMINI . IESV . SACRVM. — AN . MDLXVIII . ROMAE. »

Au droit : Buste à gauche d'Alexandre Farnèse, tête nue, barbu, vêtu du camail. — Au revers : Façade de l'église du Gesù à Rome. — *M.*, I, xci, 6. — *L.*, Farn., ii, 5.

FARNESE (Ottavio), deuxième duc de Parme, né en 1524; duc de Parme en 1547 + 1586.

11. Dia. 31. « OCTAVIVS . F . PARM . ET . PLAC . DVX . II. — I . F . P. » — $1^{er}\,R\!\!\!/$ « CVM . DIIS . NON . CONTENDEN-DVM. »

Au droit : Buste à gauche d'Octave Farnèse, tête nue, barbu, cuirassé. — Au revers : Apollon et Marsyas. — *L.*, Farn., ii, 12.

12. $2^e\,R\!\!\!/$ « PARMA. »

Une femme casquée et cuirassée, assise, tenant une petite Victoire. — *L.*, Farn., ii, 10. — *VM.*, III, 149.

Le pape PAUL III (Alessandro FARNESE), né en 1466; élu pape en 1534 + 1549.

13. Dia. 48. « PAVLVS . III . PONT . MAX . AN . XV . MDXXXXVIII. — △. » — $R\!\!\!/$ « HARVM . AEDIVM . FVNDATOR. »

Au droit : Buste à gauche de Paul III, tête nue, chauve, longue barbe, vêtu de la chape. — Au revers : Façade du palais Farnèse à Rome. — Collection T. W. Greene, à Winchester.

14. Dia. 40. « PAVLVS . III . PONT . MAX . AN . XVI. — I. FEDE . PARM. » — $1^{er}\,R\!\!\!/$ « ALMA . ROMA. »

Au droit : Buste à gauche de Paul III, tête nue, vêtu de la chape. — Au revers : Vue cavalière de la ville de Rome. — *TN.*, Méd. pap., vii, 6. — *BO.*, 1, 199, 19.

15. 2° ℞ « NEC . PRIMVS . TERTIO . NEC . SECVNDVS. — FVTVRA . VIRVM . OSTENDENT. »

Inscription sur le champ. On s'étonne de voir accolé à une médaille de la fin du règne de Paul III un revers qui doit se rapporter au commencement. L., Farn., 15. — BO., I, 199, 3. — TN., Méd. pap., VIII, 1.

16. 3ᵉ ℞ « IN . VIRTVTE . TVA . SERVATI . SVMVS. »

Licorne plongeant sa corne dans une source. Même revers que sur la médaille de Pierre-Louis Farnèse. (Voir n° 8.) — Collection A. Armand.

17. Dia. 38. Même droit que les médailles précédentes; mais la signature est remplacée par un △. — ℞ « AD . CIVITAT . DITIONISQ . TVTEL . MVNIM . EXTRVCTVM. »

Vue cavalière de la citadelle de Parme. Même revers que sur la médaille n° 6. — TN., Méd. pap., VIII, 5. — L., Farn., 14.

Le pape PAUL IV (Gianpietro CARAFFA), né en 1476; élu pape en 1555 + 1559.

18. Dia. 25. « PAVLVS . IIII . PONT . MAX . AN . V. — I . F . P . » — ℞ « DOMVS . MEA . DOM . O. »

Au droit : Buste à droite de Paul IV, tête nue, barbu, vêtu de la chape. — Au revers : Jésus chassant les marchands du temple. — BO., I, 263, 9.

Le pape PIE IV (Giovan Angelo de' MEDICI), né en 1499; élu pape en 1559 + 1565.

19. Dia. 32. « PIVS . IIII . PONTIFEX . MAXIMVS. — F . P. » — ℞ « TV . AVTEM . IDEM . IPSE . ES. »

Au droit : Buste à droite de Pie IV, tête nue, barbu, vêtu de la chape. — Au revers : Jésus dans le Temple au milieu des docteurs. — TN., Méd. pap., XIII, 5. — BO., I, 271, 10. — VL., I, 73.

20. Dia. 35. « PIVS . IIII . PONTIFEX . MAX . AN . IIII. — F . P. » — ℞ « SECVRITAS . POPVLI . ROMANI. »

Au droit : Buste à gauche de Pie IV, barbu, coiffé de la calotte, couvert du camail. — Au revers : Une femme demi-nue, tournée à droite, assise auprès d'un autel antique et tenant un sceptre. — BO., I, 271, 8. — BZ., 157.

21. Dia. 34. « PIVS . IIII . PONT . OPT . MAX. — F . P. » — ℞ « DOMVS . MEA . DOMVS . ORATIONIS . VOC. »

Au droit : Buste à gauche de Pie IV. — Au revers : Jésus chassant les ven-

deurs du Temple. Revers différent de celui de la médaille n° 18. — *BO.*, I, 271, 38.

22. Dia. 34. « PIVS . IIII . PONTIFEX . MAX . AN . IIII. — F . P. » — 1er $R\!\!\!/$ « DIVE . CATHERINE . TEMPLVM . ANNO . CHRISTI . MDLXI. »

Au droit : Buste à gauche de Pie IV avec la calotte et le camail. — Au revers : Façade de l'église de Sainte-Catherine. — *TN.*, Méd. pap., xii, 3. — *BO.*, I, 271, 22.

23. 2e $R\!\!\!/$ « NE . DETERIVS . VOBIS . CONTINGAT. »

Jésus bénissant des personnages dans l'attitude de suppliants. — *BO.*, I, 271, 36.

24. Dia. 28. « PIVS . IIII . PONT . OPT . MAX. — F . P. » — $R\!\!\!/$ « DOMVS . MEA . DOMVS . O. »

Au droit : Buste à gauche de Pie IV, tête nue, barbu, couvert de la chape. — Au revers : Jésus chassant les marchands du Temple. — Cabinet national de France.

Le pape PIE V (Michele GHISLIERI), né à Bosco en 1504 ; élu pape en 1566 + 1572.

25. Dia. 30. « PIVS . V . PONTIFEX . MAX. — F . P. » — 1er $R\!\!\!/$ « PAX. »

Au droit : Buste à gauche de Pie V, tête nue, barbu, portant la chape. — Au revers : La Paix debout, tournée à gauche, tenant une corne d'abondance et brûlant des armes. — *TN.*, Méd. pap., xiv, 6. — *BO.*, I, 291, 20.

26. 2e $R\!\!\!/$ « PAVLVS . IIII . PONT . OPT . M. »

Buste à droite de Paul IV avec la calotte et le camail. — *TN.*, Méd. pap., xiv, 8. — *BO.*, I, 291, 2.

27. 3e $R\!\!\!/$ « CLAVES . REGNI . CELOR. »

Jésus remettant les clefs à saint Pierre. — *BO.*, I, 291, 3.

28. Dia. 30. « PIVS . V . PONTIFEX . MAX. — F . P. » — 1er $R\!\!\!/$ « PAX. »

Au droit : Buste à droite de Pie V, tête nue, barbu, couvert de la chape. — Au revers : Même revers que la médaille n° 25. — *TN.*, Méd. pap., xiv, 8, le droit, et 6, le revers.

29. 2e $R\!\!\!/$ « PAVLVS . IIII . PONT . OPT . M. »

Même revers que la médaille n° 26. — *TN.*, Méd. pap., xiv, 8.

30. 3ᵉ R̄ « DOMVS . MEA . DOMVS . ORATIONIS . VOC. »
Même revers que la médaille n° 21. — *BO.*, I, 291, 6.

31. 4ᵉ R̄ « E . TENEBRIS . DIES . E . LVCO . LVX . LVCET. »
Paysage avec un temple au fond; en haut, le Saint-Esprit. — *BO.*, I, 291, 16.

32. 5ᵉ R̄ « 1566. — PIVS . V . GHISLERIVS . BOSCHEN . PON . MAX . ECCLESIAM . S . † . ORDINI . PREDIC . ALVNO . SVO . AC . PATRIAE . ERIGENDAM . CVRAVIT . DOTAVIT Q. »
Inscription sur le champ. — *BO.*, I, 291, 17.

33. Dia. 37. « PIVS . V . PONT . OPT . MAX . ANNO . VI. — F . P. » — 1ᵉʳ R̄ « DEXTERA . TVA . DOM . PERCVSSIT . INIMICVM . 1571. »
Au droit : Buste à gauche de Pie V, barbu, portant la calotte et le camail. — Au revers : La bataille de Lépante. Au-dessus de la flotte turque, Dieu lançant la foudre; au-dessus de la flotte chrétienne, un ange tenant une croix et un calice. — *TN.*, Méd. pap., xv, 4. — *BO.*, I, 291, 11.

34. 2ᵉ R̄ « BOSCHEN . SANCTE . CRVCIS . ORDINIS . PRÆDICATORVM — MDLXXI. »
Façade d'une église. — *TN.*, Méd. pap., xv, 2. — *BO.*, I, 291, 18.

35. 3ᵉ R̄ « NE . DETERIVS . VOBIS . CONTINGAT. »
Jésus-Christ s'adressant à une foule de suppliants. — *TN.*, Méd. pap, xv, 1. — *BO.*, I, 191, 7.

36. 4ᵉ R̄ « ILLVMINARE . HIERVSALEM. — PIVS V PM. »
L'Adoration des Mages. — *BO.*, I, 291, 4. — *TN.*, Méd. pap., xv, 3.
La description que nous donnons des médailles nᵒˢ 33 à 36 est conforme aux exemplaires que possède le Cabinet national de France. Les mêmes médailles sont figurées au Trésor de Numismatique avec un droit différent sur lequel le Pape est représenté avec la tiare et la chape et dans l'attitude de donner la bénédiction. Ce buste est accompagné de la légende suivante :
PIVS . V . GHISLERIVS . BOSCHEN . PONT . M.
Nous n'y distinguons pas la signature du médailleur.

Le pape GREGOIRE XIII (Ugo BUONCOMPAGNI), né en 1502; élu pape en 1572 — 1585.

37. Dia. 30. « GREGORIVS . XIII . PONT . MAX . AN . I. — F . P. » — 1ᵉʳ R̄ « VGONOTTORVM . STRAGES . 1572. »
Au droit : Buste à gauche de Grégoire XIII, barbu, coiffé d'une calotte,

vêtu du camail. — Au revers : Un ange, armé de l'épée et de la croix, frappe les Huguenots qui fuient. — *TN.*, Méd. pap., xv, 8. — *BO.*, I, 323, 27.

38. 2ᵉ R⁄ « IN . FLVCTIBVS . EMERGENS. »
La Pêche miraculeuse. — *BO.*, I, 323, 12.

39. Dia. 39. « GREGORIVS . XIII . PONT . MAX . ANNO . IVBILEI. — FED . PARM. » — 1ᵉʳ R⁄ « DOMVS . DEI . ET . PORTA . COELI . 1575. »

Au droit : Buste à gauche de Grégoire XIII, tête nue, barbu, vêtu de la chape. — Au revers : Le Pape, un marteau à la main, et suivi des cardinaux, ouvrant la porte sainte. — *TN.*, Méd. pap., xv, 9. — *BO.*, I, 323, 17.

40. 2ᵉ R⁄ « APERVIT . ET . CLAVSIT. — ANNO . MDLXXV. — ROMA. »

La porte du Jubilé surmontée d'un fronton, murée avec une croix grecque au milieu. — Cabinet national de France.

GALEOTTI (Pietro-Paolo)
DIT
PIETRO PAOLO ROMANO

ORFÉVRE, GRAVEUR EN MONNAIES ET MÉDAILLEUR ROMAIN

Il travaillait déjà en 1532. Il fut adjoint aux graveurs de la monnaie papale en 1575, et mourut à Florence en 1584. — Six seulement de ses médailles portent des dates qui vont de 1552 à 1570 (date moyenne 1561).

ASINARI (Federigo), comte de Camerano.

1. Dia. 69. « FEDERICVS . ASINARIVS . CO . CAMERANI. — PPR. » — R⁄ « FRENAT . VIRTVS. »

Au droit : Buste à droite de Federigo Asinari, tête nue, cheveux et barbe courts, avec petite fraise; cuirassé. — Au revers : Un cheval galopant vers la gauche. — *M.*, I, xcii, 5.

ATTELLAMI (Annibale).

2. Dia. 45. « ANNIBAL . ATTELLAMIS . ANN . XXVII. — PPR. » — R⁄ « OMNIA . CVM . TEMPORE. »

Au droit : Buste à droite d'Annibale Attellami, tête nue; cheveux et barbe

courts, avec petite fraise; cuirassé. — Au revers : Un touret agissant sur la pointe du diamant d'une bague. — Cabinet national de France.

CALMONE (Antonio).

3. Dia. 42. « ANTONIVS . CALMONE . ÆT . AN . 34. — PPR. » — ℞ « DIFFICVLTAS . INITII . FERENDA. »

Au droit : Buste à droite d'Antonio Calmone, tête nue, cheveux frisés, barbu. — Au revers : Une plante croissant au milieu des rochers. — Cabinet national de France.

4. Dia. 42. « ANTONIVS . CALMONA . PHILIPPI . HISP . REGIS . A . SECRETIS . MDLXX. » — ℞ « DIFFICVLTAS . INITII . FERENDA. »

Au droit : Buste à gauche d'Antonio Calmone, tête nue, barbu, petite fraise. — Au revers : Un laurier s'élevant au milieu des rochers. — Collection A. Armand.

CASTALDI (Gianbattista), Napolitain, comte de Piadena, l'un des généraux de Charles-Quint + 1562.

5. Dia. 45. « IO . BA . CAS . CAR . V . CÆS . FER . RO . REG . ET . BOE . RE . EXERCIT . DVX . — PPR. » — ℞ « TRANSILVANIA . CAPTA. »

Au droit : Buste à gauche de Castaldi, tête nue, cheveux courts, longue barbe bifurquée, cuirassé. Sur la poitrine est gravée l'épée de Saint-Jacques. L'épaule gauche, ainsi que le bas de la cuirasse, sont cachés par l'écharpe. — Au revers : Une femme nue, couchée à terre, tournée à droite. Elle tient de la main gauche une couronne, et de la droite un sceptre qui repose à terre. Derrière elle est un trophée d'armes. — VM., III, 273, le droit. — Cabinet national de France.

Cette médaille ressemble beaucoup à celle signée ANIB, qui a les mêmes légendes. Cependant il y a entre elles des différences qui empêchent de les confondre. Les types des bustes diffèrent, et celui de la médaille ANIB n'a pas d'écharpe. Au revers de la même médaille, la figure de la femme couchée est de plus petite proportion, et le mouvement des jambes est différent; le sceptre est redressé, et l'on voit dans le coin à gauche une petite figure de Fleuve avec l'inscription « MARVSCIVS ».

FARNESE (Ottavio), deuxième duc de Parme, né en 1524; duc en 1547 + 1586.

AUTRICHE (Marguerite d'), femme d'Octave Farnèse, née

en 1522; mariée en 1538 + 1586. Elle avait épousé en premières noces Alexandre de Médicis, duc de Florence.

6. Dia. 51. « OCTAV . FARN . MARG . DE . AVST . OCT . VX . PAR . PIAQ . D. — PPR. » — ℞ Sans légende.

<small>Au droit : Bustes à droite superposés d'Octave Farnèse et de Marguerite d'Autriche, tous deux tête nue; Octave barbu et cuirassé. — Au revers : Apollon et Diane vainqueurs du serpent Python. — L., Farnèse, II, 16. — PN., IV, VII.</small>

FRANCO (Goffredo).

7. Dia. 57. « IOFREDVS . FRANCVS. — PPR. » — ℞ « POTIVS . MORI . QVAM . ANIMO . IMMVTARI. »

<small>Au droit : Buste à gauche de Goffredo Franco; cheveux et barbe cour petite fraise. — Au revers : Un homme nu (Franco), debout sur un socle au milieu de la mer, tenant une baguette à la main gauche. Son pied droit est posé sur un crâne. — Cabinet national de France.</small>

GONFALONIERI (Giovanni Alvise).

Elisabetta SCOTTI, sa femme.

8. Dia. 39. « IO . ALVISIVS . CONFALONERIVS. — PPR. » — ℞ « HELISABET . CONFALONERIA . SCOTTA. »

<small>Au droit : Buste à gauche de Gonfalonieri, tête nue, barbu, cuirassé, avec écharpe. — Au revers : Buste à droite d'Élisabeth, la tête couverte d'un voile qui tombe sur ses épaules. — Cabinet national de France.</small>

GONZAGA (Cesare), fils de Ferrante Gonzaga, né probablement vers 1523 + 1575.

9. Dia. 66. « CAES . GONZ . PRIN . MALF . ARIANI . DVX . ETC. — PPR. » — Sans ℞.

<small>Buste à gauche de Cesare Gonzaga, tête nue, barbe et cheveux courts, couvert d'une armure. — Collection du British Museum.</small>

GONZAGA (Vespasiano), duc de Sabbionetta, né en 1531 + 1591.

10. Dia. 57. « VESP . G . C . G . ET . IVL . MAR . ROD . ET . CHI . COM . PED . DVX . ET. — PPR. » — Sans ℞.

<small>Buste à gauche de Vespasien Gonzague, tête nue, barbe courte, petite fraise, cuirassé. — Collection A. Armand.</small>

GRIMALDI (Gianbattista), noble génois, philosophe, théologien et poëte. Il vivait en 1565.

11. Dia. 56. « IOANNES . BAPTISTA . GRIMALDVS. — PPR. » — ℞ « COR . EXEST . NVNQVAM . EX . CORDIS . REGINA . VOLANTVM. »

Au droit : Buste à gauche de Gianbattista Grimaldi, tête nue, barbe et cheveux courts, petite fraise. — Au revers : Prométhée, étendu sur un rocher, est déchiré par le vautour. — *M.*, I, LXXVI, 5.

GUERERI (Francesco).

12. Dia. 52. « FRANCISCVS . GVERERIVS . DE . FIRMO. — PPR. » — ℞ « ET . BELLI . ET . PACIS . AMATOR. »

Au droit : Buste à gauche de Francesco Guereri, tête nue, barbu, cuirassé. — Au revers : Un guerrier armé à l'antique (Mars) et une femme drapée tenant un rameau d'olivier (la Paix), debout et enlacés. — Cabinet national de France.

LERCARI (Franco).

13. Dia. 54. « FRANCVS . LERCARIVS . R . CONS. — PPR. » — ℞ « HVNC . REGVNT . OMNIAQ . DOMANT. »

Au droit : Buste à gauche de Franco Lercari, tête nue, barbe et cheveux courts. — Au revers : Femme drapée marchant vers la gauche, tenant une corne d'abondance, sous un ciel étoilé. — Cabinet national de France.

LODRONE (Alberico), l'un des généraux de Charles-Quint.

14. Dia. 67. « ALBERICVS . LO . CO . M . D . . ES . MIS . M . G . P . COROLI. — PPR. » — ℞ « VTRVNQVE. »

Au droit : Buste à gauche de Lodrone, tête nue, barbu, cuirassé, avec l'écharpe. — Au revers : La Renommée debout, sonnant de deux trompettes. Elle tient un glaive et une branche d'olivier. — Collection A. Armand.

LOMAZZO (Giampaolo), peintre et écrivain milanais, né en 1538 + 1600.

15. Dia. 48. « IO . PAVLVS . LOMATIVS . PIC . AET . ANO . XXIII . MDLXII. — PPR. » — ℞ « VIRTVS . FVLMINA . AVARITIÆ . CONTEMNIT. »

Au droit : Buste à droite de Lomazzo, tête nue, cheveux courts, sans barbe. — Au revers : Un pilier battu par les eaux d'un fleuve. — *M.*, I, LXXXIII, 3.

des quinzième et seizième siècles.

LUZARA CEREDA (Fulgentia).

16. Dia. 43. « FVLGENTIA . LVZARA . CEREDA. — PPR. » — ℞ « SIC . EXCITATA . SVSCITABIT . — 1560. »
Au droit : Buste à droite de Fulgentia drapée et voilée. — Au revers : Deux branches de lierre entrelacées. — Cabinet national de France.

MADRUZZO (Cristoforo), né en 1512; évêque et prince de Trente en 1539; cardinal en 1542 + 1578.

17. Dia. 46. « CHRISTOPHOR . MADRVCIVS . CAR . AC . PRIN . TRIDENTI . BRIXIÆQ . EPS. — PETRVS . PAVLVS . ROM. » — 1er ℞ « P . P . RO. »
Au droit : Buste à gauche de Cristoforo Madruzzo, tête nue, barbu, vêtu d'une robe. — Au revers : Un port garni de galères; Neptune est étendu au devant, le bras gauche appuyé sur la chaîne qui en ferme l'entrée. — *L.,* Madr., 4.

18. 2e ℞ « TRANQVIL. »
Même sujet qu'au revers de la médaille précédente. — Cabinet national de France.

19. 3e ℞ « VT . VIVAT. — V . E . V . »
Le Phénix sur un bûcher fixant le soleil. — Cabinet national de France.

20. Dia. 38. « CHRISTOPHORVS . MADR . CAR . EPS . PRIN . Q . TRIDENTINVS. — PPR . 1552. » — ℞ sans légende.
Au droit : Buste à gauche de Cristoforo Madruzzo. — Au revers : A droite, une femme debout, au bord d'un lac, montrant le soleil qui se réflète dans l'eau. — *M.,* I, LXXXIII, 6. — *L.,* Mad., 3. — *BG.,* I, III, 10.

MADRUZZO (Giorgio) + 1560.

21. Dia. 52. « GEORGIVS . MADRVTIVS. — PPR. » — ℞ « ET . BELLI . ET . PACIS . AMATOR. »
Au droit : Buste à droite de Giorgio Madruzzo. — Au revers : Mars et la Paix. Même revers que sur la médaille n° 12. — *L.,* Mad., 8. — *BG.,* I, IV, 15.

MADRUZZO (Fortunato).

22. Dia. 41. « FORTVNATV . MADRVTIVS. — P. P. R. » — ℞ « SIC . PETITVR . COELVM. »
Au droit : Buste à droite de Fortunato Madruzzo, tête nue, barbu, cuirassé, avec écharpe. — Au revers : Pallas debout, au milieu des étoiles, sur le sommet d'un rocher escarpé. — *BG.,* I, IV, 17.

MADRUZZO (Isabelle de CHALLANT, femme de Gian-
 federigo).

23. Dia. 42. « ISABELLA . DE . CHIALANT . CO . R . F. F.
— PPR . 1557. » — R/ « VIRENS . INMOTA . MANET. »

Au droit : Buste à gauche d'Isabelle, coiffée d'un chapeau plat à panache par-dessus une résille; corsage montant à collet droit. — Au revers : Un if sur un monticule battu par les flots et les vents. — *BG.*, I, iv, 15.

MAGGI (Gianantonio).

24. Dia. 53. « IOAN . ANTONIVS . MAGIVS . — PPR. » —
R/ « MEMINISSE . IVVABIT. »

Au droit : Buste à gauche de Maggi jeune, tête nue, barbe naissante, cuirassé. — Au revers : Un guerrier debout sur la proue d'un navire; devant lui sont deux monstres marins; en haut, la foudre sortant d'un nuage. — Cabinet national de France.

MARINI (Tommaso), Génois, duc de Terranuova.

25. Dia. 52. « THOMAS . MARINVS . DVX . TERRAE . NOVAE.
— PPR. » — R/ « NVNQVAM . SICCABITVR . ESTV. »

Au droit : Buste à droite de Tommaso Marini, tête nue, barbu. — Au revers : Le soleil brillant au-dessus des flots de la mer. — Cabinet national de France.

MEDICI (Iacopo de'), marquis de Marignan, l'un des géné-
 raux de Charles-Quint, né en 1497 + 1555.

26. Dia. 55. « IA . MED . MARCH . MELEG . ET . CÆS .
CAP . GNALIS . ZC . — PPR. » — R/ « QVO . ME . FATA . VO-
CANT. »

Au droit : Buste à droite de Jacques de Médicis, tête nue, barbu, cuirassé. — Au revers : Pégase s'élançant d'un rocher d'où jaillit la fontaine Hippocrène. Ce revers ne semble pas appartenir à la pièce. — Cabinet national de France.

MELILUPI (Cassandra MARINONI, femme de Deifobo II),
 tuée en 1575.

27. Dia. 60. « CASSANDRA . MARIN . LVP . MARCH . SO. —
PPR. » — R/ « FORMÆ . PVDICITIÆ . Q . S. »

Au droit : Buste à droite de Cassandra. — Au revers : Un temple rond à colonnes. — *L.*, Lupi, 1.

des quinzième et seizième siècles.

Cette médaille de Cassandra a dû être faite en même temps que la suivante, vers 1556.

MELILUPI (Giampaolo), fils de Deifobo II et de Cassandra Marinoni.

28. Dia. 51. « IO . PA . LVP . II . MAR . SO . FIL . ÆTATIS . ANNORVM . VI. — PPR. » — ℞ « TE . SEQVAR. »

Au droit : Buste à gauche de Giampaolo Melilupi enfant, tête nue, cheveux courts, cuirassé. — Au revers : Un enfant (Giampaolo) s'adressant à un guerrier debout, tenant le bâton de commandant (Deifobo II). Tous deux sont couverts d'armures. — *L.*, Lupi, 2.

ORSINI (Camillo), marquis de Lamentana, né en 1492 ╋ 1559.

29. Dia. 46. « CAMILLVS . VRSINVS . MAX . BELLOR . DVX. — PPR. » — Sans ℞.

Buste à droite de Camillo Orsini, tête nue, longue barbe, cuirassé. — *L.*, Orsini, 38.

PANSANA (Bianca) Carcania.

30. Dia. 56. « BLANCA . PANSANA . CARCANIA. — PPR. » — 1ᵉʳ ℞ « COR . EXEST . NVNQVAM . EX . CORDIS . REGINA . VOLANTVM. »

Au droit : Buste à gauche de Bianca portant la coiffure et le costume du milieu du seizième siècle. — Au revers : Prométhée et le vautour. Même revers que la médaille n° 11. — Cabinet royal de Turin.

31. 2ᵉ ℞ « TE . SINE . NON . POSSVM . AD . TE . »

Au milieu de la mer un îlot surmonté d'un rocher entouré d'un mur. — Collection du British Museum.

RAVOYRA (Baldassare), seigneur della Croce en Savoie, né en 1535. Il vivait encore en 1587.

32. Dia. 46. « BALTHAS . A . RAVOYRA . DNS . CRVCIS . ÆT . AN . XXIIII. — PPR. » — ℞ « NEC . ME . MEA . CVRA . FEFELLIT. — 1559. »

Au droit : Buste à gauche de Ravoyra, tête nue, cheveux et barbe courts. — Au revers : Une femme assise sur un rocher dans l'attitude de la prière. Un oiseau lui apporte une couronne. — *DP.*, Mon. e Med. ital.

ROSSI (Giuseppe).

33. Dia. 52. « IOSEPH . RVBEVS . ÆTATIS . ANNOR . XXII. — PPR. » — R « VTINAM. »

Au droit : Buste à mi-corps à droite de Giuseppe Rossi, tête nue, barbu. — Au revers : Deux oiseaux emportant une palme. — Collection A. Armand.

SAVOIE (Emmanuel - Philibert, duc de), né en 1528; duc en 1553 + 1580.

34. Dia. 39. « E . PHILIBERTVS . DVX . SABAVDIE. » — R « Q . NON . PATER . PATRI . PHILIP . CONCTANDO . RESTITVIT. — PPR. »

Au droit : Buste à droite d'Emmanuel-Philibert, tête nue, barbe et cheveux courts, cuirassé, avec écharpe. — Au revers : Un roi assis, le sceptre en main, au milieu de personnages et guerriers antiques. — *L.*, Sav., 19. — *H.*, LIX, 8. — *VL.*, I, 33.

SFORZA (Faustina SFORZA, femme du marquis de Caravage Muzio), mariée en 1546. Elle devint veuve en 1552.

35. Dia. 76. « FAVSTINA . SFORTIA . MARCH . CARAVAGII. » — R « MORI . POTIVS . QVAM . FOEDARI. — PETRVS . PAVLVS . ROM. »

Au droit : Buste à droite de Faustine Sforce, la tête couverte d'un voile tombant sur les épaules. — Au revers : Une hermine poursuivie par un chasseur et un chien. La signature est en creux. — *L.*, Sfor., III, 15. *H.*, LVIII, 10.

SFORZA (Francesco), marquis de Caravage, né vers 1547.

36. Dia. 52. « FRANC . SFORT . MAR . CARAVAG. — PPR. » — R « DVBIA . FORTVNA. »

Au droit : Buste à droite de Francesco Sforza adolescent, tête nue. — Au revers : Un guerrier romain sur un cheval au galop renversant des ennemis. — *L.*, Sfor., III, 16.

TAVERNA (Francesco), comte de Landriano + 1561.

37. Dia. 47. « FRAN . TABERNA . CO . LANDR . MAGN . CAN . STA . MEDIOL . AN . LXVI. » — R « FIDE . PREVIA . SALVTE . PARATA. »

Au droit : Buste à droite de Francesco Taverna, tête nue, barbu, vêtu d'une

robe. — Au revers : Une licorne plongeant sa corne dans une source au milieu de plusieurs animaux. — *M.*, I, LXVIII, 7.

38. Dia. 57. « FRA . TABERNA . CO . LANDR . MAGN . CANC . STA . MEDIO . AN . LXVI. — PPR. » — ℞ « IN . CONSTANTIA . ET . FIDE . FELICITA. »

Au droit : Buste à droite de Francesco Taverna, tête nue, barbu, vêtu d'une robe. — Au revers : Un lévrier assis sur une base de colonne, regardant à gauche. — *M.*, I, LXVIII, 6.

TAVERNA (Clara).

39. Dia. 62. « CLARA . TOL . TABERNA . VX . SVP . CANCEIL. — PPR. » — ℞ « FERTILITAS . IN . PACE . ET . QVIETE. »

Au droit : Buste à droite de Clara Taverna, coiffée avec un voile posé en arrière et tombant sur les épaules; corsage montant à collet droit. — Au revers : Une femme portant un caducée, assise dans un char traîné par deux lions marchant vers la droite au-dessus d'un nuage. — Collection G. Dreyfus, à Paris.

TAVERNA (Cesare).

40. Dia. 57. « CAESAR . TABERNA. — PPR. » — ℞ Sans légende.

Au droit : Buste à gauche de Cesare Taverna, tête nue, barbu, cuirassé, avec l'écharpe. — Au revers : Un Amour volant vers la droite. Il a une bourse attachée au pied. — Cabinet national de France.

TOLÈDE (Fernando Alvares de), duc d'Albe, né en 1508 + 1582.

41. Dia. 45. « D . FERNANDVS . TOLEDO . DVX . ALBE. — PPR. » — ℞ Sans légende.

Au droit : Buste à gauche du duc d'Albe, tête nue, barbu, cheveux courts, cuirassé. — Au revers : Deux Génies ailés et nus affrontés portant des couronnes. — *VL.*, I, 125.

INCONNUE.

42. Dia. 38. Sans légende. — PPR. — ℞ « CONSTANTIA . ME . TEGIT. »

Au droit : Buste à gauche d'une femme, la tête couverte d'un voile qui tombe sur ses épaules; robe montante à collet droit. — Au revers : Une

femme nue sur un char attelé de deux licornes galopant vers la gauche. Elle tient une flèche qu'elle vient de recevoir. Un Amour lui en décoche une autre. — Cabinet national de France.

MÉDAILLES ATTRIBUÉES A GALEOTTI.

MADRUZZO (Cristoforo). Voir plus haut.

43. Dia. 71. « CHRISTOPHORVS . MADR . EPS . CAR . PRIN . Q . TRI. » — ℞ Sans légende.

Au droit : Buste à gauche de Cristoforo, barbu, avec la barrette et le camail. — Au revers : Une femme tournée à droite, montée sur un socle au bord d'un lac, montre le soleil qui se reflète dans l'eau. — *M.*, I, LXXXIII, 7. — *VM.*, III, 107.

44. Dia. 44. « CHRIST . MADRV . CARDI . EPIS . ET . PRIN . TRIDEN . ET . BRIX. » — ℞ Sans légende.

Au droit : Buste à gauche de Cristoforo, tête nue, barbu. — Au revers : Même sujet que le revers précédent, mais avec la femme tournée à gauche. — *M.*, I, LXXXIII, 8.

Ces deux médailles sont attribuées à Galeotti, à cause de leurs revers qui reproduisent le même sujet que celui de la médaille n° 20.

TIM . REF . MANT . F .

Signature d'un médailleur qui travaillait en 1562.

QUALLA (Teodoro), religieux mantouan, né en 1511.

PIOSNA (Aurelio), religieux.

1. Dia. 30. « THEODORVS . QVALLA . AVRELIVS . PIOSNA. — 1562. » — ℞ « AVGVST . GREG . PASTORIB . VIGIL . — TIM . REF . MANT . F. »

Au droit : Bustes superposés à droite de Teodoro Qualla et d'Aurelio Piosna, tous deux barbus, portant l'habit monastique. — Au revers : La Victoire tenant une couronne dans chaque main, volant au-dessus d'un paysage où l'on voit un berger avec son troupeau. — Collection T. W. Greene à Winchester.

2. Dia. 67. « THEODORVS . QVALLA . MANT . AET . SVÆ . AN . L. — 1561. » — ℞ « AD . VBERIORA . HINC . EVOCATI. »

Au droit : Buste à droite jusqu'à la ceinture de Teodoro Qualla, tête nue,

barbu, vêtu de l'habit monastique. — Au revers : Un berger marchant vers la droite précédé de son troupeau. — *M.*, I, LXVII, 1.

Cette médaille, bien que ne portant pas de signature, nous paraît sortir de la même main que la première.

ASCANIO

Signature d'un médailleur qui travaillait dans le troisième quart du seizième siècle.

INCONNUE.

Dia. 69. Sans légende. « ASCANIO. » — Sans $R\!\!\!/$.

Buste à droite d'une jeune femme, tête nue, avec la coiffure et le costume du troisième quart du seizième siècle : le nom du médailleur se lit sous le bras. — Collection A. Heiss.

L'auteur de cette médaille pourrait bien être Ascanio da Tagliacozzo, l'élève de Benvenuto Cellini. Resté à Paris après le départ de son maître (1545), on trouve Ascanio en 1559 attaché à la cour de Henri II, avec le titre d'orfévre du roi. Il est mentionné encore en 1566.

GN.

Signature d'un médailleur qui travaillait dans le troisième quart du seizième siècle.

BRAMA (Claudio).

Dia. 66. « CLAVDIVS . BRAMA — GN. » — $R\!\!\!/$ « ANNO . ETATIS . SVAE . VIII. »

Au droit : Buste à droite de Claudio Brama enfant, tête nue, cheveux courts, couvert d'une draperie par-dessus un pourpoint, petite fraise. La signature de l'artiste se voit sur la tranche de l'épaule. — Au revers : Inscription sur le champ. — Collection Vasset, à Paris.

POGGINI (Gianpaolo)

ORFÉVRE, GRAVEUR EN PIERRES FINES ET MONNAIES
ET MÉDAILLEUR FLORENTIN

Né en 1518 + 1582.

Les dates de ses médailles sont comprises entre 1556 et 1570 (moyenne, 1563). Il travailla longtemps en Espagne pour Philippe II.

ESPAGNE (PHILIPPE II, roi d'), né en 1527; roi en 1556 + 1598.

FRANCE (ÉLISABETH de), troisième femme de Philippe II, née en 1545; mariée en 1560 + 1568.

AUTRICHE (ANNE d'), quatrième femme de Philippe II, née en 1549; mariée en 1570 + 1580.

AUTRICHE (Marguerite d'), sœur naturelle de Philippe II, née en 1522; mariée 1° en 1536 à Alexandre de Médicis, 2° en 1538 à Octave Farnèse + 1586.

AUTRICHE (Jeanne d'), sœur de Philippe II, née en 1535; mariée en 1552 à l'infant Jean de Portugal + 1573.

1. Dia. 42. « PHILIPPVS . D . G . ET . CAR . V . AVG . PAT . BENIGNIT . HISP . REX. 1557. — I . PAVL . POG . F. » — $R\!\!/$ « VT . QVIESCAT . ATLAS. »

Au droit : Buste à gauche de Philippe II, tête nue, barbu, cuirassé. — Au revers : Hercule portant le globe du monde. — *VL.*, I, 8. — *HG.*, II, xxxi, 14. — *BZ.*, 154.

Cette médaille se trouve aussi accompagnée d'une bordure moulurée qui porte son diamètre à 47 au lieu de 42.

2. Dia. 42. « PHILIPPVS . D . G . HISPANIARVM . ET . ANGLIAE . REX. » — 1er $R\!\!/$ « HINC . VIGILO. — 1556. — GPF. »

Au droit : Buste à gauche de Philippe II, tête nue, barbu, cuirassé. — Au revers : Bellérophon, monté sur Pégase galopant à gauche, frappe de sa lance la Chimère. — *VL.*, I, 10. — *HG.*, II, xxxi, 16. — *H.*, xxi, 10.— *LU.*, 177.

3. 2e $R\!\!/$ « HIC . NON . DECIDET. — PAVL . POG. »

Bellérophon. — Cabinet national de France.

4. 3° $R\!\!/$ « PRO . LEGE . REGE . ET . GREGE. »

Le pélican nourrissant ses petits de son sang. — *VL.*, I, 10. — *HG.*, II, xxxi, 17.

5. Dia. 40. « PHILIPPVS . HISPANIAR . ET . NOVI . ORBIS . OCCIDVI . REX. — I . PAVL . POG . F. » — 1er $R\!\!/$ « PACE . TERRA . MARIQ . COMPOSITA. — MDLIX. »

Au droit : Buste à gauche de Philippe II, tête nue, barbu, cuirassé. — Au revers : La Paix brûlant des armes devant le temple de Janus. — *VL.*, I, 28. — *C.*, II, lxxxv, 2.

Ce revers et les suivants se trouvent aussi accolés à un droit différent de celui qui vient d'être décrit. La différence consiste dans les deux premiers mots de la légende « PHILIPPVS . HISPANIARVM », qui sont remplacés par ceux-ci : « PHILIPPVS . II . HISPAN. »

6. 2ᵉ R̸ « ISABELLA . VALES . PHILIPPI . II . HISP . REGIS . VX. — I . PAVL . POG . F. »

Buste à droite d'Élisabeth de France, tête nue, les cheveux relevés sur le devant et pris en arrière dans une riche coiffe; corsage montant à collet droit; collier formé d'une grosse chaîne. — *VL.*, I, 31. — *HG.*, II, xxxii, 33.

7. 3ᵉ R̸ « ISABELLA . REGINA . PHILIPPI . II . HISPAN . REGIS. — I . PAVL . POG . F. »

Buste à droite d'Élisabeth de France, semblable à celui de la médaille précédente. — *C.*, II, lxxxv, 4.

8. 4ᵉ R̸ « FELICITAS . TEMPORVM. — REGVM . CONCORDIA. »

Deux mains se serrant. — *VL.*, I, 28.

9. 5ᵉ R̸ « HISPANIA . VTRIVSQ . ORBIS . REGNATRIX. »

Femme armée à l'antique personnifiant l'Espagne, assise auprès d'un trophée d'armes. Un homme à genoux lui présente des clefs. Au-dessus, est une Renommée. — *VL.*, I, 288. — *HG.*, II, xxxiv, 99.

10. 6ᵉ R̸ « RELIQVVM . DATVRA. — INDIA. »

Une femme personnifiant l'Inde, suivie d'autres personnages, offre le globe du monde à un navire représentant la puissance espagnole. — *VL.*, I, 288. — *HG.*, II, xxxiv.

11. 7ᵉ R̸ « MARGARETA . AB . AVSTRIA . D . P . ET . P . GERM . INFER . G. — AET . 45. »

Buste à droite de Marguerite d'Autriche, la tête couverte d'une coiffe tombant sur les épaules; corsage à collet droit. — *VL.*, I, 39. — *HG.*, xxxii, 3.

Ce revers n'appartient probablement pas à G. P. Poggini. Il a été fait en 1567.

12. 8ᵉ R̸ « ANNA . REGINA . PHILIPPI . II . HISPAN . REGIS . CATHOL... »

Buste à droite d'Anne d'Autriche, tête nue, les cheveux relevés par-devant et pris dans une résille richement ornée; corsage montant à collet droit; fraise. — *VL.*, I, 133. — *HG.*, II, xxxiii, 64.

13. 9ᵉ R/ « ANNA . AVSTRIACA . PHILYPPI . CATHOL. — ÆT . 21. »

Buste à droite d'Anne d'Autriche; semblable à celui de la médaille précédente. — *VL.*, I, 133. — *HG.*, II, xxxiii, 65.

14. Dia. 40. « ANNA . AVSTRIACA . PHILYPPI . CATHOL . ÆT . 21. » — R/ « FOELICITATI . PATRIAE. — 1570. »

Au droit : Buste à droite d'Anne d'Autriche; semblable au revers de la médaille précédente. — Au revers : Un palmier portant des fruits. — *VL.*, I, 133. — *HG.*, II, xxxiii, 70.

15. Dia. 40. « PHILIPPVS . II . HISPAN . REX . CATHOL . ARCH . AVSTRIÆ. — I . PAVL . POGG . F. » — Iᵉʳ R/ « ANNA . REGINA . PHILIPPI . II . HISPAN . REGIS . CATHOL. »

Au droit : Buste à gauche de Philippe II. — Au revers : Buste à droite d'Anne d'Autriche; semblable aux précédents. — Cabinet national de France.

16. 2ᵉ R/ « IOANNA . CAROLI . V . AVG . FIL . LVSITAN . PRINC. — I . PAVL . POG . F. »

Buste à droite de Jeanne d'Autriche avec un voile tombant sur les épaules et corsage montant. — *H.*, xxv, 21.

17. Dia. 38. « IOANNA . CAROLI . V . AVG . FIL . LVSITAN . PRINC. — I . PAVL . POG . F. » — R/ « ΑΠΑΡΑΛΛΑΚΤΟΣ . — MDLXIIII. »

Au droit : Buste à droite de Jeanne; semblable à celui qui est au revers de la médaille précédente. — Au revers : L'Abondance assise sur un taureau couché. Au-dessus, trois Génies volant. — *VM.*, III, 319. — *HG.*, II, xxvii, 112.

Dans notre première édition, la liste des ouvrages de Gianpaolo Poggini comprenait à tort une médaille de Philippe II ayant au revers le buste à droite de son fils, qui devint Philippe III. (Voir Van Loon, I, 349.) Cette médaille, de 38 de diamètre, a pour légendes :
Au droit : « PHILIPPVS . OMNIVM . HISPAN . REGNOR . ET . V . SICILI . REX. — 1595. »
Au revers : « PHILIPPVS . PHILIPPI . F . PRINCEPS . ARCHIDVX . AUSTRIÆ. »
Le buste du revers ne saurait appartenir à Gianpaolo Poggini. Le jeune prince y est représenté à l'âge de six ou sept ans, ce qui en placerait l'exécution vers 1585, c'est-à-dire postérieurement à la mort de l'artiste.
Quant au buste de Philippe II, c'est très-vraisemblablement la copie d'une des pièces de Poggini. La date de 1595 y a été ajoutée après coup, et d'une manière assez maladroite.

TREZZO (Jacopo da)
SCULPTEUR, GRAVEUR EN PIERRES FINES
ET MÉDAILLEUR MILANAIS

Il travailla beaucoup en Espagne, et mourut à Madrid en 1589.

Ses médailles portent des dates comprises entre 1552 et 1578 (date moyenne 1565).

CARAFFA (Ippolita GONZAGA, femme d'Antonio), née en 1535; mariée en 1554 + 1563. Elle avait épousé en premières noces Fabrizio Colonna.

1. Dia. 70. « HIPPOLYTA . GONZAGA . FERDINANDI . FIL . AN . XVII. — IAC . TREZ. » — R « VIRTVTIS . FORMÆQ . PRÆVIA. »

Au droit : Buste à gauche d'Hippolyte de Gonzague, tête nue, les cheveux relevés, chignon formé d'une longue natte roulée; collier à deux rangs; draperie à l'antique. — Au revers : L'Aurore sur son char attelé d'un cheval ailé galopant vers la droite; elle tient un flambeau de la main gauche, et de la droite répand des fleurs sur la terre. Au bas, à gauche, on distingue la signature IATREZ gravée en creux en petits caractères. — *L.*, Gonz., 49. — *M.*, I, LXX, 5. — *VL.*, I, 271.

ESPAGNE (PHILIPPE II, roi d'), né en 1527; roi d'Espagne en 1556 + 1598.

MARIE TUDOR, deuxième femme de Philippe II, née en 1516; reine d'Angleterre en 1553; mariée en 1554 + 1558.

2. Dia. 70. « PHILIPPVS . REX . PRINC . HISP . ÆT . S . AN . XXVIII. — IAC . TREZZO . F . 1555. » — R « IAM . ILLVSTRABIT . OMNIA. »

Au droit : Buste à droite de Philippe II, tête nue, barbu, couvert d'une armure; une écharpe autour du bras droit. — Au revers : Apollon sur un char traîné par quatre chevaux galopant vers la droite, passant au-dessus de la mer. — *VL.*, I, 4. — *H.*, XXII, le droit.

3. Dia. 70. « MARIA . I . REG . ANGL . FRANC . ET . HIB . FIDEI . DEFENSATRIX. — IAC . TREZ. » — R « CECIS . VISVS . TIMIDIS . QVIES. »

Au droit : Buste à gauche de Marie Tudor, les cheveux couverts d'une

coiffe ornée d'un cercle de perles (?), avec un voile tombant sur les épaules; corsage montant en riche étoffe avec collet rabattu. — Au revers : Une femme drapée et couronnée assise, tournée à droite ; elle tient une palme dans la main droite, et dans la gauche une torche avec laquelle elle brûle des armes. Derrière elle, petites figures de suppliants. — *VL.*, I, 10. — *KO.*, VII, 1. — *C.*, II, LXXXV, 1. — *H.*, XXII, le droit.

4. Dia. 70.

Médaille formée par la réunion des droits des deux médailles précédentes. — *VL.*, I, 4. — *H.*, XXII.

5. Dia. 37. « PHILIP . D . G . HISP . REX . Z. » — ℟ « MARIA . I . REG . ANGL . FRANC . ET . HIB . Z. »

Les têtes de Philippe II et de Marie Tudor que portent les deux faces de cette médaille sont l'exacte répétition de celles qu'on voit sur les médailles n°s 2 et 3. Philippe II a de plus la Toison d'or. — *VM.*, III, 378.

6. Dia. 31. « PHILIPPVS . II . D . G . HISP . REX. — IAC . TRICI . F. » — ℟ « SIC . ERAT . IN . FATIS. »

Au droit : Buste à droite de Philippe II, tête nue, barbu, cuirassé, avec la Toison d'or. Type analogue à celui des médailles précédentes, mais plus âgé. — Au revers : Deux mains soutenant un joug sur la boule du monde. — *VL.*, I, 393.

GONZAGA (ISABELLA CAPUA, femme de FERRANTE), mariée en 1529 † 1559.

7. Dia. 70. « ISABELLA . CAPVA . PRINC . MALFICT . FERDIN . GONZ . VXOR. — IAC . TREZO. » — ℟ « CASTE . ET . SVPPLICITER. »

Au droit : Buste à droite d'Isabella Capua, tête nue, avec une sorte de diadème et un voile tombant en arrière. — Au revers : Une femme drapée debout (une vestale), tournée à droite, entretenant le feu sur un autel. Sur la face de cet autel, on voit la tête du soleil radieux sortant des nuages, avec l'inscription « NVBI FVGO ». — *L.*, Gonz., 47. — *KO.*, I, 33.

HERRERA (JUAN DE), architecte de l'Escurial, né vers 1530 † 1597.

8. Dia. 50. « IOAN . HERRERA . PHIL . II . REG . HISPP . ARCHITEC. — IAC . TR . 1578. » — ℟ « DEO . ET . OPT . PRINC. »

Au droit : Buste à gauche de Juan de Herrera, tête nue, cheveux et barbe

courts; petite fraise. — Au revers : L'Architecture sous la figure d'une femme drapée, assise, tournée à gauche; elle tient d'une main une équerre, et de l'autre un compas. Elle est au milieu d'un édifice laissant voir au fond une chapelle (?) couverte d'un dôme. — Cabinet national de France.

PADULA (Ascanio).

9. Dia. 50. « ASCANIVS . PADVLA . NOBILIS . ITALVS . MDLXXVII. — IAC . TR. » — ℞ « NON . AB . RE. »

Au droit : Buste à droite d'Ascanio Padula, tête nue, barbe et cheveux courts, cuirassé, avec écharpe. — Au revers : Apollon debout nu, les épaules couvertes d'une draperie, tenant de la main gauche sa lyre et de la droite son arc. A gauche est un trépied allumé; à droite, un oiseau perché sur le bord d'une coupe. — Collection G. Dreyfus, à Paris.

ROSSI (Giovan-Antonio)

GRAVEUR EN PIERRES FINES ET MONNAIES ET MÉDAILLEUR MILANAIS

Ses médailles ont été faites entre 1555 et 1574 (date moyenne, 1565).

FRANCE (HENRI II, roi de), né en 1519; roi en 1547 † 1559.

1. Dia. 75. « HENRICVS . II . REX . CHRISTIANISS. — IO . ANT . RVB . MEDIOL. » — 1er ℞ « MAIORA . SEQVENTVR. — IO . ANT . RVB . MEDIOL . F. »

Au droit : Buste à droite de Henri II, tête nue, lauré, barbu, couvert d'une armure, avec l'ordre de Saint-Michel et une écharpe. — Au revers : Le roi vêtu à la romaine sur un cheval marchant vers la droite, précédé de la Victoire et de deux soldats portant des étendards, et suivi d'un autre soldat; à l'exergue, des armes et parties d'armure. — *VM.*, III, 422.

2. 2e ℞ « MAIORA . SEQVENTVR. — EXACTIS . BRITANNIS . ET . CALETO . GVINIAQ . RECEPT. »

Même revers que la médaille précédente, sauf les armes de l'exergue, qui sont remplacées par l'inscription EXACTIS, etc. Les villes de Calais et de Guines furent reprises aux Anglais en 1558. — *VM.*, III, 422. — *TN.*, Méd. franç., I, xi, 6.

GELLI (Gianbattista), littérateur florentin, né en 1498 + 1563.

3. Dia. 83. « GIO . BATISTA . GELLI . FIOREN. — IO . ANT . RVB . MEDIOL . F. » — Sans R̸.

Au droit : Buste à gauche de Gianbattista Gelli, tête nue, chauve, très-longue barbe. — *M.*, I, lxix, 2.

JÉSUS-CHRIST.

4. Dia. 34. « EGO . SVM . LVX . MVNDI. — IO . ANT . R . M . F. » — R̸ « ILLVMINARE . HIERVSALEM. — PIVS . V . P . M. — AN . VI. »

Au droit : Buste à gauche de Jésus-Christ, la tête nue, entourée de rayons. — Au revers : L'Adoration des Mages. — Cabinet national de France.

Le pape MARCEL II (Marcello CORVINO), né en 1501; élu pape en 1555 + 1555.

5. Dia. 75. « MARCELLVS . II . PONT . MAX. — IO . ANT . RVB . MEDIOL. » — R̸ Sans légende.

Au droit : Buste à droite de Marcel II, tête nue, rasée, barbu, vêtu de la chape. — Au revers : La Prudence sous la figure d'une femme assise, tournée à gauche, tenant un livre et un gouvernail. — *TN.* Méd. pap., x, 3. — *BO.*, I, 259, 3.

Le pape PAUL IV (Gianpietro CARAFFA), né en 1476; élu pape en 1555 + 1559.

6. Dia. 76. « PAVLVS . IIII . PONT . MAX. — IO . ANT . RVB . MEDIOL. » — R̸ « ANNO . DOMINI . MDLVI . PONT . SVI . PRIMO . INSTAVRAVIT. »

Au droit : Buste à droite de Paul IV, tête nue, barbu, vêtu de la chape. — Au revers : La Foi sous la figure d'une femme drapée, tenant un livre sous le bras gauche et un calice de la main droite, marchant à gauche. — *TN.*, Méd. pap., x, 7. — *BO.*, I, 263, 8.

7. Dia. 68. « PAVLVS . IIII . PONT . MAX. — IO . ANT . RVB . MEDIOL. » — 1er R̸ « ANTIDOTVM . VITÆ. »

Au droit : Buste à droite de Paul IV, coiffé de la calotte, vêtu de la chape, la main droite levée pour donner la bénédiction. — Au revers : La Religion

sous la figure d'une femme drapée, debout, embrassant une croix de sa main droite. Derrière elle, on voit un bœuf. — *TN.*, Méd. pap., xi, 1.

8. 2ᵉ R̸ Sans légende.

Jésus-Christ remettant les clefs à saint Pierre à demi agenouillé devant lui. Ce revers, fait pour une autre médaille, ne s'accorde pas avec le droit. — *TN.*, Méd. pap., xi, 2. — *BO.*, I, 263, 15.

9. 3ᵉ R̸ Sans légende.

Le Calvaire. Le Christ crucifié entre les deux larrons, entouré de soldats et de peuple. — *BO.*, I, 263, 12.

On trouve aussi le même droit accolé au revers « DISCITE. IVSTITIAM. MONITI », qui appartient à Leone Leoni.

Le pape PIE IV (GIOVAN ANGELO DE' MEDICI), né en 1499; élu pape en 1559 + 1565.

10. Dia. 32. « PIVS . IIII . PONT . MAX. — IO . ANT . R . F. » — R̸ « HODIE . IN . TERRA . CANVT . ANGELI. »

Au droit : Buste à droite de Pie IV, tête nue, barbu, vêtu de la chape. — Au revers : Jésus dans la crèche, adoré par la Vierge, saint Joseph et deux bergers. — *TN.*, Méd. pap., xii, 4. — *BO.*, I, 271, 2.

11. Dia. 42. « PIVS . IIII . PONT . MAX. — IO . ANT . RVB . M . F. » — R̸ « INSTAVRATIO . COLLEGII. — IO . MEDIOL. »

Au droit : Buste à droite de Pie IV, tête nue. — Au revers : Trois personnages à genoux devant une femme assise, appuyée sur un long bâton. Au fond, on voit un édifice. — *BO.*, I, 271, 11. — *C.*, II, LXXXV, 6. — *TN.*, Méd. pap., xii, 8.

12. Dia. 34. « PIVS . IIII . PONT . MAX. — IO . ANT . R . F. » — 1ᵉʳ R̸ « AQVA . PIA. »

Au droit : Buste à droite de Pie IV, tête nue, barbu, vêtu de la chape. — Au revers : Vue d'une fontaine de l'Acqua Pia à Rome. — *TN.*, Méd. pap., xiii, 6. — *BO.*, I, 271, 17.

13. 2ᵉ R̸ « FORVM . CARNARIVM. »

Porte d'un marché à Rome. — *BO.*, I, 271, 18.

14. Dia. 27. « PIVS . IIII . PONT . OPT . MAX. » — R̸ « PROVIDENTIA . PONT. — A . B. »

Au droit : Buste à gauche de Pie IV, tête nue, vêtu de la chape. — Au revers : Une femme drapée debout, tenant de la main gauche une corne d'abondance et dans la droite des épis. — *BO.*, I, 271, 12.

Le pape PIE V (Michele GHISLIERI), né en 1504; élu pape en 1566 + 1572.

15. Dia. 30. « PIVS . V . PONT . MAX. — IO . ANT . R . F. — A . II. » — R/ « CONTRIBVLASTI . CAPITA . DRACONIS. »

Au droit : Buste à gauche de Pie V, tête nue, chauve, barbu, vêtu de la chape. — Au revers : Une femme drapée debout, tenant dans la main gauche un livre, et dans la main droite une massue dont elle frappe la tête d'un dragon. — *BO.*, I, 291, 15.

16. Dia. 30. Même droit que la médaille précédente, mais avec AN . III au lieu de AN . II. — R/ « IMPERA . DNE . ET . FAC . TRANQVILLITATEM. »

Jésus dans la barque avec les Apôtres pendant la tempête. — *TN.*, Méd. pap., XIV, 5. — *BO.*, I, 291, 19.

17. Dia. 30. « PIVS . V . PONTIFEX . MAX . AN . IIII. — IO . ANT . R . F. » — 1ᵉʳ R/ « PIVS . IIII . PONT . MAX. — IO . ANT . R . F. »

Au droit : Buste à gauche de Pie V, tête nue, vêtu de la chape. — Au revers : Buste à droite de Pie IV, tête nue, vêtu de la chape, comme sur la médaille n° 10. — *TN.*, Méd. pap., XIV, 7.

18. 2ᵉ R/ « LETAMINI . GENTES. — ROMA. »

L'Enfant Jésus entre la Vierge et saint Joseph agenouillés. — Cabinet national de France.

19. 3ᵉ R/ « DOMINE . ADIVVA . NOS. »

Jésus dans la barque avec ses disciples. — *BO.*, I, 291, 10.

20. Dia. 41. « PIVS . V . PONTIFEX . MAXIMVS. — AN . V. — IO . ANT . R . F. » — 1ᵉʳ R/ « FECIT . POTENTIAM . IN . BRACHIO . SVO . DISPERSIT . SVPERBOS . 1570. »

Au droit : Buste à droite de Pie V, tête nue, vêtu de la chape. — Au revers : Le Pape à genoux auprès du portique d'un temple. Sa tiare est auprès de lui; derrière lui, son clergé agenouillé. Dans le haut, Dieu le Père avec un ange tenant un glaive et menaçant une foule qui fuit. — *TN.*, Méd. pap., XV, 5. — *BO.*, I, 291, 14.

21. 2ᵉ R/ « FOEDERIS . IN . TVRCAS . SANCTIO. »

Trois femmes personnifiant l'Espagne, la République de Venise et la Papauté, entrelaçant leurs mains. A l'exergue, un aigle, l'agneau pascal et un lion. — *TN.*, Méd. pap., XIII, 8. — *BO.*, I, 291, 9. — *VL.*, I, 140.

22. 3° ℞ « A . DOMINO . FACTVM . EST . ISTVD . 1571. »
Un combat naval. (La bataille de Lépante.) — *TN*, Méd. pap., XIII, 9. — *BO.*, I, 291, 13.

Le pape GRÉGOIRE XIII (Ugo BUONCOMPAGNI), né en 1502; élu pape en 1572 + 1585.

23. Dia. 35. « GREGORIVS . XIII . PONT . MAX . A . III. — IO . ANT . R . » — ℞ « ET . IN . NATIONES . GRATIA . SPIRITVS . SANCTI. »

Au droit : Buste à gauche de Grégoire XIII, tête nue, rasée, barbu, vêtu du camail. — Au revers : Saint Paul prêchant à Athènes. — *TN.*, Méd. pap., XV, 6. — *BO.*, I, 323, 30.

24. Dia. 48. « GREGORIVS . XIII . PONT . MAX . ANNO . IVBILEI. — IO . ANT . R . F . » — ℞ « INVENI . HOMINEM . SECVNDV . COR . MEVM. — IVBILATE . DEO . OMNIS . TERRA. — 1575. »

Au droit : Buste à droite de Grégoire XIII, tête nue, vêtu de la chape, les mains jointes. — Au revers : David à genoux avec sa harpe devant lui. En haut, le Père éternel au milieu d'un concert d'anges. — *BO.*, I, 323, 23.

25. Dia. 34. « GREGORIVS . XIII PONT . M. — IO . ANT . R . F. » — ℞ « DOMINE . ADIVVA . NOS. »

Au droit : Buste à gauche de Grégoire XIII, la tête couverte d'une calotte, vêtu du camail. — Au revers : Jésus dans la barque au milieu de la tempête. Même revers que la médaille n° 19. — *BO.*, I, 323, 3.

MÉDAILLE ATTRIBUÉE A Giov. Ant. ROSSI.

BOVIO (VINCENZO), de Bologne. Il était en 1550 protonotaire apostolique et primicier de la cathédrale de Bologne.

26. Dia. 71. « VINC . BOVIVS . BONONIEN . PROTHONOT . APOST. » — ℞ « ANTIDOTVM . VITÆ. »

Au droit : Buste à gauche de Vincenzo Bovio, tête nue, barbu, vêtu d'une robe. — Au revers : Figure de la Religion. Même revers que la médaille n° 7. — *TN.*, II, XXIX, 4.

MARTINO da Bergamo

MÉDAILLEUR BERGAMASQUE

Il devait travailler vers 1565.

BENAVIDES (Marco Mantova), jurisconsulte padouan, né en 1489 + 1582.

1. Dia. 87. « M . MANTVA . BENAVIDIVS . PAT . I . C . ET . COMES . » — $R\!\!\!/$ « FESSVS . LAMPADA . TRADO . »

Au droit : Buste à droite de Benavides, tête nue, cheveux courts, barbu. — Au revers : Un bœuf tourné à gauche, couché dans un champ. — *M.*, I, LXXXIV, 3.

2. Dia. 29. « M . MANT . BENAVIDIVS . PAT . I . C . ET . COMES . » — $R\!\!\!/$ « FESSVS . LAMPADA . TRADO . »

Le droit et le revers sont semblables à ceux de la médaille précédente, mais dans de plus petites proportions. — *M.*, I, LXXXIV, 6.

Dans un livre imprimé à Venise en 1568, Marco Mantova Benavides parle de la médaille que Martino de Bergame lui a faite avec le revers « FESSVS . LAMPADA . TRADO ». Benavides, qui était âgé de quatre-vingts ans en 1568, avait bien pu songer au repos depuis quelques années. Nous ne devons donc pas nous éloigner beaucoup de la vérité en plaçant vers 1565 la date de l'exécution de cette médaille. (Voir Morelli, *Notizie d'opere di disegno*.)

VITTORIA (Alessandro)

SCULPTEUR

Né à Trente en 1525 + à Venise en 1608.

Dans notre première édition, nous avons dit que l'on ne pouvait attribuer à Alessandro Vittoria les médailles qui ont la signature A.V. On nous avait assuré, en effet, que l'une de ces médailles portait la date de 1537, époque à laquelle Alessandro était à peine sorti de l'enfance.

Nous avons constaté depuis l'inexactitude de cette information. La médaille dont il s'agit ne porte pas de date, et elle doit avoir été faite vers 1548, ainsi que nous l'avons expliqué plus haut, quand nous avons placé à cette date l'œuvre du médailleur A. V.

En 1548, Alessandro, bien que jeune encore (il avait vingt-trois ans), pou-

vait avoir débuté déjà dans la carrière des arts. Il est donc permis de croire que c'est lui qui a signé de ses initiales A. V les médailles que nous avons réunies sous cette marque aux pages 159 et 160.

LEONI (Pompeo)
SCULPTEUR ET MÉDAILLEUR

Fils de Leone Leoni. Il travailla en Espagne pour Philippe II de 1558 à 1592, et y mourut en 1610. On trouve sur ses médailles les dates de 1557 et 1575 (date moyenne 1566).

CASTALDI (Fernando).

1. Dia. 64. « F . FERDINANDVS . CASTALDVS . AETAT . XVIII. — POMPEIVS. » — Sans $R\!\!\!/$.

Buste à droite de Fernando Castaldi. Tête nue, couvert d'une riche armure avec écharpe. — Cabinet national de France.

ESPAGNE (Don Carlos, infant d'), fils de Philippe II, né en 1545 + 1568.

2. Dia. 67. « CAROLVS . P . F . HISPP . PRINCEPS . ÆT . AN . XII. — F . POMP . 1557. » — 1er $R\!\!\!/$ « IN . BENIGNITA- TEM . PROMPTIOR. »

Au droit : Buste à gauche de Don Carlos, tête nue, couvert d'une armure, tenant à la main le bâton de commandement. — Au revers : Apollon nu, debout, tenant son arc de la main gauche, et sur la main droite le groupe des trois Grâces. — *C.*, II, lxxxv, 3. — *HG.*, II, xxxvii, 1.

3. 2e $R\!\!\!/$ « CONSOCIATIO . RERVM . DOMINA. »

Femme drapée marchant vers la gauche. Elle tient de la main droite trois rameaux et de la main gauche un livre (?). — Le même revers se voit sur une médaille de Marie d'Autriche, femme de l'empereur Maximilien II. — *VL.*, I, 122. — *HG.*, II, xxxvii, 2.

4. 3e $R\!\!\!/$ « COGITATIO . MEA . AD . DOMINVM. »

Femme assise sur un bloc, la tête levée vers le ciel. Autour d'elle : Mercure, un enfant et un chien. — *KO.*, XVI, 73.

Le même droit se rencontre aussi accolé au revers banal « obviis . vlnis » déjà mentionné.

ESTE (Ercole II d'), quatrième duc de Ferrare, né en 1508 ; duc de Ferrare en 1534 + 1559.

5. Dia. 66. « HERCVLES . ESTENSIS . II . FERR . DVX . IIII. — POMPEIVS. » — ℞ « SVPERANDA . OMNIS . FORTVNA. »

Au droit : Buste à gauche d'Hercule II d'Este, tête nue, cheveux courts, barbu, cuirassé, avec écharpe rattachée à l'épaule gauche. — Au revers : Une femme debout, couverte de vêtements flottants, les bras croisés, attachée par le pied gauche à un rocher sur lequel est placée une aiguière surmontée d'une sphère ; de l'aiguière sort un filet d'eau. — *M.*, I, LXVI, 2. — *L.*, Este, 29. — *H.*, LV, 6. — *BE.*, IV, 18.

6. Dia. 38. « HERCVLES . II . DVX . FERRAR . IIII. » — ℞ « SVPERANDA . OMNIS . FORTVNA. »

Au droit : Buste à droite d'Hercule II, tête nue, barbu, cuirassé. — Au revers : Même sujet que sur la médaille précédente, mais dans de plus petites proportions et avec quelques variantes. — *L.*, Este, 25. — *H.*, LV, 3. — *BE.*, IV, 19.

JOANNIUS (Honoratus), précepteur de l'infant d'Espagne don Carlos.

7. Dia. 66. « HONORATVS . IOANNIVS . CAROLI . HISPP . PRINC . MAGISTR. » — ℞ Sans légende.

Au droit : Buste à gauche de Joannius, tête nue, barbu, vêtement avec large collet de fourrure. — Au revers : Une femme debout, avec un voile sur la bouche ; à gauche, un laurier au pied duquel se dresse un serpent. — *VM.*, III, 214.

LIEVANA (Fr. Fernando de), secrétaire de Philippe II.

8. Dia. 58. « FRAN . FERNAN . A . LIEVANA . PHILI . II . HISP . R . A . SECRETIS . CVBICVLI . ET . ITALIÆ . REGENS. — POMP . L . 1575. » — ℞ « STABILIS . VT . NEC . METV . NEC . SPE. »

Au droit : Buste à droite de Lievana âgé, tête nue, barbu. — Au revers : La Justice sous la figure d'une femme tenant la balance et le glaive debout sur un rocher battu par les flots et les vents. — Cabinet national de France.

MÉDAILLE ATTRIBUÉE A POMPEO LEONI.

POLITES (Margareta van KALSLAGEN, femme de Jochem). Elle se distingua par son courage en 1574.

9. Dia. 67. « MARGA . A . CALSLAGEN . IOAC . POLITÆ . CONIVNX. » — Sans $R\!\!\!/$.

Buste à gauche de Marguerite de Kalslagen avec un voile tombant sur ses épaules, corsage montant boutonné à collet droit. — *VL.*, I, 202.

Cette médaille a été attribuée à Pompeo Leoni par Bolzenthal, à cause de sa ressemblance avec celle de don Carlos.

LEONI (Lodovico)

PEINTRE, MODELEUR, GRAVEUR ET MÉDAILLEUR PADOUAN

Né en 1531 + 1606.

On trouve sur ses médailles les dates 1566 et 1568.

BASINSTOCCHI (Ricardo Vito), jurisconsulte.

1. Dia. 61. « RICARDVS . VITVS . BASINSTOCHIVS . LEGVM . DOCTOR. — LVD . LEO . MDLXVIII. » — Sans $R\!\!\!/$.

Buste à gauche de Basinstocchi, tête nue, barbu. — Cabinet national de France.

LOMELLINI (Francesco), frère du cardinal Benedetto Lomellini.

2. Dia. 70. « FRAN . LOMELLINVS . DAVID . F . ET . B . CARD . FR . ÆT . AN . 65. — LVD . L. » — $R\!\!\!/$ « DVRABO. »

Au droit : Buste à droite de Francesco Lomellini, tête nue, barbu, vêtu d'une draperie à l'antique avec agrafe sur l'épaule droite. — Au revers : Au milieu d'un paysage, une enclume surmontée d'une banderole flottante ; sur le pied de l'enclume, un écusson ; à terre, des marteaux ; en haut, le soleil rayonnant. — *D. P.*, Mon. e med. ital.

MINSKI (Stanislas), Polonais.

3. Médaille mentionnée par Bolzenthal. Elle est signée « L. Padovan ».

OSSA (Baldassare Federigo d'), né en 1546.

4. Dia. 57. « BALTHASAR . FRIDERICVS . DE . OSSA . I . R . P . ÆT . S . AN . XX . MDLXVI. — L . L . » — Sans ℞.

Buste à droit de Baldassare Federigo, tête nue, cheveux frisés, imberbe. — Cabinet national de France.

REICHENBERG (Iohann von).

5. Dia. 60. « IOH . REINP . A . REICHENBVRG . ÆT . SVÆ . XVII. — L . L . » — Sans ℞.

Buste à gauche de Reichenberg, tête nue, cheveux frisés, vêtement à collet droit; petite fraise. Cette face sert de revers à une médaille d'Octave Farnèse. — Cabinet national de France.

ROCHEFORT (Louis DEMOULIN de), médecin de Blois.

6. Dia. 69. « LOD . DEM . DE . ROCHEFORT. — L . LEO. » — ℞ SPONTE . MEA . MELIVS . »

Au droit : Buste à droite de Rochefort, tête nue, barbu, couvert d'un vêtement à large collet de fourrure. — Au revers : Un cheval marchant à droite au milieu d'une prairie; au-dessus du cheval, une étoile; en haut, le soleil rayonnant. — Ancienne collection B. Fillon.

SANSOVINO (Iacopo TATTI, dit), sculpteur et architecte florentin, né en 1477 + 1570.

7. Dia. 63. « IACOBVS . SANSOVINVS . SCVLPTOR . ET . ARCHITECT. L . L. » — Sans ℞.

Buste à droite de Sansovino âgé, barbu, la tête couverte d'un bonnet, avec un vêtement à large collet de fourrure. — South Kensington Museum.

SPERONE SPERONI, professeur et écrivain padouan, né en 1500 + 1588.

8. Dia. 67. « SPERON . SPERONI. — LVD . L. » — Sans ℞.

Buste à droite de Speroni, barbu, coiffé d'une calotte surmontée d'un chapeau plat; vêtement à collet droit. — Cabinet national de France.

INCONNUE.

9. Dia. 72. Sans légende. — « L . L . » — Sans ℞.

Buste à gauche d'une jeune femme, tête nue, cheveux relevés avec chignon formé d'une natte roulée; robe montante avec collet droit. Ce buste est

compris dans un médaillon ovale inscrit dans le cercle de la médaille, figurant un cartouche avec retroussis de cuirs. — Collection A. Armand.

AN.GO.

Signature d'un médailleur qui travaillait en 1568.

TEODORA cosmica. Elle vivait en 1568.

Dia. 62 × 46. « TEODORAE . COSMICAE . MDLXVIII. — AN . GO. » — Sans $R\!\!/$.

Buste à gauche de Teodora, tête nue, avec un voile sur l'arrière de la tête ; couverte d'une draperie flottante avec agrafe sur l'épaule gauche. — Collection T. W. Greene, à Winchester.

Le Médailleur a la marque HN

Il travaillait en 1569.

LOMELLINI (Benedetto), Génois, né en 1517 ; fait cardinal en 1565 + 1579.

Dia. 45. « BENEDICTVS . CARDINALIS . LOMELLINVS . AN . D . 1569 . ÆT . SVE . 52. » — $R\!\!/$ « MANSVETVDO. HN. »

Au droit : Buste à gauche de Benedetto Lomellini, barbu, coiffé de la barrette, vêtu du camail. — Au revers : La Douceur sous la figure d'une femme drapée, tournée à gauche. Elle foule aux pieds un serpent, et tient une colombe qu'elle caresse. — Cabinet national de France.

FONTANA (Annibale)

SCULPTEUR, ORFÉVRE, GRAVEUR EN PIERRES FINES ET EN MONNAIES MILANAIS

Né en 1540 + 1587.

AVALOS (Fernando Francesco d'), marquis de Pescaire, né vers 1530 + 1571.

1. Dia. 71. « FERDINAND . FRAN . DAVALOS . DE . AQVIN . MAR . P. » — $R\!\!/$ « QVAMVIS . CVSTODITA . DRACONE. »

Au droit : Buste à droite de Ferdinand-François II d'Avalos, tête nue, barbe courte, cuirassé. — Au revers : Hercule nu, le pied gauche posé sur le

corps du dragon, cueille les pommes d'or des Hespérides. Ce revers, que l'on trouve sur d'autres médailles, doit avoir été fait originairement pour celle-ci. On remarque, en effet, que la tête de l'Hercule est le portrait de Ferdinand d'Avalos. — Cabinet national de France.

Cette médaille est mentionnée par Lomazzo (*Trattato della pittura*) comme étant l'ouvrage d'Annibale Fontana.

LOMAZZO (GIANPAOLO), peintre et écrivain milanais, né en 1538 + 1600.

2. Dia. 51. « IO . PAVLVS . LOMATIVS. » — $R\!\!\!/$ « VTRIVS-QVE. »

Au droit : Buste à gauche de Lomazzo jeune, tête nue, avec une draperie qui laisse à découvert la poitrine et l'épaule droite. — Au revers : Lomazzo s'inclinant devant la Fortune, à qui il est présenté par Mercure. — *TN.*, I, XXI, 1. — *M.*, I, LXXXIII, 2.

L'attribution de cette médaille est douteuse.

POGGINI (DOMENICO)

ORFÉVRE, SCULPTEUR, GRAVEUR EN MONNAIES
ET MÉDAILLEUR FLORENTIN

Né en 1520, il était encore graveur de la monnaie papale en 1586.

Les dates de ses médailles sont comprises entre 1552 environ et 1590, ce qui place ses travaux à la date moyenne de 1576.

Plusieurs de ses médailles portent la signature D. P.

ANTONIO DA LUCCA, musicien. Il était mort peu avant 1555.

1. Lodovico Domenichi mentionne la médaille de ce personnage parmi les ouvrages de Domenico Poggini. Cette pièce, que nous ne connaissons pas, avait au revers : Apollon et Marsyas.

ARIOSTO (LODOVICO), poëte, né à Reggio (Émilie) en 1474 + 1533.

2. Dia. 52. « LVDOVICVS . ARIOSTVS. — DOM . POG . F. » — 1er $R\!\!\!/$ « PRO . BONO . MALVM. »

Au droit : Buste à droite de l'Arioste, tête nue, barbu, cheveux bouclés. La signature est sur la tranche de l'épaule. — Au revers : Une main, armée de ciseaux, coupant la langue d'un serpent. — *TN.*, II, XXXVI, 3. — *M.*, I, XLVII, 3. — *L.*, Arioste. — *BE.*, III, 13.

3. 2ᵉ R/ Sans légende.

Diane debout, appuyée à un arbre. A gauche est un lévrier. — *VM.*, II, 377.

DOMENICHI (Lodovico), de Plaisance, traducteur et continuateur de Paul Jove + 1564.

4. Dia. 48. « LVDOVICVS . DOMINICHIVS. » — R/ « ANAΔΕΔΟΤΑΙ . ΚΑΙ . ΚΥΚΑΙΕΙ. »

Au droit : Buste à droite de Domenichi, tête nue, barbu, draperie à l'antique. — Au revers : Un vase de fleurs sur lequel tombe la foudre. — *M.*, I, LXXII, 5.

Médaille faite vers 1552, mentionnée par Lod. Domenichi.

5. Dia. 79. « LVDOVICVS . DOMINICHIVS. » — R/ « MAIVS . PARABO. »

Au droit : Buste à gauche de Domenichi, tête nue, barbu. — Au revers Hercule nu marchant à droite, portant un veau sur l'épaule. Sujet imité de l'antique. — *M.*, I, LXXII, 4.

ESTE (Ippolito II d'), né en 1509; fait cardinal en 1538 + 1572.

6. Dia. 48. « HIPPOLYTVS . ESTENS . CARD . FERRAR. — D . P . » — R/ « MVNITA . GVTTVR . CANES . CONTEMNIT. »

Au droit : Buste à droite d'Hippolyte d'Este, tête nue, barbu, cheveux bouclés, vêtu du camail. — Au revers : Un jeune homme nu assis, munissant une louve d'un collier à pointes. Allusion à la défense de Sienne (la louve) par le cardinal Hippolyte d'Este, qui y commandait pour le roi de France en 1552. Pièce mentionnée par Lodovico Domenichi — *M.*, I, XL, 5. — *L.*, Este, 39. — *H.*, LV, 12. — *BE.*, IV, 22.

FARNESE (Ranuzio), né en 1530; fait cardinal en 1545 + 1565.

7. Lodovico Domenichi mentionne comme un ouvrage de Domenico Poggini une médaille de ce personnage, ayant au revers Hercule tuant l'hydre. Nous ne la connaissons pas.

FOSCO (Orazio), de Rimini, jurisconsulte.

8. Dia. 40. « HORATIVS . FVSCVS . ARIMINEN . I . C. — D . P . » — R/ « NON . SEMPER . — 1589. »

Au droit : Buste à droite d'Orazio Fosco, âgé, tête nue, barbu, vêtu d'une robe. — Au revers : Une femme assise, paraissant plongée dans la douleur;

derrière elle une femme debout semble lui adresser des consolations. — *M.*, I, xcii, 4.

MEDICI (Cosimo I° de'), premier grand-duc de Toscane, né en 1519; duc de Florence en 1537, grand-duc de Toscane en 1569 + 1574.

9. Dia. 42. « COSMVS . MED . R . P . FLOR . DVX . II. » — ℞ « INTEGER . VITE . SCELERISQ . PVRVS. »

Au droit : Buste à droite de Cosme, tête nue, cheveux et barbe courts, cuirassé. — Au revers : Apollon nu, debout, la main droite posée sur la tête du Capricorne, le pied gauche sur le serpent Python. Cette médaille et la suivante sont mentionnées par Lodovico Domenichi. — *L.*, Méd., 30.

10. Dia. 42. « COSMVS . MED . R . P . FLOREN . DVX . II. » — 1ᵉʳ ℞ « THVSCORVM . ET . LIGVRVM . SECVRITATI. — ILVA . RENASCENS. »

Au droit : Buste à droite de Cosme, tête nue, barbu, cuirassé, avec écharpe. — Au revers : Neptune couché à l'entrée d'un port garni de six galères. Allusion aux travaux entrepris par Cosme dans l'île d'Elbe, après la cession de cette île par l'Espagne. — *L.*, Méd., 21. — *C.*, II, lxxxv, 12. — *LU.*, 173.

11. 2ᵉ ℞ « RELIGIONIS . ERGO. »
Inscription dans le champ avec une fleur de lys. — *L.*, Méd., 24.

12. Dia. 42. « COSMVS . MED . FLOREN . ET . SENAR . DVX . II. — 1561. » — 1ᵉʳ ℞ « HETRVRIA . PACATA. »

Au droit : Buste à droite de Cosme, tête nue, barbu, cuirassé, avec écharpe. Même type que les médailles nᵒˢ 10 et 11. — Au revers : Femme drapée, debout, entre un lion et une louve. Elle tient de la main gauche une corne d'abondance, et de la droite une enseigne romaine. — *M.*, I, lxxviii, 6. — *L.*, Méd., 32.

13. 2ᵉ ℞ « PVBLICÆ . COMMODITATI. »
Vue du palais des Uffizj, à Florence. — *TN.*, II, xliv, 5. — *M.*, I, lxxviii, 5. — *L.*, Méd., 53.

MEDICI (Francesco de'), deuxième grand-duc de Toscane, né en 1541; grand-duc en 1574 + 1587.

AUTRICHE (Jeanne d'), première femme de François de Médicis, née en 1547; mariée en 1565 + 1578.

14. Dia. 42. « FRANCIS . MEDICES . FLOREN . ET . SENAR .

PRINCEPS. » — 1^{er} $R\!\!/$ « DII . NOSTRA . INCOEPTA . SECVNDENT. — 1564. — D . P . »

Au droit : Buste à droite de François de Médicis, tête nue, barbe et cheveux courts, cuirassé, avec écharpe. — Au revers : Femme drapée, tenant une corne d'abondance et un caducée, debout entre deux personnages assis à terre. — *L.*, Méd., 46 le droit, et 47 le revers sans date.

15. 2^e $R\!\!/$ « IOANNA . PRINC . FLOREN . ET . SENAR . ARCHIDVC . AVSTRIAE. »

Buste à droite de Jeanne d'Autriche jeune, les cheveux relevés avec résille en arrière, corsage montant avec collet droit. — *M.*, I, LXXXIX, 5. — *L.*, Méd., 46.

Le même buste de François de Médicis se rencontre aussi accolé à un buste de Cosme Ier différent des précédents, et que l'on trouvera plus loin parmi les médailles attribuées à Domenico Poggini.

16. Dia. 41. « FRANCISCVS . MED . MAG . ETRVRIÆ . DVX . II. — 1574. » — $R\!\!/$ « DII . NOSTRA . INCOEPTA . SECVNDENT. — D . P. »

Au droit : Buste à droite de François de Médicis, tête nue, barbu, cuirassé, avec écharpe. — Au revers : Même revers qu'à la médaille n° 14, mais sans date. — *L.*, Méd., 47.

Le pape GRÉGOIRE XIII (Ugo BUONCOMPAGNI), né en 1502; élu pape en 1572 + 1585.

17. Dia. 41. « GREGORIVS XIII . PONT . MAX . ANN . IIII. » — $R\!\!/$ « IN . NOM . IESV . SVRGE . ET . AMB . — 1575. — DOM . POGGINI . F. »

Au droit : Buste à droite de Grégoire XIII, tête nue et rasée, barbu, vêtu de la chape. — Au revers : Saint Pierre et saint Jean guérissant un paralytique. — *TN.*, Méd. pap., XVII, 5. — *BO.*, I, 323, 31.

18. Dia. 38. « GREGORIVS . XIII . PONT . MAX . A . VIII. — DOMCO . F. » — $R\!\!/$ « IN . LVMINE . TVO . CERNIMVS . LVMEN. »

Au droit : Buste à gauche de Grégoire XIII, tête nue, vêtu de la chape. — Au revers : Inscription sur le champ au milieu d'une couronne. — *BO.*, I, 323, 29.

Le pape SIXTE-QUINT (Felice PERETTI), né en 1521; élu pape en 1585 + 1590.

19. Dia. 35. « SIXTVS . V . PONT . MAX . ANN . II. » —

1ᵉʳ R̸ « VIGILAT . SACRI . THESAVRI . CVSTOS. — 1586. — D . P . F. »

Au droit : Buste à droite de Sixte-Quint, tête nue, rasée, barbu, couvert de la chape. — Au revers : Un lion accroupi sur l'arche sainte. — *TN.*, Méd. pap., xviii, 3 et 8. — *BO.*, I, 381, 9.

20 2ᵉ R̸ « FECIT . IN . MONTE . CONVIVIVM . PINGVIVM. »

Trois monticules supportant une corne d'abondance, une épée et une branche d'olivier. — *TN.*, Méd. pap., xviii, 3. — *BO.*, I, 381, 13.

21. Dia. 35. « SIXTVS . V . PONT . MAX . ANN . III. — DOM . POG . F. » — 1ᵉʳ R̸ « CVRA . PONTIFICIA. »

Au droit : Même buste que sur les médailles précédentes. — Au revers : La Vierge et l'Enfant Jésus à l'entrée de quatre rues. — *TN.*, Méd. pap., xviii, 9. — *BO.*, I, 381, 39.

22. 2ᵉ R̸ « PERFECTA . SECVRITAS. »

Un voyageur dormant sous un arbre. — *TN.*, Méd. pap., xviii, 10. — *BO.*, I, 381, 4.

23. 3ᵉ R̸ « PVB . BENEFICIVM. »

Une femme debout sur trois monticules, tenant de chaque main une boule d'où s'échappe l'eau ; dans le fond on voit des aqueducs. — *TN.*, Méd. pap., xix, 2. — *BO.*, I, 381, 20.

24. 4ᵉ R̸ « POPVLI . CHRISTIANI . TROPHAEVM. — D . P . F. »

L'obélisque de Sainte-Marie Majeure. — *TN.*, Méd. pap., xix, 3. — *BO.*, I, 381, 29.

25. Dia. 34. « SIXTVS . V . PONT . MAX . ANN . IIII. — DOM . POG . F. » — 1ᵉʳ R̸ « TERRA . MARIQ . SECVRITAS. — 1588. »

Au droit : Même buste que sur les médailles précédentes. — Au revers : Cinq galères armées dans le port de Civita-Vecchia. — *BO*, I, 381, 18.

26. 2ᵉ R̸ « SVPER . HANC . PETRAM. — ROMA. »

Façade de l'église de Saint-Pierre de Rome. — *BO.*, I, 381, 25.

PERETTI (Camilla), sœur de Sixte-Quint ✝ 1591. Elle était veuve depuis 1566 (au plus tard) de Gianbattista Mignucci.

27. Dia. 47. « CAMILLA . PERETTA . SIXTI . V . P . M .

SOROR. — D . P . » — ℞ « SANTA . LVCIA . AN . D . M . D . LXXXX. »

Au droit : Buste à droite de Camilla Peretti, la tête couverte d'un voile tombant sur ses épaules. — Au revers : Façade de l'église de Santa Lucia, avec l'inscription « CAMILLA PERETTA ». — *L.*, Peretti, 5. — *KO.*, VII, 49.

TODINI (Niccolò), gouverneur du château Saint-Ange, à Rome.

28. Dia. 44. « NICOL . TODIN . ANC . ARCIS . S . ANG . PREFECTVS. — D . P . » — ℞ Sans légende.

Au droit : Buste à droite de Niccolò Todini, tête nue, barbu, cuirassé. — Au revers : Le château Saint-Ange. — Cabinet national de France.

TOLEDO (Luigi da).

29. Lodovico Domenichi mentionne parmi les ouvrages de Domenico Poggini la médaille de ce personnage, qui était le frère de Léonore de Tolède, femme de Cosme Ier. Cette médaille avait au revers deux femmes personnifiant la vie active et la vie contemplative, avec la légende : « ANXIA . VITA . NIHIL. »

VARCHI (Benedetto), historien florentin, né en 1502 + 1565.

30. Dia. 52. « B . VARCHI. — D . P . » — Ier ℞ « COSI . QVAGGIV . SI . GODE. »

Au droit : Buste à droite de Benedetto Varchi, tête nue, barbu; petit col rabattu, avec écharpe. — Au revers : Un homme étendu à terre au pied d'un arbre. — *M.*, I, LXXIV, 4.

31. 2e ℞ Sans légende.

Le Phénix sur un bûcher enflammé, fixant le soleil. — *M.*, I, LXXIV, 3.

INCONNUE.

32. Dia. 36. « HAC . NEC . PVLCHRA . MAGIS . NEC . MAGE . CASTA . FVIT. » — ℞ « SIC . EGO . NEC . POSSEM . SINE . TE . NEC . VIVERE . VELLEM. »

Au droit : Buste à droite d'une jeune femme, tête nue, natte roulée derrière la tête. — Au revers : Quatre femmes nues personnifiant les quatre éléments. — Musée du Louvre, à Paris.

Lodovico Domenichi mentionne parmi les ouvrages de Domenico Poggini cette médaille, ainsi que les deux suivantes, dont les revers seulement nous

sont connus par la description qu'il en donne. Ces trois médailles ont été faites vers 1555.

INCONNUE.

33. R' « CECIDIT . TREMENDÆ . FLAMMA . CHIMERÆ. »
Bellérophon et la Chimère.

INCONNUE.

34. R' « OPTIMA . INSIGNIA. »
Une licorne.

MÉDAILLES ATTRIBUÉES A Domenico POGGINI.

BONSI (Lelio), littérateur et jurisconsulte florentin, né en 1532. Il fut en faveur auprès des grands-ducs François et Ferdinand Ier de Médicis.

35. Dia. 48. « LÆLIVS . BONSIVS. » — R' « FERENDVM . ET . SPERANDVM. »

Au droit : Buste à droite de Lelio Bonsi, tête nue, barbu. — Au revers Mercure, volant, apporte un rameau à une femme assise avec une urne devant elle. — *M.*, I, lviii, 3.

ESTE (Alfonso II d'), cinquième duc de Ferrare, né en 1533 ; duc en 1559 + 1597.

Lucretia de' MEDICI, première femme d'Alfonso II, née en 1545 ; mariée en 1558 + 1561.

36. Dia. 47. « ALPHON . ESTEN . FERRAR . PRINCEPS. » — R' « LVCRETIA . MED . ESTEN . FERR . PRINCEPS. »

Au droit : Buste à droite d'Alphonse II, tête nue, barbu, cuirassé. — Au revers : Buste à droite de Lucrèce de Médicis, coiffée avec une natte en arrière. — *T.N.*, I, xxx, 2. — *L.*, Este, 35. — *H.*, lxii, 15.

37. Dia. 48. « FORMA . ET . MVNDITIIS . NITENS. » — R' « TE . DVCE . PERVENIAM. »

Au droit : Buste à droite de Lucrèce de Médicis. — Au revers : Un navire voguant sur la mer ; un arc-en-ciel au-dessus. — *H.*, lxii, 18.

38. Dia. 34. « ALFONS . II . FERR . MVTT . ET . REG . DVX . V. — D . 1561. » — R' « PROVIDENCIA . OPTIMI . PRINC. »

Au droit : Buste à gauche d'Alphonse II, tête nue, barbu, cuirassé. — Au

revers : Femme drapée debout, tournée à gauche, tenant une corne d'abondance et une balance. — Cabinet national de France.

MEDICI (Cosimo I° de'). Voir plus haut.

Dia. 42. « COSMVS . MED . FLOREN . ET . SENAR . DVX . II — 1567. »

Buste à droite de Cosme 1er, tête nue, cheveux et barbe courts, couvert d'une cuirasse à la romaine sur laquelle la date est écrite. Ce buste diffère de celui qui porte la même légende avec la date de 1561, et qui a été décrit sous le n° 12.

On le rencontre avec les trois revers ci-après :

39. 1er $R\!\!\!/$ « FRANCIS . MEDICES . FLOREN . ET . SENAR . PRINCEPS. »

Buste à droite de François de Médicis, comme sur la médaille n° 14.

40. 2e $R\!\!\!/$ « THVSCORVM . ET . LIGVRVM . SECVRITATI. — ILVA . RENASCENS. »

Même revers que la médaille n° 10.

41. 3e $R\!\!\!/$ « QVO . MELIOR . OPTABILIOR. »

Neptune sur un char attelé de deux chevaux marins. — *L.*, Méd., 31.

ANIEUS . F .

Signature d'un médailleur qui travaillait en 1572.

REQUESENS (Luis de Zuniga y), gouverneur des Pays-Bas en 1574 + 1576.

Dia. 61. « LVDVICVS . RICASENIVS . MAIOR . CASTILIE . COMENDATARIVS. — ANIEVS . F. » — $R\!\!\!/$ « FORTITVDINE . AC . CONSILIO. »

Au droit : Buste à gauche de Requesens, tête nue, barbu, couvert d'une armure. — Au revers : La bataille navale de Lépante. En haut, l'Ange exterminateur porté sur un nuage. — *VL.*, I, 216.

A.R

Signature d'un médailleur qui travaillait en 1573.

PINGONE (Filiberto), baron de Cusi en Savoie, historien, né en 1526 + 1582.

Dia. 50. « PHILIB . PINGONIVS . CVSIASI . BARO . SAB . R. — 1573 . A . R. » — ℞ « SAPIENTER . AVDE. »

Au droit : Buste à droite de Filiberto Pingone, tête nue, barbu. — Au revers : Un aigle et un paon perchés sur un arbre. — Cabinet national de France.

La même médaille se trouve avec la date de 1574, sans signature.

FED.COC.

Signature d'un médailleur qui travaillait en 1574.

Le pape GRÉGOIRE XIII (Ugo BUONCOMPAGNI), né en 1502; élu pape en 1572 + 1585.

1. Dia. 25. « GREGORIVS . XIII . P . M . A . III. — F . C. » — ℞ « INFINITVS . THESAVRVS. — ROMA. »

Au droit : Buste à droite de Grégoire XIII, tête nue, vêtu de la chape. — Au revers : Le Christ tenant une croix entre deux anges. — Cabinet national de France.

2. Dia. 41. « GREGORIVS . XIII . PONT . MAX . A . III. — F . C. » — 1er ℞ « IN . AEQVITATE . ABVNDANTIA. »

Au droit : Buste à droite de Grégoire XIII, avec la calotte et le camail. — Au revers : Femme debout, drapée, tenant de la main gauche une corne d'abondance et de la droite des balances. — *BO.*, I, 323, 5.

3. 2e ℞ « NIHIL . COINQVINATVM. — ROMA. — MDLXXV. »

La porte sainte du Jubilé ornée d'un fronton. — *BO.*, I, 323, 20.

PARISOT de la VALETTE (Jean), né en 1494; élu grand maître de l'ordre de Malte en 1557 + 1568.

4. Dia. 51. « F . IO . VALLETA . M . M . HOSP . HIER. — F . CO. » — ℞ « VNVS . X . MILLIA. »

Au droit : Buste à droite de Jean Parisot de la Valette, tête nue, couvert

d'une armure. — Au revers : David vainqueur de Goliath. Allusion à la défense de Malte en 1565. — *TN.*, Méd. franç., I, xlvi, 5. — *LU.*, 215.

SANTACROCE (Prospero Publicola), Romain, né en 1514; fait cardinal en 1565 + 1589.

5. Dia. 55. « PROSPER . SANCTACRVCIVS . S . R . E . CARD. — FED . COC. » — ℞ « GEROCOMIO. — 1579. »

Au droit : Buste à droite de Prospero Santacroce, barbu, vêtu du camail. — Au revers : Vue cavalière d'un hospice avec jardin. — *M.*, I, lxxxv, 3.

MÉDAILLES ATTRIBUÉES A FED. COC.

SANTACROCE (Prospero Publicola). Voir ci-dessus.

6. Dia. 43. « PROSPER . SANCTACRVCIVS . S . R . E . CAR. » — ℞ « SIC . CVRRITE . VT . COMPREHENDATIS. »

Au droit : Buste à droite de Prospero Santacroce. — Au revers : Une panthère courant après une boule. — *M.*, I, lxxxv, 4.

7. 2e ℞ « IMMINVTVS . CREVIT. »

Un taureau cornupète tourné à droite. — *M.*, I, lxxxv, 5.

M . B . R . F

Signature d'un médailleur qui travaillait en 1574.

Le pape GRÉGOIRE XIII (Ugo BUONCOMPAGNI), né en 1502; élu pape en 1572 + 1585.

Dia. 39. « GREGORIVS . XIII . PONT . MAX . A . III. » — ℞ « MAGNIFICENTIAE . REGNI . TVI. — M . B . R . F. — A . MDLXXV. »

Au droit : Buste à droite de Grégoire XIII, tête nue, barbu, vêtu de la chape. — Au revers : La porte sainte ornée de fronton, consoles et guirlandes. Dans l'intérieur, on voit le Saint-Esprit au-dessus de la tiare. — *BO.*, I, 323, 19.

MELON ou MILON (Giovanni. V.)
MÉDAILLEUR

Ses médailles ont été faites entre 1571 et 1579 (date moyenne, 1575).

AUTRICHE (Don Juan d'), né en 1545 + 1578.

1. Dia. 42. « IOANNES . AVSTRIÆ . CAROLI . V . FIL . ÆT . SV . ANN . XXIIII. — IO . V . MILON . F . 1571. » — 1er ℞ « CLASSE . TVRCICA . AD . NAVPACTVM . DELETA . DIE . 7 . OCTOBR . 1571. »

Au droit : Buste à gauche de don Juan d'Autriche, tête nue, couvert d'une armure. — Au revers : Une colonne rostrale surmontée de la statue de Don Juan d'Autriche. Dans le fond, les flottes turque et chrétienne en présence à Lépante. — *TN.*, Méd. all., xxv, 10. — *H.*, xxv, 28, le droit. — *VL.*, I, 142. — *LO.*, VI, 137.

2. 2e ℞ « VENI ET VICI. — TVNIS. »

Neptune, au milieu des flots, frappant de son trident des Turcs qui se sauvent à la nage. Au fond est la ville de Tunis. Allusion à l'expédition de don Juan à Tunis vers la fin de 1574. — *VL.*, I, 173. — *KO.*, XII, 337.

FARNESE (Alessandro), né en 1520; fait cardinal en 1534 + 1589.

3. Dia. 49. « ALEXANDER . CARD . FARN . S . R . E . VICE CAN. — IO . V . MILON . F. » — ℞ « FECIT . ANNO . SAL . MDLXXV . ROMAE. »

Au droit : Buste à droite d'Alexandre Farnèse, tête nue, vêtu du camail. — Au revers : Façade de l'église du Gesù à Rome. — *M.*, I, xci, 7. — *L.*, Farn., II, 6.

MENDOZA (Inigo Lopez de), marquis de Mondéjar. + 1577.

4. Dia. 49. « INICVS . LOPES . MENDOCIA . MARC . MONDE. — IO . V . MILON . 1577. »

Au droit : Buste à droite de Mendoza, tête nue, cuirassé. — Au revers : Un pont de pierre rompu au milieu; sur le côté, à gauche, un cavalier suivi de fantassins cherche à forcer le passage. — Cabinet national de France.

Le pape GRÉGOIRE XIII (Ugo BUONCOMPAGNI), né en 1502; élu pape en 1572 + 1585.

5. Dia. 45. « GREGORIVS . XIII . PONT . MAX. — IO . V .

MELON . F. » — ℞ « IVSTITIA . PACEM . COPIAM . PAX . ATTVLIT. »

Au droit : Buste à gauche de Grégoire XIII, barbu, avec la calotte et le camail ; il lève la main droite pour bénir. — Au revers : La Justice assise sur un trône ; à droite est l'Abondance ; à gauche, la Paix brûlant des armes. — *BO.*, I, 323, 32.

6. Dia. 45. Même droit que la médaille précédente, mais sans signature. — 1er ℞ « S . P . Q . R . »

Le palais du Capitole. — *T.N.*, Méd. pap., XVIII, 2. — *BO.*, I, 323, 43.

7. 2e ℞ « S . P . Q . R. — OPTIMO . PRINCIPI. »

Un campanile. — *BO.*, I, 323, 46.

8. 3e ℞ « VTRVNQVE . PRAESTAT. »

Un dragon entre un caducée et une corne d'abondance. — *BO.*, I, 323, 16.

9. 4e ℞ « OPTIME . REGITVR. — S . P . Q . R. »

L'écusson des armes du Pape. — *BO.*, I, 323, 11.

PERRENOT (Antoine), cardinal de Granvelle, né en 1516 ; fait cardinal en 1561 + 1586.

10. Dia. 43. « ANT . S . R . E . PBR . CARD . GRANVELANVS. — IO . V . MELON . F. » — ℞ « IN . HOC . VINCES. »

Au droit : Buste à droite d'Antoine Perrenot, tête nue, barbu, vêtu du camail. — Au revers : Don Juan d'Autriche recevant des mains du cardinal l'étendard pour la guerre contre les Turcs. — *VL.*, I, 141. — *LO.*, VI, 289. — *LU.*, 223.

11. Dia. 32.

Cette médaille est la même que la précédente, mais en plus petite proportion. — *VL.*, I, 141.

12. Dia. 43. « ANT . S . R . E . PBR . CARD . GRANVELANVS. — MELON . F. » — 1er ℞ « IN . HOC . VINCES. »

Au droit : Buste à gauche d'Antoine Perrenot, tête nue, barbu, vêtu du camail. — Au revers : Même revers que la médaille n° 10. — *M.*, I, LXXXVI, 6.

13. 2e ℞ « DVRATE. »

Le vaisseau d'Énée battu par la tempête. — Collection G. Dreyfus, à Paris.

L.L.P.

Signature d'un médailleur qui travaillait en 1575.

Le pape GRÉGOIRE XIII (Ugo BUONCOMPAGNI), né en 1502; élu pape en 1572 + 1585.

Dia. 31. « GREGORIVS . XIII . PONT . MAX . A . III. » — ℞ « IVSTI . INTRABVNT . PER . EAM. — L . L . P . AN . DNI . MDLXXV. »

Au droit : Buste à droite du Pape, tête nue, vêtu de la chape. — Au revers La porte sainte du Jubilé. — Cabinet national de France.

FABIO.F.....

Signature d'un médailleur qui devait travailler dans la seconde moitié du seizième siècle.

CÆSANDER Hadrianus, prêtre et jurisconsulte.

Dia. 57. « CAESANDER . HADRIANVS . PRESB . I . V . DOCT . EQ. — FABIO . F..... » — ℞ « NEC . TEMPVS . NEC . INVIDIA. »

Au droit : Buste à gauche de Cæsander Hadrianus, tête nue, barbu. — Au revers : Une femme drapée debout, entourée d'instruments de musique et d'attributs des sciences. — Cabinet national de France. — T.N., I, xxxiv, 1.

Le nom de l'auteur de cette médaille tel que nous le donnons se lit distinctement au commencement d'une inscription gravée sous la tranche de l'épaule et dont le reste est indéchiffrable.

I.AVG

Signature d'un médailleur qui travaillait vers 1575.

SAVOIE (Charles-Emmanuel, duc de), né en 1562; il devint duc de Savoie en 1580 + 1630.

Dia. 37. « CAROL . EMANV . PRIN . PEDEMON. » — ℞ « DIRIG . DOMINE . GRES . ME. — I . AVG . FEC. »

Au droit : Buste à gauche de Charles-Emmanuel adolescent, tête nue, cuirassé. — Au revers : La colonne de feu marchant devant les Israélites. — Collection du British Museum.

D . M

Signature d'un médailleur qui travaillait dans la seconde moitié du seizième siècle.

ARAGON (Martin d'), comte de Ribagorza. Il vivait sous Philippe II.

Dia. 59. « D . MARTIN . DE . ARAGON . COMES . RIBAGOR-CIÆ. — D . M. » — $R\!\!/$ « LVCEM . QVE . METVM . QVE. »

Au droit : Buste à droite de don Martin d'Aragon, cuirassé. — Au revers : Jupiter sur son aigle prêt à lancer la foudre sur la terre. — Musée archéologique de Madrid.

D

Signature d'un médailleur qui travaillait en 1576.

Le pape GRÉGOIRE XIII (Ugo BUONCOMPAGNI), né en 1502; élu pape en 1572 + 1585.

Dia. 34. « GREGORIVS . XIII . PONT . OPT . MAX. — D. » — $R\!\!/$ « ANNONA . PONT . 1576. »

Au droit : Buste à droite de Grégoire XIII, coiffé de la calotte, vêtu du camail. — Au revers : Femme drapée, debout, tenant une Victoire dans la main droite et une corne d'abondance dans la gauche. A droite, une proue de navire; à gauche, une corbeille remplie d'épis. — BO., I, 323, 6.

ABONDIO (Antonio) le Jeune

PEINTRE, SCULPTEUR ET MÉDAILLEUR MILANAIS

Né en 1538 + 1591. Il travailla pour les empereurs Maximilien II et Rodolphe II.

Les dates de ses médailles sont comprises entre 1567 et 1587 (date moyenne, 1577).

ABONDIO (Antonio) le jeune.

1. Dia. 43. « ANTONIVS . ABBONDIVS. » — Sans $R\!\!/$.

Buste à gauche d'Antonio Abondio le jeune, tête nue, barbu. — Collection T. W. Greene, à Winchester.

ALLEMAGNE (FRÉDÉRIC III, empereur d'), né en 1415;
élu empereur en 1452 + 1493.

2. Dia. 88 × 67. « IMP . CAES . FRIDERICVS . IIII . AVG.
— AN . AB. » — Sans $R\!\!\!/$.

Buste à gauche de Frédéric III, âgé, cheveux longs, coiffé d'un chapeau rond, vêtu d'une pelisse à large collet. — *TN.*, Méd. all., XLV, 1. — *VM.*, I, 255. — *H.*, XII, 4. — *HG.*, II, 1ʳᵉ part., XV. — *BZ.*, 168.

ALLEMAGNE (MAXIMILIEN Iᵉʳ, empereur d'), né
en 1459; élu empereur en 1493 + 1519.

3. Dia. 88 × 67. « IMP . CAES . MAXIMIL . AVG. — AN .
AB. » — Sans $R\!\!\!/$.

Buste à gauche de Maximilien Iᵉʳ, âgé, cheveux longs, la couronne impériale en tête, pelisse à large collet de fourrure. — *TN.*, Méd. all., IV, 9. — *VM.*, II, 80. — *H.*, XVI, 9. — *HG.*, II, 1ʳᵉ part., XV.
Cette médaille et la précédente se trouvent souvent réunies en une seule.

ALLEMAGNE (MAXIMILIEN II, empereur d'), né
en 1527; élu empereur en 1564 + 1576.

AUTRICHE (MARIE D'), femme de Maximilien II, née
en 1528; mariée en 1548 + 1603.

4. Dia. 63. « IMP . CAES . MAXIMIL . II . AVG. — AN . AB. »
— Sans $R\!\!\!/$.

Buste à droite de Maximilien II, tête nue, cuirassé. — *TN.*, Méd. all., XXIV, 7. — *H.*, XIX. — *HG.*, II, VIII, 22 et 58.

5. Dia. 63. « MARIA . IMPER . MDLXXV. — AN . AB. » —
Sans $R\!\!\!/$.

Buste à gauche de Marie d'Autriche, les cheveux relevés avec une coiffe en arrière; corsage montant avec collet droit et fraise. — *TN.*, Méd. all., XXIV, 7. — *H.*, XIX. — *HG.*, II; suppl., XXXIX, 2.
Cette médaille et la précédente se trouvent souvent réunies en une seule.

ALLEMAGNE (RODOLPHE II, empereur d'), né en 1552;
empereur en 1576 + 1612.

6. Dia. 40. « RVDOLPHVS . II . D . G . ROM . IMP . S . A .

H . B . REX. — AN . AB . » — R⟋ « DVX . BVRG . MARCH . M . ARCHIDVX . AVSTRIAE. »

Au droit : Buste à droite de Rodolphe II. — Au revers : L'écusson des armes d'Autriche. — *HG.*, II; 2ᵉ part., xiv, 34.

7. Dia. 45. « RVDOLPHVS . II . ROM . IMP . AVG . » — R⟋ « SALVTI . PVBLICÆ. »

Au droit : Buste à droite de Rodolphe II. — Au revers : Un aigle, les ailes déployées. — *TN.*, Méd. all., xxxv, 1. — *HG.*, II; 2ᵉ part., xii, 7.

8. Dia. 38. « RVDOLPHVS . II . ROM . IMP . ŠEMP . AVG . » — Sans R⟋.

Buste à droite de Rodolphe II, tête nue, couronné de laurier, cuirassé. — *TN.*, Méd. all., xxxv, 7.

On trouve aussi cette médaille ayant pour revers le buste de l'archiduc Ernest, décrit plus bas sous le n° 12.

9. Dia. 47 × 38. « RVDOLPHVS . II . ROM . IMP . AVG . — AB . » — Sans R⟋.

Buste à droite de Rodolphe II, tête nue, cuirassé. — *HG.*, II; 2ᵉ part., xiii, 29.

AUTRICHE (Charles, archiduc d'), fils de Ferdinand Iᵉʳ, né en 1540 + 1590.

10. Dia. 28. « CAROLVS . ARCHIDVX . AVSTRIAE . 1567. — A . A . » — R⟋ « AVDACES . FORTVNA . IVVAT. »

Au droit : Buste à droite de l'archiduc Charles, tête nue, barbu, cuirassé. — Au revers : La Fortune sous la figure d'une femme nue, voguant sur la mer les pieds sur deux dauphins; elle tient une voile que gonfle le vent. — *VL.*, I, 128. — *HG.*, II, xix, 3.

AUTRICHE (archiducs d'), fils de Maximilien II :

Ernest, né en 1553 + 1595; gouverneur des Pays-Bas.

Mathias, né en 1557. Il devint empereur en 1612 + 1619.

Maximilien, né en 1558 + 1618. Il devint roi de Pologne.

Albert, né en 1559; fait cardinal en 1575 + 1621.

Wenceslas, né en 1561 + 1578; grand prieur de Castille.

11. Dia. 31. « ERNESTVS . ARCHIDVX . AVSTRIAE . DVX .

BVR . COM . TIR. — A . AB. » — $R^{'}$ « SOLI . DEO . GLORIA . 1586. »

Au droit : Buste à gauche de l'archiduc Ernest. — Au revers : Inscription dans une couronne.

12. Dia. 39. « ERNESTVS . ARCHID . AVSTRIAE. » — Sans $R^{'}$.

Buste à gauche de l'archiduc Ernest. — *TN.*, Méd. all., xxxv, 7. — *VL.*, I, 443. — *HG.*, II, 2ᵉ part., xiv.

Cette face se trouve accolée à la médaille de Rodolphe II, décrite ci-dessus au n° 8, dont elle forme le revers au Trés. de Num.

13. Dia. 42. « MATHIAS . ARCHIDVX . AVSTRIÆ. Z — AN . AB. » — $R^{'}$ « AMAT . VICTORIA . CVRAM. »

Au droit : Buste à droite de l'archiduc Mathias, tête nue, cuirassé. — Au revers : Un rocher escarpé surmonté d'une couronne ailée. — *TN.*, Méd. all., xl, 2.

14. Dia. 31. « MATHIAS . D . G . ARCHID . AVST . D . BVRG . C . TYROL. — AN . AB. » — $R^{'}$ « AMAT . VICTORIA . CVRAM . 1587. »

Au droit : Buste à droite de l'archiduc Mathias, tête nue, barbe naissante, cuirassé avec écharpe. — Au revers : Une grue debout, la patte gauche sur une armure, tenant une pierre dans la patte droite. — *TN.*, Méd. all., xl, 3.

15. Dia. 45. « MATHIAS . MAXIMILIANVS . ARCHI . AVST. — A . A. » — Sans $R^{'}$.

Bustes conjugués à droite des archiducs Mathias et Maximilien enfants, tête nue, cheveux courts, vêtement à collet droit, petite fraise. — *TN.*, Méd. all., xxxv, 9. — *VL.*, I, 132. — *H.*, xix. — *HG.*, II, xviii, 1.

16. Dia. 26. « MAXIMIL . D . G . ARCH . AVST. — AN . AB. » — $R^{'}$ « FRANGIT . ET . ATOLLIT. »

Au droit : Buste à gauche de l'archiduc Maximilien. — Au revers : Pallas en armure, debout, — *HG.*, II, 2ᵉ part., xviii, 3.

17. Dia. 45. « ALBERTVS . WENCESLAVS . ARCHIDV . AVSTRIAE. — A . A. » — Sans $R^{'}$.

Bustes conjugués à gauche des archiducs Albert et Wenceslas enfants, tête nue, cheveux courts, vêtement à collet droit, fraise. — *TN.*, Méd. all., xxxv, 9. — *VL.*, I, 132. — *H.*, xix.

On trouve cette médaille accolée à la médaille n° 15, dont elle forme le revers. Ces quatre portraits ont dû être faits en même temps vers 1567.

FERABOSCO (Pietro), peintre et architecte italien. Il travaillait en 1554 à Prague.

18. Dia. 48. « PIETRO . FERABOSCHO . S . C . M . ARCHIT . 1575. — AN . AB. » — ℞ « VSQVE . QVO. »

Au droit : Buste à droite de Ferabosco à l'âge d'environ cinquante ans, tête nue, cheveux frisés, barbu. — Au revers : Un taureau sous le joug, tourné à droite. — Collection A. Hess, à Francfort-sur-Mein.

HARRACH (Leonhard IV von), baron de Rohrau, né en 1514 + 1590.

Barbara von WINDISCHGRATZ, femme de Leonhard IV.

19. Dia. 39 × 32. « LEONHARDVS . AB . HARROCH . BARO . IN . ROBAV . ET . PVRCHEN . S . C . M . CON . ET . CVB. — AN . AB. » — ℞ « BARBARA . AB . HARROCH . CONIVGE. — AN . AB. »

Au droit : Buste à droite de Léonard de Harrach. — Au revers : Buste à gauche de Barbara de Windischgratz.
Une autre médaille de Léonard est au *TN.*, Méd. all., xxvi, 11.

JORDAN (Thomas), médecin + 1585.

20. Dia. 45. « THOMAS . IORDANVS . MEDICVS . ÆT . XXXI. — AN . AB. » — ℞ « NOVISSIMA . VIRVS. »

Au droit : Buste à droite de Thomas Jordan. — Au revers : Un livre avec un scorpion au milieu de ruines. — *BG.*, II, xviii, 86.

KHEVENHULLER (Iohann, baron de), né en 1538 + 1606.

21. Dia. 55. « IOANNES . KEVENHVLLER . BARO. — AN . AB. » — ℞ Sans légende.

Au droit : Buste à droite de Jean Khevenhuller, tête nue, barbu, cuirassé, avec écharpe. — Au revers : Minerve avec l'égide, le casque et la lance, marchant à gauche, suivie d'un jeune homme à demi nu, pendant qu'une femme s'éloigne vers la droite (Hercule entre le Vice et la Vertu). — Collection royale de Berlin.

22. Dia. 30. « IOAN . KEVENHVLLER . BARO . AETA . XXIX . 1567. — A . A. » — ℞ « NIL . MOROR . NVGAS. »

Au droit : Buste à gauche de Jean Khevenhuller. — Au revers : Deux chiens saisissant un hérisson.

LINDEGG (Cordula, femme de Kaspar von). + 1586.

23. Dia. 55. « CORDVLA . VON . LINDEGG . ANNO . AET . XLIIII. — AN . AB. » — Sans R/.

Buste à gauche de Cordula de Lindegg. — *BG.*, II, xviii, 87.

PERNSTEIN (Wratislaw, baron de), né en 1530 + 1582.

24. Dia. 40. « WRA . BARO . A . PERNESTAIN . EQVES . AVR . VELL . SVP . R . B . CANZ. — AN . AB. » — R/ « QVI . DVRAT . VINCIT. »

Au droit : Buste à gauche de Wratislaw Pernstein. — Au revers : Un homme sur un monticule entouré d'animaux féroces. — *BG.*, II, xviii, 88.

RIVA (Caterina).

25. Dia. 68. « CATHERINA . RIVA. — AN . AB. » — Sans R/.

Buste à droite de Caterina Riva, tête nue, la coiffure composée de nattes de cheveux mêlées de rubans et joyaux, la gorge et l'épaule droite nues, le reste couvert d'une légère draperie; la main gauche posée sur le sein droit. — Collection A. Heiss.

SAXE-GOTHA (Iohann-Friedrich II, duc de), né en 1529; dépossédé en 1567 + 1595.

Élisabeth de BAVIÈRE, femme de Jean-Frédéric II, née en 1541; mariée en 1558 + 1594.

26. Dia. 45. « DVX . IOANNES . FRIDERICVS . CAPTIVVS. — AN . AB. » — R/ « ALLEIN . EVANGELION . IST . ONE . VERLVST . 1576. »

Au droit : Buste à droite de Jean-Frédéric II, tête nue, barbu. — Au revers : Écusson aux armes de Saxe. — *TN.*, Méd. all., xxvi, 3. — *H.*, xlvii, 13. — *KO.*, XII, 233. — *LU.*, 225.

27. Dia. 45. « ELISABETA . DEI . GRATIA . DVCISSA . SAXONIÆ. — AN . AB. » — R/ « HILF . HIMLISCHER . HERR . HOCHSTER . HORT . 1576. »

Au droit : Buste à gauche d'Élisabeth de Bavière, la tête couverte d'une toque sur une résille. — Au revers : Écusson d'armoiries. — *H.*, xlvii, 13. — *LU.*, 225.

SCOTTI (Girolamo), de Plaisance.

28. Dia. 66 × 56. « EFIG . HIERONIMI . SCOTTI . PLACENT . AN . AB . 1580. » — ℞ « VT CVMQVE. »

Au droit : Buste de trois quarts à droite de Girolamo Scotti, coiffé d'une toque, avec moustache, barbiche et fraise. — Au revers : Une main tenant des serpents enlacés. — *LO.*, V, 281.

TRAUTHSON (Paul Sixte, baron de). + 1621.

29. Dia. 36. « PAVLVS . SIXTVS . TRAVTHSON . BARO . — AN . AB. » — ℞ « TEMPORE . PERFICITVR . 1574. »

Au droit : Buste à droite de Trauthson. — Au revers : Deux palmiers, dont l'un est jeune et l'autre grand et fort. — *BG.*, II, xx, 104.

TREZZO (Iacopo da), graveur en pierres fines et médailleur. + 1589.

30. Dia. 70. « IACOBVS . NIZZOLA . DE . TRIZZIA . MDLXXII. — AN . AB. » — ℞ « ARTIBVS . QVAESITA . GLORIA. »

Au droit : Buste de Jacopo da Trezzo. — Au revers : Vulcain et Minerve.

TUHEM (Albrecht), né en 1530.

31. Dia. 46. « ALBRECHT . TVHEM . DOC . AETA . SVAE . XXXVII . 1567. — A . A. » — Sans ℞.

Buste à gauche d'Albrecht Tuhem.

WRANCZY (Antonivs), de Sebenico, primat de Hongrie, né en 1504 + 1573.

32. Dia. 50. « ANT . VERANCIVS . ARCHIEP . STRIG . HVNG . PRIMAS. — A . A. » — ℞ « EX . ALTO . OMNIA. »

Au droit : Buste à gauche d'Antonius Wranczy, tête nue, longue barbe, vêtu du camail. — Au revers : Le feu du ciel tombant sur trois cornes d'abondance réunies par un ruban. — *BG.*, II, xviii, 85.

ZAH (Sebastian), né en 1527.

Susanna SCHLECHTIN, femme de Sébastien Zah, née en 1541, mariée en 1560.

33. Dia. 39. « SEBASTIAN . ZAH . ANNO . AET . XXXXV .

1572. — AN . AB . » — 1er $R\!\!\!/$ « SVSANNA . SCHLECHTIN . SEIN . HAVSFRAW . IRS . ALTERS . IM . XXXI . IAR . »

Au droit : Buste à droite de Sébastien Zah, tête nue, barbe pointue. — Au revers : Buste à gauche de Susanne Schlechtin, coiffée d'une petite toque par-dessus une résille fraise. — *BZ.*, 168.

34. 2e $R\!\!\!/$ « RESPICE . FINEM . »

Un homme en riche costume, coiffé d'un chapeau à plumes.

MÉDAILLES ATTRIBUÉES A ANTONIO ABONDIO.

Nota. Nous plaçons les deux médailles décrites ci-après à la suite de l'œuvre d'Antonio Abondio, comme l'a fait M. J. Bergmann, dont les recherches sur ce médailleur nous ont servi de guide. (Voir *Wiener Jarbucher der literatur*, 1845.)

CRAFTHEIM (Crato von), de Breslau, médecin de Ferdinand Ier, Maximilien II et Rodolphe II + 1585.

35. Dia. 33. « CRATO . A . CRAFTHEIM . CONS . ET . MED . CAES . » — $R\!\!\!/$ « IRAE . MODERERE . ET . ORI . »

Au droit : Buste de Crato von Craftheim. — Au revers : Samson déchirant la gueule du lion.

WURMPRANT (Hieronymvs), né en 1542 + 1597.

36. Dia. 41. « HIERONIMVS . WVRMPRANT . ZV . STVPPACH . AET . SVE . XXXI . » — $R\!\!\!/$ « LAVS . DEO . »

Au droit : Buste à droite de Wurmprant. — Au revers : Un écusson. — *KO.*, XIII, 153.

ANTEO . F .

Signature d'un médailleur qui travaillait en 1578.

C'est peut-être le même que l'« Anteo intarsiatore », qui travaillait à Mantoue en 1577. (Voir l'ouvrage de G. d'Arco sur les artistes mantouans.)

ESPINAY (Jean, marquis d'). Il mourut à la fin du seizième siècle.

Dia. 46. « IEHAN . MARQVIS . DESPINAI . CONTE . DE .

DVRESTAL. » — ℞ « SIC . IONCTI . SVMVS . AMORE. — HOS . DVOS . CONSERVO. — 1578. — ANTEO . F. »

Au droit : Buste à gauche de Jean d'Espinay en armure. — Au revers : Un lion accroupi auprès d'un ormeau autour duquel s'enlace une vigne. — *TN.*, Méd. franç., I, L, 6.

PRIMAVERA (Jacopo)

MÉDAILLEUR

Plusieurs des médailles de Primavera ont été faites en 1585, ainsi qu'il résulte de l'âge des personnages représentés ; mais il en est d'antérieures, et notamment la médaille n° 1. On peut placer vers 1580 la date moyenne des travaux connus de cet artiste. M. A. Chabouillet a publié sur les œuvres de Primavera une excellente notice dont nous nous sommes servi pour établir la liste de ses médailles.

ANGLETERRE (ÉLISABETH, reine d'), née en 1533 ; reine en 1558 + 1603.

1. Dia. 60. « ELISAB . REGI . ANGLI . FRAN . IBER. — IA . PRIMA. » — ℞ « NOCEBIT . NIHIL . CVI . NON . NOCVISSE . DEBET . ACTO . XXVIII. »

Au droit : Buste à droite d'Élisabeth, tête nue, les cheveux bouclés retenus en arrière par une sorte de diadème ; robe à corsage décolleté garnie de pierreries, avec grande collerette largement ouverte. — Au revers : Une main mettant le doigt dans la gueule d'un serpent qui se dresse au-dessus d'un brasier. — *KO.*, XXI, front. — *H.*, XXII, le droit.

M. Chabouillet fait remarquer que cette médaille a été faite au plus tard en 1573, c'est-à-dire avant qu'Élisabeth eût atteint l'âge de quarante ans.

BAIF (Jean-Antoine de), poëte français, né à Venise en 1532 + 1589.

2. Dia. 64. « IANVS . ANTONIVS . BAIFIVS . ANN . ÆT . LIII. — IA . PRIMA. » — Sans ℞.

Buste à droite de Baïf, tête nue, barbu, front découvert. — *TN.*, Méd. franç., I, L, 8.

BALZAC (Charles de) d'Entragues, dit le bel Entraguet, né de 1544 à 1547 + 1599.

3. Dia. 63. « CAROLVS . BALSACIVS . ENTRAGVS . AN . ÆT . XXXIII. — IA . PRIMA. » — Sans R̸.

Buste à droite de Charles de Balzac, tête nue, avec cheveux courts, moustache et barbiche, cuirassé, avec écharpe. — *CH.*

BELLEGARDE (César de), né en 1562; tué en 1587.

4. Dia. 67. « CÆSAR . DE . BELAGARDA . ÆT . AN . XXIII. — IA . PRIMA. » — Sans R̸.

Buste à droite de César de Bellegarde, tête nue, avec moustache et barbiche; cuirassé. — *TN.*, Méd. franç., I, lxiv, 3.

BÉTHUNE (Philippe de), né en 1565 + 1649.

5. Cette médaille est mentionnée par Bolzenthal. Nous ne la connaissons pas.

CARETA (Caterina).

6. Dia. 56. « CATHARINA . CARETA . ÆT . SVE . AN . XX . — IA . PRIMAVERA. » — Sans R̸.

Buste à droite du Catherine Careta, coiffure tombant en arrière, corsage ouvert avec grande collerette, collier de perles. — Cabinet national de France.

DESPORTES (Philippe), poëte, né à Chartres en 1545 + 1606.

7. Dia. 64. « PHILIP . DE . PORTES . AN . ÆT . XXXVI. — IA . PRIMA. » — Sans R̸.

Buste à droite de Desportes, la tête nue. — Collection A. Heiss.

DORAT (Jean), « poëte royal », né en 1508 + 1588.

8. Dia. 64. « IOANNES . AVRATVS . ÆT . SVE . ANN . LXXVII. — IA . PRIMA. » — Sans R̸.

Buste à droite de Dorat, tête nue, barbu. — *TN.*, Méd. franç., I, xlix, 2.

FRANCE (CATHERINE de MÉDICIS, femme de Henri II, roi de), née en 1519; mariée en 1533 + 1589.

9. Dia. 65. « CATERINA . DE . MEDICIS . REGI . FRANCO. — PRIMAVERA. » — Sans R̸.

Buste à droite de Catherine de Médicis en costume de veuve, voile tombant sur les épaules, corsage montant, fraise. — *H.*, lxii, 1.

des quinzième et seizième siècles. 277

FRANCE (MARIE STUART, femme de François II, roi de), née en 1543; mariée en 1558 + 1587.

10. Dia. 64. « MARIA . STOVVAR . REGI . SCOTI . ANGLI. — IA . PRIMAVE. » — ℞ « SVPERANDA . OMNIS . FORTVNA. »

Au droit : Buste à droite de Marie Stuart, avec un voile tombant sur les épaules. — Au revers : Femme drapée, debout, tournée à gauche; son bras droit étendu porte une horloge à poids. — *VM.*, III, 436. — *KO.*, V, 233.

FRANCE (François de), duc d'Alençon et d'Anjou, né en 1554 + 1584.

11. Cette médaille est mentionnée par Bolzenthal. Nous ne la connaissons pas.

LORRAINE (Charles de), duc de Mayenne, né en 1554 + 1611.

12. Dia. 67. « CAROLV . LOT . DVX . DE . MENA. — IA . PRIMA. » — Sans ℞.

Buste à droite de Charles de Lorraine jeune, tête nue, avec moustache et barbiche, cuirassé, avec écharpe. — *TN.*, Méd. franç., I, LIV, 4.

NISSELYS (Hélène).

13. Dia. 63. « HELENA . NISSELYS . ÆT . S . AN . XVII. — IA . PRIMAVE. » — Sans ℞.

Buste à droite d'Hélène Nisselys, tête nue, cheveux relevés, avec chignon formé de nattes mêlées de perles; large collerette; corsage montant.

On trouve cette médaille employée comme revers de la médaille n° 15 sur laquelle Primavera s'est représenté lui-même. — *CH.*

PICO della MIRANDOLA (Federigo), né vers 1560 + 1602.

14. Dia. 62. « FEDERI . PIC . MIRAN . ANN . ÆT . XIX. — PRIMAVE. » — Sans ℞.

Buste à droite de Frédéric Pic de la Mirandole, tête nue, cuirassé, avec écharpe. — Cabinet national de France.

PRIMAVERA (Jacopo), médailleur.

15. Dia. 63. « IACOBVS . PRIMAVERA . ÆT . AN . XXXVI. » — Sans ℞.

Buste à droite de Jacopo Primavera, tête nue, barbe courte en pointe,

pourpoint boutonné; manteau. Cette médaille se trouve accolée à celle d'Hélène Nisselys qui lui sert de revers. — *CH*.

RONSARD (Pierre de), poëte, né en 1524 + 1585.

16. Dia. 60. « PETRVS . DE . RONSARDO . ÆT . S . LXI. — IA . PRIMA. » — Sans ℞.

Buste à droite de Pierre de Ronsard. — *CH*.

THOU (Christophe de), né à Paris en 1508 + 1582. Il était premier président du Parlement depuis 1562.

17. Dia. 60. « CHRISTOPHORVS . THVANVS. P . P . — IA . PRIMA. » — ℞ « VT . PROSINT . ALIIS . NON . VT . SIBI. »

Au droit : Buste à droite de Christophe de Thou, tête nue, sans barbe, cheveux courts, petit col rabattu. — Au revers : Une ruche entourée d'abeilles. — *TN*., Méd. franç., I, xlviii, 1. — *CH*.

FRAGNI (Lorenzo)

DIT

LORENZO PARMENSE

ORFÉVRE, GRAVEUR EN MONNAIES ET MÉDAILLEUR PARMESAN

Ses médailles ont été faites de 1573 à 1586 (date moyenne, 1580). Il vivait encore en 1618. Il se distingua dans l'imitation des médailles antiques.

MADRUZZO (Cristoforo), né en 1512; évêque et prince de Trente en 1539; cardinal en 1542 + 1578.

1. Dia. 42. « CHRISTOPHORVS . MAD . ET . C . CARD . TRIDEN. — LAV . PAR. » — ℞ « REVIXIT. — LP. — LP. »

Au droit : Buste à gauche de Cristoforo avec barbe et cheveux courts, coiffé de la barrette, vêtu du camail. — Au revers : Le Phénix sur son bûcher. Les deux faces forment des médaillons ovales inscrits dans le cercle de la médaille. — *M*., I, lxxxiii, 9. — *L*., Mad., 5. — *BG*., I, iii, 11.

Le pape GRÉGOIRE XIII (Ugo BUONCOMPAGNI), né en 1502; élu pape en 1572 + 1585.

2. Dia. 38. « GREGORIVS . XIII . PONT . MAX . AN . II.

— LP. » — 1ᵉʳ ℟ « DOMVS . MEA . DOMVS . ORATIONIS . VOC »

Au droit : Buste à gauche du Pape, barbu, avec la calotte et le camail. — Au revers : Jésus chassant les vendeurs du Temple. — *L.*, Buon., 1.

3. 2ᵉ ℟ Sans légende.

Une femme assise tenant une haste; à droite, un autel. — *TN.*, Méd. pap., XVII, 9 le revers. — *BO.*, I, 323, 8.

4. 3ᵉ ℟ « RESTAVRAVIT. — TIBER. »

Un pont sur le Tibre surmonté de la statue de la Madone. — *TN.*, Méd. pap., XV, 7 le revers. — *BO.*, I, 323, 38.

5. Dia. 33. « GREGORIVS . XIII . PONT . MAX . AN . III. — LP. » — ℟ « RESTAVRAVIT. — TIBER. »

Au droit : Buste à gauche du Pape, tête nue, barbu, vêtu de la chape. — Au revers : Même sujet que sur la médaille précédente. — *TN.*, Méd. pap., XV, 7. — *BO.*, I, 323, 38.

6. Dia. 32. « GREGORIVS . XIII . PONT . MAX . AN . IVBILEI . MDLXXV. — LAV . P. » — ℟ « VIRGO . TVA . GLORIA . PARTVS. »

Au droit : Buste à gauche du Pape avec la tiare et la chape. — Au revers : La Vierge tournée à droite, tenant l'Enfant Jésus sur ses genoux. — *BO.*, I, 323, 26.

7. Dia. 38. « GREGORIVS . XIII . PONT . MAX . AN . IVBILEI . M . D . LXXV. — LAV . P. » — 1ᵉʳ ℟ « ET . PORTAE . CAELI . APERTAE . SVNT. — ROMA. »

Au droit : Buste à gauche du Pape avec la tiare et la chape. — Au revers : Un ange sonnant de la trompette devant la porte sainte. — *BO*, I, 323, 18.

8. 2ᵉ ℟ « DOMVS . MEA . DOMVS . ORATIONIS . VOC. »
Jésus chassant les vendeurs du Temple.

9. Dia. 35. « GREGORIVS . XIII . PONTIFEX . MAX . AN . V. — L . P. » — ℟ « TVTVM . REGIMEN. — ROMA. »

Au droit : Buste à gauche du Pape, tête nue, barbu, vêtu de la chape. — Au revers : Une femme casquée assise sur des armes; auprès d'elle est un dragon. — *BO.*, I, 323, 15.

10. « Dia. 35. « GREGORIVS . VIII . PONTIFEX . MAX . A . 1578. — LAV . P. » — ℞ « PROVIDENTIA . CHRISTI. »

Au droit : Même buste que sur la médaille précédente. — Au revers : Une femme tenant une haste et un gouvernail. — *TN.*, Méd. pap., XVI, 8. — *BO.*, I, 323, 4.

11. Dia. 35. « GREGORIVS . XIII . PONTIFEX . MAX . A . 1583. — LAV . P. » — 1er ℞ « TVTVM . REGIMEN. — ROMA. »

Au droit : Même buste que sur les médailles n°s 9 et 10. — Au revers : Même revers que sur la médaille n° 9. — *TN.*, Méd. pap., XVII, 6. — *BO.*, I, 325, 15.

12. 2e ℞ « ET . IN . NATIONES . GRATIA . SPIRITVS . SANCTI. »

Saint Paul prêchant à Athènes. — *TN.*, Méd. pap., XV, 6. — *BO.*, I, 323, 30.

13. 3e ℞ « SECVRITAS . POPVLI . ROMANI. »

Femme assise tenant une haste. — *TN.*, Méd. pap., XVII, 9 le revers. — *BO.*, I, 323, 7.

14. 4e ℞ « ANNO . IOBILAEO . MDLO . — PETRO . APOST . PRINC. »

Façade de la basilique de Saint-Pierre. — *TN.*, Méd. pap., XVII, 2.

15. 5e ℞ « VERVS . DEI . CVLTVS. — S . ROM . AC. »

La Religion tenant les clefs. *TN.*, Méd. pap., XVII, 1. *BO*, I, 323, 28.

16. Dia. 39. « GREGORIVS . XIII . PONTIFEX . MAXIMVS . LAV . PARM. » — 1er ℞ « VIATORVM . SALVTI . — ANN . DNI . MDLXXX. — PELIA. »

Au droit : Buste à gauche du Pape, la tête nue, vêtu de la chape. — Au revers : Un pont sur la Paglia ; au premier plan, figure couchée de Fleuve. — *TN.*, Méd. pap., XVI, 4. — *BO.*, I, 323, 40.

17. 2e ℞ « SECVRITAS . POPVLI . ROMANI. »

Femme assise tenant une haste ; même revers qu'au n° 13. — *TN.*, Méd. pap., XVII, 9 le revers. — *BO.*, I, 323, 7.

18. 3e ℞ « SVPER . HANC . PETRAM. — ROMA. »

Façade de l'église de Saint-Pierre à Rome. — *TN.*, Méd. pap., XVII, 10. — *BO.*, I, 323, 34.

19. Dia. 39. « GREGORIVS . XIII . PONT . OPT . MAXIMVS. — L . PARM. » — 1ᵉʳ ℞ « ANNO . RESTITVTO . M . D . LXXXII. »

Au droit : Buste à droite du Pape, tête nue, vêtu de la chape. — Au revers : Une tête de bélier enguirlandée au milieu d'un cercle formé par un dragon qui se mord la queue. — *TN.*, Méd. pap., xvi, 7, — *VL.*, I, 307. — *BO.*, I, 323, 59.

20. 2ᵉ ℞ « VT . FAMVLV . TVV . GREG . CONSERVARE . DIGNE . 1582. »

Façade de l'église de Saint-Grégoire de Nazianze. — *TN.*, Méd. pap., xvii, 7. — *BO.*, I, 323, 36.

21. 3ᵉ ℞ « GREGORIANA . D . NAZIANZENO . DICATA. »

Vue de la chapelle de Saint-Grégoire de Nazianze. — *TN.*, Méd. pap., xviii, 1. — *BO.*, I, 323, 35.

22. Dia. 39. « GREGORIVS . XIII . PONT . OPT . MAXIMVS. — L . PARM. » — 1ᵉʳ ℞ « SVPER . HANC . PETRAM . ROMA. »

Au droit : Même buste que sur les médailles précédentes, mais avec quelques différences dans les ornements. — Au revers : Façade de l'église de Saint-Pierre ; même revers qu'au n° 18. — *TN.*, Méd. pap., xvii, 10, le revers. — *BO.*, I, 323, 34.

23. 2ᵉ ℞ « AB . REGIBVS . IAPONIOR . PRIMA . AD . ROMA . PONT . LEGATIO . ET . OBEDIENTIA. — 1585. »

Inscription sur le champ. — *BO.*, I, 323, 60.

Le pape SIXTE-QUINT (Felice PERETTI), né en 1521 ; élu pape en 1585 + 1590.

24. Dia. 34. « SIXTVS . V . PONT . OPT . MAX. — L . PAR. » — 1ᵉʳ ℞ « NE . DETERIVS . VOBIS . CONTINGAT. »

Au droit : Buste à droite du Pape avec la calotte et le camail. — Au revers : Jésus s'adressant à une foule agenouillée. — *L.*, Peretti, 3.

25. 2ᵉ ℞ « BEATI . QVI . CVSTODIVNT . VIAS . MEAS. »

Le buste de Jésus-Christ nimbé. — *L.*, Peretti, 4.

26. 3ᵉ ℞ « TVTVM . REGIMEN. — ROMA. »

Une femme casquée assise sur des armes ; un dragon est auprès d'elle. — Cabinet national de France.

Ce revers est emprunté à une médaille de Grégoire XIII.

27. 4ᵉ R/ « SECVRITAS . POPVLI . ROMANI. — ALMA . ROMA. »

Une femme assise tenant une haste surmontée d'une fleur de lys. — Cabinet national de France.

Ce revers est emprunté à une médaille de Paul III.

28. 5ᵉ R/ « SECVRITAS . POPVLI . ROMANI. »

Même sujet que le précédent, avec quelques différences dans les ornements. — BO., I, 381, 5.

R . F

Signature d'un médailleur qui travaillait en 1580.

VETTORI (Pietro), érudit florentin, né en 1499 + 1585.

Dia. 40. « PETRVS . VICTORIVS . AET . SVAE . AN . LXXX. » — R/ « CONCEDAT . LAVREA . LINGVAE. — CIƆ . IƆ . LXXX. — R . F. »

Au droit : Buste à gauche de Pietro Vettori, tête nue, barbu, collet de fourrure. — Au revers : La dispute de Pallas et de Neptune. — M., I, xci, 2. — L., Vett., 5.

IO . BA . BO . F.

Signature d'un médailleur qui devait travailler en 1580.

AGRIPPA (Camillo), architecte et ingénieur. Il vivait sous Grégoire XIII.

Dia. 45. « CAMILLVS . AGRIPPA . ANT . F. — IO . BA . BO . F. » — R/ « VELIS . NOLIS VE. »

Au droit : Buste à droite d'Agrippa, tête nue, barbu. — Au revers : Un guerrier poursuivant la Fortune et la saisissant par les cheveux. — M., I, lxxxv, 7.

B . G

Signature d'un médailleur qui travaillait probablement vers 1580.

RUINA (Isabella).

Dia. 90. « ISABELLA . RVINA. — B . G. » — Sans R/.

Buste à gauche d'Isabelle, les cheveux relevés, chignon formé d'une natte

roulée, d'où s'échappe un voile qui tombe sur les épaules; corsage montant. — Collection Vasset, à Paris.

CAPOCACCIA (Mario)

MÉDAILLEUR

Né à Ancône. Il travaillait en 1581.

ANCONE (la ville d').

Dia. 84. « ANCON . DORICA . CIVITAS . FIDEI . D . D . FRANCS . BERNAB . NICOLS . TODINVS . BERNARD . EVFREDV. — OPVS . CAPOCACCIÆ. » — ℞ « TVRRIM . VETVSTATE . LABENTEM . A . FVNDAMENTIS . EREXERVNT. — MDLXXXI. »

Au droit : Les armes de la ville d'Ancône. Un cavalier. — Au revers : Les statues des saints Libère, Marcellin et Cyriaque sur des piédestaux portant les inscriptions « S . LIBERIVS — S . CIRYACVS . S . C . ANCON — S . MARCELLINVS. » — *TN.*, II, xx, 2.

MAZZA (Michele)

MÉDAILLEUR

On trouve sur ses médailles les dates de 1577 à 1592 (date moyenne, 1585).

GONZAGA (Vincenzo I°), quatrième duc de Mantoue, né en 1562; duc en 1587 + 1612.

1. Dia. 40. « VINCE . D . G . DVX . MAN . IIII . ET . MON . FER . II. — MI . MA. » — ℞ « ET . MONTIS . FERRATI . II. »

Au droit : Buste à droite de Vincent I^{er} de Gonzague, tête nue, barbu, cuirassé, avec écharpe et l'ordre de la Toison d'or. — Au revers : L'écusson des Gonzague surmonté d'une couronne ducale et entouré du collier de la Toison d'or. — *L.*, Gonz., 21.

MEDICI (Francesco de'), deuxième grand-duc de Toscane, né en 1541; grand-duc en 1574 + 1587.

2. Dia. 44. « FRAN . MED . MAGN . DVX . ETRVRIÆ . II. — M . M . 1577. » — ℞ « MAIOR . AGIT . DEVS. »

Au droit : Buste à droite de François de Médicis, tête nue, barbu, cuirassé,

avec écharpe. — Au revers : Un bélier couché au-dessus d'étoiles disposées en arc de cercle (la constellation du Bélier.) — *L.*, Méd., 49.

On rencontre le même droit accolé au revers « PVBLICÆ SECVRITATI », qui appartient à une médaille du grand-duc Ferdinand Ier. Voir ci-après n° 7.

MEDICI (FERNANDO 1° DE'), troisième grand-duc de Toscane, né en 1549; fait cardinal en 1563; grand-duc en 1587 + 1609.

LORRAINE (CHRISTINE DE), femme de Ferdinand Ier de Médicis, née en 1565; mariée en 1589 + 1636.

3. Dia. 42. « FERD . M . CAR . MAGN . DVX . ETRVRIÆ . III. — M . M . 1587. » — ℞ Sans légende.

Au droit : Buste à droite de Ferdinand de Médicis, tête nue, barbu, vêtu du camail. — Au revers : La croix de Saint-Étienne. — *L.*, Méd., 50 le droit et 53 le revers.

4. Dia. 42. « FERD . M . CAR . MAG . DVX . ETRVRIÆ . III. 1587. » — ℞ « A . DNO . FACTVM . EST . ISTVD . »

Au droit : Buste à droite de Ferdinand, tête nue, barbu, vêtu du camail. — Au revers : La croix de Saint-Étienne avec la couronne grand-ducale, entourée de cinq boules et surmontée du chapeau de cardinal. — *L.*, Méd., 50.

5. Dia. 42. « FERD . MED . MAGN . DVX . ETRVRIÆ . III. — MICHE . M . 1588. » — 1er ℞ « VIRTVTIS . PREMIA . »

Au droit : Buste à droite de Ferdinand, tête nue, barbu, cuirassé. — Au revers : Une main de justice passant au travers de la couronne grand-ducale entourée de cinq boules. — *L.*, Méd., 51 le droit et 57 le revers.

6. 2e ℞ « MAIESTATE . TANTVM . »

La reine des abeilles au milieu d'un essaim. — *L.*, Méd., 55 le revers.

7. 3e ℞ « PVBLICÆ . SECVRITATI. — A . S . CIƆ . IƆ . XC. »

Plan de la forteresse du Belvédère, à Florence. — *L.*, Méd., 51.

8. Dia. 45. « FERDINANDVS . M . MAGN . DVX . ETRVRIÆ . III. — MICHELE . MAZA . F . 1588. » — 1er ℞ « SIC . ITVR . AD . ASTRA . »

Au droit : Buste à droite de Ferdinand, tête nue, barbu, cuirassé; même buste que celui de la médaille n° 5. — Au revers : Hercule nu, frappant de sa massue le centaure Nessus. — *L.*, Méd., 53 le droit. — Cabinet national de France.

9. 2ᵉ ℞ Sans légende.

La croix de Saint-Étienne, comme sur la médaille n° 3. — *L.*, Méd., 53.

10. 3ᵉ ℞ « MAIESTATE . TANTVM. »

La reine des abeilles, comme sur la médaille n° 6. — *L.*, Méd., 55.

11. 4ᵉ ℞ « CHRISTIANA . PRINC . LOTHAR . MAG . DVX . HETR. — 1592. »

Buste à droite de Christine de Lorraine. — *L.*, Méd., 54.

12. Dia. 38. « FERDINANDVS . MED . MAGN . DVX . ETRVRIÆ . III. — M . M. »—1ᵉʳ ℞ « CHRISTIANA . PRINC . LOTHAR . MAG . DVX . HETR. — M . M . 1592. »

Au droit : Buste à droite de Ferdinand, tête nue, barbu, cuirassé. — Au revers : Buste à gauche de Christine de Lorraine. — *M.*, I, xcvii, 4.

13. 2ᵉ ℞ « MAIESTATE . TANTVM. »

La reine des abeilles, comme sur les médailles nᵒˢ 6 et 10. — Cabinet national de France.

C . S

Signature d'un médailleur qui travaillait en 1585.

Le pape SIXTE-QUINT (Felice PERETTI), né en 1521; élu pape en 1585 + 1590.

Dia. 33. « SIXTVS . V . PONT . MAX . AN . I. — 1585. — C S. » — ℞ « VADE . FRAN . REPARA. »

Au droit : Buste à droite du Pape, tête nue, barbu, vêtu de la chape. La signature est sous l'épaule. — Au revers : Saint François soutenant une église qui s'écroule. — *TN.*, Méd. pap., xviii, 6. — *BO.*, I, 381, 2.

D S

Signature d'un médailleur qui travaillait vers 1585.

VISCONTI (Prospero), érudit et collectionneur, né en 1548 ou après + 1592.

Dia. 58. « PROSPER . VICECOMES . DOMINVS . BREMIDE. — D S. » — ℞ « SOLA . LVMINA . SOLIS. »

Au droit : Buste à droite de Prospero, tête nue, avec barbe et moustache,

cuirassé. — Au revers : Un oiseau (le Phénix?) à terre sur un amas de branches; en haut, le croissant. — *L.*, Visc..

CANTILENA (Antonio)

MÉDAILLEUR

Il travaillait vers 1585.

MONTI (Scipione de'), de Corigliano, érudit et poëte. Il florissait vers 1585.

1. Dia. 50. « SCIPIO . DE . MONTIBVS. » — ℟ « TOT . VARIÆ . RESONANT . LINGVÆ. — A . CANTILENA . F. »

Au droit : Buste à droite de Scipione âgé, tête nue, barbu, cuirassé. — Au revers : Une hydre à sept têtes couronnées. — *M.*, I, LXXXII, 2.

ORSEOLI (Paolo Regio degli), Napolitain, évêque de Vico Equense en 1583 + 1607.

2. Dia. ... « PAVLVS . REGIVS . EPISCOPVS . EQVENSIS. — ANT . CANT. » — ℟ « SERENABIT. — ANT . CANTILENA. »

Au droit : Buste de Paolo Regio. — Au revers : Deux ours affrontés. — *Zeno lettere*, IV, 142.

T . R

Signature d'un médailleur qui travaillait vers 1585.

ALBANI (Giangirolamo), né en 1504; fait cardinal en 1570 + 1591.

1. Dia. 41. « IO . HIERONIMVS . ALBANVS . S . R . E . CARDIN. — TR. » — ℟ « T. — R. »

Au droit : Buste à droite de Girolamo Albani, tête nue, barbu, vêtu du camail. Signature sous l'épaule. — Au revers : des lettres T et R sur le champ lisse. — Cabinet national de France.

FRANCESCO Volterrano, architecte + 1600. Il travaillait encore en 1592.

GHISI (Diana), femme de Francesco Volterrano, graveur
+ 1588. Elle travaillait en 1573.

2. Dia. 40. « FRANCISCVS . VOLATERANVS. — TR. » — R' « SI . QVID . VALEMVS. — TR. »

Au droit : Buste à droite de Francesco âgé, tête nue, barbu, avec fraise. — Au revers : Une main tenant une équerre et un compas. — Cabinet national de France.

3. Dia. 40. « DIANA . MANTVANA. — TR. » — R' « AES . INCIDIMVS. — TR. »

Au droit : Buste à droite de Diana, la tête couverte d'une draperie tombant en arrière. — Au revers : Une main tenant un burin posé sur une gravure représentant une madone. — Cabinet national de France.

LOMELLINI (Benedetto), né en 1517; fait cardinal en 1565
+ 1579.

4. Dia. 34 × 28. « BENEDICTVS . CARD . LOMELLINVS.
— TR. » — R' « MANSVETVDO. — TR. »

Au droit : Buste à droite de Benedetto Lomellini, tête nue, barbu, vêtu du camail. — Au revers : Une femme drapée, debout, tournée à gauche, le pied sur un serpent, tenant dans la main une colombe. — Cabinet national de France.

BONIS (Niccolò)

GRAVEUR EN MONNAIES ET MÉDAILLEUR

Ses médailles sont faites de 1580 (?) à 1592 (date moyenne, 1586).

Le pape GRÉGOIRE XIII (Ugo BUONCOMPAGNI), né
en 1502; élu pape en 1572 + 1585.

1. Dia. 40. « GREGORIVS . XIII . PO . MA. — NI. B. » —
R' « IVVENT . GERMANICÆ. — COLLEGIVM. »

Au droit : Buste à gauche de Grégoire XIII, avec la calotte et le camail. — Au revers : Un ecclésiastique devant la porte d'un collége accueillant des jeunes gens. — *T.N.*, Méd. pap., xvi, 2. — *BO.*, I, 323, 58.

Le pape SIXTE-QUINT (Felice PERETTI), né en 1521; élu pape en 1585 + 1590.

2. Dia. 43. « SIXTVS . V . PONT . MAX . AN . V . BONIS. » — ℞ « PONS . FELIX . AN . DOM . MDLXXXIX. »

Au droit : Buste à droite de Sixte-Quint, tête nue, barbu, avec la chape. — Au revers : Le pont Félix à Rome. — *TN.*, Méd. pap., XIX, 9. — *BO.*, I, 381, 34.

3. Dia. 35. « SIXTVS . V . PONT . MAX . AN . V . NI . BONIS. » — 1ᵉʳ ℞ « IVSTITIA . ET . CLEMENTIA . COMPLEXÆ . SVNT . SE. »

Au droit : Buste à gauche du Pape, tête nue, avec la chape. — Au revers : La Justice et la Clémence s'embrassant. — *TN.*, Méd. pap., XX, 1. — *BO.*, I, 381, 12.

4. 2ᵉ ℞ « B . MARIE . D . POP . QVARTVM . AN . IIII . EREXIT. »

L'église de Santa-Maria del Popolo à Rome. — *TN.*, Méd. pap., XX, 3. — *BO.*, 381, 31.

5. 3ᵉ ℞ « SPONSVM . MEVM . DECORAVIT . CORON. — 1590. »

La Religion assise, tenant la tiare et soutenant une croix. — *TN.*, Méd. pap., XX, 7.

Le pape GRÉGOIRE XIV (Niccolò SFONDRATI), né en 1535; élu pape en 1590 + 1591.

6. Dia. 34. « GREGORIVS . XIIII . PON . MAX. — NIC . BONIS. » — 1ᵉʳ ℞ « GREGORIVS . XIIII . PON . M. »

Au droit : Buste à droite du Pape, barbu, avec la calotte et le camail. — Au revers : L'écusson des armes papales. — *TN.*, Méd. pap., XX, 9. — *BO.*, I, 441, 2.

7. 2ᵉ ℞ « CONSECRATIO. »

Le couronnement du Pape. — Cabinet national de France.

8. 3ᵉ ℞ « DIEBVS . FAMIS . SATVRAB. »

Une femme tenant des épis et une corne d'abondance. — *BO.*, I, 441, 4.

9. 4ᵉ ℞ « SPONSVM . MEVM . DECORAVIT . CORON. — 1590. »

Même revers que la médaille n° 5. — *TN.*, Méd. pap., XX, 7. — *BO.*, I, 141, 8.

des quinzième et seizième siècles.

10. Dia. 36. « GREGORIVS . XIIII . PONT . MAX. — AN . I. — NI . B. » — 1er R/ « DOMINE . IVBE . ME . AD . TE . VENIRE. »

Au droit : Buste à gauche du Pape, tête nue, vêtu de la chape. La signature est sous l'épaule. — Au revers : Les Apôtres dans la barque. Jésus marchant sur les flots. — Cabinet national de France.

11. 2e R/ « DEXTERA . DOMINI . FACIAT . VIRTVTEM. — 1591. »

Le Pape, sur son trône, donnant un étendard à un guerrier agenouillé. — *TN.*, Méd. pap., xx, 8. — *BO.*, I, 441, 5.

12. Dia. 33. « GREGORIVS . XIIII . PON . MAX. — AN . I. — NIC . BONIS. » — R/ « SPONSVM . MEVM . DECORAVIT . CORON. — 1590. »

Au droit : Buste à gauche du Pape, tête nue, vêtu de la chape. — Au revers : Même revers que sur les médailles nos 5 et 9. — *TN.*, Méd. pap., xx, 7. — *BO.*, I, 441, 8.

Le pape INNOCENT IX (Giannantonio FACCHINETTI), né en 1519; élu pape en 1591 + 1591.

13. Dia. 31. « INNOCENT . IX . PONT . MAX . AN . I. — N . B. » — 1er R/ « DEXTERA . DOMINI . FACIAT . VIRTVTEM. »

Au droit : Buste à droite d'Innocent IX, tête nue, barbu, vêtu de la chape. La signature est sous l'épaule. — Au revers : Même sujet que sur la médaille n° 11. — Cabinet national de France.

14. 2e R/ « INNOCENTIO . IX . PON . MAX. »

L'écusson des armes papales. — *TN.*, Méd. pap., xxi, 3. — *BO.*, I, 449, 2.

15. 3e R/ « IVSTITIA . ET . PAX . OSCVLATÆ . SVNT. »

Au milieu d'une guirlande, deux clefs croisées. — *BO.*, I, 449, 3.

16. 4e R/ « RECTIS . CORDE. — 1591. »

Un ange tenant une tiare dans ses mains. — *TN.*, Méd. pap., xxi, 4. — *BO.*, I, 449, 4.

17. 5e R/ « S . PETRVS . APOST. »

Buste à droite de saint Pierre. — *TN.*, Méd. pap., xxi, 6. — *BO.*, I, 449, 7.

18. 6ᵉ R̸ « PRO . PHILIPPINIS . ET . ALIIS. — 1591. »
Buste à gauche de Jésus-Christ. — *BO.*, I, 449, 9.

19. 7ᵉ R̸ « TV . DOMINVS . ET . MAGISTER. »
Jésus-Christ lavant les pieds des Apôtres. — *TN.*, Méd. pap., xxi, 5. — *BO.*, I, 449, 6.

Le pape CLÉMENT VIII (Ippolito ALDOBRANDINI), né en 1536; élu pape en 1592 + 1605.

20. Dia. 33. « CLEMENS . VIII . PONT . MAX . ANN . I. — NI . BONIS. » — 1ᵉʳ R̸ « IVSTITIA . ET . CLEMENTIA . COMPLEXÆ . SVNT. »

Au droit : Buste à droite du Pape, tête nue, vêtu de la chape. La signature est sous l'épaule. — Au revers : La Justice et la Clémence s'embrassant. — *BO.*, II, 457, 36.

21. 2ᵉ R̸ « FORTITVDO . MEA . ET . REFVG . MEVM. »
Le Pape agenouillé devant le crucifix. — *TN.*, Méd. pap., xxiii, 3. — *BO.*, II, 457, 2.

22. Dia. 35. « CLEMENS . VIII . PONT . MAX. — NI . BONIS. » — 1ᵉʳ R̸ « DOMINE . IVBE . ME . AD . TE . VENIRE. »
Au droit : Buste à droite du Pape avec la calotte et le camail. — Au revers : Même sujet que sur la médaille n° 10. — *BO.*, II, 457, 3.

23. 2ᵉ R̸ « DEXTERA . DOMINI . FACIAT . VIRTVTEM. »
Même revers que sur les médailles n°ˢ 11 et 13. — *TN.*, Méd. pap., xx, 8, le revers. — Cabinet national de France.

JULIANO . F . F.

Signature d'un médailleur qui travaillait en 1586.

FARNESE (Ottavio), deuxième duc de Parme, né en 1524; duc de Parme en 1547 + 1586.
AUTRICHE (Marguerite d'), femme d'Ottavio Farnese, née en 1522; mariée en 1538 + 1586.

1. Dia. 40. « OCTAVIVS . F . PARM . ET . PLAC . DVX . II.

— IVLIAN . F. » — R/ « MARGARETA . AB . AVSTRIA . D . P . ET . P . »

Au droit : Buste à droite d'Octave, tête nue, barbu, cuirassé, avec écharpe. — Au revers : Buste à droite de Marguerite, la tête couverte d'un voile tombant sur les épaules. — *L.*, Farn., II, 11.

FARNESE (ALESSANDRO), troisième duc de Parme, né en 1545; duc de Parme en 1586 + 1592.

2. Dia. 40. « ALEXANDER . FARNESIVS. — IVLIAN . F. F. » — R/ « INVITVS . INVITOS. »

Au droit : Buste à gauche d'Alexandre, tête nue, cuirassé. — Au revers : Vue d'une ville assiégée. — *L.*, Farn., III, 5. — *VL.*, I, 270.

3. Dia. 40. « ALEXANDER . FAR . PAR . PLAC . DVX . III . ET . CT. — IVLIANO . F. F. » — R/ « INVITVS . INVITOS. — MAESTREHC. »

Au droit : Buste à droite d'Alexandre, tête nue, barbu. — Au revers : Vue de Maëstricht assiégée. — *L.*, Farn., III, 4. — *VL.*, I, 270.

CALAMAZIA (GIOVAN-VINCENZO)

MÉDAILLEUR

Il travaillait en 1587.

ROSSINI (GIULIO), né à Macerata en 1543; fait archevêque d'Amalfi en 1576 + 1616.

Dia. 47. « IVLIVS . ROSSINIVS . ARCH . AMAL . ET . NVNTIVS . AP . NEA. — ÆTATIS . A . 44. — 1587. » — R/ « IN . SPIRITV . ORIS . EIVS. — IO . VINC . CALAMATIA . F. »

Au droit : Buste à droite de Giulio Rossini, tête nue, barbu, vêtu du camail. — Au revers : Un cerf marchant à gauche. — *M.*, II, CI., 3.

PAULUS.F.

Signature d'un médailleur qui travaillait en 1587.

JOYEUSE (Anne, duc de), né vers 1561; fait amiral de France en 1582 + 1587.

Dia. 76. « ANNA . DVX . IOYEVSE . PRÆFECTVS . REI . MARITIME. » — ℞ « VICTIMA . PRO . SALVO . DOMINO . FIT . IN . ÆTHERE . SIDVS. — PAVLVS . F. »

Au droit : Buste à droite du duc de Joyeuse, tête nue, cuirassé, avec le collier du Saint-Esprit. — Au revers : Un guerrier armé à l'antique, debout sur un autel. A ses pieds est un agneau entouré de flammes. — *TN*, Méd. franç., I, XLIX, 1.

D.H.AIANZ.F.

Signature d'un médailleur qui travaillait en 1588.

Le pape SIXTE-QUINT (Felice PERETTI), né en 1521; élu pape en 1585 + 1590.

Dia. 52. « SIXTVS . V . PONT . MAX . ANN . IIII. — D . H . AIANZ . F. » — ℞ « MANVS . DOMINI . IN . MONTE . ISTO. »

Au droit : Buste à gauche de Sixte-Quint, barbu, coiffé de la calotte, vêtu du camail. Sa main droite est levée pour donner la bénédiction. — Au revers : Deux mains soutenant une masse de rochers. — *TN.*, Méd. pap., XIX, 1.

F.S.

Signature d'un médailleur qui travaillait en 1588.

SPERONE SPERONI, littérateur padouan, né en 1500 + 1588.

Dia. 39. « SPERON . SPERONI . DI . ANNI . 88. — F . S. » — ℞ Sans légende.

Au droit : Buste à droite de Sperone, tête nue, barbu. — Au revers : Un enfant jouant avec un lion. — *TN*, I, XXXVIII, 3. — *M.*, I, XCI, 4.

M — M.B — Mo.B.

Ces trois signatures doivent désigner un même médailleur qui travaillait en 1586 et 1590 (date moyenne, 1588).

FONTANA (Domenico), architecte, né en 1543 + 1607.

1. Dia. 39. « DOMINICVS . FONTANA . AMELINO . NOVOCOMEN . AGRI. — M. » — ℞ « CÆSARIS . OBELISCVM . MIRÆ . MAGNIT . ASPORTAVIT . ATQVE . IN . FOR . D . PETRI . FELICITER . EREXIT . AN . D . MDLXXXVI. »

Au droit : Buste à droite de Fontana, tête nue, barbu. — Au revers : L'obélisque de la place de Saint-Pierre à Rome. — *M.*, I, xcii, 1.

Le pape SIXTE-QUINT (Felice PERETTI), né en 1521 ; élu pape en 1585 + 1590.

2. Dia. 40. « SIXTVS . V . PONT . MAX . ANO . II . — 1586. » — ℞ « SACRA . PROPHANIS . PRÆFEREND. — M . B. »

Au droit : Buste à droite de Sixte-Quint, tête nue, avec la chape. — Au revers : L'obélisque élevé sur la place de Saint-Pierre de Rome ; au fond, la façade de la basilique. — *TN.*, Méd. pap., xviii, 2. — *BO.*, I, 381, 27.

3. Dia. 37. « SIXTVS . V . PONT . OPT . MAX . ANO . II. » — ℞ « SACRA . OCVLO . SPECTAT . IRRÆTORTO. — ANO . III. — 1587. — M. »

Au droit : Buste à droite de Sixte-Quint, la tête nue, avec la chape. — Au revers : Un lion accroupi sur l'arche sainte. — *BO.*, I, 381, 11.

4. Dia. 45. « SIXTVS . V . PONT . MAX . ANNO . V. — M . B. » — 1er ℞ « FIERI . FECIT. »

Au droit : Buste à droite du Pape, tête nue, avec la chape. — Au revers : La Vierge, les mains jointes, au-dessus d'un paysage où l'on voit un aqueduc. — *TN.*, Méd. pap., xix, 6. — *BO.*, I, 381, 8.

5. 2e ℞ « DIDACVM . HISP . IN . SS . NVM . RETVLIT. — 1588. »

Le Pape bénissant un religieux agenouillé devant lui. — *TN.*, Méd. pap., xix, 8. — *BO.*, I, 381, 21.

6. Dia. 25. « SIXTVS . V . PONT . MAX . AN . VI. — MO . B. » — ℞ « PVBLICAE . COMMODITATI. »

Au droit : Buste à gauche du Pape, tête nue, avec la chape. — Au revers : Le pont Félix à Rome. — *BO.*, I, 381, 35.

Le pape URBAIN VII (Gianbattista CASTAGNO), né en 1521; élu pape en 1590 + 1590.

7. Dia. 37. « VRBANVS . VII . PONT . MAX . ANNO . I . 1590. — M . B. » — 1ᵉʳ ℞ « SIC . LVCEAT . LVX . VESTRA. »

Au droit : Buste à gauche d'Urbain VII, tête nue, barbu, vêtu de la chape. — Au revers : Le chandelier à sept branches. — *TN.*, Méd. pap., xx, 5. — *BO.*, I, 433, 3.

8. 2ᵉ ℞ « NON . POTEST . ABSCONDI. »

Une ville au sommet d'une montagne. — *TN.*, Méd. pap., xx, 6. — *BO.*, I, 433, 4.

9. 3ᵉ ℞ « DEXTERA . DOMINI . FACIAT . VIRTVTEM. — 1591. »

Le Pape, sur son trône, remettant un étendard à un guerrier agenouillé devant lui. Ce revers doit appartenir à Niccolò Bonis, qui l'a employé pour des médailles de Grégoire XIV, Innocent IX et Clément VIII. — *TN.*, Méd. pap., 8 le revers. — *BO.*, I, 433, 5.

10. 4ᵉ ℞ « SPONSVM . MEVM . DECORAVIT . CORON. — 1590. »

La Religion assise, tenant un livre dans la main droite, et soutenant une croix de la gauche. — *TN.*, Méd. pap., xx, 7 le revers. — *BO.*, I, 433, 2.

M . D

Signature d'un médailleur qui travaillait en 1588.

Le pape SIXTE-QUINT (Felice PERETTI), né en 1521; élu pape en 1585 + 1590.

Dia. 45. « SIXTVS . V . PONT . MAX . ANO . IIII. — M . D. » — ℞ « QVARTVM . ANNO . QVARTO . EREXIT. » — 1588.

Au droit : Buste à droite de Sixte-Quint, tête nue, vêtu de la chape. — Au revers : Un obélisque élevé sur un piédestal. On voit dans le fond des monuments de Rome, parmi lesquels est l'arc de Titus. — *TN.*, Méd. pap., xix, 7. — *BO.*, I, 381, 32.

PALADINO (G.)

Médailleur qui travaillait vers la fin du seizième siècle.

Il s'est fait connaître surtout par ses restitutions de médailles des papes du quinzième siècle.

Le pape MARTIN V (Otto COLONNA), Romain; élu pape en 1417 + 1431.

1. Dia. 41. « MARTINVS . V . COLVMNA . PONT . MAX. » — 1er $R\!\!/$ « MCDXVII . PONT . ANNO . PRIMO . — ROMA. »

Au droit : Buste à droite de Martin V, tête nue, vêtu de la chape. — Au revers : L'écusson des Colonna surmonté des clefs et de la tiare. — *L.*, Col., 14. — *BO.*, I, 3, 2.

2. 2e $R\!\!/$ « QVEM . CREANT . ADORANT. — ROMÆ. »

Deux cardinaux posant la tiare sur la tête du Pape. — *L.*, Col., 13. — *BO.*, I, 3, 3.

3. 3e $R\!\!/$ « IVSTI . INTRABVNT . PER . EAM. »

Entre deux flambeaux, une porte précédée de trois marches et surmontée d'un buste. — *L.*, Col., 12. — *BO.*, I, 3. 6.

4. 4e $R\!\!/$ « DIRVTAS . AC . LABENTES . VRBIS . RESTAVR . ECCLES. — COLVMNÆ . HVIVS . FIRMA . PETRA. »

La façade d'une église. — *L.*, Col., 11. — *BO.*, I, 3, 5.

Le pape EUGÈNE IV (Gabriele CONDVLMERO), Vénitien, né vers 1383, élu pape en 1431 + 1447.

5. Dia. 41. « EVGENIVS . IV . PONT . MAX. » — 1er $R\!\!/$ Sans légende.

Au droit : Buste à gauche d'Eugène IV, avec la tiare et les habits pontificaux. — Au revers : L'écusson des Condulmeri surmonté des clefs et de la tiare. — *T.N.*, l, xxii, 1. — *L.*, Condul., 4. — *BO.*, I, 29, 2.

6. 2e $R\!\!/$ « QVEM . CREANT . ADORANT. — ROMÆ. »

Deux cardinaux posant la tiare sur la tête du Pape assis sous un dais. — *L.*, Condul., 1. — *BO.*, I, 29, 5.

7. 3e $R\!\!/$ « CLAVES . REGNI . CELORVM. »

Les clefs de Saint-Pierre et la tiare. — *L.*, Condul., 2.

8 4ᵉ R̸ « NICOLAI . TOLENTINATIS . SANCTITAS . CELE-BRIS . REDDITVR. — SIC . TRIVMPHANT . ELECTI. »

Le Pape, assis sous un dais entouré d'évêques, prononce la canonisation de saint Nicolas de Tolentino. — *TN.*, Méd. pap., 1, 5. — *L.*, Condul., 3. — *BO.*, I, 29, 6.

9. 5ᵉ R̸ « REDDE . CVIQVE . SVVM. »

Une main, sortant d'un nuage, tient une mesure et une balance. — *L.*, Condul., 5. — *BO.*, I, 29, 8.

Le pape NICOLAS V (Tommaso da Sarzana), élu pape en 1447 + 1455.

10. Dia. 44. « NICOLAVS . V . PONT . MAX. » — R̸ « ANNO . IVBIL. — ALMA . ROMA. — 1450. »

Au droit : Buste à gauche de Nicolas V, coiffé de la tiare, vêtu de la chape. — Au revers : La Porte sainte. — *TN.*, Méd. pap., 1, 6. — *LO.*, I, 25. — *BO.*, I, 49, 6.

Le pape CALIXTE III (Alfonso BORGIA), Espagnol, né en 1377; élu pape en 1455 + 1458.

11. Dia. 42. « CALIXTVS . III . PONT . MAX. » — 1ᵉʳ R̸ « HOC . VOVI . DEO. — VT . FIDEI . HOSTES . PERDE-REM . ELEXIT . ME. »

Au droit : Buste à gauche de Calixte III avec la tiare et la chape. — Au revers : Une flotte en mer. Allusion au vœu fait par le Pape de faire la guerre aux Turcs. — *TN.*, Méd. pap., 1, 7. — *BO.*, I, 57, 3.

12. 2ᵉ R̸ « NE . MVLTORVM . SVBRVATVR . SECVRITAS. — G . P. »

Enceinte fortifiée de Rome. Sur le bastion du milieu, on voit l'écusson des Borgia. La signature de l'artiste est sur un édifice; au-dessus, on voit des armes. — *TN.*, Méd. pap., 1, 8. — *BO.*, I, 37, 4.

Le pape PIE II (Enea Silvio PICCOLOMINI), Siennois, né en 1405; élu pape en 1458 + 1464.

13. Dia. 44. « PIVS . II . PONT . MAX. » — 1ᵉʳ R̸ « GLORIA . SENENSI . D . C . PICCOLOMINI. »

Au droit : Buste à gauche de Pie II, coiffé de la calotte, vêtu du camail. — Au revers : L'écusson des Piccolomini, surmonté de la tiare et des clefs. — *TN.*, Méd. pap., II, 1. — *BO.*, I, 65, 2.

14. 2ᵉ ℞ « VELOCITER . SCRIBENTIS . SOBOLES. — NE . TANTI . ECCLESIÆ . PACISQ . AMANTIS . DELEATVR . MEMORIA. »

Une table chargée de livres. Sur l'un d'eux on lit : IMPROBATVR — CAR . VM . LEX. — *TN.*. Méd. pap., II, 2. — *VM.*, I, 80. — *BO.*, I, 65, 3.

15. Dia. 44. « PIVS . II . SENEN. » — ℞ Le même que le précédent.

Buste à gauche de Pie II comme au n° 13. — Collection A. Armand.

Le pape SIXTE IV (Francesco d'Albescola della ROVERE), né en 1414; élu pape en 1471 + 1484.

16. Dia. 44. « SIXTVS . IV . PONT . MAX. » — 1ᵉʳ ℞ « FRAN . DELLA . ROVERE . DI . SAVONA . MCDLXXI. »

Au droit : Buste à gauche de Sixte IV portant la tiare et la chape. — Au revers : L'écusson des della Rovere, surmonté de la tiare et des clefs. — *L.*, Rov., 1. — *TN.*, Med., pap., III, 1.

17. 2ᵉ ℞ « CITA . APERITIO . BREVES . ÆTERNAT . DIES. — G . PALADINO. »

Le Pape, armé d'un marteau, démolit la clôture de la Porte sainte. — *TN.*, Méd. pap., III, 2. — *BO.*, I, 91, 6.

18. 3ᵉ ℞ « ANNO . IVBIL. — ALMA . ROMA . — 1475. »

La Porte sainte murée, surmontée d'un fronton. En haut, nuages et rayons lumineux. — *BO.*, I, 91, 10.

19. 4ᵉ ℞ « CONSTITVIT . EVM . DOMINVM . DOMVS . SVÆ. — ROMA. »

La Porte sainte murée. — *BO*, I, 91, 11.

Le pape INNOCENT VIII (Gianbattista CIBO), né vers 1432; élu pape en 1484 + 1492.

20. Dia. 44. « INNOCENTIVS . VIII . PONT . MAX. » — 1ᵉʳ ℞ « ANNO . DOMINI . MCDLXXXIV. »

Au droit : Buste à droite d'Innocent VIII, avec la tiare et la chape. — Au revers : L'écusson des Cibo avec la tiare et les clefs. — *TN.*, Méd. pap., III, 4. — *BO.*, I, 107, 2.

21. 2ᵉ R̸ « ECCE . SIC . BENEDICETVR . HOMO. — ROMA. — G . P . »

Le Pape assis, bénissant un homme (Zozime, fils de Mahomet II) prosterné devant lui. — *TN.*, Méd. pap., III, 5. — *BO.*, I, 107, 3.

Le pape ALEXANDRE VI (Rodriguez Lanzol de BORGIA), Espagnol, né en 1431 ; élu pape en 1492 + 1503.

22. Dia. 44. « ALEXANDRO . VI . PONT . MAX . » — 1ᵉʳ R̸ « RODERICO . LENZVOLA . DE . BORGIA . SP. — MCDXCII. »

Au droit : Buste à gauche d'Alexandre VI, tête nue, vêtu de la chape. — Au revers : L'écusson des Borgia, surmonté de la tiare et des clefs. — *TN.*, Méd. pap., III, 6. — *BO.*, I, 115, 2.

23. 2ᵉ R̸ « RESERAVIT . ET . CLAVSIT . ANN . IVB. — MD. »

Le Pape et son cortège devant la Porte sainte. — *VM.*, I, 331. — *LO.*, I, 33. — *BO.*, I, 115, 4.

Le pape PIE III (Francesco Todeschini PICCOLOMINI), Siennois ; élu pape en 1503 + 1503.

24. Dia. 46. « PIVS . III . PONT . MAX . — MDIII. » — 1ᵉʳ R̸ « GLORIA . SENENSI . D . C . PICCOLOMINI. »

Au droit : Buste à gauche de Pie III, tête nue, vêtu de la chape. — Au revers : Écusson des Piccolomini, surmonté de la tiare et des clefs. — *BO.*, I, 137, 2.

25. 2ᵉ R̸ « SVB . VMBRA . ALARVM . TVARVM. — MDIII. — G . P . »

Le Pape sur son trône, bénissant un homme agenouillé devant lui. — *TN.*, Méd. pap., III, 8. — *BO.*, I, 137, 4.

POZZI (Giambattista)

MÉDAILLEUR MILANAIS

Il travaillait vers la fin du seizième siècle.

G. B. Pozzi est l'auteur d'une suite de médailles des papes depuis saint Pierre jusqu'à Alexandre V (+ 1410), faites probablement à l'imitation des médailles de restitution des papes du quinzième siècle,

gravées par G. Paladino. Il y a entre les œuvres de ces artistes une différence essentielle consistant en ce que Paladino a travaillé d'après des portraits authentiques, tandis que les médailles de Pozzi, ou tout au moins la très-grande majorité de ces pièces, ne nous offrent que des têtes de pure fantaisie.

MART.SA.OP.

Signature d'un médailleur qui travaillait en 1590.

CONESTAGGI (Girolamo).

Dia. 59 × 45. « HIERONIMVS . CONESTAGIVS. — MDXC. — MART . SA . OP. » — ℞ Sans légende.

Au droit : Buste à droite de Conestaggi, tête nue, barbu, cuirassé. La signature de l'artiste se voit sous l'épaule. — Au revers : Une épée et une plume croisées sur un cartouche. — T.N., II, xxxix, 1.

G.P.F.

Signature d'un médailleur qui travaillait vers 1590.

ACQUAPENDENTE (Girolamo Fabrizio d'), médecin et anatomiste, né en 1537 + 1619.

Dia. 38. « HIERONYMVS . FABRICIVS . AB . AQVAPENDENTE . PHIL . MED. — G . P . F. » — ℞ « ANATOMICVS . PATAVINVS. — SECVNDVM . DIVVM. »

Au droit : Buste à droite de Girolamo Fabrizio âgé, barbu, coiffé d'une calotte, vêtu d'une robe. La signature de l'artiste est sous l'épaule. — Au revers : Esculape et Hygie debout. — Cabinet national de France.

F.N.

Signature d'un médailleur qui travaillait en 1591.

Le pape GRÉGOIRE XIV (Niccolò SFONDRATI), Milanais, né en 1535; élu pape en 1590 + 1591.

Dia. 37. « GREGORIVS . XIIII . PONT . MAX. — AN . I. —

F . N . » — ℞ « IN . GRAM . PHILIPPINARVM. — ROMÆ. — AN . 1591. »

Au droit : Buste à droite de Grégoire XIV, barbu, coiffé de la tiare, vêtu de la chape. — Au revers : Bustes affrontés de Jésus-Christ et de la Vierge. — *TN.*, Méd. pap., xx, 11. — *BO.*, I, 441, 6.

CAVAL . MI . B.

Signature d'un médailleur qui travaillait en 1591.

Le pape GRÉGOIRE XIV (Niccolò SFONDRATI), Milanais, né en 1535; élu pape en 1590 + 1591.

Dia. 31. « GREGORIVS . XIIII . PONT . MAX. — ANNO . I . CAVAL . MI . B. » — ℞ « GREGEM . NE . DESERAS. »

Au droit : Buste à droite de Grégoire XIV, tête nue, barbu, vêtu de la chape. — Au revers : Le Pape, sous la figure d'un berger, implore le ciel pour la conservation de son troupeau. — *TN.*, Méd. pap., xxi, 1.

F . M . F.

Signature d'un médailleur qui travaillait en 1592.

Le pape CLÉMENT VIII (Ippolito ALDOBRANDINI, né en 1536; élu pape en 1592 + 1605.

Dia. 30. « CLEMENS . VIII . PON . MAX . ANNO . I. — FM . F. » — « ℞ GREGEM . NE . DESERAS. »

Au droit : Buste à droite de Clément VIII, tête nue, barbu, vêtu de la chape (la signature est sur la chape). — Au revers : Le Pape, sous la figure d'un berger, implorant le ciel pour la conservation de son troupeau. Le même revers se trouve sur la médaille de Grégoire XIV, signée caval . mi . b. — *TN.*, Méd. pap., xxi, 1 le revers. — *BO.*, II, 457, 7.

IOF . CAR .

Signature d'un médailleur qui travaillait en 1594.

Saint AMBROISE, Saint GERVAIS, Saint PROTAIS.

Dia. 71. « S . AMBROSIVS. — S . GERVASIVS. — S . PRO-

TASIVS. — TALES . AMBIO . DEFENSORES. — 1594 . IOF . CAR. »

Saint Ambroise assis entre saint Gervais et saint Protais, tenant des palmes. — Vente Bentivoglio, 1880.

Cette médaille forme le revers d'une pièce dont le droit représente un buste de jeune femme, avec la légende ISABELLAE . REARIAE. Il est facile de reconnaître que le droit et le revers ont été faits à trente ans environ d'intervalle. — Le buste de jeune femme rappelle en effet de très-près la manière du médailleur à la marque S (1569 environ), tandis que la face aux trois saints porte la date de 1594.

BONIS (Emilio)

MÉDAILLEUR

Ses médailles sont de 1590 à 1600 (date moyenne, 1595).

Le pape SIXTE-QUINT (Felice PERETTI), né en 1521 ; élu pape en 1585 $+$ 1590.

1. Dia. 37. « SIXTVS . V . PONT . MAX . AN VI. — EMILIO . B . F . » — 1^{er} $R\!\!\!/$ « MEM . FL . CONSTAN . RESTITVTA. — OPVS . PHID. — OPVS . PRAXI. »

Au droit : Buste à gauche de Sixte-Quint, tête nue, vêtu de la chape. (La signature de l'artiste est sous l'épaule.) — Au revers : Les deux chevaux antiques de Montecavallo. — *TN.*, Méd. pap., xx, 4 le revers. — *BO.*, I, 381, 33.

2. 2^e $R\!\!\!/$ « AQVA . CENTVM . CELLAS . ADDVCTA. »

Plan de la ville de Civita Vecchia. — *TN.*, Méd. pap., xix, 10 le revers. — *BO.*, 1, 381, 42.

3. 3^e $R\!\!\!/$ « CRVCI . FELICIVS . CONSECRAVIT. »

Les quatre obélisques de Rome. — *TN.*, Méd. pap., xx, 2 le revers. — *BO.*, I, 381, 26.

Le pape GRÉGOIRE XIV (Niccolò SFONDRATI), Milanais, né en 1535 ; élu pape en 1590 $+$ 1591.

4. Dia. 37. « GREGORIVS . XIIII . PONT . MAX. — EMILIO . B . » — $R\!\!\!/$ « TEMPORALI . AD . AETERNVM. — ROMA. »

Au droit : Buste à droite du Pape, tête nue, barbu, vêtu de la chape. — Au revers : Le Pape à genoux devant la Madone ; l'Enfant Jésus tient une tiare au-dessus de sa tête. — *TN.*, Méd. pap., xx, 10. — *BO.*, 1, 441, 3.

5. Dia. 37. « GREGORIVS . XIIII . PON . MAX. — EMILIO . BONIS . F. » — ℞ « VOCATVS . A . DEO. »

Au droit : Buste à droite du Pape avec la calotte et le camail. — Au revers : Le Pape à genoux, les mains jointes; la tiare est suspendue au-dessus de sa tête. — *TN.*, Méd. pap., xx, 12.

Le pape INNOCENT IX (Giannantonio FACCHINETTI), né en 1519; élu pape en 1591 + 1591.

6. Dia. 38. « INNOCENTIVS . IX . PON . MAXIM. — EMILIO . BONIS . F. » — ℞ « IN . VERBO . TVO . LAXABO . RETE. »

Au droit : Buste à gauche d'Innocent IX, tête nue, barbu, vêtu de la chape. — Au revers : Saint Pierre dans la barque, prêt à lancer son filet. — *TN.*, Méd. pap., xxi, 7. — *BO.*, I, 449, 5.

Le pape CLÉMENT VIII (Ippolito ALDOBRANDINI), né en 1536; élu pape en 1592 + 1605.

ESPAGNE (PHILIPPE II, roi d'), né en 1527; roi en 1556 + 1598.

ESPAGNE (PHILIPPE III, roi d'), né en 1578; roi en 1598 + 1621.

FRANCE (HENRI IV, roi de), né en 1553; roi en 1589 + 1610.

MARIE de MEDICIS, deuxième femme de Henri IV, née en 1575; mariée en 1600 + 1642.

7. Dia. 41. « CLEMENS . VIII . PON . MAX. — EMILIO . B. » — 1er ℞ « MAGNVM . GRATI . SACRAMENTVM. »

Au droit : Buste à droite de Clément VIII, tête nue, vêtu de la chape. — Au revers : La Cène. — *BO.*, II, 457, 12.

8. 2e ℞ « PAX . REIPVBLICE . CHRISTIANE. »

Bustes affrontés de Philippe II et de Henri IV. Au bas, deux mains se serrant. — *TN.*, Méd. pap., xxii, 7. — *BO.*, II, 457, 32.

9. Dia. 34. « CLEMENS . VIII . PONT . MAX . AN . IIII. — EMILIO . B. » — ℞ « HENRI . IIII . D . G . FRANC . ET . NAV . REX . CHRISTIAN. — EMILIO . BONIS . F. »

Au droit : Buste à gauche du Pape, tête nue, vêtu de la chape. — Au

revers : Buste à droite de Henri IV, tête nue, barbu, cuirassé. — *TN.*, Méd. pap., XXIII, 2. — *BO.*, II, 457, 29.

10. Dia. 41. « CLEMENS . VIII . PON . MAX. — EMIL . B. » — 1er R̷ « PHILIPPVS . III . HISPAN . REX . CATHL . ARCH . AVSTRIÆ . ECT. — EMILIO . BONIS. »

Au droit : Buste à droite de Clément VIII, tête nue, vêtu de la chape. — Au revers : Buste de trois quarts à droite de Philippe III, tête nue, barbe naissante, avec le collier de la Toison d'or. — *TN.*, Méd. pap., XXI, 8. — *BO.*, II, 457, 47.

11. 2e R̷ « LILIA . PROPAGANTVR . IN . ORBE. — B. »

Bustes affrontés de Henri IV et de Marie de Médicis, celui-ci de trois quarts à gauche. — *TN.*, Méd. pap., XXIII, 7. — *BO.*, II. 457, 34.

12. 3e R̷ « REGNIS . NATVS . ET . ORBI. »

Un enfant nu courant vers la droite ; il tient dans les mains un lis et un sceptre ; devant lui est un coq. — *TN.*, Méd. pap., XXIII, 11. — *BO.*, II, 457, 33.

CASONI (Antonio)

PEINTRE ET MÉDAILLEUR D'ANCONE

Il travaillait en 1598 + 1634.

ALDOBRANDINI (Pietro), né en 1572, fait cardinal en 1593 + 1621.

1. Dia. 90. « PET. S . R . E . CAR . ALDOB . ECCLE . EXERC . SVPREM . MODERAT . CLEM . VIII . NEPOS. — FERRAR . ET . IN . VNIVERSA . ITAL . DE . LAT . LEGATVS. » — R̷ « HOC . VIRTVTIS . OPVS. — ANTONIVS . CASONIVS . F . 1598. »

Au droit : Buste à gauche de Pietro Aldobrandini jeune, coiffé de la barrette, vêtu du camail, entouré d'une large bordure dans laquelle sont deux figures, l'une de femme, l'autre de vieillard, personnifiant la terre et l'eau. — Au revers : Une longue suite de piétons et de cavaliers se déroulant dans un paysage, au fond duquel on aperçoit une ville. Cette composition représente l'entrée du légat à Ferrare. — *M.*, I, c, 3.

BUTRIGARIO (Ercole), de Bologne, né en 1531 + 1609.

2. Dia. 53. « HERCVLES . BVTTRIGARIVS . SACR . LATER .

AV . MIL . AVR. — ANT . CASONIVS. » — 1ᵉʳ ℞ « VIRTVTI . AETERNAE. »

Au droit : Buste à gauche d'Ercole Butrigario, tête nue, longue barbe; pourpoint sur lequel passe une chaîne. — Au revers : Un autel antique surmonté d'une urne d'où sortent des flammes. — *M.*, I, xcvii, 5.

3. 2ᵉ ℞ « NEC . HAS . QVÆSIVISSE . SATIS. »

Un trophée composé d'instruments de musique et de science, au milieu desquels s'élève une sphère armillaire. — *M.*, I, xcviii, 1.

CAMBIO (Gas.)

MÉDAILLEUR

Ses médailles sont comprises entre 1596 et 1599.

Le pape CLÉMENT VIII (Ippolito ALDOBRANDINI), né en 1536; élu pape en 1592 + 1605.

1. Dia. 34. « CLEMENS . VIII . PON . MA . AN . V. — GAS . CAMBIO. » — ℞ « SEQVERE . ME. »

Au droit : Buste à gauche du Pape avec la calotte et le camail. — Au revers : Le Christ suivi des Apôtres. — *TN.*, Méd. pap., xxiii, 4. — *BO.*, II, 457, 39.

2. Dia. 35. « CLEMENS . VIII . PON . MAX. AN . VI. — GAS . CAM. » — ℞ « TV . SCIS . DOMINE. »

Au droit : Buste à droite du Pape, tête nue, avec la chape. — Au revers : Un apôtre s'adressant à Jésus. — *BO.*, II, 457, 13.

3. Dia. 34. « CLEMENS . VIII . PON . MAX . AN . VII . — 1598. — GAS . CAMBI. » — 1ᵉʳ ℞ « VENI . DILECTA . MEA . — 1598. »

Au droit : Buste à droite du Pape, tête nue, avec la chape. — Au revers : Le Pape assis, recevant une femme (la ville de Ferrare) qui tient une branche d'olivier. — *TN.*, Méd. pap., xxii, 5. — *BO.*, II, 457, 33.

4. 2ᵉ ℞ « REMIGRAVIT . ERIDANVS. — 1598. »

Un fleuve couché (le Pô); au premier plan, des oiseaux aquatiques. — *TN.*, Méd. pap., xxii, 3. — *BO.*, II, 457, 18.

5. Dia. 40. « CLEMENS . VIII . PON . MAX . AN . VII . —

1598. — GAS . CAMBI. » — ℞ « HINC . PAX . HINC . VICTORIA. »

Au droit : Buste à droite du Pape, tête nue, vêtu de la chape. — Au revers : Une croix sur un monticule, entre une palme et une branche d'olivier. — *BO.*, II, 457, 14.

6. Dia. 40. « CLEMENS . VIII . PON . MAX . AN . VIII. — 1599. — GAS . CAMBI. » — ℞ « SEQVERE . ME. »

Au droit : Buste à droite du Pape, tête nue, vêtu de la chape. — Au revers : Même sujet que sur la médaille n° 1. — *TN.*, Méd. pap., xxiii, 4 le revers. — *BO.*, II, 457, 39.

RANC ou RANG (Giorgio)

MÉDAILLEUR FLORENTIN

Ses médailles sont comprises entre 1593 et 1604
(date moyenne 1599).

Le pape CLÉMENT VIII (Ippolito ALDOBRANDINI), né en 1536; élu pape en 1592 + 1605.

1. Dia. 33. « CLEMENS . VIII . PONT . MAX . AN . II. — GIOR . RAN. » — ℞ « ANNONA . PVBLICA. »

Au droit : Buste à gauche du Pape, tête nue, vêtu de la chape. — Au revers : Une femme portant une corne d'abondance. — *BO.*, II, 457, 6.

2. Dia. 33. Même droit que le précédent, mais avec AN . III. — ℞ « AB . ORIGINE . MVNDI. — CIƆ . IƆ . XCIIII. »

Le sacrifice d'Abel. — *TN.*, Méd. pap., xxi, 9. — *BO.*, II, 457, 5.

3. Dia. 33. Même droit que les précédents, mais avec AN . IV. — 1ᵉʳ ℞ « CONSECRATIO. »

Le Pape consacrant un autel. — *BO.*, II, 457, 10.

4. 2ᵉ ℞ « EXVRG . D . ET . DISSIP. »

Le Pape donnant un étendard à un guerrier. — *BO.*, II, 457, 40.

5. Dia. 33. « CLEMENS . VIII . PONT . MAX . AN . IV. — GIOR . RAN . FIOREN. » — ℞ « ET . NON . PAENITEBIT . EVM. — CIƆ . IƆ . XCIIII. »

Au droit : Buste semblable aux précédents. — Au revers : Abraham et le

grand prêtre Melchissédech. — *TN.*, Méd. pap., xxi, 10 le revers. — *BO.*, II, 457, 30.

6. Dia. 34. « CLEMENS . VIII . PONT . MAX . A . V. — GIORGIO . RAN. » — ℞ « RVTHENIS . RECEPTIS. — CIƆ . IƆ . XCVI. »

Au droit : Buste à gauche du Pape avec la calotte et le camail. — Au revers : Le Pape sur son trône recevant deux évêques russes. — *TN.*, Méd. pap., xxii, 1. — *BO.*, II, 457, 20.

7. Dia. 42. « CLEMENS . VIII . PONT . MAX . A . VII. — GIOR . RAN. » — ℞ « FERRARIA . RECEPTA. »

Au droit : Buste à gauche du Pape avec la calotte et le camail. — Au revers : Sur le devant, un fleuve avec deux ponts; au fond, la ville de Ferrare. — *TN.*, Méd. pap., xxii, 4. — *BO.*, II, 457, 16.

8. Dia. 34. « CLEMENS . VIII . PONT . M . A . VII. — GIOR . RAN. » — ℞ « FERRARIA . RECVPERATA. »

Au droit : Buste à gauche du Pape avec la calotte et le camail. — Au revers : Même sujet que sur la médaille précédente. — Cabinet national de France.

9. Dia. 84. « CLEMENS . VIII . PONT . MA . A . VII. — GIOR . RANG. » — ℞ « FERRARIA . RECVPERATA. »

Mêmes droit et revers que sur la médaille précédente. — Cabinet national de France.

10. Dia. 40. « CLEMENS . VIII . PONT . MAX . A . VIII. — GIOR . RAN. » — ℞ « IVBILEI . INDICTIO . — AN . MDC. »

Au droit : Buste à gauche du Pape, tête nue, vêtu de la chape. — Au revers : Le Pape faisant annoncer le jubilé. — *TN.*, Méd. pap., xxiii, 1 le revers. — *BO.*, II, 457, 21.

11. Dia. 39. Même droit que le précédent, mais avec AN . IX. — 1er ℞ « LAVDATE . NOMEN . DOMINI. — MDC. »

Une procession entrant dans une église; un ange tenant une branche d'olivier. — *TN.*, Méd. pap., xxiii, 8 le revers. — *BO.*, II, 457, 23.

12. 2e ℞ « INTROITE . IN . EXVLTATIONE . A . MDC. »

Le Pape à genoux; devant lui, un troupeau de brebis; au fond, la Porte sainte; au-dessus, le Père Éternel. — *TN.*, xxii, 9. — *BO.*, 457, 26.

13. 3ᵉ R/ « AN . IVB . MDC . PORTAM . SAN . APERVIT . CLAVSIT . QVE . »

La Porte sainte murée. — BO., II, 457, 28.

14. 4ᵉ R/ « ABSOLVTO . ANNO . IVBILEI. — CIƆ . IƆ . C. »

Le Pape entouré des prélats murant la Porte sainte. — BO., II, 457, 25.

15. 5ᵉ R/ « VELLINO . EMISSO . A . MDC . »

Paysage traversé par un ruisseau. — TN., Méd. pap., xxiii, 12. — BO., II, 457, 42.

16. Dia. 39. Même droit qu'au n° 10, mais avec AN . X. — R/ « PAX . ET . SALVS . A . DOMINO . — MDCI . »

La Paix brûlant des armes. — TN., xxiii, 9 le revers. — BO., II, 457, 31.

17. Dia. 39. Même droit que les précédents, mais avec AN . XI. — R/ « VNVS . DEVS . VNA . FIDES . — MDCII . »

La Religion debout tenant de la main droite un ciboire et de la gauche une croix. — TN., Méd. pap., xxiii, 10 le revers. — BO., II, 457, 19.

18. Dia. 39. Même droit que les précédents, mais avec AN . XII. — 1ᵉʳ R/ « IVBILEI . INDICTIO . — AN . MDC . »

Le Pape faisant annoncer le Jubilé. Même revers qu'au n° 10. On ne s'explique pas l'accolement de ce revers daté de 1600 à un droit daté de 1603. — Cabinet national de France.

19. 2ᵉ R/ « PAX . ET . SALVS . A . DOMINO . — MDCI . »

La Paix brûlant des armes. Même revers que la médaille n° 16.

20. 3ᵉ R/ « SALVA . NOS . DOMINE . »

Jésus endormi dans la barque, au milieu de la tempête. — TN., Méd. pap., xxiv, 3. — BO., II, 457, 38.

21. 4ᵉ R/ « DA . QVOD . IVBES . — MDCIII . »

Le Pape à genoux devant le Christ. Au fond est un troupeau de brebis. — TN., Méd. pap., xxii, 7. — BO., II, 457, 37.

22. Dia. 40. « CLEMENS . VIII . PONT . MAX . A . XIII. — GIOR . R . » — R/ « VNVS . DEVS . VNA . FIDES . — MDCII . »

Au droit : Buste à gauche du Pape, tête nue, vêtu de la chape. — Même revers qu'au n° 17. — Cabinet national de France.

23. Dia. 40. « CLEMENS . VIII . PONT . MAX . A . XIII. — GIOR . RAN. » — ℞ « PORTV . CENTVM . CELLARVM . INSTAVRATO . A . MDCIV. »

Au droit : Buste à gauche du Pape, tête nue, vêtu de la chape. — Au revers : Vue cavalière du port de Civita Vecchia. — *TN.*, Méd. pap., xxiv, 2. — *BO.*, II, 457, 41.

FIN DE LA PREMIÈRE PARTIE.

www.ingramcontent.com/pod-product-compliance
Lightning Source LLC
Chambersburg PA
CBHW071619220526
45469CB00002B/394